루브르에서
쇼팽을 듣다

독자분들께

1. 이 책은 52개의 장마다 클래식 한 곡에 그림 한 점씩, 총 52세트를 소개해 드립니다. 휴대전화 카메라를 QR코드에 대고 화면에 뜨는 음악 링크를 클릭해 주세요. 클래식 음악을 들으며 그림을 감상하실 수 있습니다.

2. 작곡가가 악보에 써넣은 지시어(빠르기말, 나타냄말)는 작은따옴표 안에 한글로 번역해 썼습니다. (예: "안단티노로 '느릿하게'", "소스테누토로 '한 음 한 음 충분히 소리 내며'"와 같이 표시했습니다.)

3. 그림과 클래식 곡의 자세한 정보는 '부록: 그림과 클래식 목록'을 펼쳐주세요.

4. 그림 크기는 세로×가로 순서로 표기했습니다.

5. 그림과 곡의 제작 연도는 완성된 해로 표시했습니다.

6. 외국 인명, 지명, 곡명 등은 외래어표기법에 따르는 걸 원칙으로 했으나, 일부는 통용되는 방식으로 또는 실제 발음에 가깝게 표기했습니다. (예: sentimental의 외래어 표기는 '센티멘털'이지만, 차이콥스키의 〈센티멘탈 왈츠〉에 맞춰 '센티멘탈'로 표기했습니다.)

7. 작품 제목의 원어는 해당 나라의 언어로 쓰는 걸 원칙으로 했으나, 소장처 등에 따라 영어로 쓰기도 했습니다.

8. 인명은 처음 한 번만 전체 성명을 쓰고 그다음부터는 성만 썼습니다. 다만 성이 같은 사람이 여러 명 있어 혼동될 때나, 주변 인물일 경우 이름을 쓰기도 했습니다. (예: 로베르트 슈만과 클라라 슈만은 각각 슈만과 클라라로 표기했습니다.)

9. 이 책에 실린 대부분의 작품은 저작권이 만료되었거나 저작권자에게 사용 승인을 받은 것입니다. 다만 일부는 저작권자와 연락이 닿지 않아 승인 절차를 진행하지 못했습니다. 저작권자와 연락이 되는 대로 적법한 절차를 밟겠습니다.

나의 하루를 그림과 클래식으로 위로받는 마법 같은 시간

루브르에서
쇼팽을 듣다

안인모 지음

지식서재

차례

들어가며 : 그림이 들려주는 클래식 10

일과 꿈
━━━━━●◆●━━━━━

일거리가 밀려드는 날엔 마음부터 깨끗이 비워요
: 커랜의 〈바람 부는 날〉 & 바흐와 구노의 〈아베 마리아〉 18

오늘도 수고한 나를 위해
: 드가의 〈다림질하는 여인들〉 & 파헬벨의 〈캐논〉 24

카르페 디엠, 지금 이 시간을 꼭 붙잡아요
: 워터하우스의 〈할 수 있을 때 장미꽃을 모아둬요〉 & 슈베르트의 〈즉흥곡〉 30

좋은 오늘이 쌓여 좋은 내일을 만들어요
: 프리드리히의 〈범선 위에서〉 & 슈트라우스의 〈내일!〉 36

가지 않은 길에 미련을 갖지 말고 내 선택을 사랑해 줘요
: 카우프만의 〈그림과 음악 사이에서 주저하는 자화상〉 & 슈만의 〈꿈〉 42

예술로 나의 숨겨진 욕망을 만나요
: 레이턴의 〈타오르는 6월〉 & 포레의 〈꿈꾸고 난 후에〉 50

그리워 기다리는 간절한 마음
: 프리드리히의 〈창문가의 여인〉 & 브람스의 〈가슴 깊이 간직한 동경〉 56

성장

꺾이지 않는 마음이 만들어내는 기적
: 와이어스의 〈크리스티나의 세계〉 & 라흐마니노프의 〈피아노 협주곡 2번〉 64

세상에 나 혼자라고 느낄 때
: 프리드리히의 〈안개 바다 위의 방랑자〉 & 말러의 〈나는 세상에서 잊히고〉 72

내 인생의 주인공은 바로 나
: 피카소의 〈나, 피카소〉 & 피아졸라의 〈나는 마리아야〉 78

내게 어울리는 색이 가장 좋은 색이에요
: 로랑생의 〈샤넬 초상화〉 & 드뷔시의 〈꿈〉 84

최선을 다하는 인생의 의미
: 클림트의 〈피아노를 치는 슈베르트〉 & 슈베르트의 〈세레나데〉 92

어제와 똑같은 오늘을 살며 내 삶이 바뀌길 바라나요?
: 칼로의 〈짧은 머리의 자화상〉 & 쇼팽의 〈연습곡 12번〉 '혁명' 100

까만 밤, 다친 마음을 들여다보는 시간
: 일스테드의 〈촛불에 책 읽는 여인〉 & 쇼팽의 〈녹턴 2번〉 106

진짜 나를 찾는 나는 진짜일까?
: 엔소르의 〈가면에 둘러싸인 자화상〉 & 슈만의 〈꾸밈없이 진심으로〉 112

모든 고통엔 이겨낼 힘이 숨어있어요
: 발레스트리에리의 〈화가와 피아니스트〉 & 베토벤의 〈피아노 소나타 8번〉 '비창' 2악장 120

가슴 뛰는 일이라면 놓치지 말아요
: 프랑클랭의 〈답장〉 & 드보르자크의 〈낭만적 소품 1번〉 128

기록은 기억을 지배해요
: 벨라스케스의 〈왕녀 마르가리타의 초상〉 & 라벨의 〈죽은 왕녀를 위한 파반느〉 134

사랑과 이별

사랑할 수 있을 때 더 사랑해요
: 샤갈의 〈마을 위에서〉 & 리스트의 〈사랑의 꿈〉 144

사랑하면 닮아가요
: 프리앙의 〈연인〉 & 라흐마니노프의 〈첼로 소나타〉 3악장 150

끝난 사랑에 마음이 한겨울인가요?
: 해커의 〈갇혀버린 봄〉 & 차이콥스키의 〈그리움을 아는 자만이〉 158

세상의 모든 이별은 아파요
: 포겔러의 〈이별〉 & 포레의 〈엘레지〉 164

만날 수 없는 연인들에게
: 포겔러의 〈그리움〉 & 베토벤의 《멀리 있는 연인에게》 170

같은 곳을 바라보는 나의 소울메이트
: 베리의 〈북유럽 여름 저녁〉 & 브람스의 〈인터메조〉 178

루브르에서 쇼팽을 듣다
: 들라크루아의 〈쇼팽과 상드〉 & 쇼팽의 〈이별의 노래〉 186

모든 걸 이기는 사랑을 해요
: 셰퍼의 〈파올로와 프란체스카〉 & 베토벤의 〈피아노 소나타 14번〉 '월광' 1악장 194

햇빛이 비추는 그런 사랑, 바람이 나부끼는 그런 순간
: 모네의 〈파라솔을 든 여인〉 & 포레의 〈파반느〉 204

돌아오지 않는 이를 기다리는 마음
: 호머의 〈아빠가 오신다!〉 & 쇼스타코비치의 〈로망스〉 210

힘들 때 더욱 생각나는 엄마
: 레슬리의 〈이상한 나라의 앨리스〉 & 드보르자크의 〈어머니가 가르쳐 주신 노래〉 218

인간관계

때로는 말없이, 침묵이 전하는 진심
: 카유보트의 〈오르막길〉 & 포레의 〈침묵의 로망스〉 226

함께 비를 맞으며 위로해요
: 코트의 〈폭풍〉 & 리스트의 〈위안 3번〉 232

감사하면 감사할 일이 생겨요
: 뮌터의 〈안락의자에 앉아 글 쓰는 여인〉 & 클라라 슈만의 〈녹턴〉 238

사람과 사람 사이의 온정
: 앙커의 〈할아버지에게 책 읽어주는 소년〉 & 바흐와 아들의 '시칠리아노' 246

함께하면 절망 속에서도 무지개를 봅니다
: 밀레이의 〈눈먼 소녀〉 & 라흐마니노프의 〈이 얼마나 멋진 곳인가〉 252

나만 보는 내 곁의 소중한 존재
: 앙커의 〈고양이와 노는 소녀〉 & 슈만의 〈밤에〉 258

휴식과 위로

— ● ● ● —

퇴근길, 이제부터 자유입니다
: 슬론의 〈6시, 겨울〉 & 드뷔시의 〈아름다운 저녁〉　　　268

시원하게 맥주 한 잔, 어때?
: 마네의 〈카페 콩세르의 한구석〉 & 미요의 〈스카라무슈〉　　　274

가장 멋진 옷을 입고 나가볼까요?
: 르누아르의 〈도시 무도회〉, 〈부지발 무도회〉, 〈시골 무도회〉 & 사티의 〈난 당신을 원해요〉　　　278

머리가 복잡할 땐 산책이 최고예요
: 르누아르의 〈산책〉 & 슈만의 〈호두나무〉　　　286

아무것도 하지 않는 날도 필요해요
: 카셋의 〈푸른 소파에 앉아있는 소녀〉 & 포레의 〈자장가〉　　　294

나만의 감성에 젖고 싶은 밤
: 홀쇠의 〈피아노 치는 여인〉 & 차이콥스키의 〈센티멘탈 왈츠〉　　　302

삶의 여백을 찾는 시간
: 하메르쇠이의 〈스트란가데 거리의 집에 드리운 햇살〉 & 사티의 〈짐노페디 1번〉　　　306

달빛이 전해주는 따뜻한 위로
: 르동의 〈감은 눈〉 & 드뷔시의 〈달빛〉　　　312

빠른 세상에서 느린 즐거움을 누려요
: 프리앙의 〈작은 배〉 & 드뷔시의 〈조각배〉　　　320

빗방울이 전해주는 소중한 추억
: 카유보트의 〈비 내리는 예르강〉 & 쇼팽의 〈전주곡 15번〉 '빗방울'　　　326

내 생일에 순수를 선물해요
: 레오나르도 다 빈치의 〈흰 담비를 안은 여인〉 & 쇼스타코비치의 〈피아노 협주곡 2번〉 2악장　332

아픔과 소멸, 그럼에도 불구하고

울고 싶을 땐 펑펑 울어요
: 클라우슨의 〈울고 있는 젊은이〉 & 글라주노프의 〈비올라 엘레지〉 342

아플 때 전해지는 누군가의 사랑
: 뭉크의 〈아픈 아이〉 & 쇼팽의 〈첼로 소나타〉 3악장 348

슬퍼도 쉘 위 댄스?
: 호머의 〈여름밤〉 & 쇼팽의 〈왈츠 7번〉 354

메멘토 모리, 나의 죽음을 철학합니다
: 밀레이의 〈오필리아〉 & 바흐의 〈마르첼로의 협주곡〉 2악장 362

아모르 파티, 내 삶의 상처를 있는 그대로 바라봐요
: 칼로의 〈물이 내게 준 것〉 & 헨델의 〈미뉴에트〉 368

브라보 마이 라이프, 내 인생을 응원해!
: 칼로의 〈수박, 인생이여, 만세〉 & 폰세의 〈작은 별〉 376

부록: 그림과 클래식 목록 384

들어가며

그림이 들려주는 클래식

글을 쓰다 고개를 들어 창밖을 바라봅니다. 문득 액자에 담고픈 순간
과 마주합니다. 이윽고 제 머릿속에는 음악이 곁들어 흐릅니다.

　하염없이 묻어나는 그리움에 수십, 수백 번을 그립니다. 그립고 그
리워 겨우겨우 그려내는 그림. 가슴에 품고만 있을 수 없어 그려내고
써냅니다. 그리움과 그림은 같은 정서에서 출발합니다. 모두 '긁다'라
는 동사를 어원으로 하지요. 그리워서 써 내려간 글, 그리워서 그려나
간 그림은 사무치게 그리워한 어떤 이의 손을 거쳐 예술이 됩니다. '그
리움', '동경'을 뜻하는 독일어 'Sehnsucht(젠주흐트)'가 바로 그 '그리는
정서'예요. 수십, 수백 번 마음으로 그리는 그림은 그리움을 노래한 시
와 만나고, 노래로 이어집니다.

　그림은 소리를 낼 수 없지만, 그림에서 소리가 들려올 때가 있습니다.
아이들이 웃는 소리, 여성이 우는 소리, 발레 연습실의 음악 소리, 그리
고 바람 소리. 그림에 좀 더 빠져들다 보면, 어느새 내가 아는 음악이
그림에서 흘러나오기도 합니다. 쇼팽의 〈왈츠〉가, 드뷔시의 〈달빛〉이 그
림에서 노래될 때, 그림은 전에 없던 위력을 발휘해요. 그림이 보여주

는 세상은 이토록 황홀합니다. 음악을 들을 때, 피부 표면에 와닿는 소리 에너지를 온전히 캔버스 위에서 느낍니다. 그림은 그렇게 노래를 들려주며 붓을 잡은 화가의 손목에 들어간 그 힘까지 고스란히 느껴보게 합니다.

예술가의 시선에서 바라보는 세상은 우리의 그것보다 훨씬 정교하고 복잡합니다. 그들은 음악과 그림으로 자신이 바라본 세상, 우리 눈에는 보이지 않는 그것을 섬세하게 세공해 들려주고 보여줍니다. 그래서 그림에 조금 더 시선이 머무른다면, 우리는 어떻게든 예술가의 생각과 감정을 만나게 됩니다. 음악, 특히 클래식 음악은 미술과 떼려야 뗄 수 없지요. 그림에 매료된 음악가들이 그림으로부터 받은 영감을 악보로 그려 넣은 작품들도 꽤 있습니다.

저도 피아니스트로서 소리에 집중하고 그 에너지를 담아내는 삶을 살면서도, 실은 눈에 보이는 아름다움에 눈길을 빼앗기곤 했어요. 점과 선, 면에 담긴 색채와 질감의 깊이에 매료되어 그림을 좋아하게 되었지요. 그래서인지 미술과의 융합으로 탄생한 음악에 관한 논문을

쓰고 관련 콘서트도 하고 있습니다. 또 공연을 위해 악곡에 맞는 그림을 직접 골라 슬라이드에 담으며, 그림과 음악이 맞물려 하나가 되었을 때의 놀라운 감동도 나누고 있습니다.

클래식을 연구하고 관련 글을 쓰며 작곡가의 삶을 진지하게 들여다봅니다. 그렇게 그들의 초상화에 빠져들게 되었습니다. 수백 년 전 그들의 눈빛을 보며, 그들과 실제로 만나는 기분을 느껴보고 싶었거든요. 한편, 음악가의 초상화를 남긴 화가들의 시선을 따라가 보는 것도 즐거운 일이에요. 특히 음악을 유난히 사랑한 화가들의 붓끝에서는 음악도 함께 흘러나옵니다.

세상에는 하늘의 별만큼이나 많은 그림이 있어요. 그중 내 곁에서 친구가 되어줄 그림은 단 몇 점이겠지요. 그림이 유명하든 아니든 중요하지 않아요. 내게 말을 건네고, 내 눈길을 사로잡는 그림이면 됩니다. 나는 과연 어떤 그림과 친구가 될까요? 어떤 화가는 실내에 집중하고, 누군가는 튜브 물감을 들고 밖으로 나갔습니다. 어떤 이는 바다를 담았고, 또 다른 어떤 이는 여성을 그렸지요.

저는 대체로 사람이 그려진 그림에 매력을 느낍니다. 화가의 시선과 그림 속 인물이 바라보는 시선을 따라가며 나만의 상상의 나래를 펼치죠. 인물의 뒷모습을 그린 뤼컨피구어Rückenfigur에서는 그만의 외로움에 공감하고, 여러 인물이 등장하는 그림에선 더욱 흥미진진한 드라마를 펼쳐냅니다. 그림이 이야기를 품으면 정이 느껴지고 따스함이 전해지지요. 이처럼 그림은 오래도록 곁에 두고 자세히 들여다봐야 조금씩 친해집니다.

클래식을 공부하다 보면 당대의 철학을 접하게 되고 예술가들의 삶과 작품을 자연스럽게 만나게 됩니다. 그들이 동시대를 살며 서로가 주고받은 영향들이 문화와 예술의 큰 흐름이었지요. 이 책은 제가 방송과 강연, 저술 등을 통해 얻은 경험과, 삶을 바로 세우기 위한 저의 인생 철학을 녹여낸 결과물입니다.

150년 전, 찰나의 인상을 한 장의 그림에 담아낸 인상주의가 프랑스 파리에서 시작됩니다. 이 인상주의를 기준으로, 전후 시대를 만납니다. 많은 화가들이 루브르 미술관의 구석에서 명화를 베껴 그리며 꿈을

키웠습니다. 그리고 쇼팽은 누구나 사랑하는 클래식의 정체성이지요. 책 제목의 두 단어, 루브르와 쇼팽은 이 책에서 소개되는 그림과 음악을 상징합니다.

기쁘고 즐거울 때보다, 인생의 고통과 아픔으로 어쩌지 못할 때, 우리는 예술을 필요로 합니다. 음악과 그림, 그들은 나의 불안한 마음을 다잡아주고 날 선 감정으로 웅크린 내 그림자를 옅어지게 도와줍니다. 마음이 어지러울 때, 삶이 엉망진창일 때, 음악을 들으며 그림 액자 속으로 들어갑니다. 세상의 아름다움을 피부로 느끼며 액자 밖의 세상과 연결하고 그들과 나의 연결고리를 찾아갑니다. 그토록 위대한 예술은 내 삶에 스며들고, 음악과 그림이 주는 위로와 응원은 나를 좀 더 나답게 하며, 문화 예술을 향유하는 삶의 멋진 주인공으로 우뚝 서게 합니다. 그림이 들려주는 클래식과 함께 위대한 예술가들과 진지한 대화를 나눕니다. 그들과 공감하고 응원받고 위로받으며, 우리는 또 내일을 힘차게 살아갑니다. 내일은 오늘보다 나은 나로 성장할 거예요. 그림 속 멋진 주인공들도 어느새 친구가 되어있겠지요.

우리의 하루하루에 필요한 그림과 클래식을 '일과 꿈', '성장', '사랑

과 이별', '인간관계', '휴식과 위로', '아픔과 소멸, 그럼에도 불구하고'의
6개 챕터로 나눠 담았습니다. 예술을 통해 꿈꾸고 성장하며, 이별의
아픔을 딛고 새로운 사랑을 시작할 용기를 내봅니다. 나만의 뉘앙스도
찾아볼까요?

　　이 말씀을 꼭 전하고 싶습니다. 살다 보면 힘든 일이 너무나 많지만,
감사할 일도 분명히 있습니다. 감사의 마음을 크게 지니다 보면, 상처
가 되레 작게 느껴집니다. 예술을 사랑하는 저의 진심을 먼저 알아봐
주신 지식서재와 도움을 주신 분들께 감사의 말씀을 드립니다. 여름
내 이른 아침을 함께 시작한 동쪽 친구, 그리고 카페 주문번호 001의
추억은 못 잊을 것 같네요. 저만의 고독한 시간은 그림 속으로 들어가
본 멋지고 행복한 시간들이었습니다. 탐미하며 고른 52점의 그림과 그
리움으로 긁어낸 저의 글이 여러분의 가슴에 오래도록 남기를 소망합
니다.

안인모

2023년 가을의 끝자락과 겨울의 앞자락을 지나며

일
과
꿈

일거리가 밀려드는 날엔 마음부터 깨끗이 비워요

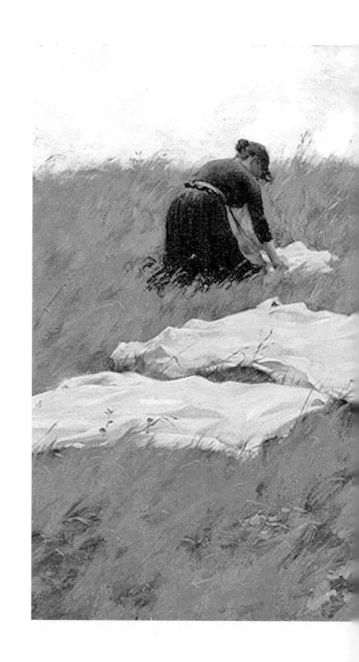

오늘의 그림 | 찰스 코트니 커랜, 〈바람 부는 날〉, 1887
오늘의 클래식 | 요한 제바스티안 바흐와 샤를 구노, 〈아베 마리아〉, 1853

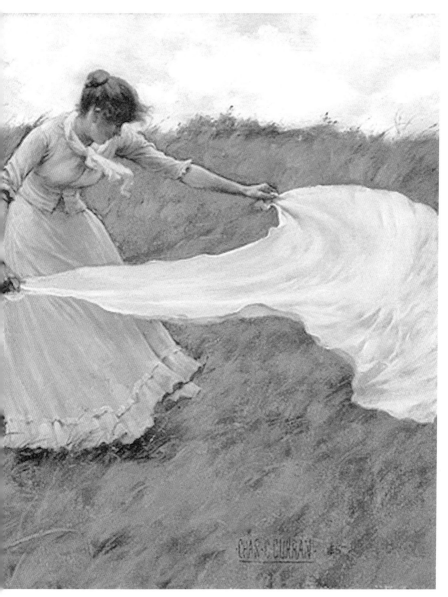

일거리가 소나기 퍼붓듯이 갑자기 쏟아질 때가 있죠. 저는 아예 손을 못 대고 물러나본 적도 있어요. 시작도 하기 전에 이미 마음이 지쳐버린 것이죠. 걱정과 고민이 많으면, 어떤 일을 시작하는 데 오래 걸립니다.

그럴 때는 먼저 내 마음의 안쪽을 들여다봐요. 필요 없는 걱정을 하고 있지는 않는지, 괜한 책임감에 내 탓을 하고 있는 건 아닌지……. 마음은 너무 여려서 좋은 걸로 채워놔도 늘 끙끙댑니다. 그런 마음을 먼저 깨끗이 빨고 청소하고 비워봐요. 술잔에 술을 채우려면 잔을 먼저 비워야 하듯이, 비워야 채울 수 있는 것이 인생이랍니다.

마음의 비움이 필요할 때 세상에서 가장 깨끗한 소리, 요한 제바스티안 바흐Johann Sebastian Bach의 선율을 따라가봅니다.

바흐는 《평균율 클라비어 곡집》 1권의 첫 〈프렐류드〉에서 가장 기본이 되는 C장조의 으뜸화음인 "도미솔"을 길게 늘려 "도미솔도미솔도미"로 펼쳐내요. 화음을 펼쳐낸 이 아르페지오(분산 화음)는 물 흐르듯 유연하게 흐릅니다. 마치 벽에 붙인 타일처럼 규칙적이고 정갈하죠. 독일어 '바흐Bach'는 시냇물을 의미해요. 물처럼 부드럽게 흐르는 이 곡은 시냇물이 강물이 되고 바다로 흘러가듯, 이후 클래식이 미래를 향해 흘러가는 데 중요한 역할을 해요.

1722년, 바흐가 37세에 작곡한 이 곡은 130여 년 후에 프랑스 작곡가 샤를 구노Charles Gounod를 만나 재탄생합니다. 구노는 독실한 가톨릭 신자로, 한때는 수도원에서 사제 수업을 받으며 성직자를 꿈꾸기도 했어요. 그는 특히 종교적 신념을 가지고 평생을 교회에 몸 바친 바흐를 존경했어요. 구노는 바흐의 깨끗하고 정갈한 〈프렐류드〉의 아르페지오 위에 현악기의 노래를 얹었어요. 제목은 〈명상〉. 구노가 바라본 바흐의 〈프렐류드〉는 명상하듯 잡념을 없애고 마음을 비워주는 곡이었나 봅니다.

　이후 구노가 이 곡에 자신의 종교적인 믿음을 상징하는 성모송을 가사로 붙인 곡이 〈아베 마리아〉예요. 느릿하고 잔잔하게 흐르는 평온한 멜로디가 안정감을 선사합니다. 또 화성이 조금씩 달라지면서 바흐와 구노의 경건한 신앙심과 사랑이 전해집니다.

　상쾌한 공기와 나무들의 그윽한 향기가 온몸을 휘감는 숲길. 맑고 순수한 피아노 소리와 함께, 시원한 바람이 불어옵니다. 깨끗한 산소를 마시며 몸과 마음이 저절로 정화됩니다. 머리부터 발끝까지 멋진 햇살로 광채 샤워를 마치고, 화사한 빛으로 깨끗하게 정화된 새로운 나. 이제 먼 길도 지치지 않고 갈 수 있어요.

　미국 화가 찰스 코트니 커랜Charles Courtney Curran의 〈바람 부는 날〉도 복잡한 마음을 비우기에 참 좋은 그림이에요. 커랜은 이 그림으로 이

십 대에 화가로서 인정받아요. 시원한 바람을 전해주는 새하얀 천의 팔랑거림이 이 그림의 백미입니다. 바람은 깨끗하게 세탁된 하얀 천에 생기를 불어넣고, 마치 살아있는 듯 흔들리는 역동성을 부여해요. 그림 대부분을 차지하는 언덕 위의 푸르른 풀들도 바람의 행렬에 동참하고 있지요.

빨래 널기에 더없이 좋은 화창한 날, 뭉게구름 가득한 하늘 아래서 바람 부는 들판에 천을 말리는 여인들. 그녀들의 모습에도 빠져듭니다. 옛날 우리네 할머니들은 놋그릇을 꺼내 광을 내거나, 대청마루를 물걸레로 닦고 또 닦았지요. 왜 당장 쓸 일이 없는 놋그릇을 꺼내서 닦는지 어렸을 때는 이해할 수 없었는데요. 나중에 저절로 납득이 되었어요. 할머니의 마음이 그토록 힘드셨던 것이죠. 단순하고 반복적인 노동으로 몸이 고단해지면, 머릿속 잡념과 번뇌가 사라지니까요. 그렇게 그녀들은 마치 수련을 하듯 일부러 놋그릇에 광을 내거나 집 안 이곳저곳을 닦고 또 닦아야 마음이 편하셨나 봅니다.

빨래를 너는 그녀들의 얼굴은 무표정이지만,
마음은 슬슬 풀리고 걱정은 바람과 함께 먼 곳으로 사라집니다.
빨래 끝! 걱정 끝!

"걱정과 고민이 많으면,

어떤 일을 시작하는 데 오래 걸립니다.

그럴 때는 먼저

내 마음의 안쪽을 들여다봐요."

오늘도 수고한 나를 위해

오늘의 그림 | 에드가 드가, 〈다림질하는 여인들〉, 1886
오늘의 클래식 | 요한 파헬벨, 〈캐논〉, 약 1680

왼손으로 머리를 받친 채 크게 하품하는 여성, 무척 고단해 보입니다. 잠시라도 쉬어야 할 것 같아요. 병째 들고 마시던 와인은 곧 바닥을 드러내겠죠. 또 한 여성은 셔츠를 다리느라 온 힘을 다리미에 싣고 있어요. 다림질은 생각보다 꽤 힘든 가사노동이에요. 셔츠 몇 장 다리다 보면 이내 어깨가 묵직해지죠. 그녀들은 하루 종일 얼마나 많은 셔츠를 다리는 걸까요? 200장? 300장?

그림 속 흰옷은 세탁 난이도가 높아요. 유럽에서는 흰옷이야말로 부자들의 전유물이었어요. 수질이 안 좋은 유럽에서 흰옷을 희게 만드는 일은 무척 까다로웠지요. 그러다 보니 특히 흰옷은 전문 세탁부에게 맡기게 됩니다.

당시 무더운 세탁소에서 일하는 세탁부들은 얇은 옷을 적게 입었

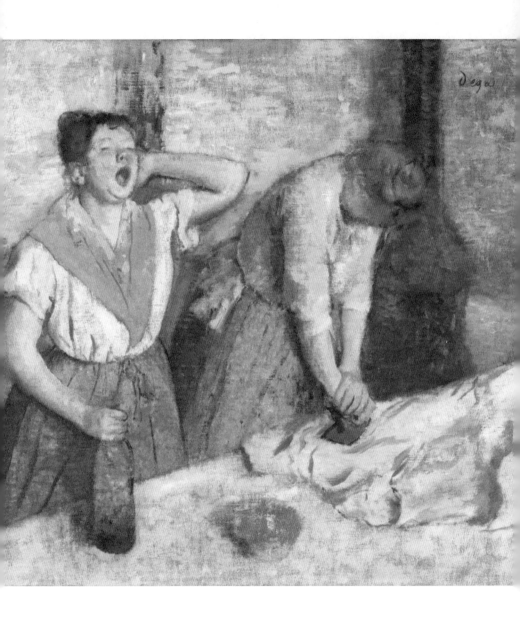

고, 배달 서비스까지 하다 보니 매춘에 노출되기 쉬웠어요. 화가는 그런 여성들을 남성과 똑같은 도시 노동자로 바라봅니다. 그리고 그들의 고된 일과를 따뜻한 시선으로 위로하듯, 신성한 노동으로 캔버스에 기록해요.

프랑스 인상주의 화가 에드가 드가Edgar Degas의 잘 알려진 발레 그림들은 예쁘고 아름다운데요. 사실 드가는 그림 뒤에 드리워진 어두운 사회 현상을 냉철하게 들여다본 화가예요. 그는 주로 여성을 소재로 다루면서도, 그들의 직업에 귀천을 두고 경멸하거나 냉소하지 않았어요. 돈 많은 남성들이 극장에서 발레리나 소녀의 몸을 감상하며 매춘 상대를 고르는 장면을 그리면서도 말이죠.

본래 풍족하던 드가의 가족은 아버지의 죽음과 동생의 파산으로 빚더미에 앉게 됩니다. 가난한 화가는 모델을 살 돈이 없었고, 그래서 향한 곳이 극장이었죠. 모델료를 지불하지 않아도 되는 발레리나와 음악가들이 그득했으니까요. 관찰력이 좋았던 드가는 동작의 특징을 잘 잡아내는 '순간 포착의 대가'였어요. 그는 특정 장소에서의 상황이나 인물의 감정, 일터에서 일하는 사람들의 움직임에 집중해요. 그리고 인물의 눈, 코, 입이 아닌, 표정을 좀 더 세심히 들여다보며 그들의 심리를 그림으로 표현합니다.

주로 가까운 주변 사람들을 그리던 드가는 자신의 그림에 자주 등

장한 한 발레리나 소녀의 어머니를 그립니다. 그녀는 세탁부였어요. 이제 그의 관심은 극장에서 세탁소로 옮겨가요. 소외된 곳에서 일하는 여성들이 각자의 일에 몰두하는 모습은 드가의 눈을 사로잡아요. 그는 생존을 위한 단순한 노동, 즉 반복된 동작을 보며 노동의 신성함을 느낍니다. 특히 다림질하는 여성이나 모자가게 점원 등은 패션의 도시 파리에서 꼭 필요한 사회 구성원이었죠. 드가는 온 힘을 다해 다림질하는 세탁부의 노동 현장을 총 14점의 다림질 그림으로 남깁니다. 그는 단순히 예쁜 그림을 뛰어넘는 그림으로, 뼛속까지 지친 도시 노동자들에게 주목하게 합니다.

어린 시절 드가는 루브르 미술관에 있는 선배 화가들의 그림을 베껴 그리며 그림을 공부해요. 이십 대 초반엔, 3년간 이탈리아에 머무르며 무려 700여 점의 그림을 모사합니다. 그가 연습으로 남긴 스케치북이 수십 권이지요. 드가 자신이 위대한 화가가 되기까지의 과정 또한 반복된 동작과 연습의 결과물, 즉 신성한 노동이었어요.

그런 그에게 직업에는 귀천이 없으며 모든 인간은 평등하다는 개념은 당연한 것이었어요. 고된 노동의 가치를 알았던 드가는, 도시 하층민이 눈에 띄지 않는 곳에서 묵묵하게 일궈내는 일상에 경의를 표합니다. 드가는 그들의 고된 노동을 보는 이가 눈물짓게 그려낸 게 아니라, 특정한 몸짓이나 표정으로 시선을 끌게 하고 결국 마음에 가닿게 합니다. 예술가의 시선은 이렇게 우리의 마음에 담깁니다.

도시 노동자의 반복된 움직임을 그린 이 그림은 독일 작곡가 요한 파헬벨Johann Pachelbel의 〈캐논〉과 오버랩됩니다. 누구나 아는 곡이죠. 이 곡은 일종의 돌림노래예요. 성부별로 주제를 뒤따르며 따라 부릅니다. 음악에서는 형태와 구성에 따라 다양한 종류의 반복이 존재하는데요. 파헬벨의 〈캐논〉은 베이스에서 똑같은 화성 진행을 2마디씩 반복합니다. "레-라-시-파(샵)-솔-레-솔-라~."

원래 '눈금자'를 가리키던 그리스어 캐논은 '표준', '규범'을 뜻합니다. 그러니까 아주 엄격하게 이 반복을 지켜내야 하는 것이죠. 위 성부의 선율에 어떠한 변화가 있더라도 베이스는 변함없이 그 자리를 지키며 정해진 화성 진행을 반복합니다. 비가 오나 눈이 오나 출근해서 자신의 몫을 묵묵히 해내는 사람들이 떠오릅니다.

베이스의 2마디의 화성 진행은 $\frac{4}{4}$박자에서 무려 28번 반복됩니다. 집요하게 무한 반복되는 베이스 위에서 선율이 다양하게 변주되다 보니, 이 곡은 캐논과 변주의 하이브리드인 셈이네요. 귀에 익숙한 이 화성 진행은 장르를 가리지 않고 너무나 많은 악곡에 사용됩니다. 그래서 '돈 버는 화성Money chord'의 전형이 되었지요.

"레-라-시-파(샵)-솔-레-솔-라~."
자, 이제 27번 남았네요. 다림질할 셔츠도 27벌 남았고요. 앞에 있는 갈색 물그릇으로 물 좀 뿌려주세요!

"돌림노래인 〈캐논〉을 들으면

비가 오나 눈이 오나 출근해서

자신의 몫을 묵묵히 해내는

사람들이 떠오릅니다."

카르페 디엠, 지금 이 시간을 꼭 붙잡아요

오늘의 그림 | **존 윌리엄 워터하우스**, 〈할 수 있을 때 장미꽃을 모아둬요〉, 1909
오늘의 클래식 | **프란츠 슈베르트**, 〈즉흥곡〉, 1827

할 수 있을 때 장미꽃을 모아둬요.
시간은 재빠르게 달아나고
오늘 웃고 있는 이 꽃도
내일이면 시든답니다.

영화 〈죽은 시인의 사회〉로 유명해진 시 구절이죠. 17세기 영국 시인
로버트 헤릭의 시 〈처녀들이여, 시간을 소중히 하세요〉의 시작 부분입
니다. 키팅 선생은 수업 첫날, 학생들에게 '카르페 디엠Carpe diem'(오늘을
붙잡아라)의 의미를 가르치기 위해 한 학생에게 이 시구를 읽게 하죠.
본래 카르페 디엠은 고대 로마 시인 호라티우스가 쓴 시에 등장합니다.

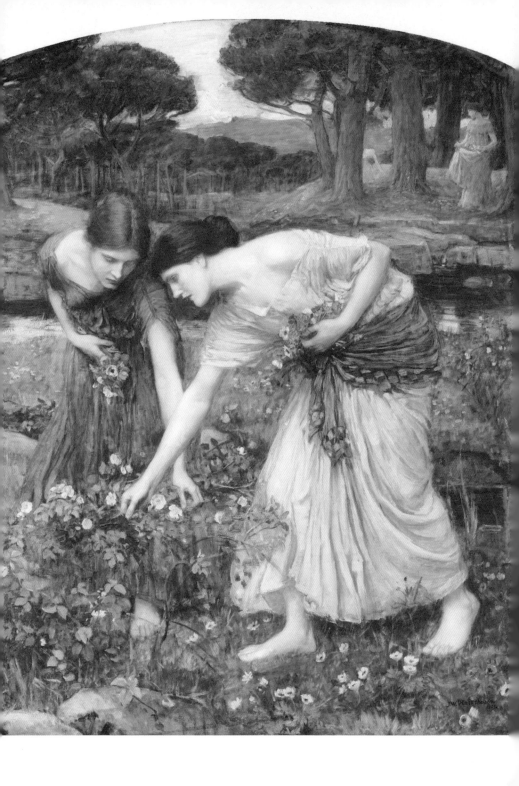

내일은 믿지 마라. 오늘을 붙잡아라.

이 시는 호라티우스가 농사와 관련해, 오늘을 헛되이 보내면 미래엔
작물 창고가 텅텅 비게 된다는 경고의 의미를 담고 있어요. 또 헤릭의
시는 처녀들이 젊고 예쁠 때 게으름 피우지 말고 열심히 신랑감을 찾
아야 한다는 의미예요. 당시는 17세기였으니까 시대적으로 이해해야겠
죠. 두 시 모두 '지금'의 소중함을 일깨웁니다.

영국 화가 존 윌리엄 워터하우스John William Waterhouse는 헤릭의 시에
서 받은 영감을 그림으로 남겨요. "할 수 있을 때 장미꽃을 모아둬요"
라는 시구를 그대로 시각화한 것이죠. 화가는 인생의 소중한 시간이
바로 지금이라는 것을, 한창 예쁘고 향기 좋은 장미에 비유합니다. 아
름다운 두 여성이 발가벗은 두 발로 느끼는 싱그러운 풀밭의 감촉을
상상해 봅니다. 간질거림과 안락감이 동시에 전해져요. 싱그러운 초록
에 비견되는 두 여인의 드레스는 우아한 주름을 드리우고 있어요.
워터하우스는 꽃 따는 여성의 그림을 12점 이상 그렸는데요. 유독
이 그림에만 카르페 디엠의 메시지를 주는 제목을 붙입니다. 시든 장
미를 보면 아쉬운 마음이 들죠. 아직 충분히 아름다운 장미도 내일이
면 시든다고 생각하니 장미의 인생이 서글프게 느껴져요.

음악을 들으며 눈물 흘려본 적이 있나요? 음악 자체가 너무 슬퍼서,

또는 음악을 들으며 연상되는 어떤 추억에 눈물짓기도 하죠. 음악을 들으며 처음으로 눈물을 떨궜던 기억이 늘 생생해요. 대학 1학년 봄, 감상 수업을 듣던 중이었어요. 음악대학 건물의 높다란 뒷벽을 가득 메운 담쟁이 넝쿨, 창문 밖 그 초록의 생명체에 시선을 보내던 중, 강의실에서 프란츠 슈베르트Franz Schubert의 〈즉흥곡〉이 흘러나왔어요. 그리고 마치 마법처럼 바람이 불기 시작했지요. 서풍의 신 제피로스였을까요? 담쟁이 잎사귀들이 미풍에 부드럽게 날리며 하나의 결로 흔들렸고, 〈즉흥곡〉의 아르페지오도 그렇게 흔들리듯 연주되고 있었어요. 바로 그때 눈물이 툭.

이 〈즉흥곡〉은 슈베르트가 세상을 떠나기 한 해 전인 1827년에 작곡되었어요. 플랫(내림표)이 6개 붙은 G플랫장조는 슈베르트만의 웅크린 감성을 전해줍니다. 다른 조성이라면 도저히 그 느낌이 나오지 않는, 단 하나의 정답 같은 조성이에요. 마치 풀잎의 초록이 빛에 따라 수십 가지로 그려지듯, 슈베르트는 순식간에 화성을 옮겨 다니며 그때그때 분위기를 바꿔가요.

제피로스가 입으로 불어낸 봄바람이 주위를 휙 쓸고 지나가듯, 가늘고 긴 선율이 유연하게 흐릅니다. 그 선율 아래로 바람에 날려 흩어지는 이파리처럼 화음을 분산시키는 아르페지오. 이윽고 부드러운 바람은 화가 난 듯 왼손의 리듬(♫♪)으로 강하게 불어와요. 하지만 이

내 다시 온화한 표정을 짓지요. 부드러운 바람에 흔들리는 담쟁이 잎사귀들의 고운 자태와 그 유연한 하늘거림을 보며 명상에 잠깁니다.

귀로 들어온 음악과 그 순간 기적처럼 눈앞에 펼쳐진 자연. 그 둘의 어우러짐은 세상의 아름다움을 만끽하고 누릴 수 있음에 감사한 마음을 갖게 합니다.

라틴어 '카르페 디엠'은 "오늘을 붙잡아라" 또는 "오늘을 즐겨라"로 번역됩니다. 두 번역은 전혀 다른 의미로 다가옵니다. "오늘을 즐겨라"는 지금 이 순간이 다시는 오지 않으니 즐길 수 있을 때 더 즐기라는 뜻인데요. 이보다는 미래를 위해 오늘을 잘 보내라는 의미의 "오늘을 붙잡아라"가 더 깊이 와닿습니다. 이토록 짧은 인생, 낭비하지 말고 지금이 시간을 소중히 쓰라는 것. 그것이 카르페 디엠입니다. 지금 이 순간을 최대한 '그 어떤 무엇'으로 만들어가요. 나중에 후회 없도록.

"귀로 들어온 음악과

기적처럼 눈앞에 펼쳐진 자연,

그 마법 같은 어우러짐."

좋은 오늘이 쌓여 좋은 내일을 만들어요

오늘의 그림 | 카스파르 프리드리히, 〈범선 위에서〉, 약 1820
오늘의 클래식 | 리하르트 슈트라우스, 〈내일!〉, 1894

손을 맞잡은 두 사람, 말없이 앞을 바라봅니다. 나도 모르게 바다를 향한 그들의 시선을 따라갑니다. 수평선 너머로는 희미하게 솟은 건물들이 보입니다. 배는 잔잔한 바다 위를 부드럽고 느리게 미끄러지듯 나아갑니다. 어디로 향하는 걸까요? 배 한 척과 두 사람의 뒷모습뿐이지만, 사랑으로 충만한 가슴 벅찬 순간이 전해집니다.

그들은 이제 막 결혼한 화가 카스파르 프리드리히Caspar David Friedrich 와 그의 아내 카롤리네예요. 화가의 이전 그림들은 불행한 유년 시절로 다소 어두웠지만, 마흔네 살의 노총각에서 벗어난 이즈음부터 밝아집니다.

인생의 새로운 시작점에서 바라보는 앞날, 혼자가 아닌 둘. 두려움도

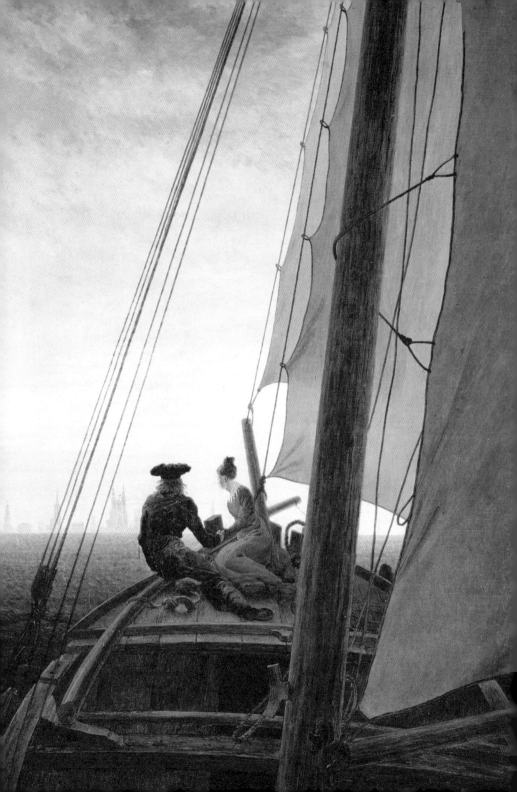

있겠지만 그보다는 희망과 기대가 앞섭니다. 안개에 가려 희미한 교회 첨탑의 실루엣은 베일에 싸인 미래, 즉 '내일'을 의미합니다. 캔버스를 가득 메운 커다란 뱃머리가 손을 맞잡은 두 남녀의 뒷모습을 포근히 감싸고 있어요. 범선 위의 두 사람이 바라보는 저곳은 예측할 수 없는 미래, 미지의 세계예요. 하지만 그들의 모습은 사랑과 믿음으로 가슴 벅찬 설렘과 기대감을 고스란히 전해줘요.

내일을 향해 용감하게 나아가는 두 사람에게, 리하르트 슈트라우스 Richard Strauss의 노래를 전합니다. 독일의 후기 낭만주의 작곡가인 슈트라우스는 이십 대 중반부터 오페라단에서 지휘를 하다가 프리마 돈나인 소프라노 아나를 만나요. 그녀는 마침 슈트라우스의 아버지가 호른 교수로 재직하던 뮌헨 왕립음악학교에 다니고 있었어요. 슈트라우스는 아나와 사랑에 빠집니다. 7년 후 두 사람은 결혼하고, 슈트라우스는 결혼 선물로 《4개의 노래》를 작곡해서 아나에게 헌정해요.

그중 4번째 노래는 맥케이의 시를 가사로 하는 〈내일!Morgen!〉이에요. 독일어로 아침 인사는 '구텐 모르겐Guten Morgen'(좋은 아침)이죠. '아침'을 뜻하는 모르겐은 이 시에서는 '내일'을 의미합니다. 사랑하는 사람이 곁에 있으면, 완전함과 행복감을 느끼게 되죠. 그 사랑과 행복으로 우리는 내일을 살아갈 힘을 얻지요. 서로가 서로의 앞날에 든든한 버팀목이 되어주니까요.

바람이 살랑거리는 창가, 피아노가 포근한 아르페지오로 화음을 펼쳐냅니다. 그사이로 따스한 아침 햇살이 뿌려져요. 피아노의 유려하고 단순한 선율에 맞춰 노래는 마치 혼잣말하듯 읊조립니다.

그리고 내일의 태양은 다시 떠오르리.
내가 가야 할 길 위에서
행복한 우리를 하나 되게 하리.
태양이 숨 쉬는 대지의 한가운데에서
푸른 파도 넘실대는 드넓은 해안으로
부드럽고 느리게 가리.
말없이 서로의 눈을 마주 보면
행복한 침묵이
우리 위에 내려앉으리.

-존 헨리 맥케이의 시 〈내일!〉

슈트라우스는 악보에 "느리고, 극도로 신중하게" 연주할 것을 명시합니다. 또 본래 시어를 수정해서 같은 의미의 단어를 겹쳐 쓰면서까지 '말 없는 침묵'을 강조합니다. 시의 분위기에 맞게 이 곡은 처음부터 끝까지 아주 작은 소리로 연주합니다. 그러다가 가사 "부드럽고 느리게 가리"에서 피아니시모pp로 '더욱 작게' 속삭입니다. 마지막 화음은 알

수 없는 불투명한 미래, 그리고 그 기대감을 여지와 여운으로 남깁니다. 시와 노래의 제목에 있는 느낌표를 놓치지 마세요.

슈트라우스는 아내를 사랑하는 마음을 맥케이의 시를 통해 은유적으로 표현합니다. 음악은 따스하면서도 평화로운 분위기를 가득 전해요. 현재의 충만한 사랑과 행복에 뒤이어, 미래에 대한 설렘과 막연한 기대감이 곡 전체에서 스며나옵니다. 슈트라우스는 피아노의 섬세한 색채감을 중시해, 노래와 동등한 비중을 둡니다.

인생은 곧잘 여행에 비유되죠. 도착과 동시에 시작되는 지구별 여행은 계획표가 없습니다. 여행이 끝나는 시간도 정해져 있지 않지요. 미래는 알 수 없는 것이기에 더욱 멀게만 느껴집니다. 끝이 안 보이는 바다처럼요. 그런데 이 드넓은 바다를 항해하는 배에 만약 혼자 타고 있다면 어떨까요? 두렵고 외로운 나머지 위축되고 말겠죠. 설사 그 배가 아무리 훌륭하고 멋진 배라 하더라도 말이에요.

지칠 때 응원해 주고, 두려울 때 용기를 주며, 기쁠 때 같이 기뻐해 줄 존재는 늘 소중하고 또 절실합니다. 내 손을 잡아줄 누군가가 곁에 있다면, 배가 닿는 그곳이 험하고 척박해도, 꿈을 향해 가는 여정이 설레고 즐거울 거예요. 꿈은 실현했을 때의 성취감을 위해 존재하는 게 아니에요. 꿈은 만들어가는 과정을 위해 존재합니다.

나만의 인생 드라마, 그것을 만들어가는 시간들은 너무나 귀하고

소중하지요. 내일은 그렇게 내 앞에 큰 발걸음으로 성큼성큼 다가옵니다. 아침이 되면 소리 없이, 그리고 어김없이 내일의 태양을 맞아요. 느낌표는 꼭 살려서요, 구텐 모르겐!

내 곁의 소중한 사람과 만들어가는 좋은 오늘. 그 하루하루가 쌓여 좋은 내일이 됩니다. 구텐 모르겐(좋은 아침)이 모여 구텐 모르겐(좋은 내일)이 만들어집니다. 내일의 태양이 기다려지는 이유입니다.

가지 않은 길에 미련을 갖지 말고
내 선택을 사랑해 줘요

오늘의 그림 | 안젤리카 카우프만,
〈그림과 음악 사이에서 주저하는 자화상〉, 1794
오늘의 클래식 | 로베르트 슈만, 〈꿈〉, 1838

인생은 여러 '선택들'이 점점이 연결된 철인 33종 경기 같아요. 점심 메뉴를 정하거나 카페에서 음료를 고르는 건 즐겁기라도 하지요. 권태기가 시작된 애인과 계속 만날지, 헤어질지도 결정해야 합니다. 그 와중에 학교, 직장, 주거지 선택의 순간 또한 시시때때로 다가오죠. 특히, 나의 정체성과도 같은 직업 선택, 즉 진로 결정이야말로 피가 마르는 일이에요. 삶의 내용을 결정할, 가장 중요하고 가장 어려운 일이다 보니 우유부단함과 망설임이 극에 달하는 순간이 바로 이때이기도 합니다.

평생 직장의 개념이 사라진 요즘엔 그 선택의 무게가 조금은 가벼워졌을까요? 그래도 여전히 선택은 쉽지 않습니다. 어린 시절부터 피아노만 바라본 저 같은 예술가들도 마찬가지인데요. 오랜 시간 쏟아부은 시간과 재능을 어디까지 펼쳐야 하는 건지, 예술가의 삶이 가진 특성 때문에 고민이 끝나지 않거든요. 사제와 화가 사이에서 고민한 반 고흐, 교사와 작곡가 사이에서 고민한 슈베르트 등 훌륭한 예술가들도 진로 선택은 힘든 일이었어요. 키우던 꿈을 저버려야 하는 상황이 되면 누구든 방황하기 마련이죠. 그런 고민으로 힘들어한 또 한 명의 화가를 만납니다.

"나, 안젤리카 카우프만이 그리다."

대단한 자신감이 느껴지는 이 문장은 스위스 화가 안젤리카 카우프만Angelika Kauffmann이 자신의 그림에 써넣은 글이에요. 그녀는 영국 왕립미술아카데미의 창립 회원 중 단 두 명의 여성 회원 중 한 명으로,

왕립미술아카데미 천장에 4점의 천장화를 그린 주인공이에요. 18세기 여성 화가에게 있을 수 없는 영예로운 일이었죠. 이제 저 자신감 넘치는 문장에 고개가 끄덕여지죠? 카우프만은 신화에서 출발한 역사화를 많이 그립니다. 당시에는 신화(특히 신화 속 남성 누드)를 그리는 것이 여성 화가에게는 허용되지 않았지요. 이처럼 여성 예술가로서 살아가기 힘든 시대에 카우프만은 화가로서 붓을 놓지 않았어요.

그런 그녀도 진로를 고민하던 시기가 있었습니다. 카우프만은 신동이었어요. 4개 국어에 능통했고, 노래를 아주 잘했으며, 그림에 천부적인 재능을 보입니다. 그러다 보니 오페라 가수와 화가 사이에서 선택의 기로에 섭니다.

〈그림과 음악 사이에서 주저하는 자화상〉은 바로 진로 선택으로 방황하던 카우프만 자신을 담은 자화상이에요. 얼핏 보면 왼편의 음악의 여신과 오른편의 미술의 여신 사이에서 이러지도 저러지도 못하며 머뭇거리는 모습이 전부인 듯한데요. 자세히 들여다보면, 각각의 의미를 담은 섬세한 표현에 놀라게 됩니다. 음악의 여신은 오른손에 악보를 쥔 채, 왼손으로는 카우프만의 오른손을 잡고 있어요. 카우프만의 왼손은 미술의 여신이 왼손에 든 팔레트를 가리킵니다. 미술의 여신은 오른손으로 하늘을 가리키죠. 그림이 하늘의 뜻이라는 의미일까요? 이렇게 우리의 시선은 왼편에서 오른편으로 이동하며 세 사람의 6개 손을 보게 되는데요. 그 흐름이 마치 선율의 진행처럼 자연스레 이어집니다.

재능이 많았던 카우프만도 음악과 그림을 다 선택할 수는 없었어요. 한 가지에만 몰두해도 여성 예술가로서 버티기 힘든 시대였으니까요. 음악과 미술 중 결국 미술의 길을 선택한 카우프만. 그녀는 거장으로 우뚝 선 53세에 자신의 미래를 고민하던 어린 시절을 돌아보며 이 그림을 그립니다. 그녀는 결국 화가가 되었기에 바로 그 선택의 순간을 그림으로 영원히 남길 수 있었죠. 카우프만은 13살 때 세상을 떠난 어머니에게 이 그림을 헌정해요.

　그런 그녀도 잘못된 선택을 한 적이 있어요. 26살에 결혼한 백작이 알고 보니 가짜 백작이었죠. 바로 별거에 들어가지만, 남편이 있는 한 그녀에게는 올바른 선택을 할 기회가 주어지지 않았어요. 14년 후, 그 사기꾼이 세상을 떠나고 나서야 비로소 그녀는 새 인생을 살 수 있게 됩니다.

　독일 작곡가 로베르트 슈만Robert Schumann의 방황도 만만치 않았어요. 7살 무렵 이미 즉흥 연주를 하며 주변을 깜짝 놀라게 한 슈만은 음악 천재였어요. 게다가 그는, 문학을 전공하고 소설을 쓰며 서적상을 하던 아버지의 기질과 문학가 집안인 어머니의 유전자를 물려받아요. 책이 풍족했던 집안에서 슈만은 안 읽은 책이 없었고 자연스럽게 글재주를 갖게 됩니다.
　이후 아버지가 세상을 떠나며 슈만에게 법대에 진학해 안정적인 삶

을 살아가길 당부해요. 가세가 기울자 어머니까지 간곡히 설득합니다. 결국 슈만은 라이프치히 법대에 입학하지만 적성에 맞지 않았죠. 학교를 하이델베르크 대학으로 옮겨보지만, 법학은 그의 길이 아니었어요.

그러던 중, 슈만은 꼬마 피아니스트 클라라 비크의 연주를 듣고 깜짝 놀라요. 그는 클라라를 가르친 그녀의 아버지 비크 선생의 집에서 숙식하며 피아노를 배우게 됩니다. 바로 이곳에서 슈만과 클라라의 사랑이 싹트지요.

이미 스무 살이었던 슈만은 늦은 나이에 피아니스트가 되기 위해 우직하면서도 맹렬하게 연습합니다. 그런데 그만 손가락 부상을 입고 피아니스트의 꿈을 내려놓아야 하는 상황이 됩니다. 길을 잃어버린 슈만. 이제 그는 작곡가로서 나아가기로 결심해요. 슈만은 첫 번째 출판작인 Op.1부터 Op.23까지 전부 피아노 곡으로 채워가요.

하마터면 변호사가 될 뻔했고, 피아니스트를 선택했지만 그 꿈이 좌절되자 작곡가로 살아가는 슈만. 슈만의 꿈은 좌절된 게 아니라, 키워진 것이에요. 어려서부터 책을 좋아한 슈만은 결국 음악 비평지인 『음악 신보』를 창간해서 10년 가까이 주필로서 멋진 논평을 썼으니까요. 그런 그가 28살에 자신의 어린 시절을 돌아보며 작곡한 〈꿈〉은 우리에게 어떤 이야기를 들려줄까요?

클라라와 데이트를 하던 슈만은 클라라에게 곧잘 이런 말을 들어요. "오빠, 오빠는 너무 어린애 같아!" 그녀의 잦은 투정에 슈만은 자신의 어린 시절을 돌아보며, 짧은 소품 13곡을 엮은 《어린이 정경》을 작곡해요.

마치 카우프만의 자화상처럼, 《어린이 정경》은 슈만이 돌아본 어린 시절의 모습이에요. 제3곡 〈술래잡기〉, 제4곡 〈졸라대는 아이〉, 제10곡 〈약이 올라서〉 등 동심이 가득한 제목만으로도 어린 시절을 추억하게 하지요. 그래서 이 곡을 어린이가 연주하는 건 좀 어색하답니다. 13곡 중 제7곡 〈꿈〉(트로이메라이Träumerei)은 슈만을 대표하는 명곡이에요.

아무런 걱정 없는 F장조에서 "도~파~"로 시작해, 곧 더 높은 "도~파~"를 향해 올라갑니다. 그동안 낮은 성부에서는 여러 다른 선율들이 겹겹이 쌓입니다. 슈만의 음악은 이처럼 여러 성부들이 겹으로 얽히고 섥켜 복잡해요. 그의 악보는 마치 그의 복잡한 내면의 실루엣을 그린 듯해요. 슈만의 꿈은 "도~파~"에서 "도~라~"로 가보기도 하고, "도~미 플랫"으로, 또 "파~시~"로 옮겨가 보기도 합니다. 어린 시절 슈만은 이 꿈에서 저 꿈으로 옮겨 다니며 다양한 꿈을 꿔요.

마지막으로 드디어 "도~라~"를 아름답게 노래하며 '길게 늘어지다' 잠시 멈춥니다. 소리가 사라질 때까지 가만히 들어봅니다. 어른이 되어 어린 시절을 돌아보는 것 또한 몽상, 꿈이지요. 지나간 시간들이 꿈처럼 그의 아련한 선율에 묻어나요.

어느 자리에서 어떤 노래를 부르든, 노래하는 주체는 변함없이 나 자신이에요. 제목 〈트로이메라이〉는 'Dream'(꿈)보다는 'Dreaming'(꿈 꾸는)으로 번역해야 더 적절해요. 꿈은 언제나 현재 진행형이니까요. 꿈은 끝나지 않아요. 꿈은 꿈을 낳고 새로운 꿈을 보여줍니다.

이렇게 카우프만의 자화상과 슈만의 〈꿈〉은 우리를 어린 시절로 냉큼 데리고 갑니다.

인생, life에서 if라는 글자가 보입니다. If, 만약, 슈만이 법학을 선택하거나 카우프만이 음악을 선택했다면, 어떻게 되었을까요? 아무도 알수 없죠. 가보지 않은 길, 살아보지 않은 삶을 막연히 동경할 필요가 있을까요? 우리는 살면서 '만약'이라는 가정을 자주 하지만, 인생에 만약은 없습니다. 우리는 단 한 번 태어나서 살다가 죽으니까요. 어떤 선택을 하더라도 후회하지 말아요. 가보지 않은 길에는 미련을 갖지 말고, 내 선택을 믿고 사랑해 줘요. 슈만과 카우프만이 그랬던 것처럼.

예술로 나의 숨겨진 욕망을 만나요

오늘의 그림 | **프레더릭 레이턴**, 〈타오르는 6월〉, 1895
오늘의 클래식 | **가브리엘 포레**, 〈꿈꾸고 난 후에〉, 1878

"꿈에서나 가능해"라는 건 현실에서는 도저히 불가능하다는 의미죠. 꿈에서는 무엇이든 가능합니다. 저는 가끔 현실이 꿈이고 꿈이 현실이면 어떨까 하는 상상을 해요. 꿈에서는 현실과는 다른 선택을 하곤 하거든요. 스트레스로 찌든 일상에서 가끔은 '일탈'을 꿈꾸며 돌파구를 찾는데요. 현실과는 다른 삶에 대한 욕망이 바로 그것에 드러나지요. 내 안에 숨겨진 욕망을 꺼내서 보여줄 그것은 다름 아닌 예술입니다.

예쁜 옷을 입고 잠든 그녀. 한쪽 팔을 베고 옆으로 누운 자세가 편해 보여요. '아! 나도 이렇게 편안하게 자고 싶다!'는 생각이 절로 들죠? 다음으로 눈길이 가는 건 그녀의 오렌지색 드레스, 아니 드레스 안에서 꿈틀대는 그녀의 육감적이고 풍만한 몸입니다. 얇디얇은 시폰 드레

스는 그녀의 실루엣을 따라 흐르고, 그녀의 부드러운 피부 결까지 그대로 밝혀냅니다.

주위에 늘어진 황갈색 물결은 긴 머리카락에서 이어져 나와 커다란 원형을 그리며 소파처럼 그녀를 감싸고 있어요. 그녀를 감싸고 있는 오렌지빛 드레스와 황갈색 물결은 그녀를 마치 한 송이의 꽃처럼 보이게 합니다. 부끄러운 듯 붉게 물든 그녀의 뺨, 자신도 몰랐던 욕망을 꿈에서 만난 걸까요?

화가는 이 그림에 왜 '타오르는 6월'이라는 제목을 붙였을까요? 영국 화가 프레더릭 레이턴Frederic Leighton은 그림 속 어린 모델의 욕망뿐 아니라 그녀를 향한 자신의 욕망을 드러내고 싶었던 걸까요?

레이턴은 영국 역사에서 최초로 귀족 작위를 받아 남작이 된 화가입니다. 비록 레이턴 경으로 불린 지 하루 만에 협심증으로 세상을 떠나긴 했지만요. 죽기 한 해 전, 화가는 자신의 삶이 끝을 향해 가고 있음을 알고 있었어요. 바로 그 시기에 이 그림을 그립니다.

그녀의 머리 위쪽에 놓인 예쁜 꽃은 유도화예요. 여름에 꽃을 피우는 유도화는 독소를 가지고 있어 꽃말도 '위험! 방심은 금물'이에요. 화가는 잠든 그녀와 죽음의 꽃을 나란히 둡니다. 이렇게 그녀의 아름다운 모습 뒤에 가려진 에로티시즘을 위태롭게 드러냅니다. 그녀의 잠재된 욕망을 읽은 화가는 그녀를 활활 타오르는 불꽃처럼 표현해요. 그리

고 그녀의 몸을 통해 자신의 숨겨둔 욕망을 마음껏 드러냅니다. 그런데 그녀의 발을 보세요. 까치발을 한 채 그토록 깊은 잠에 빠질 수 있을까요?

프랑스어 시를 가사로 하는 가곡을 멜로디Mélodie라고 합니다. 특히 프랑스 작곡가 가브리엘 포레Gabriel Faure의 멜로디는 아름다운 가사와 잘 어우러져, 우리를 꿈과 환상 속으로 빠져들게 합니다. 음악을 다채롭게 채색한 포레만의 개성은 세련되면서 가벼운 멜로디에서 잘 드러나요. 그래서 그의 멜로디는 글로 표현된 시보다도 더 마음 깊숙이 와닿습니다. 이십 대에 헤어진 여인에 대한 미련을 오래도록 간직하고 있던 포레는 33세에 〈꿈꾸고 난 후에〉를 작곡해요.

어스름 잠에 그대의 꿈을 꾸네.
꿈에서 보았네, 매혹적인 그대.

다정한 그대의 두 눈과 부드러운 목소리.
그대는 새벽 하늘빛처럼 찬란하네.

그대를 따라 이 세상을 떠나
빛을 향해 날아가네.

아! 꿈에서 깨는 슬픔이여.

오, 밤이여, 그대의 환상을 다시 보여다오.

돌아와요, 아름다운 이여.

돌아와요, 신비로운 밤이여.

-작가 미상의 이탈리아 시 〈꿈꾸고 난 후에〉 중에서

힘겹게 터벅터벅, 일정한 간격으로 걷는 피아노의 8분음표. 그 위로 날아다니는 첼로. 첼로의 셋잇단음표는 자유로이 꿈속을 헤매요. 처량한 애수로 가득한 어두운 밤하늘. 그 사이사이를 아름다운 셋잇단음표들이 채워줘요. 헤어진 두 연인은 꿈속에서 만나요. 두 사람은 밤하늘을 날아오르며 행복한 시간을 보내지만, 동이 트자 아쉽게도 꿈에서 깨요. 현실은 이별. 다시 그 꿈속으로 돌아가면 좋으련만……

포레는 꿈속에서라도 그녀를 만나고 싶었을까요? 애절한 선율에 가슴이 아파옵니다. 간혹, 꿈꾸고 난 후의 현실이 더 슬프기도 해요. 현실은 그저 꿈이고, 꿈이 현실이길 바라죠. 그래서 우리는 꿈꾸기 위해 음악에 빠져듭니다.

"예술, 특히 음악은
가능한 한 우리를 일상의 존재 그 이상으로
끌어올리기 위해 존재한다."

-가브리엘 포레

그리워 기다리는 간절한 마음

오늘의 그림 | 카스파르 프리드리히, 〈창문가의 여인〉, 1822
오늘의 클래식 | 요하네스 브람스, 〈가슴 깊이 간직한 동경〉, 1884

인생에는 '이상적'인 대상이 늘 존재합니다. 이상형, 이상적인 삶, 이상적인 스타일 등. 이상은 상상으로 가능할 뿐, 현실이 되긴 어려운 것이죠. 그러기에 우리는 그 이상적인 것들을 하염없이 그리고 동경합니다. 번잡스러운 도시에 살면 전원의 삶을 동경하고, 적막한 시골에서 지내면 화려한 도시의 삶을 동경하지요.

동경하는 그 무엇이 내 삶 속에 자리하면 삶의 활력소가 됩니다. 동경의 한자 '憧憬'에는 '마음 심心'변이 두 글자 모두에 들어있어요. 마음으로 그리워하는 것이 동경이며, 그 마음 자체가 동경이지요.

이를테면 겨우내 꽁꽁 언 적막한 풍경만 접하다 보면 봄의 초록빛이 유난히 기다려지죠. 간절한 그 마음을 그림에 담았을까요. 19세기 독

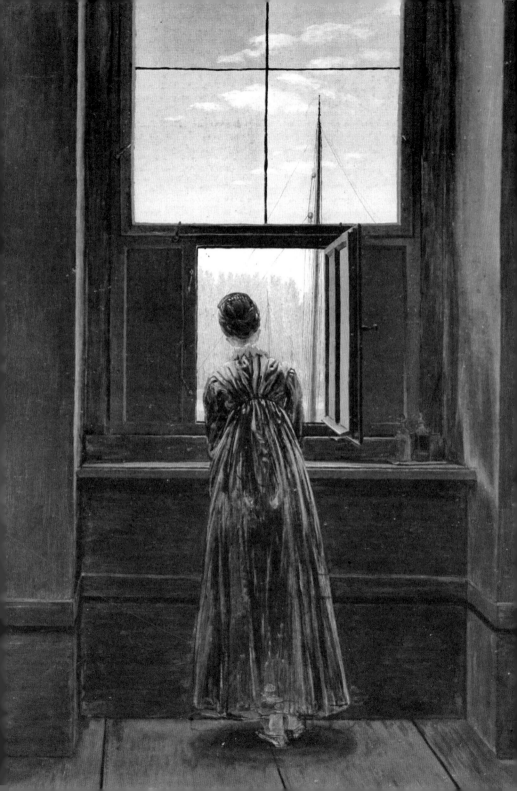

일 낭만주의 화가 프리드리히의 〈창문가의 여인〉은 온통 초록이에요.

그림 속 여인은 화가의 부인인 카롤리네입니다. 창밖을 바라보는 그녀의 얼굴과 표정을 볼 수 없지만, 그녀의 뒷모습은 되레 많은 얼굴을 품고 있어요. 연록의 포플러 나무에 취해 눈을 감고 봄 향기를 맡고 있는지, 먼발치에 보이는 돛대 끝을 바라보며 어딘가로 떠나고픈 것인지, 그녀의 뒷모습으로는 알 길이 없습니다. 하긴 화실에 앉아 붓대만 잡고 있는 남편 곁이 지루할 만도 하죠. 중년의 남편보다 19살이나 어린, 젊은 아내라면 더욱.

그녀의 몸은 실내에 있지만, 마음은 이미 창밖에 가 있어요. 남편의 어두운 화실에서 벗어나 밝고 화창한 밖으로 얼마나 나가고 싶을까요? 그녀의 초록빛 드레스를 중심으로 짙고 어두운 실내의 초록과 화사한 창밖 초록의 부드러운 변주가 로맨틱하지 않나요? 그녀는 과거를 동경할까요? 미래를 동경할까요?

'동경'의 마음을 음악으로는 어떻게 표현할 수 있을까요? 19세기 독일 낭만주의 작곡가 요하네스 브람스Johannes Brahms의 가곡《알토, 비올라와 피아노를 위한 두 개의 노래》중 첫 곡 〈가슴 깊이 간직한 동경 Gestillte Sehnsucht〉이 떠오릅니다. 제목에 쓰인 독일어 Sehnsucht는 영어로 longing, desire, nostalgia, 한국어로는 갈망, 동경, 그리움, 연모 등을 의미하는데요. 단순히 동경이나 그리움이라기엔 뭔가 부족합니다. 저는 한국어로 속 시원하게 옮길 단어가 없는 이 말, Sehnsucht의 알

수 없는 매력에 매료되어, 더욱 이 노래에 빠졌답니다.

브람스는 당대의 내로라하는 바이올리니스트인 요아힘과 평생 절친한 친구로 지냅니다. 브람스는 요아힘과 아말리에의 결혼 선물로 노래를 작곡해 줘요. 다음 해 그들의 첫아들이 태어나자 세례를 위한 자장가로 바꿔주지요. 브람스는 알토 가수인 아말리에를 위해 음역대를 알토로 맞추고, 바이올린뿐 아니라 비올라도 켰던 요아힘을 위해 비올라를 추가합니다. 요아힘 부부도 첫아들의 이름을 브람스의 이름인 '요하네스'로 지어요. 세 사람은 그 정도로 친한 친구였어요.

하지만 잉꼬부부였던 그들도 결혼 20년이 지나자 티격태격하게 돼요. 한번은 정말 큰 사건이 생겼는데요. 어쩌다 보니 브람스가 아말리에의 편에 서게 되었고, 기분이 상한 요아힘은 브람스와 거리를 둬요. 부부 사이엔 끼어드는 게 아닌데 말이죠.

결국 브람스는 요아힘 부부의 화해를 위해 소매를 걷어붙입니다. 신혼의 열정적이던 사랑을 돌이켜보게 할 곡을 구상하는데요. 20년 전 선물했던 자장가에 뤼케르트의 시를 가사로 한 가곡을 추가해요. 역시 알토와 비올라, 그리고 피아노를 위해, 20년 전과 똑같은 편성으로요. 이렇게 20년 간격으로 작곡된 두 곡을 엮은 건, 요아힘 부부의 결혼과 첫아들의 탄생의 기쁨을 추억하게 할, 브람스만의 우정과 배려가 넘치는 계획이었어요.

브람스는 아마도 이렇게 말하고 싶었을 거예요. "제발 결혼할 때의

그 사랑을 떠올려봐!"라고요. 브람스는 아말리에와 요아힘이 음악으로
진지하고 깊은 대화를 나누고 서로의 갈망과 동경을 되찾도록 합니다.
그 진심 어린 우정이 사뭇 대단하게 다가옵니다.

노래 가사인 뤼케르트의 시는 혼란스러운 현실과 복잡한 도시에서
벗어나서 평화로운 자연과 전원 생활을 노래해요. 요아힘 부부의 평화
와 행복을 바랐던 브람스의 마음처럼요.

내 마음을 사로잡는 그대들의 유혹은 끝이 없네.
그대여, 가슴 설레는 동경이여!
언제 멈추고 잠들려나?

아! 금빛 날개를 단 내 영혼이
저 멀리 노을 진 지평선을 방황하지 않고
갈망하는 내 눈이 저 먼 하늘의 외로운 별을 찾지 않을 때
나의 모든 갈망도 잠들리라.

-프리드리히 뤼케르트의 시 〈가슴 깊이 간직한 동경〉 중에서

시인은 자연의 여러 대상을 끌어와 자신의 동경과 갈망을 빗대어
이야기합니다. 장조로 밝고 화사하게 이어지던 노래는 2절에서 갑자기

단조로 바뀌며 긴장감을 주지만, 결국 평온한 감정으로 돌아와요.

브람스의 음악은 언제 들어도 소박하면서도 또 그만의 세련된 매력을 지니고 있죠. 그의 가곡은 화려한 화성으로 복잡하거나 차오르는 감정을 과하게 표현하기보다는, 내성적이고 견고한 선율로 자연스럽게 흐릅니다.

이 곡은 피아노에 비올라를 더해 더욱 깊고 풍부한 음색에 빠지게 합니다. 특히 비올라는 브람스 특유의 수수한 맛을 내는 데 감초 역할을 하죠. 서정적인 여성 알토와 남성 비올라의 대화 사이로 흐르는 피아노의 느린 아르페지오는 화음을 분산시키며 마치 바람 소리를 연상케 합니다. 시인처럼 브람스 또한 자연에 대한 깊은 동경을 표현한 게 아닐까요?

기나긴 겨울을 지내다 보면 가슴 한편에는 어서 빨리 봄이 오길 바라는 마음이 자리 잡죠. 봄을 향한 동경, 그 희망의 씨앗이 있기에 어둡고 스산한 겨울도 버틸 만한 것이겠죠. 알 수 없는 모호한 대상에 대한 그리움도 희망의 선율이 될 수 있어요. 초록으로 그려낸 희망, 가끔은 마음속 동경과 그리움을 따사로운 햇볕 아래 꺼내보면 좋겠어요. 그 동경은 쉬이 끝나지 않을 거예요. 시인이 말했듯, 우리의 삶이 끝나야 우리의 동경도 잠들겠지요.

성
장

꺾이지 않는 마음이 만들어내는 기적

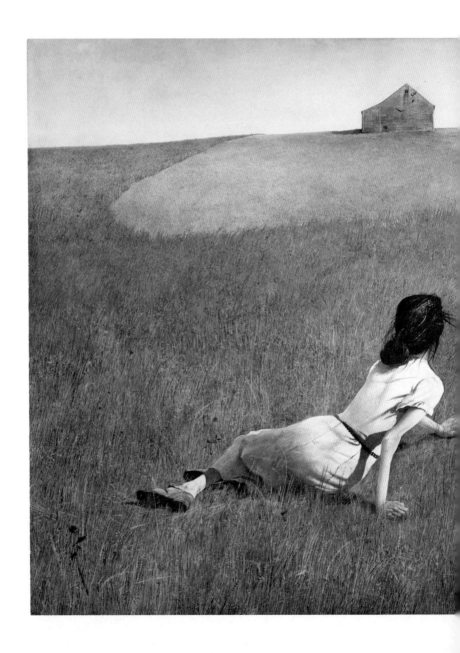

오늘의 그림 | 앤드루 와이어스, 〈크리스티나의 세계〉, 1948
오늘의 클래식 | 세르게이 라흐마니노프, 〈피아노 협주곡 2번〉, 1901

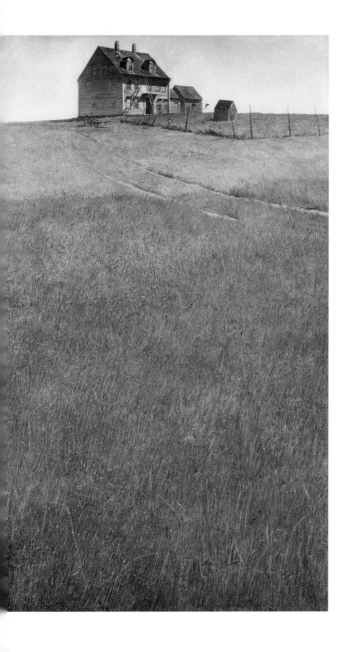

디지털 세상에서는 화가의 그림도 이미지로 손쉽게 만날 수 있죠. 하지만 간편함을 얻은 대신, 눈앞에서 중요한 메시지를 놓칠 수 있습니다. 바로 이 그림이 그렇습니다.

무척 평온하고 잔잔한 첫 느낌. 가녀린 여성이 드넓은 풀밭에 앉아 먼 곳을 바라보는 뒷모습. 좀 더 들여다보면 화폭 대부분을 차지한 언덕의 억새풀이 한 올 한 올 아주 섬세하게 표현된 여느 풍경화처럼 보입니다. 미국 화가 앤드루 와이어스Andrew Wyeth가 그린 〈크리스티나의 세계〉. 마치 소설의 제목 같죠. 크리스티나, 그녀의 세계가 뭐가 어떻다는 것인지 도무지 알 수 없습니다.

그런데 자세히 볼수록 연분홍 원피스를 입은 그녀에 대한 인상이 달라집니다. 그녀의 몸은 지나치게 말랐고, 땅을 짚은 두 팔은 마른 나뭇가지처럼 앙상해요. 자세도 편하게 앉아있는 게 아니라 뭔가를 하려고 애쓰는 듯, 팔과 손가락 근육이 잔뜩 긴장되어 있습니다.

크리스티나는 화가의 이웃 여성이에요. 퇴행성 근육 장애로 걷지 못했죠. 그런데도 그녀는 휠체어를 사용하지 않고, 두 팔로 기어다녔습니다. 집을 향해 기어가는 그녀를 창문 너머로 보던 화가는 그녀로부터 받은 강한 인상을 그림으로 남겨요.

그림을 구석구석 살피다 보면, 어느새 크리스티나의 시점에서 언덕을 바라보게 됩니다. 그러고 보니 언덕은 너무나 거대하고, 집은 아득히 멀리 있네요. 대체 얼마나 오랜 시간을 기어야 집까지 갈 수 있을까요?

언덕을 힘겹게 기어오르는 크리스티나를 보니 위대한 작곡가가 떠오릅니다. 바로 한국인이 가장 사랑하는 클래식 음악가인 세르게이 라흐마니노프Sergei Rachmaninoff예요. 너무나 아름다워 한없이 빠져들게 되는 그의 음악은 언제 어디서 듣더라도 하던 일을 멈추게 하죠. 그의 음악은 왜 이렇게 가슴을 파고드는 걸까요? 아마도 음악가로서 그의 인생이 탄탄대로였다면 그의 음악이 이토록 깊은 울림을 주지 못했을 거예요.

그의 가능성을 일찍이 알아본 이 중에는 차이콥스키가 있어요. 차이콥스키는 라흐마니노프가 모스크바 음악원 졸업작품으로 쓴 오페라 《알레코》를 볼쇼이 극장에 추천해 준 고마운 스승이에요. 그런데 그토록 존경하던 차이콥스키가 갑자기 세상을 떠나요. 충격과 비애에 빠진 라흐마니노프는 단 6주 만에 〈슬픔의 삼중주〉(Op.9) 2번을 작곡합니다.

이후 힘겹게 첫 교향곡에 도전하는데요. 그런데 초연 무대에서 지휘를 맡은 글라주노프가 리허설도 제대로 하지 않고, 술까지 마신 채 무대에 서는 바람에 공연은 엉망이 됩니다. 결국 "지옥의 음악"이라는 혹독한 비판을 받아요. 그간 잘 쌓아온 라흐마니노프의 명성은 하루아침에 추락합니다. 라흐마니노프는 실패의 충격으로 무력감과 우울증을 겪으며 사람들과 교류를 끊어버려요. 물론 그 교향곡은 이후 다시는 연주하지 않았죠.

집 안에 틀어박혀 우울증에 시달리던 라흐마니노프는 사촌동생 나탈리아의 따뜻한 돌봄을 받아요. 어느새 두 사람은 사랑에 빠지고, 라흐마니노프는 그녀에게 청혼합니다. 그런데 당시 러시아 정교회 법으로 사촌 간 결혼은 불가능했어요. 사랑하는 여인과 결혼을 할 수 없다니……. 여러 악재가 겹치자 라흐마니노프는 3년 동안 음표 하나도 그려 넣지 못하는 트라우마에 시달립니다. 런던 음악협회로부터 의뢰받은 피아노 협주곡도 물론 손도 대지 못했어요. 그는 음악에서 완전히 손을 뗍니다.

그런데 어느 날, 바닥까지 내려간 라흐마니노프에게 영화 같은 일이 벌어져요. 정신과 의사인 니콜라이 달 박사가 라흐마니노프를 찾아와요. 라흐마니노프는 처음엔 진료를 거부하고 그를 쫓아내지만, 달 박사의 집념으로 차츰 마음의 문을 열게 됩니다. 달 박사는 라흐마니노프에게 최면 요법을 실시해요.

"나는 새로운 협주곡을 쓸 수 있다. 그리고 그 곡은 성공할 것이다."

긍정적인 생각을 계속 주입하는 이 치료법은 신기하게도 효력을 보여요. 석 달의 시간이 흐르며 라흐마니노프는 점점 트라우마에서 벗어나 자신감을 되찾아요. 이제 그는 하나둘 음표를 그리게 되었고, 그렇게 해서 〈피아노 협주곡 2번〉을 완성해요.

1901년, 라흐마니노프가 직접 피아노를 연주한 〈피아노 협주곡 2번〉 초연에서 청중은 열광합니다. 드디어 재기에 성공! 심지어 러시아 예술가의 최고 영예인 '글린카 상'까지 받아요. 라흐마니노프에게 은인과도 같은 이 곡은 그의 음악 중 대중에게 가장 많이 알려진 작품입니다. 라흐마니노프는 이 곡을 기점으로 이후 10년간 수많은 걸작을 쏟아내며 인생의 황금기를 맞아요. 그리고 수렁에 빠진 자신을 건져내 준 달 박사에게 이 곡을 헌정해요.

아다지오 소스테누토로 '천천히 한 음 한 음 충분히 소리를 내요.' 몽환적인 플루트 소리에 이어 클라리넷이 이끄는 그곳, 우리를 그 거대한 소용돌이로 데려갑니다. 사랑을 찾아 헤매고 헤매요. 이제 다시는 쓰러지지 않고 일어나 사랑할 거라 다짐해요. 그 끝에 이르러 우리를 다시 일으켜 세웁니다.

그의 음악에는 가슴을 뜨겁게 하는 무언가 있죠. 그저 아름답기만 한 게 아니에요. 그 안에는 내재된 슬픔과 끓어오르는 에너지가 공존합니다. 라흐마니노프의 음악에는 라흐마니노프의 세계가 존재해요. 저 아래에서부터 위로 끌어올리는 에너지, 어느 순간 눈물이 나다가도 다시금 앞으로 나아가도록 이끄는 힘. 그건 바로 라흐마니노프가 힘들었던 시간들이 그대로 들어있기 때문이에요.

그가 끈기를 가지고 '할 수 있다'고 되뇌며 써 내려간 이 곡을 들으며 〈크리스티나의 세계〉와 만납니다.

크리스티나는 눈앞에 펼쳐진 언덕을 몇 시간이고 두 팔로 기어오릅니다. 크리스티나의 세계에서 하늘은 너무나 높이 있고, 땅은 지나치게 가까이 있어요. 바닥에 주저앉은 그녀는 땅의 촉감을 느끼며 억새풀을 손으로 쥔 채 균형을 잡아야 하죠. 그녀에게 세상은 거대하고 어려운 것입니다. 그럼에도 "나는 할 수 있어, 해내고 말 거야!" 수천 번, 수만 번 되뇌며 마침내 언덕 위의 집에 도착하고, 그녀는 환희를 느낍니다. 그녀는 언덕을 기어오름으로써 다시 삶을 살아갈 의지를 회복해요.
언덕에 빈틈없이 가득한, 아주 억세고 독한 억새풀만큼이나 강인한 크리스티나. 당시 그녀는 50대 중반이었어요. 크리스티나는 기어가는 일을 멈추지 않았어요. 매일 되풀이되었을 그녀의 도전은 '할 수 있다'는 자기 최면과 함께, 정말로 '할 수 있는 일'이 되어갑니다. 크리스티나의 세계뿐 아니라, 우리 모두의 세계는 오늘의 끈기로 내일의 새로운 태양을 떠오르게 할 수 있습니다. 나의 결핍이 내 삶의 결핍은 아니니까요.

"매일 되풀이되었을 그녀의 도전은

'할 수 있다'는 자기 최면과 함께,

정말로 '할 수 있는 일'이 되어갑니다."

세상에 나 혼자라고 느낄 때

오늘의 그림 | **카스파르 프리드리히, 〈안개 바다 위의 방랑자〉, 약 1818**
오늘의 클래식 | **구스타프 말러, 〈나는 세상에서 잊히고〉, 1902**

아버지는 오늘도 어머니를 때립니다. 아이들이 보는 앞에서. 어머니는
이유 없이 맞아야 했고, 세상을 원망하며 눈물을 삼키는 수밖에 없습
니다. '누가 하나는 죽어야 끝난다'는 가정 폭력을 보면서 자란 아이는
커서 자신의 음악을 세상에 알립니다. 오스트리아 작곡가 구스타프
말러Gustav Mahler의 이야기입니다.

말러의 열네 형제 중 6명이 유아기에 죽고, 말러가 15살 때는 두 살
어린 남동생이 사망합니다. 그가 29살 때 부모님과 여동생이 연이어
세상을 떠나고, 남동생은 권총으로 자살합니다. 어린 시절부터 이어진
죽음에 대한 경험은 말러의 음악 세계에 큰 영향을 미쳐요.

말러를 이해하는 데 있어 가곡은 중요합니다. 그는 자신의 가곡을

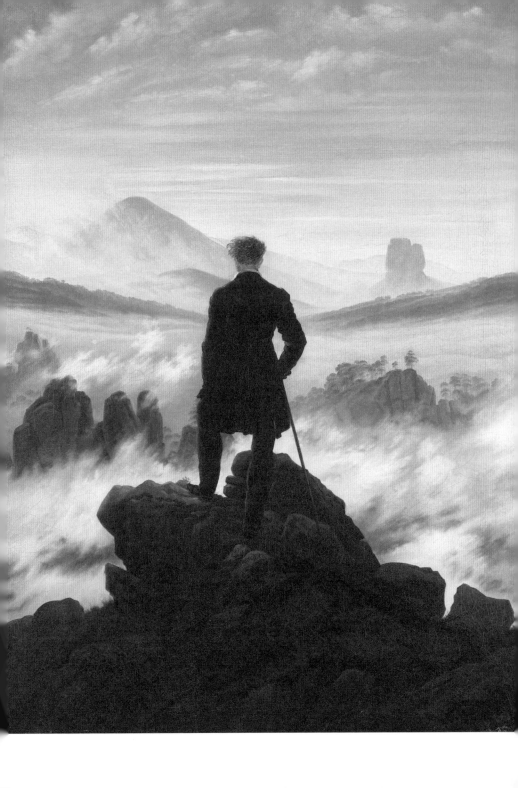

피아노가 아닌, 오케스트라로 반주하도록 작곡해요. 그의 노래엔 너무나 많은 이야기가 있기에 더 많은 물감이 필요했던 걸까요?

말러의 가곡 44곡 중 절반이 뤼케르트의 시를 가사로 합니다. 말러는 42세 때 《뤼케르트 가곡집》을 작곡해요. 그중 3번째 곡 〈나는 세상에서 잊히고〉는 속세를 떠나 고향으로 돌아가 소박한 삶을 이어가고자 한 뤼케르트의 동양 철학과 맥을 같이합니다.

나는 세상에서 잊히고
오랫동안 세상과 멀어져
이제 어느 누구도 나를 알지 못하네.
그들은 내가 죽었다고 생각하겠지. 하지만 상관없어.
사실 나는 죽은 것이나 마찬가지니까.

이제 이 세상의 동요로부터 멀어져
고요한 나라에서 평화를 누리네.
나 홀로 살리라.
나의 천국에서
나의 사랑 안에서
나의 노래 안에서.

-프리드리히 뤼케르트의 시 〈나는 세상에서 잊히고〉 중에서

말러의 고독한 기질과 은둔하는 습성이 뤼케르트의 시 속에서 절절히 흐릅니다. 말러는 이렇게 말해요. "이 노래는 나의 이야기다." 〈청산별곡〉의 가사 "청산에 살어리랏다"도 떠오르네요.

세상이 나를 외면해서 내가 세상에서 잊힌 게 아니에요. 내가 사회로부터 버림받은 것이 아니라, 내가 이 세상에 더는 관심이 없어 자취를 감추겠다는 스스로의 의지입니다. 세상이 너무도 어지럽고 어리석기에 스스로 단절을 택해, 보기 싫은 세상으로부터 나를 숨기겠다는 것이죠. 비록 죽은 것이나 마찬가지지만, 이제는 진정한 평화를 누릴 수 있죠. 나의 모든 욕심을 죽은 것으로 받아들이고 시끄러운 속세를 떠나, 이제는 나만의 조용한 나라에서 나의 사랑과 평화를 누리며 나의 노래 안에서 살겠다 합니다.

어둡고 심각한 시의 내용과 달리, 음악은 차분하고 평화로워요. 가수는 마치 시를 읽듯 읊조립니다. 말러는 어지러운 세상에 초연한 뤼케르트의 시를 아름다운 선율과 신비로운 화성으로 감싸요. 몰토 렌토로 호흡이 끊길 만큼 시종일관 '아주 느리게', 그리고 피아니시모$_{pp}$로 '아주 여리게' 노래합니다. 하프의 울림 속에서 잉글리시 호른과 바순이 어우러져요.

이곳은 아무도 없는 깊은 산속일까요? 트란킬로로 '고요하게', 엄숙한 분위기가 모든 것을 압도합니다. 오보에는 마치 산속 메아리처럼 시인의 노래를 이어받고, 죽음을 의미하는 단어 '게스토르벤gestorben'이

세 번 반복될 때마다 음을 길게 장식하며 끝어요. 오보에가 노래하던 메아리 선율을 바이올린이 이어받고, 이후 잉글리시 호른이 묵직하게 끌고 갑니다. 마지막으로 클라리넷이 메아리 선율을 화려하게 연주한 후, '힘멜himmel'(천국), '리벤lieben'(사랑), '리트lied'(노래)란 단어가 2분음표로 길게 끌며 강조됩니다. 잉글리시 호른과 현악이 펼치는 기나긴 후주에서 차츰 나 자신과 만나고, 나를 뒤돌아보게 됩니다.

말러와 비슷한 성장통을 겪은 화가는 독일 낭만주의 미술을 대표하는 프리드리히입니다. 그는 7살 때 어머니를 여의고, 다음 해에는 큰누나가 세상을 등져요. 13살 때는 얼음 위에서 함께 스케이트를 타던 남동생이 호수에 빠진 자신을 구하려다 그만 익사하고 맙니다. 프리드리히는 죄책감에 빠져 자살 시도까지 해요. 그는 치유되지 않은 상처를 안고 평생 우울증에 시달리며 고독하게 살아요.

뾰족한 바위 언덕 위에 두 발을 딛고 선 그림 속 남자. 발 아래 자욱한 안개는 바다처럼 펼쳐져 있어요. 그는 당당하게 서서 먼 곳을 바라보는 듯한데요. 자세히 보면, 꼿꼿한 자세가 무색하게도 고개를 숙인 채 자신의 발치 아래를 내려다보고 있습니다. 무슨 생각을 하는 걸까요?

화가 프리드리히는 광활한 자연을 담아내기 위해 가로가 긴 그림을 많이 그렸어요. 하지만 인물의 뒷모습을 그린 뤼켄피구어Rückenfigur 그

림에서는 세로가 긴 캔버스를 사용합니다. 이 그림에서도 대자연 앞에 선 한 남자를 세로로 그려내지요. 덕분에 그의 뒷모습이 좀 더 부각됩니다.

그림에서 남자가 맞닥뜨린 처연한 외로움이 느껴지나요? 그는 혹시 프리드리히 자신이 아닐까요? 제목에 '방랑자'를 넣었듯, 그는 자신이 바로 그 방랑자임을 드러냅니다. 트라우마로 은둔했던 그는 웅대한 자연 앞에서 자신을 돌아보고, 자신의 내면을 진지하게 성찰합니다. 화가의 자화상으로 보이는 이 그림은 자신을 돌아보게 하는 힘이 있어요. 당당한 뒷모습을 담은 많은 영화 포스터들은 바로 이 그림을 오마주한 것입니다.

우리는 거대한 자연을 보며 그 자체를 숭고하게 느낍니다. 웅장한 안개 바다 앞에서, 내일을 알 수 없는 운명의 거대한 파도 앞에서, 우린 그저 나약한 인간일 뿐이죠. 화가 프리드리히도, 음악가 말러도, 삶과 죽음이라는 자연의 섭리를 등에 지고 그것을 예술로 승화시켜요. 이 그림을 보며 인간의 실존에 대해 숙고합니다. 그는 그만 생을 마감하려는 생각으로 바위 언덕 위에 올랐을지 모릅니다. 하지만 막상 세상 끝에 홀로 서고 보니 생의 고독과 외로움, 그 자체를 받아들이게 된 건 아닐까요? 그림은 말합니다. 위대한 자연처럼 고독을 견뎌낸 인간은 그 존재 자체로 아름답고 숭고하다고.

내 인생의 주인공은 바로 나

오늘의 그림 | **파블로 피카소**, 〈**나, 피카소**〉, 1901
오늘의 클래식 | **아스토르 피아졸라**, 〈**나는 마리아야**〉, 1968

이름만 들어도 그 위대함이 전해지는 파블로 피카소Pablo Picasso. 그가 남긴 여러 명작들처럼, 그의 자화상 역시 단번에 시선을 사로잡아요. 피카소는 15세에 첫 자화상을 그린 뒤, 이후 91세까지 꾸준히 자화상을 그렸어요. 그가 생을 마감하며 그린 〈죽음의 자화상〉에서는 두려운 표정의 병든 피카소를 만날 수 있어요. 죽음 앞에 한없이 나약해진 피카소라니! 자화상은 이처럼 시간의 흐름과 자연의 섭리를 거스르지 못하는 인간의 생체 시계를 고스란히 드러냅니다.

자신을 정면에서 그려내는 일은 멀리서 보면 흔한 일이지만, 가까이에서 들여다보면 아주 특별하고 의미 있는 일이에요. 만약 내가 나를 그린다면, 나의 어떤 모습을 그리게 될까요? 남을 그리는 것보다 더 큰 고민거리일 것 같아요. 내 자화상 속 나의 얼과 꼴은 어떤 표정을 머

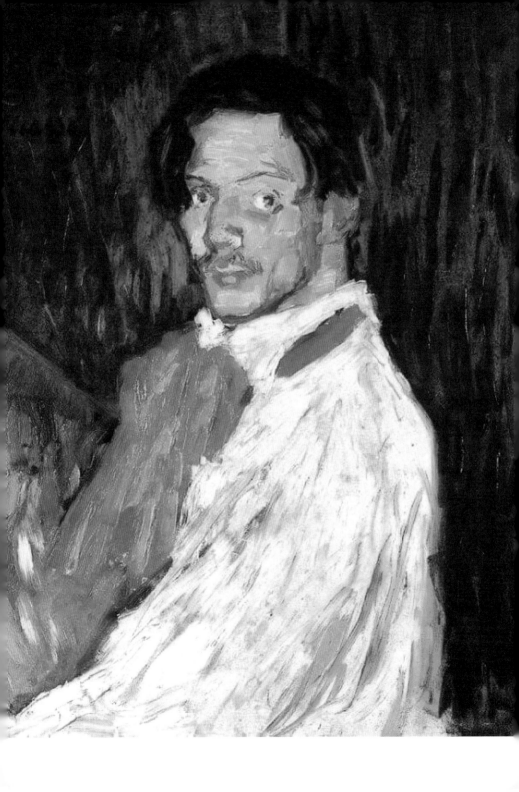

금을지 궁금해져요.

많은 자화상 중에서 피카소가 스무 살 꽃청춘 때 그린 자화상은 제목부터 특별해요. 〈요, 피카소Yo, Picasso〉, 즉 〈나, 피카소〉. 피카소는 자화상에 자신의 이름을 남기면서 그것이 '나'임을 강조해요. 자신의 존재를 강하게 부각시킨 그는 마치 "나, 피카소는 여기 있어! 죽지 않아! 살아서 영원히 존재할 거야!"라고 외치는 듯해요. 이보다 더 강한 자기주장이 있을까요?

피카소를 찍은 사진들을 보면, 당당한 표정과 근육질의 다부진 몸에서 열정적인 스페인 기질이 우러나요. 스무 살의 자화상 〈나, 피카소〉에서도 그는 한껏 힘준 강력한 눈빛으로 선전 포고를 합니다. 적을 이기고 돌아온 개선장군도 피카소의 당당한 눈빛에 고개를 숙일 지경이죠. 그야말로 온 세상이 그의 발 아래에 있어요.

그의 얼굴에서 낙천적이며 자신감에 차있는, 자존감이 하늘을 찌르는 피카소를 고스란히 마주하게 됩니다. 이 자화상은 피카소의 여러 자화상 중 그의 이름이 들어간 유일한 자화상이면서, 세상 모든 자화상 중 드물게 화가의 이름을 넣은 것이죠. 게다가 그것이 "나yo"임을 한 번 더 강조합니다. 불꽃 같은 젊은 패기와 열정을 전하는 오렌지색 스카프까지 거들면서요.

그의 얼굴을 오래 보다 보면 어느새 그 시선이 부담스럽기도 해요.

과한 자신감에서는 약간의 빈정댐마저 느껴지고요. 그는 세상에서 둘도 없는 자신감과 확신 가득한 눈빛으로 세상을 향해 호통쳐요. "나 피카소야!"

그런데 반전이 있어요. 당시 피카소는 너무나 처참했거든요. 인생에서 가장 불안한 나이인 스무 살. 아이의 끝이며 어른의 시작이죠. 그런 불안정한 시기에 가장 친한 친구가 세상을 떠납니다. 카사게마스는 피카소에게 둘도 없는 친구였어요. 피카소는 그의 얼굴을 자주 그렸지요. 1901년 2월의 어느 날, 카사게마스는 파리의 카페에서 애인을 향해, 그리고 자신의 관자놀이에 총을 겨눠요. 바르셀로나에서 부고를 들은 피카소는 괴로워합니다. 그런데 그가 이대로 슬픔 속에서만 지냈을까요? 만약 그랬다면, 우리는 피카소의 이름에서 위대함이라는 단어를 떠올리지 못했겠죠. 그는 되레 세상을 밟고 일어섭니다.

4달 후, 파리에서 열린 피카소의 인생 첫 개인전의 첫 작품이 바로 이 자화상이에요. 친구의 죽음으로 고통에 빠져있던 피카소. 하지만 그저 앓아누워 있을 수만은 없었어요. 세상에서 가장 위대한 화가가 될 나! 피카소는 당당하게 일어난 자신을 청색 배경의 자화상에 담아내고, 이 자화상을 시작으로 '청색 시대'를 열어요. 이렇게 그는 이십 대에 인생의 큰 터닝 포인트를 맞아요. 그리고 26세에 드디어 자신의 최고 역작인 〈아비뇽의 처녀들〉을 그려 미술사에 깊은 자취를 남깁니다.

당당한 자신감으로 꽉 들어찬 노래를 함께 들어요. 아르헨티나 탱고의 거장, 아스토르 피아졸라Astor Piazzolla의 탱고 아리아 〈나는 마리아야〉예요.

1968년, 피아졸라가 발표한 《부에노스 아이레스의 마리아》는 탱고를 오페라에 접목한 탱고 오페라입니다. 부에노스 아이레스의 빈민가 뒷골목의 사창가를 떠도는 마리아 등 하층민의 삶과 죽음 등을 다룬 이야기예요. 2막 구성의 작은 오페라로 총 17곡이 들어있어요. 그중 마리아가 부르는 〈나는 마리아야〉의 가사에서는 마리아의 당당함, 센 언니의 걸크러시가 묻어납니다.

나는 마리아야, 부에노스 아이레스의 마리아.
내가 누군지 안 보여?
탱고의 마리아, 뒷골목의 마리아,
치명적인 매력의 마리아,
사랑의 마리아! 바로 나야!
난 항상 내게 말해, "가자, 마리아!"
난 아직 아무도 부르지 못한 탱고를 부르고
아직 아무도 꾸지 못한 꿈을 꿔.
왜냐면 내일은 어제 다음의 오늘이거든.

누가 뭐래도 나는 나니까. 삶이 아무리 힘들어도 내 삶은 내 것이고, 내가 주인공이죠. "나야 나, 마리아!" 오늘이 그저 그랬다 해도, 내일은 또 다른 오늘이니, 내일 더 잘하면 돼! 어떤가요? 마리아의 가사에서 힘이 나지 않나요?

"왔노라, 보았노라, 이겼노라!Veni, vidi, vici!"

고대 로마 장군 율리우스 카이사르가 외친 승전보. 자신의 능력에 대한 확신으로 가득한 이 문구는 원하는 것을 가졌을 때 씁니다. 그런데 거꾸로, 원하는 것을 이루지 못하거나, 바닥에 쓰러져 있더라도 이렇게 말해봐요. 이렇게 말하면, 결국 이렇게 되거든요. 사람의 운명은 말하는 대로 된다고 하죠. 이겼다고 말하면 이길 수 있고, 질 거라고 말하면 지게 됩니다. 행복하다고 말하는 순간 행복이 느껴지는 것처럼요.

독창적인 예술 세계를 펼치며 다양한 스타일의 작품을 쏟아낸 피카소. 그는 누구보다 천재였고 낙천적인 데다, 인생을 마음껏 즐겼어요. 〈나, 피카소〉를 그리고 약 15만 점의 작품 수로 기네스북에 오른 천하무적 피카소처럼, 그리고 "나는 바로 마리아야!"라며 당당하게 노래하는 마리아처럼, 우리도 외쳐봐요.
"나는 _____ 야!"

내게 어울리는 색이 가장 좋은 색이에요

오늘의 그림 | 마리 로랑생, 〈샤넬 초상화〉, 1923
오늘의 클래식 | 끌로드 드뷔시, 〈꿈〉, 1890

봉주르 마드무아젤!

남성 예술가들 사이에서 자신만의 예술을 펼쳤던 파리의 두 마드무
아젤에게 인사를 건넵니다. 가브리엘 샤넬과 마리 로랑생Marie Laurencin,
두 여성은 남성 중심 사회에서 남성에 당당히 맞서 일하면서도 그들과
사랑에 빠지는데요. 그들에게도 사랑은 늘 '어려운 숙제'였어요.

로랑생은 시인인 기욤 아폴리네르와 필생의 사랑을 한 뒤 헤어집니
다. 독일 남작과 결혼하지만 신혼 여행 중에 터진 제1차 세계대전으로
파리 시민권을 박탈당하고 스페인에 머무릅니다. 국가에 재산까지 몰
수당한 로랑생은 이혼하고 파리로 돌아와요. 다행히 어느 남작부인의
초상화를 그려준 계기로 파리 미술계에 화려하게 복귀해요. 이후 디아

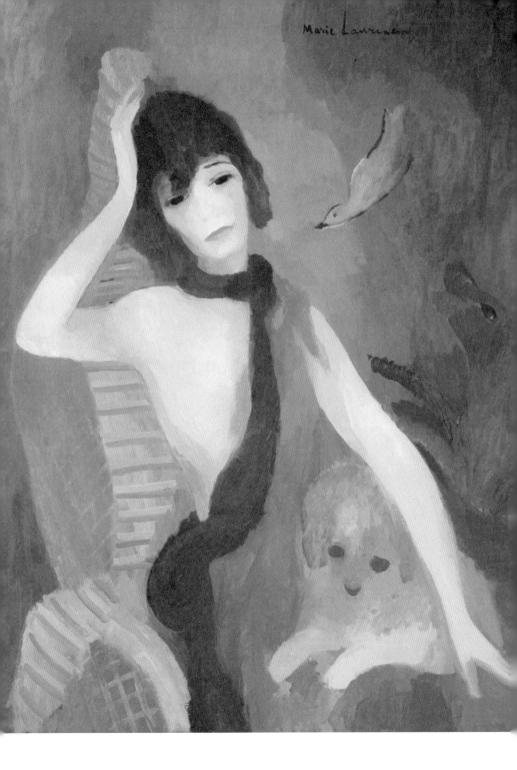

길레프의 발레단인 발레 뤼스Ballets Russes의 작품 〈암사슴〉에서 의상과 무대 세트 디자인을 맡게 됩니다.

한편, 샤넬은 여성이 남성에게 예뻐 보이기 위해 입던 코르셋으로부터 여성을 해방시켜요. 허리가 넉넉하게 디자인된 그녀의 원피스는 너무나 고마운 패션이죠. 샤넬 역시 발레 뤼스의 작품 〈푸른 열차〉를 위해 니트 의상을 제작합니다. 샤넬의 상징인 트위드 니트의 시작이었죠.

발레 뤼스에서 만난 성공한 두 여성. 샤넬은 초상화가 로랑생에게 자신의 초상화를 의뢰해요. 동갑내기 여성 예술가였던 샤넬과 로랑생, 마흔 살이 된 그녀들은 서로에게 좋은 친구가 될 수 있었을까요?

그림 속 꿈꾸는 듯한 까만 눈동자, 아름다운 자태가 눈에 띕니다. 부드러움이 지배하는 이 몽환적인 그림은 100년 전에 그려졌지만, 인물의 옷과 머리 모양이 상당히 세련되어 시대적 거리감이 전혀 안 느껴져요. 로랑생이 그린 인물들은 대부분 비슷한 얼굴에 비슷한 분위기를 풍기죠. 그래서 초상화 속 인물의 이름을 말해주기 전까지는 사실 누구인지 알 수 없어요. 이 그림도 그렇죠? 이 여성이 샤넬이라니……!

그림을 바라보는 시선은 자연스럽게 위에서 아래로 흐릅니다. 그녀의 목에 감겨 길게 늘어뜨려진 검정 스카프 덕분일까요? 스카프가 그리는 긴 검정 선은 그림의 중심을 잡아주며 파란색 옷을 돋보이게 합니다.

로랑생의 다른 그림들처럼, 여기서도 동물이 등장해요. 그것도 무려 세 마리나! 샤넬의 무릎 위에는 하얀 푸들이 앉아있고, 샤넬 뒤로는 강아지가 비둘기를 향해 짖어대고 있어요. 특히 하얀 푸들은 눈동자뿐 아니라 다소 우울해 보이는 표정까지 샤넬과 꼭 닮아 웃음이 납니다. 그녀는 독특한 가로줄 무늬의 천 위에 앉아있는데요. 색감과 사물의 구성이 100년 전의 그림이라고 하기엔 도저히 믿기지 않을 만큼 현대적입니다. 핑크색 의자는 사랑스러움을 더하네요.

그 의자 위에 아무렇게 앉아있는 그녀. 나른한 표정으로 보건대, 혼자만의 공상에 빠져있는 듯해요. 그녀는 무슨 이유에서인지 오른손을 머리에 대고 있어요. 독특한 손짓에 눈길이 갑니다. 초상화 속 인물의 자세치고는 상당히 특이하죠. 로랑생은 왜 샤넬의 이런 포즈를 그렸을까요? 샤넬과 로랑생, 작업 중 어떤 마찰이 있었던 건 아닐까요?

프랑스 파리의 어느 화려한 살롱. 한껏 차려입은 여성들이 우아한 자세로 앉아 연주를 듣고 있어요. 피아노 앞에 앉은 사람은 서른 살을 앞두고 있는 청년 끌로드 드뷔시Claude Debussy. 이제 막 결혼한 가난한 음악가입니다. 가장이 된 드뷔시는 돈이 절실했어요. 살롱에서 인기를 끌기 위해 만든 곡을 연주합니다. 이 곡이 그를 구해줄까요? 악보가 잘 팔려야 할 텐데 말입니다.

그 어렵다는 로마 대상을 이십 대 초반에 일찌감치 받아낸 드뷔시도 먹고사는 문제를 해결하지는 못했어요. 위대한 예술가에게도 생계

는 눈앞에 떨어진 가장 중요한 문제예요. 드뷔시는 학생 시절부터 독특한 화성과 파격적인 실험으로 학교에서 주목과 냉소를 동시에 받아요. 인기를 끌 만한 음악 스타일을 몰랐던 건 아니에요. 드뷔시는 생계를 위해 어쩔 수 없이 사람들이 좋아할 만한 스타일에 맞춰서 피아노 연주곡 〈꿈Rêverie〉을 작곡해요.

그렇다고 파리의 여느 카페에서 연주되는 뻔한 음악도 아니에요. 드뷔시는 피아노의 해머(망치)가 피아노 줄을 "때려서" 내는 소리를 너무나 싫어했어요. 그래서 피아노 소리에서 해머의 존재를 느낄 수 없는 음악을 추구합니다. 그 결과, 드뷔시가 지향한 음악, 그 음색과 음향은 우리의 감각을 깨우고 눈앞에서 그림을 펼치는 마법을 부려요. 꿈, 환상을 뜻하는 프랑스어 Rêverie는 오른손의 선율선과 함께, 꿈을 꾸듯 상상의 나래 속으로 날아가는 기분을 선물합니다.

곡 전반에 깔린 왼손의 8분음표는 그냥 흐르지 않고, 2박자마다 잠깐씩 멈추며 흘러가요. 중독성 있는 왼손의 솜털 같은 텍스처는 손으로 만져지지 않는 '공기 반 소리 반'으로 구름 위를 걷는 듯해요. 그 위에서 연주되는 오른손의 선율은 F장조라는 조표가 무색하지만, 결국 F장조 안에 존재합니다. 오른손의 옥타브로 연주되던 선율은 어느새 왼손으로 옮겨가고, 이윽고 E장조의 새로운 노래를 들려줘요. 단순한 선율이지만 점차 다른 모습을 들려주고, 우리의 꿈도 다양하고 풍성하게 흐릅니다. 즐겁고 유쾌한 이 중간 부분을 지난 후, 왼손과 오른손은

꿈꾸는 주 선율과 '공기 반 소리 반'의 8분음표들을 사이좋게 나눠서 연주합니다.

해머가 없는 피아노 음색을 지향하며 작곡한 〈꿈〉은 큰 인기를 끌어요. 마치 꿈결처럼 큰소리를 내지 않고 시종일관 작고 여리게 연주되는 이 곡의 정체성은 p(여리게)에 있어요. 그래서 드뷔시는 악보 전체에 f(세게)가 아닌 p(여리게)를 기준으로 악상을 표시합니다. 예를 들어 p보다 좀 더 큰 소리를 내야 할 때는 mf(조금만 크게)가 아닌, '덜 작게' (meno piano)로 표시한 것이죠. 그래서 악보에는 p(여리게), pp(매우 여리게), piu piano(좀 더 작게) 등등……, p가 많이 보입니다.

로랑생 그림의 감미로운 색채와 드뷔시의 〈꿈〉의 부드러운 마리아주에서 파스텔 톤의 마카롱 맛이 느껴져요. 드뷔시는 그림의 윤곽선에 해당하는 음악의 선율선을 흐리고, 음색으로 분위기와 음향을 감각적으로 표현해요. 그래서 그의 음악은 빛에 의한 순간의 인상을 표현한 미술 사조인 인상주의와 닮았다고 하지요. 정작 드뷔시는 '인상주의 음악가'라는 말을 싫어했지만요. 선율선과 화성, 조성마저 안개처럼 모호하게 만든 드뷔시는 평론가들의 혹평을 감내하면서도, 자신만의 언어를 만들어가는 데 집중합니다. 결국 그의 음악은 140년 가까이 지난 지금 들어도 여전히 아름다워요.

"내게 잘 어울리는 색이 최고의 색이다."

-가브리엘 샤넬

샤넬은 불우하게 태어나 고아원에서 자라며 자신만의 투지로 성공한 디자이너이자 사업가예요. 그런데 로랑생은 그런 샤넬의 당당함과 철학을 초상화에 드러내지 않았어요. 로랑생의 붓끝에서는 샤넬도 그저 자신의 그림 소재일 뿐이었죠. 결국, 샤넬은 초상화 속 인물이 자신과 다르다며, 그림을 돌려보내요. 오뚝이처럼 일어난 창조적 예술가였던 샤넬의 눈에 그림 속 여성은 너무나 외롭고 나약해 보였을 듯해요.

샤넬에게 돈도 인정도 받지 못하고 퇴짜 맞은 로랑생은 낙담했을까요? 로랑생은 그림을 수정해 달라는 샤넬의 요청을 거절합니다. 더군다나 또 다른 초상화를 그려줄 이유도 없었지요. 로랑생은 평생 이 초상화를 간직합니다. 로랑생의 스타일은 이후로도 바뀌지 않았고, 되레 더 많은 사랑을 받아요. 또한 샤넬의 패션 철학은 후세 디자이너의 손을 거쳐 계속 이어지며 지금도 사랑받고 있습니다.

로랑생과 샤넬, 마치 물과 기름처럼 두 마드무아젤은 서로 섞이지 못했는데요. 로랑생의 그림과 샤넬의 패션은 각자의 세계에서 최고였고, 세월을 거스르는 마법을 부립니다. 드뷔시가 누가 뭐라든 자신만의 음색을 만들어갔듯, 내 인생은 나만의 고유한 색을 지니고 있습니

다. 드뷔시와 로랑생, 그리고 샤넬이 '자신만의 색'을 스타일로 만들어 음악, 미술, 패션계에서 대체 불가한 명품이 되었듯, 내 인생도 '나만의 색'을 만났을 때 최고의 인생이 될 수 있어요. 누가 뭐라든, 내 꿈은 내가 꾸는 거니까!

최선을 다하는 인생의 의미

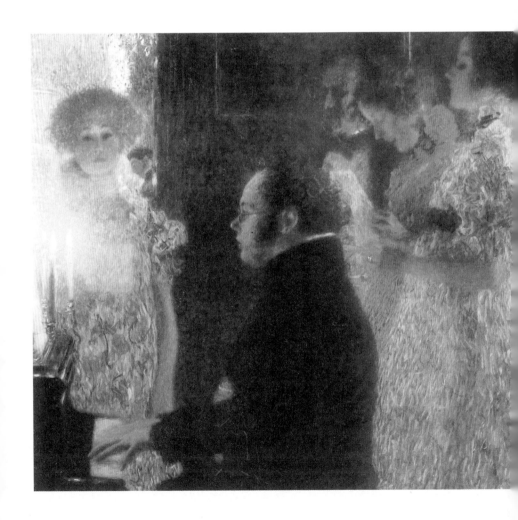

오늘의 그림 | 구스타프 클림트, 〈피아노를 치는 슈베르트〉, 1898
오늘의 클래식 | 프란츠 슈베르트, 〈세레나데〉, 1828

노란빛을 머금은 촛불, 그 촛불에 반짝이는 금빛 드레스. 따스한 빛을 발산하는 그녀들은 곧 노래를 부를 듯해요. 아직은 입을 다문 채, 꼿꼿한 자태로 서서 나지막이 들려오는 피아노 반주에 귀 기울입니다. 피아노를 치는 이는, 비록 옆모습이지만 친근한 얼굴, 아~ 슈베르트! 그의 얼굴은 초상화들로 익숙한 그 모습 그대로 생생하게 그려져 있어요.

하지만 슈베르트가 여성들에 둘러싸여 있는 모습은 다소 낯설어요. 수줍음이 많았던 슈베르트는 첫사랑에게 차이고, 이십 대에 짝사랑한 백작 딸 카롤리네에게는 아예 고백도 하지 못한 채 주변만 맴돌다가 끝냈거든요. 31년의 짧은 생을 살며 슈베르트는 그야말로 모태 솔로였어요.

친구들로부터 "작은 버섯"이라는 별명으로 불릴 정도로 외적인 매력이 없었던 슈베르트는 사랑은 아예 포기한 채, 작곡에만 매달립니다. 그의 친구들이 슈베르트를 주축으로 만든 살롱 모임인 '슈베르티아데 Schubertiade'에 여성 회원이 있기는 했지만, 아무 일도 일어나지 않았어요. 슈베르트는 친구들 집을 돌아다니며 얹혀살았는데요. 자신을 사창가에 끌고 다닌 시인 쇼버 때문에 매독에 걸리고 말아요. 그로 인해 결국 세상과 일찍 헤어져요. 반면, 너무나 불공평하게도 쇼버는 무려 86세까지 건강하게 살았지요.

매독 말기, 고열에 시달리며 온몸이 두들겨 맞는 듯한 고통을 겪으

면서도 슈베르트는 쉬지 않고 작곡에 매달려요. 너무나 놀라운 건, 슈베르트가 특히 아팠던 말년에 작곡한 곡들이 그의 모든 작품 중 가장 주옥 같은 명곡이라는 점이에요. 연가곡집《겨울 나그네》, 〈아르페지오네 소나타〉, 최후의 〈피아노 소나타〉 세 곡, 그리고 〈현악 5중주〉와 가곡집《백조의 노래》까지.

세상과 작별하기 석 달 전, 슈베르트는 렐슈타프의 시 7편과 하이네의 시 6편에 선율을 붙여요. 슈베르트가 세상을 떠나고 6개월 후, 출판업자는 이 13곡의 노래에 슈베르트의 마지막 노래를 더해 총 14곡을 엮어 연가곡집《백조의 노래》를 출판해요. 슈베르트의 유작이 된《백조의 노래》는 백조가 평생 울지 않다가 죽기 전에 마지막으로 한 번 운다는 이야기에서 가져온 제목이에요. 소위 '예술가의 마지막 작품'을 일컫지요.《백조의 노래》는 그 제목에서 슈베르트의 불운한 삶과 어우러져서 더욱 안타까운 마음을 불러일으켜요.

특히 4번째 곡 〈세레나데〉는 슈베르트가 직접 자신의 불운을 노래하는 듯한 명곡이에요. 기타 스트로크를 연상하게 하는 "람 밤밤밤밤 밤~"과 함께 그리움이 밀려와요. 밤 꾀꼬리 같은 선율은 내 마음을 대변하듯 울리고, 피아노는 그 선율을 받아 메아리처럼 되뇌어요. 단조의 선율은 장조로 이동해 행복했던 순간을 들려주기도 하지만, 너무도 잠시, 순식간에 나타났다 사라지고 다시 슬픈 단조로 돌아옵니다. 사

랑하는 연인을 기다리는 사무치는 마음을 점음표로 다급하게 표현해
보지만, 소용없어요. 이내 나지막한 목소리로 돌아와 날 기쁘게 해달
라고 느릿하게 되풀이하며 사라집니다.

밤을 가로질러 날아가는 나의 노래여
나직하게 간청해요.
조용한 수풀 아래로, 귀여운 그대여, 내게로 와요.

저 새들은 가슴속 갈망을 알고 있죠.
사랑의 괴로움도 알죠.

그리움에 사무쳐 그대를 기다려요.
어서 와, 날 기쁘게 해주세요!

－루트비히 렐슈타프의 시 〈세레나데〉 중에서

사랑에 대한 애처로운 갈망과 동경, 그리움을 채우기 위해 사랑하
는 그대를 불러요. 사랑에 대한 목마름을 노래한 렐슈타프의 시는 슈
베르트의 오선지를 채워갔고, 슈베르트는 그렇게 서서히 죽어갔어요.

슈베르트가 세상을 떠난 지 70년 후인 1898년, 그는 오스트리아 화

가 구스타프 클림트Gustav Klimt의 붓끝에서 피아노 앞에 앉은 모습으로 환생합니다. 클림트는 동료와 함께, 한 사업가의 호화로운 저택을 장식할 그림을 의뢰받아요. 두 화가는 이미 수년 전에 빈 대학의 천장화를 함께 작업한 적이 있지요. 이번 작업에서 클림트는 음악실에 걸 그림을 맡게 되고, 주제로 슈베르트를 추천받아요. 마침 슈베르트는 클림트가 가장 좋아하는 작곡가였어요. 당시 빈은 슈베르트 열풍으로 가득했지요. 생전엔 이런 인기를 누려본 적 없는 슈베르트, 그는 세상에서 사라지고 나서야 진정으로 사랑받아요.

어딘지는 알 수 없지만, 그림 속 실내의 따스함과 온화한 저녁 시간, 차분하고 세련된 분위기가 그대로 전해집니다. 클림트의 화폭에서 특히 눈에 띄는 건, 여성들이 입은 세련되고 화려한 드레스예요. 이 멋진 실크 드레스는 슈베르트 시대의 옷이 아니죠. 클림트의 부유한 후원자였던 레더러가 그림을 위해 빌려준 옷이에요. 만져질 듯 섬세하게 표현된 이 드레스를 보면, 19세기 말에서 20세기 초에 그토록 아름다웠던 '벨 에포크Belle Époque'(좋은 시절)가 파리뿐 아니라 빈에서도 굉장했음을 알 수 있어요. 금빛 광채로 빛나는 이 그림이야말로 '황금의 화가'로 불리는 클림트의 황금 시기를 연 진정한 시작점이 아닐까 싶어요.

레더러는 클림트를 후원하며 슈베르트 그림을 포함하여, 클림트의 작품을 약 14점 구입해요. 레더러의 클림트 컬렉션은 제2차 세계대전 때 나치에게 압수되어 임멘도르프 성Schloss Immendorf에 보관됩니다. 하

지만 1945년 5월 독일군이 후퇴하면서 이 성에 불을 지르고, 그곳에 있던 클림트의 걸작들은 안타깝게도 모두 타버려요. 그중에는 슈베르트 그림뿐 아니라 클림트가 에곤 실레에게 소개해서 그의 연인이 된 모델 발리 노이칠의 초상화도 있었어요. 그나마 다행으로 이 그림들은 재가 되기 전에 코닥크롬으로 찍은 복사본을 남겨뒀답니다.

슈베르트는 숨을 거두기 직전까지도 자신이 혹시 완쾌될지도 모른다는 희망을 버리지 않았어요. 세상을 떠나기 2주 전, 그가 대위법을 배우며 연습문제를 풀던 흔적이 남아있으니까요. 슈베르트는 자신의 모든 것을 음악에 바쳐요. 숨을 거두는 순간까지 고통 속에서 피워낸 그의 무수한 역작은 후세에 큰 감동으로 전해집니다.

8월, 그 뜨거운 여름, 다락방에 홀로 남겨진 슈베르트가 노래한 아름다운 시와 노래들. 백조가 마지막 울음을 터뜨리듯, 그의 노래는 몸에서 떨어져 나온 가련한 혼이 되어 200년 후인 지금도 우리의 텅 빈 가슴을 위로합니다.

최선을 다한 예술가, 최선을 다한 그의 삶 속에서 나의 시간, 나의 하루를 돌아봅니다. 클림트의 상상 속에서 환생한 슈베르트. 슈베르트와 그의 그림은 사라지고 없지만, 그의 〈세레나데〉는 언제든 우리의 메마른 가슴을 촉촉이 적십니다.

"뜨거운 여름날,

슈베르트가 노래한 〈세레나데〉는

200년이 지난 지금도

우리의 메마른 가슴을 촉촉이 적십니다."

어제와 똑같은 오늘을 살며
내 삶이 바뀌길 바라나요?

오늘의 그림 | 프리다 칼로, 〈짧은 머리의 자화상〉, 1940
오늘의 클래식 | 프레데리크 쇼팽, 〈연습곡 12번〉 '혁명', 1830

소아마비와 대형 교통사고, 33차례 수술과 3번의 유산, 남편의 외도와 이혼, 다리 절단, 그리고 자살을 의심케 하는 죽음. 이 모든 불행을 한 사람이 겪는다면 과연 감당할 수 있을까요? 영화 속 주인공 이야기가 아니에요. 멕시코 화가 프리다 칼로Frida Kahlo의 실제 삶입니다.

그녀는 머리를 짧게 자른 자신을 그립니다. 바닥에 널브러진 긴 머리카락, 짧은 머리의 그녀는 (아마도 남편 것이었을) 헐렁한 잿빛 슈트를 입고 의기양양하게 정면을 응시합니다. 손에 쥔 가위는 다시는 머리를 기르지 않겠다는 확고한 맹세처럼 느껴져요. 허공에는 멕시코 민요의 악보와 가사가 행사장의 플래카드처럼 걸려있어요. 노래 가사는 칼로

가 머리를 자르며 거울 속의 자신에게 하는 말 같아요.

　내가 널 사랑한 건 네 머리카락 때문이었어.
　이제 넌 머리카락이 없으니, 난 널 더 이상 사랑하지 않아.

　칼로, 그녀의 비범한 얼굴은 누구라도 한 번쯤 보았을 거예요. 그녀
가 남긴 150여 점의 작품 중에서 강렬한 눈빛을 담은 자화상이 무려
50여 점이나 되니까요. 그녀는 자신의 얼굴을 통해 인생을 표현했기에,
그녀의 자화상은 그녀의 일기와 다름없어요. '파란만장한 인생'이라는
흔한 표현이 그녀와 만나고 나면, 오직 그녀만을 위해 준비된 수식어
임을 알게 됩니다. 그 어떤 인간의 삶도 그녀보다 더 비참하고 기구할
수는 없을 듯합니다.

　칼로는 6살 때 소아마비를 앓아 오른쪽 다리가 왼쪽 다리보다 짧아
지면서 절룩거리게 돼요. 그녀의 인생은 18살 때 겪은 교통사고로 상
상을 초월하는 드라마가 됩니다. 전동차가 그녀를 태운 버스를 들이
받고, 버스의 선반 철근이 그녀의 척추와 다리를 관통해요. 다리뼈는
11개로 조각나고 온몸이 산산이 부서집니다. 그녀는 죽지 않고 기적처
럼 살아나지만 수십 번의 수술을 견뎌야 했어요.
　전신에 깁스를 한 채로 누워 지내야 했던 칼로는 침대에 거울을 매
달고 거울 속 자신의 얼굴을 오랜 시간 들여다봅니다. 이때부터 칼로

는 자신의 얼굴로 일기를 쓰기 시작해요. 주어진 운명을 정면으로 바라보고, 있는 그대로의 자신을 그려내죠. 칼로를 가장 잘 아는 사람은 그 누구도 아닌 칼로 자신이었어요.

사고를 당하고 4년 후, 칼로는 멕시코 천재 화가 디에고 리베라의 세 번째 부인이 됩니다. 리베라는 칼로보다 21살이 많은 데다가 여자관계가 복잡한 바람둥이였어요. 칼로와도 두 번째 부인과의 결혼 생활 중 바람을 피운 것이었죠. 그는 심지어 칼로의 여동생 크리스티나와도 부적절한 관계를 맺어요. 그것도 칼로가 세 번째 유산으로 병실에 누워 있을 때였어요. 분노한 칼로는 자유롭게 연애를 시작해요. 이젠 리베라가 못 참고 먼저 이혼을 요구해요. 둘은 결혼 10년 만에 갈라섭니다. (1년 후 두 사람은 재결합하지만 각자의 자유로운 사생활을 존중하기로 하죠.)

바로 이 시기에 칼로는 지금까지와는 전혀 다른 자화상을 그려요. 칼로가 자른 건 머리카락이 아니라 그동안 끊어내지 못했던 어제의 삶이었겠죠. 다른 인생을 살려면, 어제까지의 나를 버려야 해요. 거추장스러운 머리카락을 잘라내듯 단호하게. 연인에게 휘둘리고 사랑에 목매던 어제의 나는 이제 없습니다. 그녀의 이 독특한 자화상은 혁명 같은 자화상인 동시에 혁명 끝의 독립 선언서와도 같아요.

삶에 혁명을 일으킨 칼로에게 프레데리크 쇼팽Frédéric Chopin의 〈연습곡 12번〉을 선물합니다. 제목은 '혁명Revolutionary'. 쇼팽은 폴란드 태생의

피아니스트이자 작곡가로, 조국 폴란드에 대한 애국심이 남달랐어요. 그래서 폴란드의 춤곡인 폴로네즈와 마주르카를 평생 만들어냅니다.

당시 폴란드는 영토가 갈가리 찢겨 강대국 러시아와 프로이센, 오스트리아 제국의 지배를 받고 있었어요. 20살이던 쇼팽이 친구들과 함께 혁명군의 비밀 아지트에 드나들자, 귀족 학교의 교사였던 쇼팽의 아버지는 중대한 결정을 내려요. 천재 음악가인 쇼팽의 안전을 위해 그를 국외로 보내기로요.

결국 폴란드 비밀 결사대가 무장봉기를 일으키고 궁을 습격합니다. 쇼팽이 오스트리아 빈에 도착한 지 3주 만의 일이었어요. 소식을 전해 들은 쇼팽은 바로 폴란드로 돌아가 혁명군에 가담해 싸우고 싶었지만, 아버지는 아들이 위험천만한 폴란드로 돌아오는 것을 반대해요. 아버지의 편지에는 이렇게 쓰여있었어요. "총이나 칼을 들어야만 애국이 아니다. 너는 음악으로 조국을 빛내라."

무력감에 휩싸인 쇼팽은 자신을 폴란드 촌뜨기 취급을 한 빈을 떠나 프랑스 파리로 향합니다. 절망으로 가득한 쇼팽은 억눌리고 분한 심정을 〈연습곡 12번〉에서 표출해요. 고국이 외세의 지배에서 벗어나 어제와는 다른 오늘을 맞이하길 바라는 자신의 소망도 담았겠지요.

오른손이 포르테로 '강하게' 깨부수듯 건반을 내리치자마자, 왼손은 분노의 16분음표를 쏟아냅니다. 이어서 포르찬도로 '세게' 쾅! 마치 창

문을 깨고 들어온 러시아군의 습격을 받는 듯해요. 양손이 건반을 위에서 아래로 훑으며 '불같이' 내려와요. 쇼팽의 분노는 왼손, 오른손 할 것 없이 양손에서 분출돼요. 오른손은 명확한 부점 리듬(♫♩)의 옥타브로 독립을 향한 확고한 의지를, 왼손은 고통받는 현실을 노래하는 듯해요. 폴란드에 두고 온 가족에 대한 걱정과 사랑, 그리고 아름다웠던 추억을 소토 보체로 '나지막하게' 노래합니다. C단조로 시작한 이 곡은 마지막에 극적인 포르티시시모로 '매우 강하게' C장조로 마치며 "언젠가는 폴란드가 이기리라!"는 염원을 담아냅니다.

'혁명'이라는 제목은 비록 쇼팽이 직접 붙인 건 아니지만, 그가 11월 혁명으로부터 받은 영감과 정서를 그대로 담았기에 꽤 잘 어울립니다.

살다 보면 생각지 않은 일로 삶이 뭉개지기도 하죠. 또, 꿈을 놓아버려야 하는 순간도 옵니다. 쇼팽이 고국을 떠나게 된 것도, 칼로가 교통사고를 당한 것도, 계획에 없던 일이었어요. 그들은 비극적 운명과 맞닥뜨리지만 현실을 뒤집었고, 그 심정을 예술로 남겼습니다. 쇼팽은 음악으로, 칼로는 그림으로, 현실에 매몰되지 않고 새로운 오늘을 위해 혁명처럼 나아갔어요.

아무것도 하지 않고 체념한 채 현실을 수긍하거나 무조건 비관하기보다는, 현재 상황을 바꿔봐요. 혁명 같은 한판 뒤집기까지는 아니더라도, 할 수 있는 일을 해봐야 후회와 미련이 덜할 테니까요.

까만 밤, 다친 마음을 들여다보는 시간

오늘의 그림 | 페테르 일스테드, 〈촛불에 책 읽는 여인〉, 약 1908
오늘의 클래식 | 프레데리크 쇼팽, 〈녹턴 2번〉, 1831

밤의 소리를 들어본 적 있나요? 까만 밤, 깨어있는 사람이 나뿐인가 싶을 정도로 고요한, 그런 밤의 소리 말이죠. 그 어둠과 고요 속에 있다 보면 들려와요. 밤의 소리, 그리고 밤의 음악. 〈녹턴〉은 밤의 감성을 담은 밤의 음악이에요. 마치 일기를 적듯 〈녹턴〉을 써 내려간 쇼팽과 만납니다. 그에게 〈녹턴〉은 일기장과도 같았어요.

고국 폴란드를 떠나 음악의 도시 빈에 머무르던 쇼팽. 낯선 이국 땅에서 쇼팽은 폴란드에서 온 촌뜨기였고, 빈의 귀족들 사이에서 살아남기 위해 가면을 써야 했어요. 고군분투하던 쇼팽은 밤이 되면 자신의 진짜 모습으로 돌아옵니다. 기다리고 기다렸던 나만의 시간. 쇼팽은 자신의 생각과 느낌을 혼잣말로 되뇌어요.

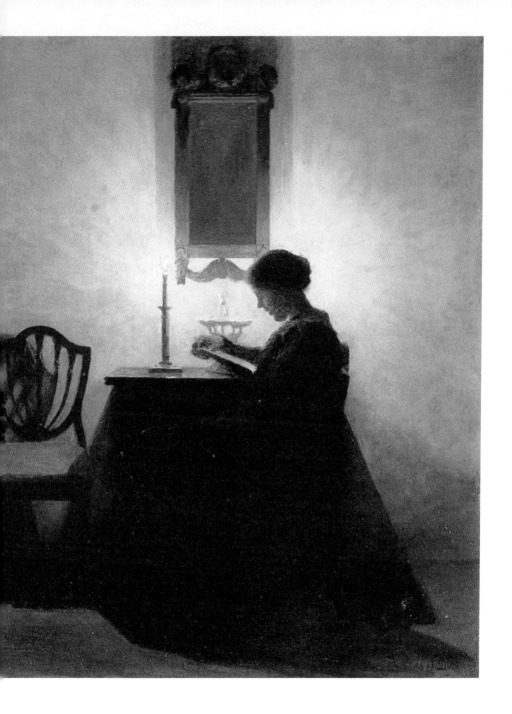

피아노의 혼잣말. 그래서 그의 〈녹턴〉 선율이 흐를 때면 쇼팽과 마주 앉아 그의 이야기를 듣는 듯해요. 쇼팽의 혼잣말은 언제 들어도 애수 어린 정감으로 응고된 마음을 녹여줘요. 혼자만의 시간, 이 시간을 좀 더 즐기도록 쇼팽의 〈녹턴〉은 우리를 잘 가둬줍니다.

〈녹턴〉은 시간을 돌려주기도 해요. 〈녹턴〉과 함께 그때로 돌아갑니다. 과거의 순간들은 다가갈 수 없는 환상 같아요. 지나가버린 시간, 소중한 추억, 누구도 대신할 수 없는 따뜻한 숨결과 손길, 그 대화와 미소들. 너무도 아련하고 그립습니다.

돌아가고 싶어도 다시는 갈 수 없는 그곳.
만나고 싶어도 다시는 만날 수 없는 그 사람.

누구에게나 그런 사람이 있죠. 피아노의 시인 쇼팽에게 그 사람은 폴란드에 두고 온 첫사랑 콘스탄차였어요. 내성적이고 소심한 쇼팽은 그녀와의 사랑을 뒤로한 채, 먼 곳에 와있어요. 쇼팽이 그녀를 그리며 써 내려간 〈녹턴〉을 함께 읽어봐요.

두 번째 〈녹턴〉은 마치 3박자의 왈츠처럼 들리지만, $\frac{12}{8}$박자입니다. 왼손이 람밤밤의 3개 음표를 한 마디에 4번씩 연주합니다. 여러 번 반복되는 왼손을 기다리다 보니, 오른손은 자연스럽게 안단테로 '느려짐

니다'. 이렇게 작곡한 이유는 긴 선율을 한 호흡으로 노래하기 위해서예요. 오른손 선율은 조심스럽게 B플랫에서 솔까지 (6도를) 뛰어올라요. 마치 조심스럽게 말문을 열 듯, 겨우 입술을 떼며 자신의 이야기를 시작합니다. "있잖아……."

그간 못다 한 말들이 쏟아져요. 쇼팽의 고백이 3번 반복되면서 점점 더 장식이 붙어요. 32분음표는 2개마다 악센트가 붙어서 마치 꺼이 꺼이 흐느끼는 듯도 들립니다. 콘스탄차를 떠나온 쇼팽의 복잡한 감정들. 그녀와 편지를 주고받으면서도 못다 한 말들투성이예요. 마지막 네 마디는 '박자 제한 없이' 자유롭게 연주해요. 그녀를 보고 싶은 간절한 마음과 안타까운 심정을 끝없이 펼쳐지는 장식음에 담아요. 피아니시시모ppp로 '극도로 여리게' 마무리하며 조용히 일기장을 덮어요.

밤의 음악 〈녹턴〉을 들으며, 밤의 그림을 봅니다. 덴마크 화가 페테르 일스테드Peter Ilsted의 〈촛불에 책 읽는 여인〉. 그녀는 독특하게 앉아 있어요. 벽에 붙은 테이블과 마주 앉은 것도 아니고, 벽에 기댄 의자와도 어긋난 방향으로 앉아있어요. 초에서 나오는 불빛을 좀 더 잘 받기 위해서였을까요? 그녀의 주 목적은 책을 읽는 것이니까요.

그림에서 느껴지는 고요는 적막이 아니라, 평온입니다. 노란 촛불이 그녀의 늦춰진 심장 박동을 말해줘요. 바쁜 하루를 마치고 드디어 혼자만의 시간. 글을 읽고 생각을 정리하며, 자유롭고 편안한 시간을 만끽합니다.

그녀에게 쇼팽의 〈녹턴〉을 들려주고 싶어요. 차분한 〈녹턴〉을 들으며, 오늘 일과 중 접어두었던 내 마음을 들여다봐요. 상처받고 서운하고 두렵고 아팠지만, 숨겨야 했던 내 진짜 감정과 마주합니다. 다친 내 마음을 보듬는 이 시간은 내일을 살아가기 위한 소중한 시간이에요. 이런 시간이 우리에겐 꼭 필요합니다.

"까만 밤,

다친 마음을 보듬는 이 시간이

우리에겐 꼭 필요합니다."

진짜 나를 찾는 나는 진짜일까?

오늘의 그림 | 제임스 엔소르, 〈가면에 둘러싸인 자화상〉, 1899
오늘의 클래식 | 로베르트 슈만, 〈꾸밈없이 진심으로〉, 1849

웃는 가면, 우는 가면, 무표정한 가면, 우울한 가면, 일그러진 가면…… 그 가면들에 둘러싸여 홀로 맨얼굴을 드러낸 남자. 그는 가면에 집착한 벨기에 화가 제임스 엔소르James Ensor입니다. 그런데 혹시 저 가면들은 엔소르의 얼굴을 가면으로 여기는 건 아닐까요? 어떤 것이 가면이고 어떤 것이 본래 얼굴인가요?

엔소르는 어머니가 운영하는 기념품 가게의 다락방에서 종일 그림을 그립니다. 각종 축제용품을 파는 가게였지요. 가게에서 팔던 각양각색의 가면을 보며, 엔소르는 가면의 역할과 인간의 본성에 대해 깊이 생각하게 됩니다. 즉 가면만 쓰면 무슨 일이든 저지를 수 있는 인간의 본성과, 자신의 얼굴을 드러내지 않았을 때 평소와 다른 행동을 하게

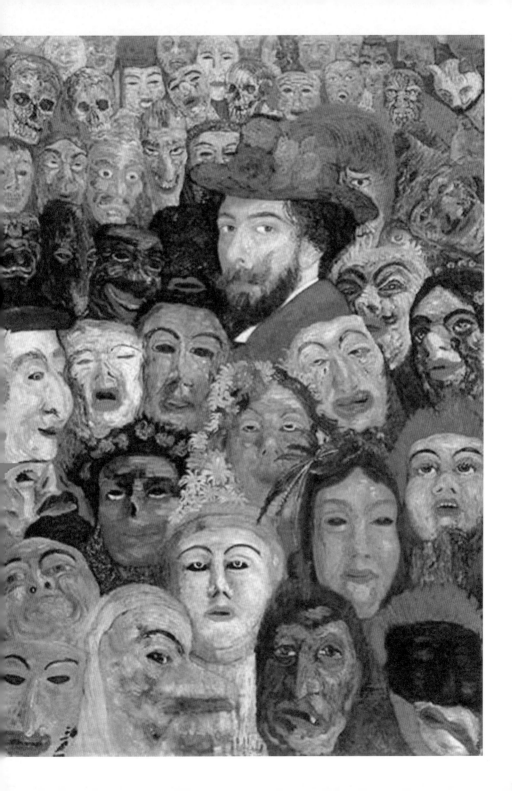

하는 가면의 역할에 주목하죠. 엔소르가 이십 대 중반에 해골, 가면 등을 소재로 그림을 그리자, 이전의 그림보다 더 열렬한 반응이 따라와요.

엔소르는 마흔 살이 되기 직전, 가면들 사이의 화가 자신을 표현한 이 자화상을 그립니다. 모두가 가면을 썼는데 왜 화가는 안 쓴 걸까요? 빨간 재킷을 입고 약간 크게 그려진 화가는 빨간 깃털이 달린 바로크식 모자를 쓰고 있어요. 옆으로 선 채 정면을 바라보는 그의 시선은 당당하고 의연해 보이지만, 한편으로는 군중에 둘러싸인 화가의 외로움도 느껴져요.

인기 뮤지컬로도 만들어진 소설 『지킬 박사와 하이드』는 인간의 본성에 대한 이야기입니다. 지킬 박사는 인간의 본성을 선과 악으로 나누는 약물을 개발하죠. 그 약물로 자신의 내면에 숨겨져 있던 하이드를 끄집어냅니다. 이성적으로 행동하는 지킬 박사와 본능대로 행동하는 하이드를 보며, 생각합니다. '내게도 하이드와 같은 인격이 있지는 않을까?'

"그 사람은 꼭 카멜레온 같아"라는 표현이 있죠. 카멜레온이 주위 환경에 따라 색깔을 바꾸는 건 살기 위한 몸부림이죠. 누군가가 상황과 환경에 따라 태도와 성향을 바꾸는 것을 나쁘게만 볼 수는 없어요. 살기 위한 색깔 가면을 쓴 것이니까요. 우리도 가면을 쓰고 살아갑니다. 우리는 부족하고 깨지기 쉽기 때문에, 험한 세상에서 약한 나를

보호하고 더 이상 상처받지 않기 위해 가면이 필요합니다.

그런데 한 개만 필요한가요? 상황과 용도에 따라 학교용, 직장용, 운동 모임용, 독서 모임용 등등. 거칠고 폭력적인 현대 사회를 살아가는 우리는 내가 정한 이미지로 연출하기 좋도록 여러 개의 가면을 구비하고 있지요. 가면은 무방비 상태의 나를 보호해 주고, 곤경에 빠지지 않도록 도와주는 좋은 도구예요. 좋은 가면은 사회생활을 하는 우리가 안정감을 느끼며 살아가도록 도와줍니다. 여러분은 몇 개의 가면을 쓰고 있나요?

이탈리아 베네치아에서 열리는 카니발의 하이라이트는 가면무도회예요. 많은 사람들이 자신의 본래 모습을 감춘 채 가면을 쓰고 무도회를 즐기죠. 가면을 썼기 때문에 누가 누구인지 알 수 없어요. 근대까지만 해도 가면무도회에는 귀족은 물론이고, 성직자도 참여했어요. 그들은 가면을 쓰고 다른 사람이 되었죠. 이제부터 내가 아니기 때문에, 금지된 행동을 서슴없이 저지르며 쾌락을 즐깁니다. 바로 여기서 가면의 진짜 기능이 드러나요. 이성으로 누르고 억제했던 나의 본능이 가면을 쓰면 스스럼없이 노출되는 것이죠.

그래서 오스카 와일드는 이렇게 말합니다.

"사람은 있는 그대로일 때 가장 솔직하지 못하다. 가면을 건네면 진실을 말할 것이다."

가면은 실제 얼굴보다 더 솔직하기도 해요. 우리의 내면 깊숙이 잠자고 있던 본성을 밖으로 꺼내주니까요. 가면 가게에서 어떤 가면을 고르는지에 따라서도 나의 숨겨진 본성을 알 수 있죠. 가면도 또 다른 나이고, 사람person마다 여러 페르소나persona를 지니고 있어요. 독일 낭만주의 작곡가인 슈만은 바로 이 '멀티 페르소나'로 고통받으며 음악에서 그 답을 찾으려 했어요.

슈만에게는 두 개의 자아가 있었어요. 유전적으로 우울 성향이 있었던 그의 내면에서는 두 가지 인격, 즉 오이제비우스Eusebius(명상적, 이성적 자아)와 플로레스탄Florestan(열정적, 본능적 자아)이 서로 부딪치고 대립합니다. 독일 소설가 장 파울의 소설에 나오는 이 두 캐릭터는 슈만의 내면에서 서로 다른 목소리를 내고, 슈만은 그것을 음악으로 표현합니다. 슈만은 피아노 작품을 자신의 두 자아인 E와 F로 구분해서 악보에 명시하기도 해요.

여러 캐릭터가 등장하는 슈만의 피아노 곡 〈카니발〉에도 오이제비우스와 플로레스탄이 나와요. 카니발이 바로 가면무도회죠. 슈만은 〈카니발〉에 나오는 다양한 캐릭터들의 성격과 성향을 풍자하고 유희로 표현합니다. 어린 시절부터 문학작품을 많이 읽은 슈만이 다양한 인물, 캐릭터의 성향을 잘 파악했던 결과이지요. 또 슈만은 자신이 창간한 음악 비평지 『음악 신보』의 주필로서, 자신의 이름은 빼고 E와 F, 그리고 자신의 주변 인물들의 이름으로 다양한 각도에서 논평을 쓰기

도 해요. 즉 가면의 힘을 빌려 논평을 한 것이죠.

슈만의 우울 증상은 말년에 심해져요. 당시 그는 《오보에와 피아노를 위한 3개의 로망스》를 작곡하고, 두 번째 로망스의 악보 첫머리에는 "꾸밈없이, 진심으로 연주하라"고 써요. 슈만은 왜 이런 지시어를 썼을까요? 너무나 "거짓되고 또 거짓된" 세상을 반어법으로 표현한 건 아닐까요? 본연의 내 모습으로 꾸밈이 없이, 서로가 서로를 진심으로 대할 수 있다면 얼마나 좋을까요? 슈만은 결국 환청과 환상에 시달리다가 정신병원에서 생을 마감합니다.

화가 엔소르는 가면을 쓰고 자신을 숨기며 살아가는 세상을 풍자하고 저격합니다. 그렇다면 가면을 쓰지 않은 모습이 나의 진면목일까요? 나의 진짜 모습은 도대체 어디에 있을까요? '나답다'라는 말의 의미를 깊이 생각해 봅니다. 오래도록 가면을 쓰다 보면 가면 쓴 모습이 되레 나의 진짜 모습처럼 여겨지기도 해요. 사람은 결국 자신이 정한 이미지대로 살아가려 하니까요.

요즘 SNS는 그야말로 가면무도회와 다름없어 보입니다. 심지어 꾸밈없이 솔직하게 소통하는 모습마저도 목표한 이미지를 위한 가면일지모릅니다. 그렇다면 우리의 삶이 바로 그 가면무도회가 아닐까요? 가면은 나를 감추기 위한 방패이면서 동시에 내가 보이고 싶은 모습을 위한 도구이기도 해요. 이렇게 내가 아는 나와 내가 모르던 또 다른

나를 만납니다. 비극 또는 희극인 이 세상에서 있는 그대로의 민낯으로 살아가는 건 위험하지 않을까요? 가면을 쓴 내 모습까지도 사랑하고 응원해 줘요. 그도 '나'랍니다.

내 안의 또 다른 나와 진심으로 소통하는 시간. A장조의 오보에 선율이 숨겨져 있던 나의 자아를 깨웁니다. 이번엔 또 어떤 가면을 쓰고 연극 무대에 설까요?

"온 세상이 하나의 무대이니,
모든 남녀는 한낱 배우일 뿐이죠."

-윌리엄 셰익스피어의 희극 『뜻대로 하세요』 중에서

"가면을 쓴 내 모습까지도

사랑하고 응원해 줘요.

그도 '나'랍니다."

모든 고통엔 이겨낼 힘이 숨어있어요

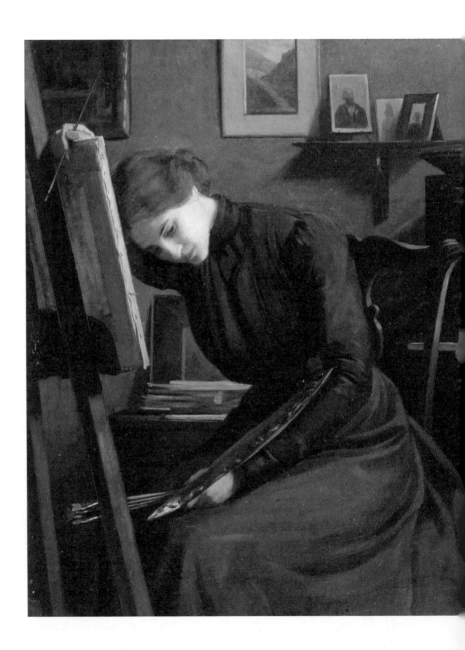

오늘의 그림 | 리오넬로 발레스트리에리, 〈화가와 피아니스트〉, 1910
오늘의 클래식 | 루트비히 판 베토벤,
　　　　　　〈피아노 소나타 8번〉 '비창' 2악장, 1798

팔레트를 든 채 캔버스에 머리를 기댄 여성, 시선을 사로잡아요. 무슨 일일까요? 그녀는 생생한 얼굴 표정을 드러내지만, 캔버스 위는 보여주지 않아요. 그녀가 그림을 그리는 중인지, 아직 점 하나도 찍지 못했는지 알 수 없네요. 반면 피아니스트는 얼굴은 안 보여주지만, 악보와 손은 보여줍니다. 한 공간에 공존하는 두 여성은 아이러니하게도 정반대 각도로 앉아있어요.

불현듯, 공존이라는 것이 얼마나 어려운 일인지가 와닿습니다. 특히 소리 내는 일을 하는 음악가는 누군가와 공간을 공유하는 것이 민폐일 수밖에 없어요. 붓을 든 그녀가 오른팔로 캔버스에 매달린 걸 보면, 피아노 소리가 조용히 집중해야 하는 작업을 방해한 걸까요? 그러고 보니 화가의 표정이 힘들어 보여요. 피아니스트는 연습에 열중하느라 자신의 등 뒤에서 일어나는 일에 대해 전혀 깨닫지 못하고 있어요. 두 사람은 한 공간을 공유할 뿐, 그 외 것들은 서로 공감하지 못합니다.

혹시 창작의 고통에 시달리는 화가를 위해, 피아니스트가 영감이 될 만한 곡을 들려주고 있을까요? 화가는 고개를 숙인 채 피아노 소리에 집중하는 것도 같아요. 만약 피아니스트가 단순히 연습 중이라면, 그 소리를 견디지 못한 화가는 곧장 밖으로 뛰쳐나가겠지요.

이 그림은 이탈리아 화가 리오넬로 발레스트리에리Lionello Balestrieri가 자신의 경험을 캔버스에 옮긴 것이에요. 그는 집세를 아끼기 위해 바이올리니스트 바니콜라의 룸메이트가 돼요. 화가와 음악가의 동거는 그

자체로 흥미로운데요. 화가는 바이올리니스트가 연주하는 베토벤의 소나타를 들으며 그 느낌을 캔버스에 옮기는 등 많은 영감을 받아요.

화가는 평소 룸메이트에게 차마 하지 못하던 말을 그림을 통해 하소연하려 한 걸까요? 모든 것이 완벽하게 구비된 화실에서 명화가 나오거나, 완벽한 연습실에서 좋은 음악이 나오는 건 아니에요. 부족하고 모자란, 제대로 다 갖춰지지 않은 곳에서 오히려 예술가는 특별한 영감을 떠올리기도 해요. 결핍은 오히려 창작의 큰 원동력이 될 수 있으니까요. 화가는 창작의 고통과 공존의 고통을 동시에 말하려 한 것 같아요. 그 상실과 결핍은 화가에게 좋은 영감을 선사했네요.

문득, 청력 상실을 겪은 음악가, 위대한 베토벤이 떠오릅니다. 그는 작곡가로서의 인생 대부분에서 소리를 듣지 못했어요. 베토벤이 청력을 잃고도 악성樂聖(음악의 성인)으로 거듭날 수 있었던 과정에는 무수한 '새로운' 시도와, 굴복하지 않는 그만의 정신력과 의지가 있었어요. 만약 그에게 청력 상실이라는 결점이 없었다면, 되레 그의 음악은 평범해졌을지도 모릅니다.

베토벤은 평생 동안 32곡의 〈피아노 소나타〉를 작곡해요. 이십 대부터 세상을 떠나기 5년 전까지, 약 30년에 걸쳐 〈피아노 소나타〉를 떠나지 않았어요. 그의 〈피아노 소나타〉는 한 곡 한 곡이 새로운 시도로 점철되어 있어요. 전에 없던 '형식적 새로움'을 계속해서 만들기 위한, 뼈

를 깎는 창작의 고통이 대단했겠지요. 이전 시대의 작품을 뛰어넘는 무언가를 만들어내야 한다는 예술가의 신념은 또 하나의 고통이에요. 작곡가는 언제나 새로움에 목말라 있고, 또 그것을 하나의 작품 안에서 잘 버무려야 하니, 생각과 고민이 정말 많은 직업이지요. 베토벤의 도전과 혁신, 그 실험 정신을 엿볼 수 있는 32곡의 〈피아노 소나타〉는 '피아노의 신약성서'로 불립니다.

베토벤은 자신의 8번째 〈피아노 소나타〉에 특별히 제목을 직접 붙여요. 프랑스어 '비창Pathétique', 영어의 'Pathetic(불쌍한)'을 의미하는 이 단어는 단순히 슬프다기보다는 불쌍하고 비참하다는 의미를 가져요. 베토벤이 자신의 참담하고 비통한 심정을 억누르며 작곡한 곡이 바로 '비창' 소나타입니다. '비창'보다는 '비참'이 더 적절하죠. 그런데 막상 음악을 들어보면 무조건 나락으로 떨어져 비참하게 있지만은 않아요. 힘들고 비참한 심정을 억누르고 앞으로 나아갑니다. 비장하게!

이 곡을 작곡할 당시 베토벤은 28살이었어요. 당시 그는 빈에서 잘 나가는 피아니스트이자 작곡가였지만, 이때부터 소리를 잘 알아듣지 못해요. 그는 자신의 청력에 문제가 생겼음을 알게 돼요. 이제 그는 행복과는 거리가 먼 삶을 살아가요. 음악가가 소리를 못 듣는다는 것은 마치 화가가 앞을 못 보는 것과 같은, 크나큰 결점이니까요. 일을 포기해야 할 정도의 심각한 결핍이지요. 베토벤은 그 누구에게도 자신의 증상을 말하지 않고 비밀로 합니다. 음악계에 소문이 나서 자신의 평

판이 떨어질 것을 두려워한 것이죠. 그래도 친한 친구에게만큼은 이 사실을 알려요. 그리고 음악으로 그 고통을 호소합니다.

〈피아노 소나타 8번〉 1악장에서 베토벤은 온 세상에 고통과 비극을 소리쳐 알려요. 폭풍처럼 몰아친 1악장 뒤에 이어지는 2악장은 아다지오 칸타빌레로 '느리게 노래하듯' 흐릅니다. 아다지오는 안단테보다도 느린 템포예요. 시간적으로 느리다는 개념이 아니라, 조금 더 멜랑콜리하죠. 즉, 빠르기의 개념이 아니라 분위기의 개념이에요. 2악장의 주제 선율은 한 번 들으면 잊지 못할, 그 무엇으로도 대체할 수 없는 아름다움을 선사해요. 아니, 단순히 아름답다는 말로는 뭔가 부족한데요. 기품이 있으면서 절개도 느껴집니다. 2악장의 주제 요소는 1악장의 주제에서 가져온 것이기도 해요. 이렇게 악장과 악장이 유기적으로 연결되게 작곡하기 위해, 얼마나 많은 실패와 좌절을 겪었을까요?

베토벤은 왜 하필 자신에게 이런 비극이 일어나야 하는지, 그 억울함을 토로해요. 하지만 비참한 심정에도 불구하고, 2악장에서 냉정함을 전혀 잃지 않고 억누릅니다. 되레 자신의 운명을 타이르듯, 아름답게 노래하죠. 청력을 차츰 잃어가는 베토벤. 수많은 고민과 내면의 성숙이 그와 평생을 함께합니다. 누구와도 나눌 수 없는, 나만의 상실의 고통. 음악가로서 베토벤은 바닥에 내팽개쳐지고 말았지만, 이런 자신의 운명마저 사랑해 주며 읊조려요. 그의 혼잣말이 오른손의 선율에서 그대로 들려옵니다.

창작, 오롯이 예술가만의 일일까요? 어떤 일이든 창의성을 더하면 비할 데 없이 우수해집니다. 누구나 겪는 창작의 고통, 어쩌면 내 안에서 또는 나 자신에게서 그 해답을 찾을 수도 있어요. 베토벤은 음악에 대한 열정과 자신의 결핍, 그리고 그것을 극복하려는 단단한 각오에서 수많은 영감을 받고 창의성을 발휘했어요. 이렇듯 나의 상실과 결핍은 결실을 맺기 위해 필요한 필수품인 것도 같아요. 내게 주어진 결핍과 친해지며 그것과 이야기를 나눠봐요. 아마도 좋은 답을 줄 거예요.

"나의 상실과 결핍은

결실을 맺기 위해 필요한

필수품이에요."

가슴 뛰는 일이라면 놓치지 말아요

오늘의 그림 | 장오귀스탱 프랑클랭, 〈답장〉, 19세기 초반
오늘의 클래식 | 안토닌 드보르자크, 〈낭만적 소품 1번〉, 1887

문자 메시지에 답을 빨리할수록 관심이 많은 거라고 합니다. 만약 누군가가 내 문자에 답이 영 늦다면, 그 관계는 고려해 봐야 할지도요.

눈치채셨나요? 그녀는 지금 다급해요. 그녀가 들고 있는 편지는 그토록 기다리고 기다리던 바로 그분의 편지랍니다. 바닥에 내동댕이쳐진 편지 봉투의 상태로 보아, 그녀는 하녀의 손에서 편지를 낚아채듯 받아 봉투를 뜯자마자 책상에 앉았을 거예요. 아니, 완전히 앉지도 못하고 걸터앉은 걸 보니, 마음이 여간 급한 게 아닙니다. 게다가 외출에서 돌아오자마자 편지를 받은 듯, 회색 리본이 달린 모자는 테이블 위에 팽개쳐 놓았네요. 이렇게 다급할 수가요!

아마도 만나고 싶다는, 언제 어디서 만나자는, 애타게 기다리던 데

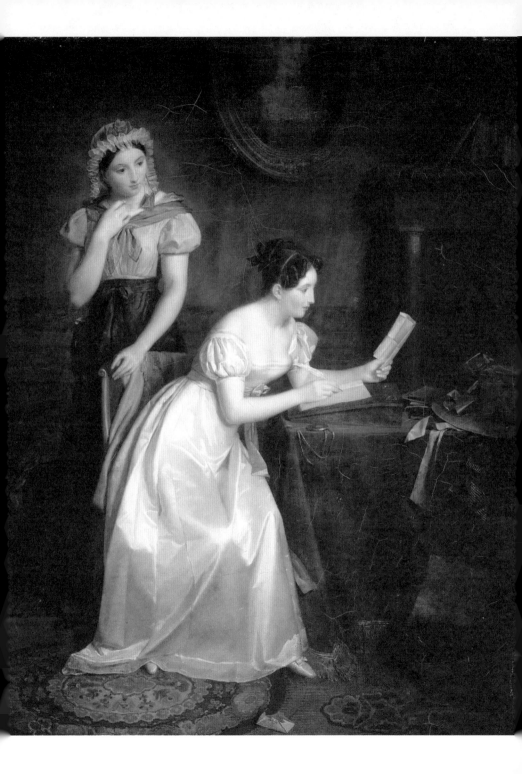

이트 신청이 아니었을까요? 그녀는 지금 당장 답장을 해야 할 상황이에요. 온통 "예스"를 퍼붓고 싶겠지요. 하지만 그런 숨 가쁜 상황을 내색할 수는 없죠. 아가씨는 의연한 말투로 이렇게 답장했을 거예요.

"그날 가능할지 모르겠네요. 할 일이 밀렸거든요. 되도록 시간을 내볼게요. 스케줄을 확인해 보고 다시 편지할게요. 그럼 이만……."

답장을 받은 남자는 또 얼마나 애가 탈까요? 커다란 편지를 여러 번 반듯하게 접어서 저리도 작은 봉투에 넣어 보낸 걸 보니, 이분의 정성 또한 보통이 아닙니다. 이렇게 서로 밀고 당기고 밀고 당기며 그 절절한 사랑은 눈덩이처럼 커가죠. 사랑은 이렇듯 나도 모르게 정성이 들어가고, 나도 모르게 자석처럼 끌리는 것이고요.

그림 속에 등장하는 또 하나의 시선 강탈자는 바로 편지를 전해준 하녀입니다. 깔끔한 디자인의 순백색 실크 드레스를 입은 아가씨와는 상당히 대조적으로, 하녀는 다양한 색조가 들어간 꽤나 정신없는 스카프를 두르고, 더욱 정신없는 프릴 장식의 쓰개를 쓰고 있어요. 자, 그녀의 호기심 어린 표정을 보세요. 아닌 척하지만, 눈동자는 이미 편지를 향하고 있죠. 그녀의 손가락은 좀 민망한지 괜한 목걸이 줄을 잡아서 배배 꼬고 있어요. 아마도 하녀는 아가씨로부터 그 신사에 대해 전해 들었겠지요. 얼마나 멋지고 매너가 좋은지, 목소리는 얼마나 달콤한지, 하녀는 이미 그분을 머릿속으로 상상하고도 남지요. 설렘 가득한 답장을 정성 들여 쓰는 사람은 결국 한 명이 아니라 두 명일 거예

요. 요란한 옷을 입은 하녀는 아가씨가 답장의 문장을 어떻게 다듬을 지에 대해 이러쿵저러쿵 참견하게 될 테니까요.

사랑이라는 대단히 설레는 이 감정을 일상 생활의 한 장면으로 표현한 화가는 프랑스 화가 장오귀스탱 프랑클랭Jean-Augustin Franquelin이에 요. 대조되는 두 여성의 표정과 동작은 수많은 이야기를 들려주고, 또한 다음 장면을 넌지시 상상하게 만듭니다. 사랑, 그 로맨틱한 풍경을 담고 있지 않지만, 충분히 그려져요.

음악에 '낭만적', '로맨틱'이라는 제목을 직접 넣어서 언급한 작품은 드물어요. 제목이 로맨틱하지 않아도, 또는 로맨틱이라는 단어가 없어 도, 음표들이 충분히 할 일을 할 테니까요. 그런데 체코 작곡가 안토닌 드보르자크Antonín Dvořák의 곡에는 '낭만'이라는 단어가 들어있어요. 그는 체코의 민족주의를 전하는 음악뿐 아니라, 아름답고 서정적인 음악도 작곡했지요.

가난한 청년 드보르자크는 식당이나 호텔에서도 일하고 오케스트라에서 비올라를 연주하며 생계를 꾸립니다. 그리고 삼십 대 초반에 결혼하지요. 훗날 중년의 드보르자크는 장모 집에서 함께 살아요. 당시 장모 집에서 하숙을 하던 한 화학과 학생이 드보르자크의 오케스트라 동료였던 바이올리니스트에게 바이올린 레슨을 받았어요. 어느

날 드보르자크는 자신의 동료와 화학과 학생이 함께 바이올린을 연주하는 소리를 창문 너머로 들어요. 그 순간 드보르자크는 "나도 저들과 같이 연주하고 싶다!"는 바람을 갖습니다.

드보르자크는 화학과 학생의 바이올린 연주 수준에 맞춰, 2대의 바이올린과 1대의 비올라를 위한 〈미니어처〉를 작곡해요. 이 곡을 작곡하며 친구들과 소박한 연주를 할 생각에 너무나 신나고 설렜던 드보르자크는 출판업자인 짐로크에게 이렇게 써서 보내요. "소박한 작품을 쓰는 기쁨이 교향곡 같은 대곡을 쓰는 즐거움과 맞먹어요." 쓰고 보니, 작품이 너무나 만족스러웠던 드보르자크는 이 곡을 1대의 바이올린과 피아노의 듀오 버전으로 편곡한 후 제목을 〈4개의 낭만적 소품〉으로 바꿔서 출판해요. 특히 첫 번째 곡의 아름답고 소박한 선율은 한 번 들으면 잊지 못할, 순수한 아름다움을 머금고 있어요.

알레그로 모데라토로 '적당히 빠른 템포'에서, 몰토 에스프레시보로 '더욱 표정 있게' 연주해요. 먼저 작곡된 〈미니어처〉에서 제2 바이올린이 연주하던 리듬(♫)은 고스란히 피아노의 오른손 몫이 되었어요. 이 리듬은 마치 사랑에 푹 빠져버린 그림 속 그녀의 설레는 마음을 표현한 것 같아요. 세상이 온통 분홍빛인 그녀의 마음은 불어오는 바람에 흔들리는 갈대처럼 싱숭생숭해요. 그녀는 그림 속 조그만 신발을 신고 아주 작은 보폭으로 조금씩 섬세하게 움직이며 이 행복한 사랑에 미소 지어요.

〈미니어처〉에서 비올라가 담당하던 베이스는 피아노의 왼손에서 들려옵니다. 그 위로는 바이올린이 긴 음표로 점잖게, 마치 신사의 아량과 친절을 묘사하는 듯 선율을 차분하게 펼쳐내요. 격정적인 분위기로 잠시 몰고 가지만, 이내 느릿해지며 차분하고 우아하게 끝내요.

나를 설레게 하는 일, 내 가슴을 뛰게 하는 일은 뭔가요? 한 가지라도 꼭 찾아보세요. 그 일은 바로 행복으로 이어지거든요. 그리고 문자메시지가 오면 답을 빨리 주세요. 그 사람이 설레고 있을지도 모르니까요.

기록은 기억을 지배해요

오늘의 그림 | 디에고 벨라스케스, 〈왕녀 마르가리타의 초상〉, 1654
오늘의 클래식 | 모리스 라벨, 〈죽은 왕녀를 위한 파반느〉, 1899

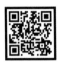

인형인가 싶을 정도로 탐스럽고 귀여운 아이, 통통한 볼살에 눈길이 갑니다. 깻잎머리를 고정한 리본 머리핀과 손목에 두른 리본들은 발그레한 두 뺨과 같은 빛깔을 뿜으며 아이의 건강한 모습을 드러냅니다. 검정 레이스와 진분홍 리본이 절묘한 대조를 이루는 화려한 드레스는 통통한 아가에겐 좀 끼고 불편해 보이죠? 게다가 꼿꼿이 선 자세라니. 과연 이 꼬마는 화가 앞에서 이 포즈를 계속 유지할 수 있었을까요? 의자를 짚은 야무진 오른손과 정돈된 눈빛이 한눈에도 보통내기가 아닌 듯합니다.

　그림 속 귀여운 아이는 3살이 된 스페인 왕녀(공주)입니다. 어린 나이가 믿기지 않을 정도로 차분한 표정이죠? 왕가 핏줄의 기품이 그녀의 태도와 자태에서 드러납니다. 아이는 커서 신성로마제국의 황후가

됩니다.

부모의 사랑을 듬뿍 받은 듯 보이는 왕녀는 스페인 국왕 펠리페 4세가 조카(누나의 딸)인 오스트리아의 마리아나 왕비와 재혼해서 낳은 딸, 마르가리타 테레사예요. 마르가리타 왕녀는 어린 나이에 이미 오스트리아 군주이자 신성로마제국 황제가 될 레오폴트 1세와의 혼인이 정해져요. 합스부르크 가문은 오스트리아와 스페인으로 갈라져 두 왕가를 이루고 있었는데요. 하나의 합스부르크로 통일하기 위해, 수세기에 걸쳐 정략적 근친혼을 해오고 있었지요. 레오폴트 1세는 왕녀의 어머니의 남동생, 즉 외삼촌이었어요. 그녀의 외가, 친가, 시댁은 결국 모두 한 가족이지요.

혼인이 성사되기 전까지 시댁이 될 오스트리아 왕궁에 보내기 위해, 왕녀의 초상화가 여러 점 그려집니다. 왕녀의 초상화는 황후가 될 약혼녀의 성장 과정을 외적으로 보여주기 위한 리포트이자 기록이었지요. 그러니 건강하고 총명한 모습으로 그려내는 것이 중요했겠지요.

17세기 스페인의 위대한 화가인 디에고 벨라스케스Diego Velázquez. 그는 당시 궁정화가로서 왕실 가족을 독점적으로 화폭에 담고 있었어요. 벨라스케스는 24살에 스페인 국왕 펠리페 4세의 초상화를 그리면서 궁정화가가 됩니다. 이때부터 죽을 때까지 국왕의 유일한 전속 화가로 일하며 대단한 총애를 받습니다.

벨라스케스는 마르가리타 왕녀의 초상화를 2살 아가 때부터 소녀 때까지 그려줘요. 그가 죽기 직전에 마지막으로 그린 초상화는 왕녀가 8살 때였어요. 또 그는 왕녀의 5살 때 모습을 담은 〈시녀들〉을 그려 미술사에 한 획을 긋게 됩니다.

왕녀는 아버지가 세상을 떠난 다음 해인 1666년에 신성로마제국의 황후가 됩니다. 결혼 생활은 행복했어요. 남편을 "삼촌"이라 불렀지요. 하지만 그녀는 6년간의 결혼 생활 동안 6번 임신하며 2번의 유산을 겪어요. 그리고 7번째 임신 중 사산하고 22살의 젊은 나이에 세상을 떠납니다. 본래 마르가리타 왕녀는 아버지의 뒤를 이어 왕위 계승 서열 1위였어요. 어쩌면 스페인 여왕이 될 수도 있었지요. 하지만 그녀는 정략결혼으로 이처럼 짧은 생을 마감합니다.

정략결혼의 상대 가문에 보내야 할 왕녀의 초상화를 맡은 벨라스케스는 왕녀의 건강하고 총명한 모습을 담아냅니다. 국왕에 대한 그의 충성심이 바로 이 초상화에서 묻어나요. 그가 그린 마르가리타 왕녀의 여타 초상화들은 빈(미술사 박물관)에 주로 보관되지만, 이 귀여운 초상화는 파리의 루브르 궁에 걸리게 됩니다.

18세기 말, 루브르가 미술관으로 일반에 개장되고, 마르가리타의 초상화를 본 많은 예술가들이 영감을 받아요. 화가 마네와 드가는 이 초상화를 판화로 제작합니다. 그리고 프랑스 작곡가 모리스 라벨Maurice Ravel의 피아노 곡도 빼놓을 수 없죠.

19세기 파리에서는 스페인 스타일이 크게 유행하는데요. 라벨은 특히 스페인을 사랑했어요. 바스크 지방 출신인 어머니의 영향이었지요. 라벨의 대표 곡인 〈볼레로〉(스페인의 춤)와 〈스페인 랩소디〉 등이 바로 라벨의 스페인 사랑을 보여주는 곡입니다.

라벨은 14살부터 30살까지 파리 음악원에서 피아노와 작곡을 공부해요. 학교를 꽤나 오래 다녔지요? 20세에 낙제점을 받으며 자퇴한 라벨은 2년 뒤 다시 파리 음악원 작곡과에 입학해 포레에게 작곡을 배워요. 바로 이즈음에 라벨은 사랑하는 스페인의 국민 화가인 벨라스케스의 그림을 보기 위해 루브르 미술관으로 향합니다. 그리고 전시실에 걸린 마르가리타 왕녀의 초상화와 조우합니다. 자신의 운명을 모른 채 귀여운 미소를 띠고 있는 왕녀의 얼굴이 그의 눈에 슬퍼 보였을까요? 라벨은 안타까운 삶을 살다 간 마르가리타 왕녀를 위해, 파반느(16~17세기 스페인 궁정에서 추던 2박자의 느린 춤)를 작곡합니다. 〈죽은 왕녀를 위한 파반느〉. 아마도 스승인 포레가 몇 해 전에 작곡한 〈파반느〉의 영향도 있었겠지요. 이 곡의 아름다움은 특별해요. 왕녀의 감미로운 주제 선율은 그녀의 인생처럼 슬픔을 머금은 아름다움을 들려줍니다.

매우 부드럽게, 그리고 멀리 퍼지는 음향을 느끼며 연주합니다. 조용히 스며드는 왕녀의 주제 선율, 그 특유의 나른한 감성이 8분음표의 느릿한 4박자의 움직임에서 퍼져 나옵니다. 중세 시대의 교회 예배당에 들어선 듯한 경건하면서도 기품 있는, 오른손의 애절한 선율. 그 아

래로 끊임없이 이어지는 스타카토의 두터운 화음들은 그 무게감을 감춘 채, 가볍게 살랑여요. 파반느는 이렇듯 느릿한 우아함을 선사합니다. 가끔씩 포르테로 '세게' 이어지기도 하고, 음의 진동으로 멀리서 들려오는 듯한 아련한 음향을 들려주기도 합니다. 계속해서 끊임없이 되풀이되는 왕녀의 주제 선율. 그 사이사이로 다리처럼 이어지며 아르페지오로 올라가는 장식은 화려한 스페인 왕실의 절대 권위를 상기시켜요. 마지막 왕녀의 주제는 16분음표로 장식되며 더욱 화려해져요. 그러다가 매우 넓게 음향을 퍼트리며 포르티시모까지 '커지며' 장중하게 끝납니다.

〈죽은 왕녀를 위한 파반느〉로 유명 작곡가의 반열에 오른 라벨은 10년 후에 이 곡을 포레의 〈파반느〉가 그랬던 것처럼 관현악 곡으로 편곡해요. 라벨은 학창 시절부터 거듭된 낙제와 퇴학, 수상 실패, 병약한 신체와 자동차 사고 등으로 안타깝고 비참한 생을 살았어요. 이 곡은 라벨 자신을 위한 기록이 되어, 라벨을 떠올리게 하고 라벨을 추억하게 합니다.

벨라스케스는 하층 귀족의 피를 이어받았어요. 그래서인지 신분 상승에 대한 욕망이 컸고, 그것을 감추지 않았습니다. 그는 자신을 드러내는 데 조금도 주저하지 않는 성격이었어요. 왕녀가 입은 드레스의 검정 레이스에서 그의 이름 첫 알파벳인 V가 유난히 돋보이는 건 괜한

우연이 아닐 거예요. 한편, 그녀를 만난 라벨은 아마도 루브르를 스페인 궁전처럼 느끼지 않았을까요? 위대한 화가가 기록한 왕녀의 초상화는 이렇게 기록으로 남아 라벨의 펜을 움직이게 합니다. 그래서 우리는 라벨의 선율에서 마르가리타 왕녀의 기품을 느낄 수 있습니다.

불멸이 되는 예술과 그 영감의 층 사이사이에는 기억이 있고 기록이 있습니다. 영감은 그림과 음악이라는 예술로 기억되고 기록됩니다. 우리의 삶도 기록되었을 때, 사적인 기억을 넘어선 작품이 될 수 있겠지요. 무엇을 어떻게 남길지, 행복한 고민 좀 해볼까요?

"불멸이 되는 예술과 영감 사이에는

기억이 있고 기록이 있습니다.

우리의 삶도 기록되었을 때

사적인 기억을 넘어선 작품이 될 수 있어요."

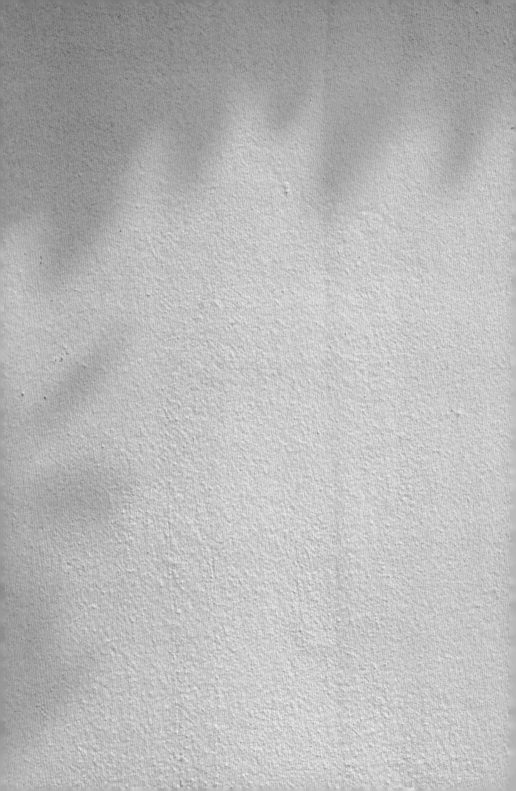

사랑과 이별

사랑할 수 있을 때 더 사랑해요

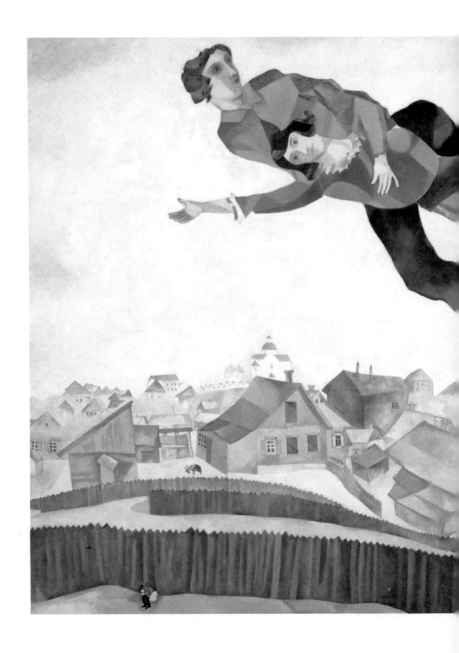

기분이 너무나 좋을 때, 어떻게 표현하세요? 물론, 말로는 다 표현이 안 되지요. "기분이 날아갈 것 같다"는 어떤가요? 중력은 온데간데없고, 내 몸의 무게를 느끼지 못할 정도로 공중에 붕 뜬 기분. 얼마나 기분이 좋으면 그럴까요?

이제 막 사랑을 시작한 연인들이 그럴 것 같아요. 그들은 서로가 세상에서 가장 예쁘고 가장 멋지죠. 눈꺼풀에 콩깍지가 32겹은 씌었으니까요. 게다가 세상은 온통 핑크빛! 눈이 오면 눈이 예쁘고, 비가 오면 비가 예쁘죠. 세상의 모든 현상이 다 이해되고 눈에 거슬리는 게 없는 상태. 그러니 입가엔 언제나 미소가 가득, 모두에게 저절로 웃어줍니다. 사랑은 이렇게 좋은 것이죠. 그 힘은 너무나 위대해서, 평범했던 일상을 순식간에 영화의 한 장면으로 전환해 줘요.

바로 그런 대단한 사랑에 빠진 프란츠 리스트Franz Liszt는 사랑의 기쁨을 음표로 남겨요. 헝가리 출신인 리스트는 프랑스 파리에서 피아니스트로 일찌감치 이름을 날려요. 이십 대 초반에 만난 마리 다구 백작부인과 3명의 아이를 낳지요. 당시 리스트는 무대 위의 슈퍼스타였고, 가는 곳마다 여성 팬들과 스캔들로 시끄러웠어요. 연인의 구설수와 육아에 지쳐버린 백작부인, 둘은 결국 5년 만에 헤어져요. 한때는 뜨겁게 사랑했지만 현실의 삶에서는 이별할 수밖에 없었죠. 리스트는 그 안타까움을 독일 시인 프라일리그라트의 시 〈사랑할 수 있는 한 사랑하라〉에 선율을 붙인 노래로 표현합니다.

사랑할 수 있는 한 사랑하라.
사랑하는 이의 무덤 옆에서
슬퍼할 날이 언제 올지 모르니.

-페르디난트 프라일리그라트의 시 〈사랑할 수 있는 한 사랑하라〉 중에서

자유의 몸이 된 리스트의 인생에 엄청난 터닝 포인트가 찾아옵니다. 콘서트를 위해 방문한 우크라이나 키이우에서 이 콘서트를 후원한 카롤리네 비트겐슈타인 공작부인과 운명적으로 만나요. 그녀는 폴란드 대영주의 외동딸로, 키이우의 공작과 결혼하지만 처음부터 공작과 맞지 않아 별거 중이었어요. 비트겐슈타인 부인은 차분한 성격에 철학과 종교를 깊이 있게 탐구하는 지적인 여성이었어요. 어린 시절부터 힘들 때마다 종교에 의지하며 사제를 꿈꿨던 리스트와 대화가 잘 통했어요. 그들은 서로에게 반합니다. 필생의 여인을 만나 사랑에 빠진 리스트는 세상을 다 가진 기분이었겠죠?

리스트는 새로운 사랑에 감사하며 다구 백작부인과 헤어진 후 작곡했던 가곡을, 피아노를 위한 녹턴으로 편곡해요. 제목은 〈사랑의 꿈〉.

콘 아페토con affetto로 '애정을 가지고' 피아노 건반의 중앙에서 조심스럽게 소리 내는 사랑의 선율. 양손의 엄지로 연주하는 이 소중한 멜

로디는 오른손의 아르페지오와 왼손의 베이스의 도움을 받으며 가만가만 펼쳐집니다. A플랫장조에서 B장조로 상승하며, 마치 하늘 위로 날아가듯 사랑의 꿈을 꿔요.

사랑의 선율은 하늘에서 연주되고, 이내 차분했던 사랑은 격정으로 바뀝니다. 옥타브로 연주되는 사랑은 양손 모두 크게 점프하며 열정적이고 광기 어린 사랑을 보여줘요. 옥타브 선율은 더 위로, 서두르며 올라갑니다. 눈부신 햇살이 부서지는 듯한 장식음들. 이제 왼손이 오른손 위를 넘어가 반짝이는 화성을 들려주며, 사랑의 꿈은 더 이상 꿈이 아니라, 지금 내가 켠 행복이라고 말해요.

"그녀의 침묵은 내 것이었고, 그녀의 눈동자도 내 것이었다."

-마르크 샤갈

사랑에 푹 빠져 그 사랑을 물감으로 남긴 이는 러시아 화가 마르크 샤갈Marc Chagall이에요. 샤갈은 14살이던 벨라를 보고 첫눈에 반해요. 그는 사랑하는 벨라를 캔버스에 아름답게 기록합니다. '사랑'이라는 두 글자로는 너무나 부족한, 말로는 다 할 수 없는 감정으로요. 결혼을 얼마 앞둔 어느 날, 샤갈이 벨라에게 키스를 합니다. 그 일을 벨라는 이렇게 기록해요. "갑자기 하늘로 날아오르는 것 같았어요. 머리가 천장에 부딪혔죠. 우린 꽃밭, 집과 지붕, 마당, 그리고 교회 위를 날았어요."

두 사람은 고향 비쳅스크에서 결혼하고 예쁜 딸도 낳아요.

두 남녀가 비쳅스크 마을 위를 날아갑니다. 하얀 하늘 속의 샤갈과 벨라. 샤갈은 왼손으로 벨라를 안고 있고, 벨라는 마을을 향해 오른손을 흔들고 있어요. 두 사람을 보는 것만으로도 행복이 전달되죠. 벨라가 입은 검정 치맛단의 흰색 프릴은 벨라를 더 아름답게 그려내고 싶은 샤갈의 마음이 담긴 듯, 아주 섬세하게 그려져 있어요. 샤갈은 사랑꾼이었어요.

20여 년 후, 벨라는 갑자기 세상을 떠납니다. 뮤즈를 잃은 샤갈은 충격과 상실감으로 붓을 놓아버려요. 훗날 다시 붓을 잡았을 때도 샤갈의 순애보는 역시 벨라를 담아내요. 하지만 이미 떠난 사랑은 돌아오지 못하죠.

사랑이 끝났을 때, 다시는 돌아오지 않는 사랑에 세상은 암흑이 됩니다. 너무나 소중한 사람, 그 사랑이 언제 내 곁을 떠날지 모르니, 사랑할 수 있을 때 있는 힘껏 더 사랑하세요. 그 사랑에 감사하며.

지금 이 순간은 다시 돌아오지 않아요. 우리는 언제 이별할지 모릅니다. 내 곁의 소중한 사람과 이 작은 세상에 항상 감사하고 사랑한다고 말해주세요.

사랑하면 닮아가요

오늘의 그림 | 에밀 프리앙, 〈연인〉, 1888
오늘의 클래식 | 세르게이 라흐마니노프,
　　　　　　　〈첼로 소나타〉 3악장, 1901

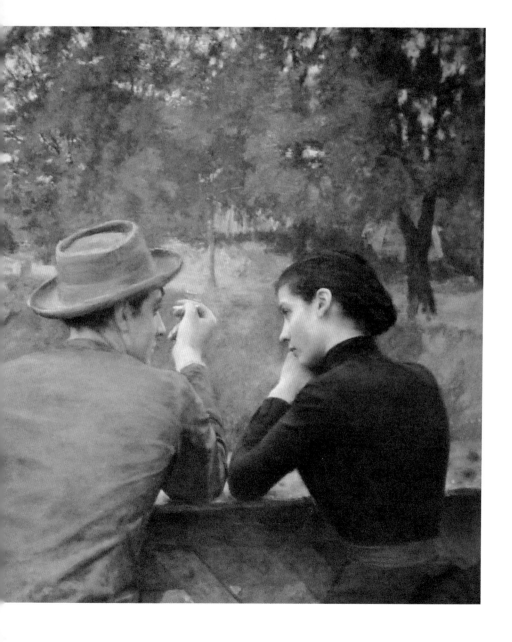

길을 가다 귀여운 커플과 마주치면 나도 모르게 기분이 좋아집니다. 그들의 사랑 에너지가 전해져서죠. 다리 위의 젊은 두 남녀, 한눈에 그저 예쁘기만 합니다. 그 아름다운 모습에 반해 구석구석 눈길을 줘봅니다.

두 사람 다 입술을 다물고 있죠. 굳이 입을 열어 소리 낼 필요가 없어 보여요. 눈빛으로 대화하고 있거든요. 그녀의 눈을 바라보는 그의 시선. 안 보는 척 무심한 표정이지만, 사실 그의 눈길을 의식하고 있는 그녀. 그리고 곧 그녀에게 다다를 것으로 예상되는 그의 오른손!

두 사람의 몸은 약간 떨어져 있지만, 다리 난간에 댄 팔꿈치만은 너무나 가까이 있어요. 그것도 똑같은 각도로! 이 팔꿈치를 중심으로 마치 거울을 대고 선 듯해요. 두 사람이 서로에게 거울 같은 존재가 될 것을, 화가는 미리 보기를 하고 있는 건 아닐까요? 행복한 시선 교환 중 대체 무슨 말이 필요할까요. 그녀의 발그레한 왼쪽 뺨뿐 아니라 그녀를 향해 2시 방향으로 완전히 기대고 있는 그의 허리 각도는 이미 서로가 '내 인생의 바로 그 사람'임을 확신하고 있는 듯해요. 두 사람에게 아름다운 가을 풍경은 의미가 없겠지요. 이미 봄, 여름, 가을, 겨울을 다 가진 기분일 테니까요.

다리 위 두 연인의 아름다운 뒷모습은 프랑스 낭시 출신 화가 에밀 프리앙Émile Friant의 붓끝에서 탄생했어요. 프리앙은 즐겨 산책하던 바로 그 다리에서 있는 그대로, 보이는 대로 이 그림을 그려요. 사실주의

그림들은 때론 사진인가 싶을 정도로 실제와 똑같이 그려지죠. 그래서인지 캔버스를 지나는 붓 자국이 그대로 느껴지는 인상주의 그림과는 다른 느낌인데요. 이토록 아름다운 가을 풍경도 커플의 뒷모습을 강조해 주는 배경일 뿐. 그곳이 다리 위든 다리 아래든, 전혀 중요하지 않아요. 내 옆에 누가 있는지가 가장 중요합니다. 내가 사랑하고, 나를 사랑하는 사람과 함께면 말이죠.

다리 위의 아름다운 데칼코마니 커플에게 데칼코마니 같은 음악을 선물하고 싶어요.

라흐마니노프는 진실된 사랑을 평생 지켜간 몇 안 되는 순애보 예술가 중 한 명이에요. 첫 번째 교향곡의 실패로 신경쇠약과 우울증을 겪으며 펜을 꺾었을 때, 그의 곁에는 사촌동생 나탈리아가 있었지요. 나탈리아는 자신이 마치 라흐마니노프인 것처럼, 좌절한 그를 격려해 주고, 내성적이며 말수가 없는 그의 말동무가 되어줍니다. 식음을 전폐한 그를 먹이고 입히며 돌본 것도 그녀예요.

자연스럽게 사랑에 빠진 라흐마니노프는 나탈리아와 약혼하지만, 그녀의 부모가 반대하고 나섭니다. 라흐마니노프는 더욱 절망해요. 이후 정신과 의사인 달 박사의 심리 치료를 석 달간 받은 끝에 라흐마니노프는 다시 펜을 들어요. 그리고 1901년 두 번째 〈피아노 협주곡〉으로 재기에 성공합니다.

그해, 라흐마니노프는 〈첼로 소나타〉도 작곡해요. 라흐마니노프 자신은 피아니스트였기에, 유독 많은 피아노 곡을 남겨요. 더불어 그는 아마추어 첼리스트였던 할아버지의 영향으로 첼로에도 관심이 많았어요. 라흐마니노프는 자신의 유일한 〈첼로 소나타〉에 자신만의 색채와 러시아의 낭만주의를 함께 녹여냅니다. 특히, 이 곡은 '첼로와 피아노를 위한 소나타'로, 첼로 레퍼토리에 큰 족적을 남깁니다.

음악에서 선율은 사람의 얼굴과도 같아요. 가장 중요한, 선두에 있는 요소죠. 라흐마니노프 음악의 주된 특징이 바로 긴 호흡이 필요한 긴 선율선이에요. 그는 이 소나타에서 선율을 노래하는 역할을 피아노와 첼로에 동등하게 부여합니다. 피아노를 그저 첼로를 보조하는 반주 역할로 두지 않은 것이죠. 아니, 심지어 그는 피아니스트답게 피아노를 전면에 내세우기도 하고, 첼로는 장식으로 쓰기도 해요.

이 소나타의 4개 악장 중 안단테의 '느린' 3악장은 긴 선율선과 함께 사랑을 찾아 헤매는 애달픔과 아련함, 그 아픈 사랑을 전합니다. 숨을 깊이 들이마시고, $\frac{4}{4}$, E플랫장조로 피아노가 먼저 차분하게 노래해요. 마치 무언가無言歌 같고, 가사 없이 부르는 아리아와도 같은 그 선율의 자취를 첼로가 따라 들어와요. 두 악기는 서로의 그림자처럼 선율을 주고받으며 이어달리기를 합니다. 첼로와 피아노는 다리 위 데칼코마니 연인처럼, 서로를 향해 같은 선율을 비춰줘요.

피아노는 홀로 길을 떠나며 셋잇단음표의 두꺼운 코드로 커지며 느려져요. 뭔가를 호소하듯, 그리고 차분하게 좀 더 따뜻한 이야기를 들려줍니다. "우리 그때 너무 행복했지……"

피아노가 행복의 절정이던 그때를 그리워하자, 이제 첼로가 자신의 모든 것을 쏟아붓기 위해 선율을 주도합니다. 이윽고 둘은 하나가 되어 함께 뒤섞이며 절정으로 나아가요. 그리고 숨이 멎을 만큼 아름답게, 애절함과 간절함의 극치에 가닿아요. 첼로는 포르티시모ff의 '매우 강한' 셋잇단음표로 내려오다가 20개의 B플랫을 소리 내며 가장 극적이며 황홀한 순간을 만들어요.

이윽고 21번째 B플랫을 짚고 E플랫까지 끌고 내려온 후 한숨 돌립니다. 음악에서는 그 어떤 음도 똑같이 연주하지 않아요. 21개의 같은 음이지만, 21개의 느낌과 주법으로 소리 내지요. 이제 피아노가 침착하게 읊조리고 첼로가 정갈하게 마무리해요.

라흐마니노프의 〈첼로 소나타〉는 그 어떤 생채기도 내지 않고 세포 하나하나에 편안하게 착 달라붙어 우리의 가슴에 로맨틱하게 파고듭니다.

이 곡의 초연에서 라흐마니노프가 직접 피아노를 치고, 첼리스트 브란두코프가 첼로를 연주했어요. 라흐마니노프는 브란두코프에게 이 소나타를 헌정해요. 라흐마니노프의 약혼녀 나탈리아는 부모의 반

대에도 불구하고 3년이라는 시간 동안 그를 믿고 관계에 최선을 다합니다. 두 사람은 군대 예배당에서 결혼식을 올려요. 신랑 라흐마니노프의 들러리는 바로 첼리스트 브란두코프였어요.

사랑이 힘들 때, 또는 사랑에 행복할 때도, 이 곡을 함께 들어요. 서로를 보듬고 위로하며, 어떤 어려움이 있더라도 함께할 수 있는 용기를 주니까요.

프리앙의 그림 〈연인〉과 라흐마니노프의 〈첼로 소나타〉 모두 그들이 30대가 되기 전의 작품이에요. 20대의 열렬했던 사랑, 세상에서 가장 위대하고 대단했던 그 사랑도 시간이 흐르면서 변하기도 합니다. 사람도 상황도 바뀌기 마련이니, 처음의 그 사랑을 그대로 끝까지 지켜내기란 너무나 힘든 일이죠.

언젠가 상처받고 또 상처를 주더라도, 지금 이 순간만큼 최선을 다해 사랑하고, 그 사람을 더 이상 사랑할 수 없을 만큼 많이 사랑해 줘요. 황홀한 사랑에 숨이 막힐 때까지.

춤춰라, 아무도 보고 있지 않은 것처럼.
사랑하라, 한 번도 상처받지 않은 것처럼.
노래하라, 아무도 듣고 있지 않은 것처럼.
일하라, 돈이 필요하지 않은 것처럼.
살라, 오늘이 마지막 날인 것처럼.

-작가 미상의 시

끝난 사랑에 마음이 한겨울인가요?

오늘의 그림 | **아서 해커**, 〈**갇혀버린 봄**〉, 1911
오늘의 클래식 | **표트르 차이콥스키**, 〈**그리움을 아는 자만이**〉, 1869

단정한 차림의 그녀. 창문 안과 창문 밖, 어두운 실내와 밝은 실외의
바로 그 경계인 창문가에 서있어요. 그녀는 문득 창밖으로 시선을 돌
립니다. 눈부신 노란 꽃들 너머로 저 멀리 보내는 그녀의 공허한 눈빛
을 따라갑니다. 그녀의 몸은 실내를 향하고 얼굴은 창밖을 향하지만,
시선은 허공을 보고 있어요. 근심이 가득한 얼굴은 내 마음의 한쪽을
비집고 들어옵니다.

　나무랄 데 없이 화사한 봄 햇살은 나무 테이블과 나무 바닥에 온
화한 빛을 드리워요. 그래서인지 햇살이 우리에게 가리키는 건 여인의
의미심장한 표정 외에도 테이블 위예요. 누군가가 막 식사를 마친 듯
한 모습, 접시와 먹다 만 빵, 널브러져 있는 식기들. 모든 것이 명확하지
않고, 그림은 그저 암시만 합니다.

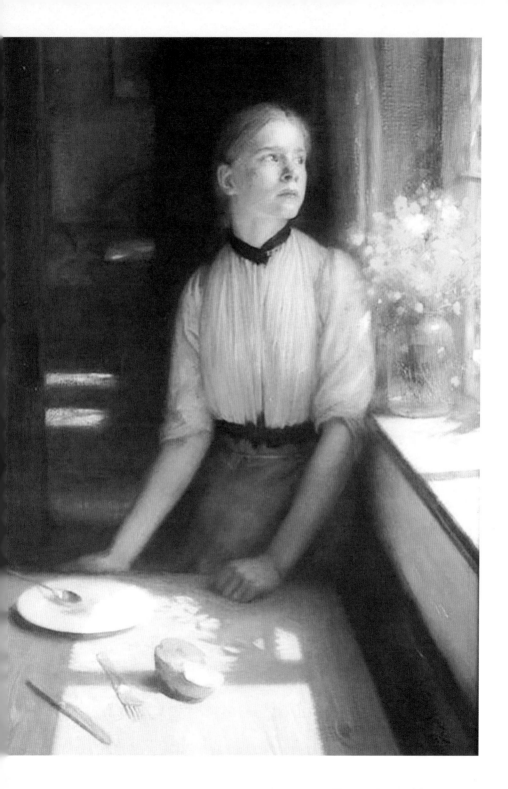

이토록 화사한 봄날이 그녀에겐 소용없어 보입니다. 마음속 그늘 때문에 그녀는 아직도 봄이 아닌 겨울에 갇혀있어요. 그러니 우리가 보고 있는 건 갇혀버린 봄이기도 하고, 또 겨울에 갇혀버린 그녀이기도 합니다. 겨울에서 봄으로, 자연의 그 경이로운 변신에도 불구하고 그녀의 얼굴에서 근심을 지울 수 없네요. 그녀의 마음에 사랑의 그늘이 있는 건 아닐까요? 그녀는 내면의 심오한 고통으로 바깥세상과 완벽히 단절될 수도 있는 상태지만, 자연은 그녀의 눈길을 빌려 자신의 존재를 드러내요. 아파하는 그녀와 피어나는 꽃의 극명한 대비는 되레 그녀의 근심조차 아름다워 보이게 합니다.

그녀와 닮은 소녀를 만나볼까요? 독일 대문호 괴테의 소설 『빌헬름 마이스터의 수업 시대』의 주인공 소녀 미뇽이에요. 서커스단에서 학대받던 미뇽은 빌헬름을 만나고, 그는 미뇽을 구출해 딸처럼 키워요. 미뇽은 빌헬름을 구원자이자 아버지로 여기다 결국 사랑에 빠집니다. 하지만 그가 결혼을 앞두고 있다는 걸 알게 된 미뇽은 충격을 받고 죽게됩니다.

미뇽이 고향 이탈리아를 그리워하며 외롭게 부르는 노래는 소설에서 돋보이는 시구입니다. "그리움을 아는 자만이 내 이 괴로움을 알리"로 시작하지요. 누군가를 미치도록 사랑하지만, 보고 싶어도 볼 수 없는 상황에 처해봤다면, 그것이 얼마나 오장육부를 아프게 하는 일인지 알 거예요. 바로 그 심정을 러시아 작곡가 표트르 차이콥스키Pyotr

Tchaikovsky가 노래로 만듭니다.

차이콥스키는 우울이 몸에 밴 사람이었어요. 그의 첫사랑은 28살에 만난 아름다운 소프라노 가수였어요. 둘은 결혼을 약속하지만, 다음 해 봄에 그녀는 갑자기 다른 남자와 결혼합니다. 어이없이 배신을 당한 차이콥스키는 작곡을 할 수 없을 만큼 아파해요. 결국 그는 모스크바를 떠나 여동생이 있는 곳으로 가서야 펜을 들 수 있었어요.

차이콥스키는 사랑하는 그녀와 다시는 만날 수 없는 현실에 괴로워하며, 괴테의 시 〈그리움을 아는 자만이〉에 선율을 붙여요. 처연한 쓸쓸함이 돋보이는 이 시는 차이콥스키의 선율과 만나 시대를 대표하는 명곡이 됩니다.

괴테의 독일어 시 제목은 'Nur wer die Sehnsucht kennt'예요. 이 시는 '그리움'(젠주흐트Sehnsucht)뿐 아니라 '홀로'(알라인allein), '괴로움'(라이데 leide)과 같은 쓸쓸한 시어로 가득해요. 그리움, 비탄, 체념 등의 정서가 물씬 풍기는 괴테의 시에, 차이콥스키의 섬세한 감수성이 우수와 애수의 음표에 담겨 애절하게 흘러요.

그리움을 아는 자만이
내 이 괴로움을 알리.

홀로 고독한 나는 세상의 기쁨을 모르네.

아! 나를 사랑하고 알아주는 사람은

그렇게도 먼 곳에 있구나.

-요한 볼프강 폰 괴테의 시 〈그리움을 아는 자만이〉 중에서

안단테 논 탄토, '느리지만 지나치지는 않게', 피아노가 먼저 다가가
요. 8마디의 전주 뒤에 시작되는 선율은 마치 탄식하듯 위에서 아래로
떨어지고 또 떨어져요. 이 선율의 쉽지 않은 추락을 견딥니다. 가슴을
후비는 선율 아래로 피아노의 왼손은 코드를 쿵~쿵~ 당김음으로 연
주해 노래 선율과 어긋납니다. 어긋남, 서로의 이 어긋남으로 인한 탄
식과 원망. "알라인"(홀로)에서 가장 높은 음을 찍고, 피아노는 '더욱 크
게' 이 단어 "알라인"을 강조해요.

이제 조금 다른 노래를 부르며 멀리 있는 그, 나를 사랑해 주던 그
를 애타게 그립니다. "알라인"을 다시 반복하며 이 노래의 가장 높은
음인 높은 솔까지 올라가요. 그리고 체념하듯 터벅터벅 내려옵니다. 피
아니시모pp로 '극도로 여리게'.

사랑에 갇혔나요? 그 사랑에 묶여 옴짝달싹할 수 없나요? 영국 화
가 아서 해커Arthur Hacker의 그림 속 그녀는 오직 사랑만을 생각하느라,
봄이 오든 꽃이 피든, 주위를 느끼고 감상할 여력이 없습니다. 그저 머
릿속에 가득한 그 사람의 얼굴, 그 사람의 목소리, 그 사람의 체취만을

기억하려 해요. 다른 그 무엇이 그 사람에 대한 기억을 덮지 않도록,
최대한 아무것도 느끼려 하지 않아요.

　　그는 멀리 있어요. 다른 사람과 함께 있는 그 사람을, 또는 생사를
알 수 없는 그 사람을, 막연히 기다립니다. 타들어 가는 가슴을 부여
잡고 그렇게 한없이 기다리며, 홀로 남게 된 자신의 운명을 원망하고
또 원망해요. 기쁘고 좋은 일도 함께 나눌 사람이 없으면 외로움만 더
커집니다. 하물며 괴로움을 알아줄 사람이 없으니, 그녀는 갇혀버렸습
니다. 고독과 그리움에.

세상의 모든 이별은 아파요

오늘의 그림 | **하인리히 포겔러**, 〈이별〉, 약 1898
오늘의 클래식 | **가브리엘 포레**, 〈엘레지〉, 1880

세상에는 많은 이별이 있습니다. 한 치 앞을 내다볼 수 없고, 다시 만
날 수 있을지 기약할 수 없기에, 모든 이별은 아프고 또 아픕니다. 그
상흔으로 가득한 예술은 어떨까요?

　프랑스 파리의 사교계에서는 메조소프라노 비아르도의 음악 살롱
이 아주 유명했어요. 젊은 시절 비아르도는 쇼팽과 친구이기도 했죠.
이십 대 청년 포레는 친한 형 생상스의 소개로 비아르도의 살롱을 방
문해요.
　이곳에서 포레는 비아르도의 막내딸 마리안을 만나 첫눈에 반하고
사랑에 빠져요. 엄마를 닮아 노래를 아주 잘했던 마리안은 포레의 많
은 가곡들을 초연합니다. 포레가 4년간 지극 정성을 들인 끝에 두 사

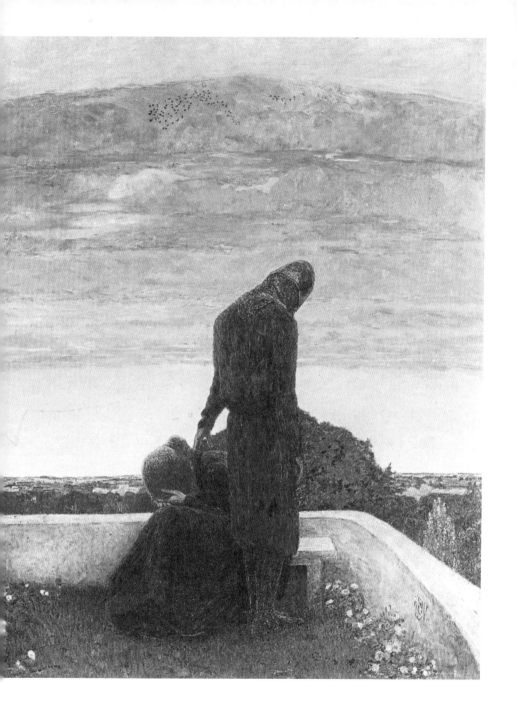

람은 약혼해요.

그런데 이게 무슨 일이죠? 넉 달 후 마리안은 갑자기 약혼을 취소합니다. 갑작스런 이별도 고통이었지만, 포레는 자신이 실연당한 이유를 알 수 없었어요. 난데없는 실연의 고통으로 포레의 내성적 성향은 우울증으로 발전하게 됩니다. 마리안과 만나기 전, 포레는 프로이센과의 전쟁에 참전했어요. 그때 겪은 상처는 이미 포레의 내면을 갉아먹고 있었지요. 생상스는 포레의 여러 상처를 치유하기 위해 그를 데리고 리스트를 만나러 독일 바이마르까지 찾아가요. 기분 전환용 여행이면서 동시에 지혜로운 리스트에게 자문을 구하기 위해서였죠.

이즈음 포레가 그려낸 음표들은 슬픔으로 가득하지만, 그를 대표하는 명곡이 됩니다. 그중 〈엘레지〉(애가哀歌)는 포레의 부서져버린 영혼 그 자체를 담은 곡이에요. 엘레지란 세상을 떠나 이제 더 이상 곁에 없는 이를 애도하는 슬픔의 노래입니다. 곡 전체에 슬픔과 우울이 흘러요. 이 곡은 본래 당시 포레가 작곡 중이던 〈첼로 소나타〉의 2악장이었어요. 생상스 앞에서 2악장을 선보인 포레는 작곡하던 소나타는 미완성으로 남겨둔 채 이 곡만 〈엘레지〉로 따로 출판해요.

슬픔과 고통의 C단조, $\frac{4}{4}$박자, 몰토 아다지오로 '아주 느리고 차분하게' 피아노가 터벅터벅 걸어가요. 피아노는 마치 포레가 흑흑흑흑 우는 듯, 같은 화음을 반복해요. 그 위로 첼로가 고개를 떨구고 흐느끼

듯 선율을 강하게 그어대요. 포레는 돌려 말하지 않아요. 자신이 우는 모습을 악보에 그대로 써 내려갑니다. "왜! 왜! 우리가 헤어져야 해!" 포르티시모로 '강하게' 소리칩니다. 묻고 또 물어요.

그러다가 피아노는 잔잔한 32분음표 위에서 밝은 분위기의 선율을 이끌어내요. 마리안과의 연애 시절을 회상하는 걸까요? 셋잇단음표로 재잘거리는 마리안과, 끄덕끄덕 답하며 그녀의 이야기를 들어주는 첼로의 선율이 겹칩니다. 격렬하면서 아름다운 이중주는 역할을 바꿔, 첼로도 피아노의 선율을 받아서 노래해요.

첼로가 갑자기 연속된 셋잇단음표로 폭풍처럼 몰아치고 피아노도 동참합니다. 계속되는 불안함. 그러다 둘은 첫 시작의 슬픔의 선율을 포르티시모로 '강하게' 반복해요.

둘은 끝나버렸지만, 피아노는 연애 시절의 아름다운 추억을 되짚고 첼로도 다시 한 번 그녀의 재잘거림을 따라갑니다. 이젠 타다 남은 재가 되어버린, 다시는 돌아갈 수 없는 그 시절을 가슴에 묻어버리듯 암울하게 마칩니다.

포레는 이 곡에서 자신이 겪은 고통을 시종일관 어두운 분위기 속에서 중후하고 아름답게 녹여냅니다. 마치 하소연할 곳이 없어 악보에 잉크로 구구절절 외치는 듯해요. 포레가 자신의 슬픔을 직설적으로 표현한 〈엘레지〉는 그의 낭만적 성향을 강하게 드러내는 마지막 작품이에요. 포레는 자신의 감정을 악보에 그대로 담아내는 것이 자신답지

않다고 느끼고, 이후엔 음악에 감정 표현을 절제합니다.

포레가 〈엘레지〉에 담은 찬란한 슬픔은 하인리히 포겔러Heinrich Vogeler의 그림 〈이별〉과 오버랩됩니다. 앉아서 우는 여자와 서있는 남자는 서로 다른 쪽을 향하고 있어요. 전쟁터로 가야만 하는 사람을 붙잡을 길이 그녀에겐 없습니다. 고개를 떨군 남자와 얼굴을 감싼 채 울고 있는 그녀. 주변에 핀 알록달록한 들꽃들로 이토록 찬란한 봄날이지만, 이별의 순간은 파란 하늘과 푸른 나무를 무색하게 합니다.

두 사람은 이제 더는 만날 수 없는 상황을 받아들여야 하죠. 살아서는 다시는 만나지 못할지도 모릅니다. 영원한 이별이 될지 모를, 두 사람이 함께한 이별의 순간은 보릅스베데의 아름다운 자연과 대조되어 더욱더 슬프고 아프게 다가옵니다.

예술가는 자신의 예술대로 산다고 합니다. 이 그림을 그리고 16년 후, 포겔러는 제1차 세계대전에 자원 입대했다가 정신병원에 수용됩니다. 또 혁명운동으로 체포되어 수감 생활까지 한 포겔러는 결국 그토록 사랑하던 아내와도 헤어져요.

이별 앞에서 느끼는 절망, 그 질긴 슬픔이 바닥부터 차곡차곡 쌓입니다. 한 겹 한 겹 흐르는 첼로의 선율과, 그 선율을 켜켜이 담아내는 피아노의 동행은 헤어지는 두 남녀의 아픔을 생생하게 전해줘요. 그림

의 절반 이상을 차지하는 아름다운 하늘은 송곳으로 찌르는 듯한 고통을 무심하게 내려다봅니다. 그래서 더욱 아파옵니다. 하늘 아래 모든 이별은 아파요.

만날 수 없는 연인들에게

오늘의 그림 | 하인리히 포겔러, 〈그리움〉, 약 1900
오늘의 클래식 | 루트비히 판 베토벤, 《멀리 있는 연인에게》, 1816

사랑하는 사람과 멀리 떨어져 오랫동안 만나지 못하는 상황이 되면, 누구라도 화가가 되고 시인이 됩니다. 절절하게 사무치는 마음을 쏟아내다 보면 구구절절 안타까움이 가득한 시와 노래가 만들어지죠. 만날 수 없어 더 가슴 저리고, 온 피부 조직까지 다 아리고 아픈 사랑. 그런 사랑이 만들어낸 그림과 음악을 만납니다.

독일 화가 포겔러의 〈그리움〉 속 한 사람, 그녀에게 빠져듭니다. 화가는 파란 드레스를 입은 그녀 앞에 펼쳐진 푸른 하늘과 하얀 구름으로 그리움을 그려냅니다. 그녀의 어깨는 유난히 축 늘어져 있어요. 무슨 생각을 하느라 온몸에 힘이 다 빠진 걸까요? 그녀는 아무도 없는 곳을 찾다가 언덕 위 바위에 걸터앉은 듯해요. 그녀는 왜 혼자이고 싶었

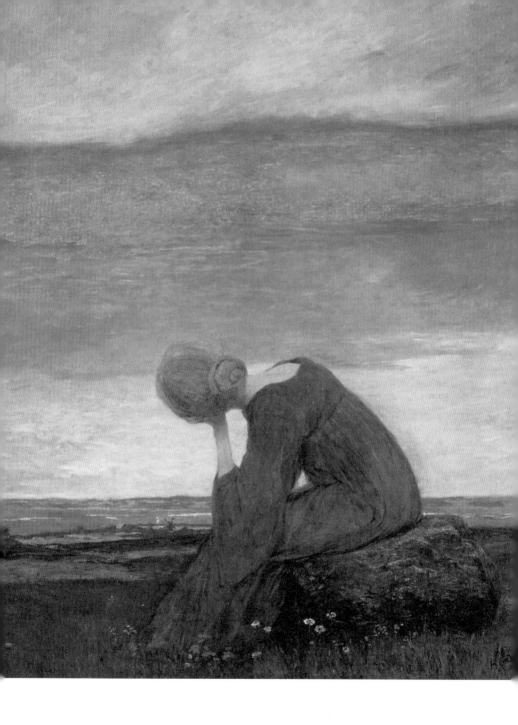

을까요?

화가에게 뒷모습을 보인 채 앉아있는 그녀는 화가와 연애 중인 마르타예요. 재능 있는 조각가였던 마르타는 포겔러의 아내가 됩니다. 당시 두 사람은 연애 중이었어요. 포겔러의 가장 이상적인 뮤즈였던 마르타는 그림 속에서 빛나지만, 마냥 행복하기만 했을까요?

그녀는 뭔가에 몰두하는 듯, 손으로 머리를 받치고 있어요. 왠지 익숙한 자세죠. 화가로부터 얼굴을 돌린 그녀의 눈, 그 눈빛이 궁금해져요. 혹시 두 눈에는 눈물이 가득 담겼을까요? 멀리 있는 누군가 그리워 눈을 감고 그리는 중인지도 모릅니다.

포겔러는 이 그림에 'Sehnsucht'라고 씁니다. 이 단어가 가진 다양한 의미인 갈망, 동경, 그리움, 연모 중, 화가가 말하고 싶었던 건 '그리움'이 아닐까요? 그녀의 외로운 뒷모습은 누구에게라도 자신의 그리움을 대신 전해달라고 애원하는 듯합니다. 그녀가 그토록 그리워한 건 무엇이었을까요?

떨어져 지내는 연인들이라면 베토벤의 연가곡 《멀리 있는 연인에게》에 공감할 거예요.

빈에서 잘나가던 젊은 베토벤, 하지만 운명은 그의 편이 아니었어요. 베토벤은 청력 이상이라는 가혹한 운명을 받아들입니다. 삼십 대 중반을 지나며 베토벤은 교향곡 3~8번과 피아노 협주곡, 오페라와 바이올

린 협주곡 등 대곡을 쏟아내며 왕성한 창작 활동을 펼칩니다. 이 곡들은 이전 작품보다 한 차원 더 높은, 심오하고 길이가 긴 작품들로, 이 대단한 시기를 소위 '걸작의 숲'이라고 불러요.

하지만 사십 대 중반이 되자 베토벤의 삶은 끊이지 않는 사건 사고로 고단해집니다. 사랑한 여성들과 끊임없이 이별하고, 그 와중에 동생 카스파르가 세상을 떠나요. 베토벤은 조카 카를을 직접 키우려 하지만, 제수씨와의 양육권 분쟁으로 법원에 가거나 진정서를 쓰는 것이 일상이 되어버립니다. 그는 간신히 양육권을 얻지만 카를과의 사이마저 삐걱거려요. 일상이 고달파진 베토벤은 작곡도 제대로 하지 못하고 침체기에 빠집니다.

그러던 중, 베토벤은 체코의 젊은 의사 야이텔레스와 알게 됩니다. 귓병뿐 아니라 온갖 병치레로 '걸어다니는 종합병원'이었던 베토벤에게 의사라는 직업은 너무나 소중했어요. 야이텔레스가 빈에서 전쟁 부상자를 헌신적으로 치료했다는 이야기를 들은 베토벤은 크게 감동받아 격려 편지를 보냅니다. 그에 대한 답장으로 야이텔레스는 연작시를 보내와요. 바로 이 시가 베토벤의 온 마음을 뒤흔들어요. 베토벤은 다시금 창작열에 불타올라요. 그는 이 시를 가사로 연가곡집《멀리 있는 연인에게》를 작곡합니다. 제목만 들어도 짙은 그리움이 묻어나죠.

우리는 베토벤의 교향곡이나 협주곡에 귀를 기울이느라, 그의 가장

인간적이면서도 사랑이 스며있는 작품은 종종 지나치곤 하지요. 〈그대를 사랑해〉나 〈아델라이데〉가 사랑 앞에서 천진난만한 스물다섯 청년 베토벤의 노래였다면, 《멀리 있는 연인에게》는 세상의 모진 풍파를 겪은 중년 베토벤의 노래집이에요. 그래서 더 아프답니다.

　베토벤은 이 곡을 쓰기 4년 전, 알 수 없는 어느 여인과 밀회를 해요. 그 밀회의 증거는 베토벤이 죽은 후, 서랍 속에서 발견된 "불멸의 연인에게……"로 시작되는 3통의 러브 레터예요. 베토벤은 분명 사랑해서는 안 되는 사람과 이룰 수 없는 사랑을 했던 것으로 보입니다. 그는 연필로 쓴 이 달콤하고 절절한 연애편지를 수신인도 적지 않고, 죽을 때까지 보내지도 않은 채 간직합니다. 만나지 못한 채, 멀리 떨어진 채 이루지 못한 사랑. 그녀가 누구인지는 아직도 명확히 밝혀지지 않고 있어요. 베토벤의 기억 속 그녀와의 애절한 사랑은 이렇게 《멀리 있는 연인에게》의 6곡의 선율로 환생합니다.

　나는 언덕 위에 앉아
　저 멀리 안개 낀 푸른 들판을 바라보네.
　어디서 사랑하는 그대를 찾아야 하나.

　나는 그대로부터 멀리 떨어져 있네.
　산과 계곡이 우리를 갈라놓았네.
　그것들은 우리의 행복과 고통 사이에 놓여있네.

나는 노래하리, 나의 고통을 탄식하는 노래를.

-제1곡 〈언덕 위에 앉아〉 중에서

그림 속 그녀처럼, 시인도 사랑의 아픔을 잊기 위해 조용한 곳에 홀로 있어요. 언덕에 앉아 보고 싶은 연인을 떠올립니다. 그러다가 결국 쌓아두었던 고통을 드러내죠. 잊으려 하지만, 결국은 안개를 헤치고 연인이 있는 그곳에 가고 싶어 합니다. 그 안타까운 심리 변화가, 사랑하는 연인과 함께하고 싶은 그 애절한 마음이, 굴곡 없는 하나의 멜로디 덩어리로 흐릅니다.

우리도 사랑 앞에서 망설이고 좌절합니다. 실망도 하고 배신도 당하고, 지나친 관심과 간섭에 지치기도 하죠. 우리는 자유를 꿈꾸다가도 외로움에 무너지기도 합니다. 사랑 앞에서 망설일 수밖에 없었던 베토벤은 이 시구들에 자신의 심정을 그대로 옮겨놓아요. 살아서는 다시 만날 수 없을 연인을 몹시 그리워하는 시인의 애타는 마음과 절절한 사랑이, 베토벤의 깊은 상처와 그리움을 만납니다.

시인은 세상의 모든 자연과 현상에 내 사랑을 좀 전해달라고 애원합니다. 그만큼 절박하고 처절하지요. 가닿을 수 없는 먼 곳 어딘가에 내 마음을 전하고 싶은 연인이 있다면 공감할 심정이에요.

사랑하는 당신 곁에 있을 수 있다면, 영원히.

시냇물아, 그녀에게 보여줄래?
너의 투명한 물결 속에 비친
한없이 쏟아지는 나의 눈물을!

이 언덕에서 시작한 시냇물이
서둘러 그녀에게 흘러가네.
시냇물아, 만약 그녀의 모습이 네게 비치거든
지체하지 말고 내게로 돌아와다오!

-제2, 3, 4곡 중에서

시인은 지나는 바람, 지저귀는 새, 흐르는 시냇물에 간절히 애원해요. 나의 아픈 마음과 짙은 그리움, 애절한 사랑을 멀리 있는 그녀에게 대신 전해달라고. 내 마음이 그녀에게 가닿을 방법이 없으니, 나 대신 전해줄 전령사를 찾아요. 구름과 서풍에게도 부탁합니다. 그녀를 발견하면 날 그녀에게 데려다 달라고. 너무나 애절하죠?

새싹이 돋아나는 오월, 시인은 이토록 행복하고 아름다운 세상 속에, 나만 홀로 외롭고 내 마음에만 아직 봄이 오지 않는다며 신세 한

탄을 합니다. 템포도 느려지고 선율도 우울해져요. 오직 나만이 이 죽을 것 같은 그리움에서 벗어날 수 없다며 슬퍼합니다.

마지막 제6곡에서 시인은 마음을 내려놓고, 그녀가 마치 눈앞에 있듯 차분히 말을 건넵니다. 두 사람 사이에 있는 그 모든 장애물들을 뛰어넘을 거라 굳게 믿으며, 오직 순수한 사랑의 마음만을 간직할 거라고 말하며 끝납니다.

《멀리 있는 연인에게》는 첫 곡의 선율을 끝 곡의 마무리 코다에서 다시 들려주며 수미상관을 이룹니다. 그래서 마치 한 곡처럼 들려요. 노래 사이사이에는 피아노 솔로가 자리해서 곡들을 자연스럽게 이어줍니다. 구름도, 새도, 시냇물도, 사랑을 대신 전해줄 수 없다는 걸 시인도 알고 있어요. 그런데도 혹시나 하는 마음에 부탁할 정도로 그는 그토록 간절한 것이죠. 그 짠한 감정에 코끝이 찡해질 정도로요.

이 노래는 우리를 절절한 사랑의 마음과 간절한 그리움 속으로 인도합니다. 그리움으로 미어지고 쓰라린 가슴, 하늘 아래 두 영혼의 사무치는 심정이 느껴지나요? 연인과 멀리 떨어져 만날 수 없다면, 그 마음을 그림과 음악으로 달래고 어루만져 주세요.

같은 곳을 바라보는 나의 소울메이트

오늘의 그림 | 리카르드 베리,
〈북유럽 여름 저녁〉, 1900
오늘의 클래식 | 요하네스 브람스,
〈인터메조〉, 1893

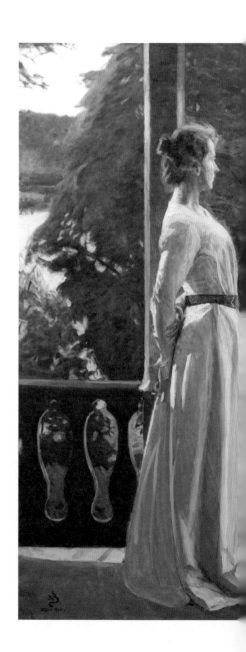

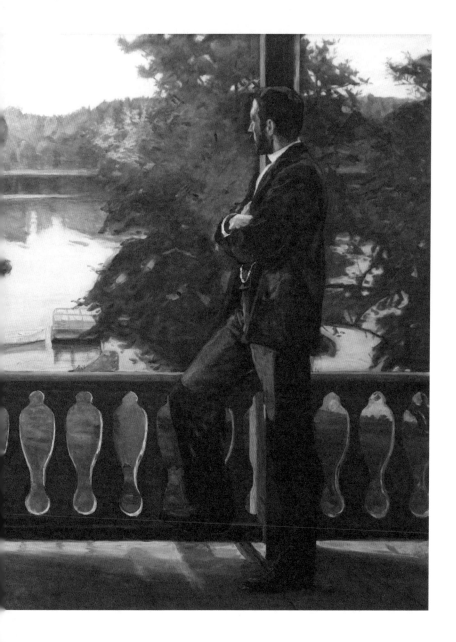

하나의 영혼이 둘로 나뉜 듯, 말하지 않아도 알고 서로를 존중하고 아끼는 존재. 이 세상 그 누구보다도, 어쩌면 내 목숨보다도 소중한 존재. 영혼의 친구 소울메이트. 그런 존재가 있다면 어떨까요?

스웨덴 화가 리카르드 베리Richard Bergh의 그림에는 묘한 분위기의 남녀가 등장합니다. 그들의 잔잔한 옆모습과, 평온한 물 쪽으로 건네는 시선이 멋지게 어우러집니다. 이곳은 스톡홀름 북동쪽에 위치한 섬이에요. 두 사람은 리조트 발코니에 서서 섬으로 들어오는 바다의 멋진 경관을 감상합니다. 투명한 유리알처럼 빛나는 스칸디나비아의 물빛은 저녁의 황혼을 머금고 있어요. 마치 정지한 듯 고요한 물결은 여름날 저녁의 정서와 맞닿아 있네요. 오렌지빛 석양은 허리를 꼿꼿이 세운 여성의 등 뒤로 드리워져 있어요. 그런데 여성의 자세가 어쩐지 좀 불편해 보이기도 해요. 남성과 적당히 거리를 두고 싶은 걸까요? 오른쪽 다리를 발코니 난간에 기댄 그의 포즈는 꽤 멋져요.

그들은 정면의 화가로부터 얼굴을 돌리고 있죠. 게다가 서로의 시선을 피해, 바다 쪽을 바라봅니다. 두 사람의 감정적 고립은 옷 색깔에서도 보여요. 눈부신 흰색 드레스와 짙은 고동색 슈트. 게다가 남성은 팔짱을 끼고, 여성은 두 손을 허리 뒤로 숨겼네요. 서로에게 양손을 감추고 있는 두 사람. 그렇다면 이들은 서로에게 정말 아무런 마음 없이 그저 같은 공간에 존재하는 걸까요? 그런데 눈치채셨나요? 두 사람의 시선을 따라가다 보면 먼발치에서 결국은 만나거든요.

물속에서 일어나는 일을 수면 위에서는 알 수 없듯이, 두 남녀 사이에 흐르는 기류도 쉬이 알아차릴 수 없어요. (겉으로 보이는 게 다는 아니니까요.) 이 그림만큼이나 수많은 궁금증을 낳는 그림도 드물 것 같아요. 화가는 그림으로 수수께끼를 던집니다. "예술은 느끼는 것"이라고 말한 화가답게, 그는 이 그림을 보려 하지 말고 느끼라고 말하는 듯해요.

화가는 두 사람의 심장만큼은 서로를 마주하도록 그립니다. 서로에게 호감이 있음은 두 사람이 서있는 방향으로 전해지죠. 그들이 애써 감추고 있는 각자의 두 손은, 뒤집어 생각해 보면, 어쩌면 서로에게 다가가고 싶은 열망을 애써 붙들어 매고 있는 건 아닐까요? 만약 손을 풀어놨다가는 누가 먼저랄 것 없이 상대의 손을 덥석 잡아버리고 말지도 모르니까요.

부둣가에 정박해 놓은 작은 배도 보셨나요? 누가 먼저 배를 타자고 말을 꺼낼지, 긴장감이 감돕니다. 우리만의 짓궂은 상상일 수도 있지만요.

이 그림에는 화가가 설정한 더 짓궂은 반전이 있어요. 그림 속 인물들은 화가의 친구들인데요. 놀랍게도 두 사람 사이에는 아무런 연결 고리가 없답니다. 여성은 스톡홀름 출신의 가수 카린 피크이고, 남성은 스웨덴과 노르웨이의 국왕 오스카르 2세의 막내아들인 에우겐 공작이에요. 미술을 사랑한 공작은 아마추어 화가로 활동하며 화가들을

후원했어요.

더욱 흥미로운 건, 두 남녀를 함께 놓고 그린 그림이 아니랍니다. 각자 따로, 다른 곳에서 그렸어요. 화가는 먼저 이탈리아에서 여성 가수를 스케치해요. 그러고 나서 화가는 스톡홀름의 리조트 발코니에 자신의 또 다른 친구를 세워 그리고, 이후 친구의 얼굴을 공작의 얼굴로 대체합니다. 다른 시간, 다른 공간에서 그려졌다니! 모두의 뒤통수를 치는 반전이죠.

결국, 그림에서 느껴지는 상당한 긴장감은 실제로는 만난 적 없는 두 인물을 한 공간에 그렸기 때문이었지요. 화가는 이 그림을 통해 그림이 제시하는 착각과, 우리의 일방적인 믿음을 뒤돌아보게 합니다. 그리고 궁극적으로는 마주 보지 않아도 사랑임을 담아냅니다.

"사랑은 마주 보는 것이 아니라
같은 방향을 함께 보는 것이다."

-앙투안 드 생텍쥐페리

같은 곳을 바라보는 사랑은 음악에서도 들립니다. 낭만 시대를 살면서 고전주의의 전통을 이어간 독일 작곡가 브람스예요. 재능 말고는 아무것도 가지지 못한 그는 슈만이라는 대선배의 추천으로 스무 살

때 음악계에 첫발을 내딛어요. 브람스는 스승 같은 슈만이 정신병원에 입원하자, 슈만의 아내 클라라와 아이들을 돌봅니다. 그리고 자신보다 14살이 많은 클라라를 가슴 깊이 사랑하게 됩니다.

3년 후, 슈만은 결국 정신병원에서 세상을 떠나요. 클라라는 남편 슈만과 브람스의 명예를 위해 자신과 브람스 사이에 선을 긋고, 둘은 동료로 남아요. 브람스는 더욱 닿을 수 없게 된 클라라에 대한 마음을 간직한 채, 평생 독신으로 지내요.

브람스와 클라라는 서로 끈끈하게 이어진 소울메이트였어요. 두 사람은 음악이라는 울타리 안에서, 서로를 좋아하고 존경하며 서로의 음악을 지지합니다. 클라라는 브람스의 작품을 좋아했고, 브람스는 그녀의 연주를 사랑했어요. 피아니스트인 클라라는 브람스의 수많은 작품들을 초연하거나 자신의 연주회에서 연주함으로써 세상에 그의 작품을 소개합니다. 브람스의 작품은 클라라의 손끝에서 훌륭한 예술로 거듭날 수 있었어요.

좋아하는 사람과 좋아하는 일을 함께하는 즐거움. 그 즐거움을 위해서는 서로에 대한 신뢰와 믿음이 있어야 하죠. 둘은 그렇게 서로를, 서로가 아닌 자신으로 여기며 평생을 같은 곳을 바라보는 동반자였어요.

60살이 된 브람스는 클라라를 만난 지 40년이 되자 《6개의 피아노 소품》을 작곡해서 그녀에게 헌정합니다. 그중 두 번째 곡 〈인터메조〉(간주곡)에서 브람스의 가슴 아픈 사랑이 들려옵니다. 그의 마음속 이

야기를 읊조리듯 담아낸 이 곡은 브람스가 클라라에게 보낸 생애 마지막 연서였어요. 악보를 전해 받은 74세의 클라라는 브람스가 평생을 담아온 사랑을 오롯이 느껴요. 브람스의 사랑이 오선지 위 검정 잉크가 퍼지듯이 사방에 울립니다.

안단테 테네라멘테로 '느리고 다정하게' 말을 건넵니다. 애정하는 마음을 고스란히 담아낸 여리고 여린 피아니시모의 선율. 시작부터 브람스는 다가갈 듯 말 듯, 가까이 가서도 물러나게 되는 자신의 상태를 표현해요. 마치 그녀를 안고 조용히 그녀의 등을 쓰다듬듯 조심스러운 그의 손길이 "도시 레~ 도시 라~"에서 그대로 전해집니다. 닿을 듯 말 듯, 내재된 슬픔은 잔잔한 물결 속에 녹아있어요. 그 사랑과 슬픔의 깊이를 음으로, 소리로 다 표현할 수 있을까요?

20살 청년이 60세 노인이 될 때까지 그녀와 함께한 한결같은 40년의 세월. 깊이 연모하고 아끼며 소중히 여긴 한 사람. 곁에서 함께하며 좋아하고 누리는 사랑이 아닌, 멀리서 바라보며 지켜주는 사랑. 그 사랑이 잘되기를, 건강하기를, 그저 그 사람의 행복을 빌어주는 사랑. 그 사랑을 무어라 표현하면 좋을까요. 그저 바라만 봐야 하는 안타까운 애절함이 가득히 울려와요. 소유하지 않은 사랑. 눈물을 참아가며 빼곡히 써 내려간 듯한 글귀 같은 음표들.

그렇다고 그 사랑을 그저 처량하게만 노래하지는 않아요. 클라라와

음악으로 교감하고 교류하던 그 기쁨의 순간들도 추억합니다. 두 사람은 음악 안에서 선율을 주고받으며 이야기를 나누듯 묻고 답하다가, 웃기도 하고 눈물도 흘려요. 브람스는 고결한 사랑, 초월적 사랑을 한 음 한 음 절제된 언어로 메워갑니다.

클라라는 이 곡을 선물 받고 3년 후 세상을 떠나요. 홀로 남은 브람스는 "그녀가 없는 세상, 이제 살아야 할 이유가 없다"고 말합니다. 그리고 마치 그녀를 따라가듯, 다음 해에 눈을 감아요. 같은 곳을 바라보며 살다 간 두 사람의 두 인생은 죽어서는 하나가 될 수 있을까요?

말하지 않아도 나의 모든 것을 이해해 주는 소울메이트. 그 사람을 어서 만나고 싶네요. 거울 속의 나를 보듯, 나와 꼭 닮고 나와 똑같은 그 사람. 지금 어디에서 뭘 하고 있을까요?

루브르에서 쇼팽을 듣다

오늘의 그림 | 작가 미상, 외젠 들라크루아의 〈쇼팽과 상드〉(1838)를 다시 그림
오늘의 클래식 | 프레데리크 쇼팽, 〈이별의 노래〉, 1832

"쇼팽은 하늘과 땅이 부러워한, 비교 불가한 천재였소."

-외젠 들라크루아의 편지 중에서

19세기 파리에서 활동한 예술가들은 행운아들이었어요. 당시 파리는 음악과 미술, 시와 연극, 춤 등 모든 예술을 품은, 그야말로 용광로였으니까요. 음악가도 화가도 그곳에선 누구나 종합 예술인이었고, 파리의 살롱은 만남과 만남으로 넘쳐났어요. 게다가 그 순간들은 캔버스 위에 멋지게 스케치되기도 했죠. 그들의 얼굴과 그 얼굴 속 눈빛은 화가들의 붓끝에서 새롭게 태어납니다. 이런 게 바로 행운이죠! 특히 음악을 사랑했던 프랑스 낭만주의 화가 외젠 들라크루아 Eugène Delacroix

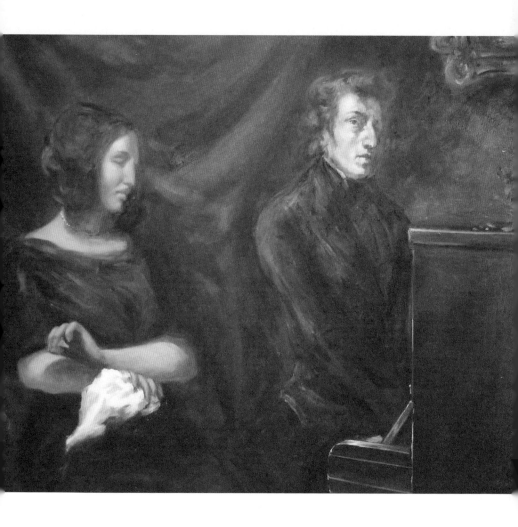

는 바이올리니스트 파가니니뿐 아니라, 피아노 앞에 앉은 많은 음악가
들의 얼굴을 그림으로 담아내요.

1834년, 들라크루아는 어느 월간지의 의뢰로 당시 신예 작가로 급
부상한 소설가 상드의 초상화를 그리게 돼요. 상드는 이 잡지와 정기
기고 계약을 맺은 상태였어요. 만나자마자 마음이 통한 두 사람은 편
지를 주고받는 친구가 돼요. 둘의 우정은 들라크루아가 죽을 때까지
30년간 계속됩니다. 열정적으로 많은 소설을 써 내려간 상드는 자신의
본명 대신 조르주 상드라는 남성 이름을 필명으로 써요. 그녀는 짧은
머리에 바지 슈트를 입고 자유분방한 연애를 즐겼지요.

쇼팽은 리스트의 애인인 다구 백작부인의 살롱에서 상드를 만납니
다. 쇼팽은 바지를 입고 시가를 피워대는 상드가 진짜 여성이 맞는지
리스트에게 묻죠. 그녀는 쇼팽이 사랑했던 여성들과는 전혀 다른, 반
항적인 '센 언니' 스타일이었어요. 쇼팽의 이상형과는 거리가 멀었지요.
상드는 할머니에게 물려받은 프랑스 남부 노앙의 별장에 쇼팽을 초대
하지만, 상드에게 관심이 없었던 쇼팽은 수차례 거절합니다. 하지만 상
드의 2년여에 걸친 끈질긴 구애 끝에, 둘은 결국 연인이 돼요.

상드는 들라크루아에게 쇼팽을 소개해 줘요. 두 예술가가 서로 잘
알고 지내길 바랐던 것이죠. 그리고 상드는 자신과 쇼팽의 모습을 그
려달라고 들라크루아에게 부탁해요. 즉시 들라크루아의 화실에 피아
노가 놓이고, 상드와 쇼팽은 포즈를 취해요.

피아노를 치는 쇼팽. 화가의 상상이 아니라 화가가 직접 본 실제 모습이니, 자꾸만 들여다보게 됩니다. 풍성한 곱슬머리에 슈트를 차려 입은 28살의 쇼팽, 음악에 심취한 채 무의식적으로 허공을 응시해요. 평소의 유약한 이미지와는 다르게, 강인한 인상을 풍기는데요. 약간은 고집스러워 보이는 코와 반항기를 담은 눈매 때문일까요?

반면에 상드는 원래의 중성적 이미지는 온데간데없죠. 뭇 여성들처럼 드레스를 입은 그녀는 오른손에는 바느질감을, 왼손 손가락 사이에는 시가를 끼운 채 쇼팽의 음악에 빠져있습니다. 마치 사랑에 빠진 듯……. 쇼팽은 무슨 곡을 연주하고 있었을까요? 그림이 그려지는 동안 세 사람은 과연 어떤 대화를 나눴을지도 궁금해요. 서둘러 그린 크로키 같은 이 그림은 실은 들라크루아의 미완성 초상화를 후대 화가가 다시 그린 거예요.

사교성이 남달랐던 상드는 평생 2천여 명의 지인들과 4만여 통의 편지를 주고받아요. 그녀는 왕성한 필력을 가진 친절한 심성의 여성이었나 봅니다. 상드는 아들 모리스의 그림 교습을 들라크루아에게 맡겨요. 또 그를 별장에 초대해 쇼팽과도 즐겁게 여름을 보내죠. 쇼팽이 특히 좋아했던 노앙의 경치는 들라크루아의 마음도 움직여요. 그는 노앙의 자연을 화폭에 담아냅니다.

쇼팽의 인생에서 가장 생산적이었던 시기는 바로 상드가 그의 곁에 있을 때였어요. 둘이 연인으로 함께한 9년 동안, 상드는 쇼팽에게는 사

랑하는 연인일 뿐 아니라 모성애 가득한 엄마, 그리고 극진한 간호인이 었어요. 상드는 쇼팽의 뮤즈였고, 쇼팽은 상드의 애인이자 그녀의 아이들의 아버지였어요. 둘의 사랑이 없었다면 쇼팽의 음악은 세상에 나오지도 못했겠지요.

하지만 결국 쇼팽은 상드로부터 이별 통보를 받아요. 상드가 자신의 딸 솔랑주의 결혼 문제로 지나친 오해를 했던 탓이지요. 달랑 편지 한 장으로 낭만주의 대표 커플은 9년의 세월을 뒤로하고 이별합니다. 상드는 곧바로 새로운 사랑을 이어가는데요. 쇼팽은 무리한 연주 여행으로 병세가 악화되고, 작곡에도 제대로 몰입하지 못해요. 아쉽고 야속한 마음을 어쩌지 못한 채, 쇼팽은 상드와 헤어진 지 2년 만에 눈을 감아요.

상드는 쇼팽의 장례식에 오지 않았어요. 들라크루아는 장례식에 참석해, 쇼팽의 친구 세 명과 함께 관을 운구합니다. 쇼팽이 가쁜 숨을 내쉬며 임종을 맞는 순간에 곁을 지킨 것도 들라크루아였어요. 이후 들라크루아는 상드와 우정을 유지하며, 죽기 직전까지 편지 왕래를 이어나가요. 결과적으로 둘의 편지 속에 언급된 쇼팽 이야기는 쇼팽 연구에 귀한 자료가 되었지요.

오직 피아노를 선택하고 수많은 피아노 곡을 써낸 쇼팽. 그의 삶은 사랑과 이별로 점철되어 있어요. 스무 살에 조국 폴란드를 떠나며 첫사랑과 이별하고, 파리에 정착해 살면서는 마리아와 약혼하지만 이별

합니다. 그리고 상드와도 결국 안타까운 이별을 해요. 쇼팽의 사랑은 이별로 끝나요. 조국과의 사랑도 결국 이별이었지요.

쇼팽의 〈이별의 노래〉는 그의 사랑과 이별을 떠올리게 합니다. 쇼팽 스스로가 평생 이토록 아름다운 선율을 쓴 적이 없다고 말했을 정도로, 이 선율은 쇼팽의 모든 작품 중 가장 아름다워요. 이십 대 초반의 쇼팽이 고국 폴란드를 떠나며 한 곡 두 곡 써 내려간 피아노 연습곡들은 12곡씩 두 세트가 Op.10과 Op.25로 출판됩니다.

Op.10의 3번째 곡 〈이별의 노래〉는 "느리지만 지나치지는 않게 연주하라"는 지시어와 함께 흘러갑니다. 노래하기 좋은 이 선율을 너무 늘어지게 연주해서는 안 되겠죠. 다른 연습곡들은 주로 연주 기술을 연마하기 위한 것이지만, 이 곡은 아름다운 서정을 부드럽게 노래하는 '레가토legato 연주'가 핵심 과제예요. 그래서 아름답게 노래하는 오른손의 위 성부와 함께, 다른 성부들도 노래해야 합니다. E장조의 선율은 급박해지다가 다시 느려지기도 해요. 중간에 양손의 화려한 장식구는 앞의 느린 주제 선율을 잊게 하지만, 이내 다시 그 애처로운 선율을 노래하며 안타깝게 마무리합니다.

이 곡은 출판사에 의해 'Tristesse'(슬픔)라는 제목이 붙어요. 또 선율이 노래하기 좋다 보니, 프랑스어 가사가 더해져 'Chanson de l'adieu'(이별의 노래)로 불리게 됩니다.

들라크루아는 두 사람의 초상화를 완성하지 않은 채 죽을 때까지 자신의 화실에 보관해요. 쇼팽과 띠동갑이었던 들라크루아는 그의 진정한 친구였어요. 그는 쇼팽의 그림을 언젠가는 완성하고 싶었겠지요. 그림을 그린 지 10여 년 후에 쇼팽이 세상을 떠나자, 들라크루아는 그를 그리워하는 마음으로 이 초상화를 보관한 건 아닐까요?

들라크루아가 세상을 떠난 후, 이 그림의 소유자는 그림을 두 동강 내버립니다. 상드와 쇼팽 사이를 교묘하게 잘라내는데요. 쇼팽은 가슴까지 많이 잘리고, 상드는 손 아래까지 조금 잘립니다. 그림을 두 점으로 나누면 그림 가격을 각각 따로, 결국 두 배로 받을 수 있으리라는 욕심 때문이었죠. 값어치를 매길 수 없는 예술품을 이익 때문에 두 동강 내다니요! 비록 두 점으로 나뉘었어도 미술관 한쪽에 나란히 놓이면 그래도 좀 나으련만, 쇼팽과 상드의 초상화는 헤어져 서로 다른 곳에서 관람객을 만나고 있어요. 쇼팽 초상화는 파리 루브르 미술관에서, 상드 초상화는 코펜하겐의 오르드룹고드 미술관에서요. 쇼팽과 상드는 그림에서도 이렇게 이별합니다.

초상화로도 이별하게 된 두 사람. 이후 알려지지 않은 화가에 의해 두 점의 그림은 다시 만나 새로 그려집니다. 두 사람은 이렇게라도 함께하네요. 쇼팽과 상드의 사랑과 이별은 가격으로는 매길 수 없는 가치를 지닙니다. 쇼팽은 가슴 아픈 이별을 해야 했지만, 우정 어린 들라크루아의 화폭에서 언제든 다시 사랑할 날을 기다리고 있어요. 사랑

으로 넘쳐난 도시 파리는 이별 또한 넘쳐났어요. 〈이별의 노래〉의 가사
처럼.

　모든 것이 사라지고
　지나간 시간은 다시 돌아오지 않으리…….

　-〈이별의 노래〉 중에서

모든 걸 이기는 사랑을 해요

오늘의 그림 | 아리 셰퍼, 〈파올로와 프란체스카〉, 1855
오늘의 클래식 | 루트비히 판 베토벤, 〈피아노 소나타 14번〉 '월광' 1악장,
1802

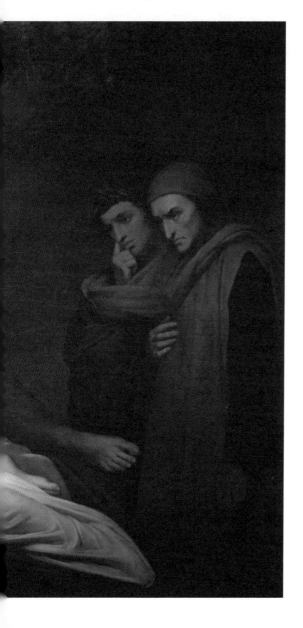

우리가 살아가는 하루하루, 그저 시간의 흐름 속에 나를 맡긴 듯한데
요. 가까이에서 보면 그 시간은 꽤 복잡한 요소들이 맞물려 흘러갑니
다. 음악에 가장 중요한 3요소인 선율, 리듬, 화성이 있듯이, 삶에도 중
요한 요소들이 존재해요. 음악도 삶도 박자가 맞아야만 제대로 기능합
니다. 만약 하나라도 어긋나게 되면, 모든 것이 도미노처럼 무너지죠.
사랑이라는 감정도 박자가 중요해요. 그것이 조금이라도 안 맞았을
때, 음악에서는 불협화음이 생기고 사랑은 돌이킬 수 없는 비극이 됩
니다.

새하얀 몸을 드러낸 긴 머리의 여인. 그녀는, 얼굴을 가린 채 괴로운
듯 몸부림치는 남자에게 매달려 있어요. 아마도 이 세상 끝까지, 삶의
끄트머리까지 가는 한이 있더라도 그를 절대 놓아주지 않을 듯해요.
보자마자 숨을 죽이고 눈길을 멈추게 될 만큼 드라마틱한 느낌이 전
해집니다. 그런데 자세히 보니 그녀의 눈가에서 눈물이 여러 방울 흐
르고 있어요. 이루 말할 수 없는 슬픔으로 가득한 얼굴에 마음이 저며
옵니다. 대체 이들은 왜 이렇게 고통스러워하는 걸까요? 게다가 어둠
속에서 이들을 지켜보는 남자들의 표정마저 자못 신경 쓰여요.

그녀의 이름은 프란체스카. 그녀는 가문 간 정략결혼을 하게 됩니
다. 만남의 자리에 나온 신랑은 젊고 잘생긴 청년이었죠. 그녀는 청년
파올로와 사랑에 빠지고 행복한 결혼식을 올려요. 그런데 첫날밤, 침

실에 들어선 이는 험상궂은 얼굴의 추남이었어요. 잘생긴 청년 파올로는 대체 어디로 간 거죠? 실은 이 추남(조반니)이 프란체스카의 결혼상대였지만, 자신의 외모를 보고 신부가 놀라 도망갈까 봐 동생 파올로를 신랑으로 내세운 것이었어요. 이렇게 가볍게 사람을 속이다니요.

아무것도 모른 채 시동생과 사랑에 빠진 프란체스카는 이미 돌이킬 수 없었어요. 게다가 파올로는 프란체스카를 속였다는 죄책감에 가련한 그녀에게 연민까지 느끼며, 둘의 사랑은 깊어집니다. 그들은 신랑의 눈을 피해 몰래 만나요. 이 위험한 만남은 결국 형 조반니에게 발각돼요. 조반니는 그 자리에서 두 사람을 죽여버려요. 용납 받지 못하는 사랑을 한 두 영혼은 장례도 치르지 못하고 곧장 지옥으로 떨어집니다.

두 사람은 어쩌자고 이 위험한 사랑을 계속한 걸까요? 그들의 이성은 왜 금지된 사랑을 누르지 못했을까요? 사랑이 그들에게 용기를 줬을까요? 앞으로 펼쳐질 역경을 몰라서가 아니겠지요. 이 사랑은 다시 태어나도 또 없을 사랑이거든요. '죽어도 여한이 없는 사랑'이니 그 어떤 지옥불 속에 들어간다 해도 단념할 수 없는 것이죠.

두 사람은 비록 지옥에 떨어졌지만, 함께 있어요. 사랑하는 연인과의 헤어짐은 지옥보다 더한 마음의 형벌이지 않았을까요? 그런데 파올로의 형 조반니는 나쁜 짓을 하고도 벌을 받지 않아요. 나쁜 짓을 하면 지옥에 간다는 말이 무색하게도.

13세기 이탈리아에서 실제로 있었던 이 이야기는 단테의 『신곡』「지옥」편에 등장해요. 두 영혼은 지옥 2층에 있는 음욕지옥에서 폭풍에 휩쓸리는 형벌을 받아요. 이들과 같은 13세기를 살았던 단테는 자신이 존경한 로마 시인 베르길리우스를 저승의 안내자로 설정합니다. 『신곡』에서 두 사람은 함께 지옥을 여행하며 죄를 지은 사람들에게 공감하거나 연민을 느낍니다. 그림에서 두 연인을 지켜보는 두 남자가 바로 그들이지요.

이 그림을 그린 네덜란드 화가 아리 셰퍼Ary Scheffer는 십 대 중반에 어머니와 함께 파리로 이주해 그림을 공부해요. 그리고 당시 파리의 인기 살롱이었던 메조소프라노 비아르도의 살롱에서 많은 예술가들의 초상화를 그립니다. 우리에게 친숙한 쇼팽과 리스트의 얼굴도 셰퍼의 붓끝에서 나왔지요.

그는 괴테와 단테 등의 문학작품에서 받은 영감을 자주 화폭에 담았어요. 〈파올로와 프란체스카〉의 이야기도 여러 점 그리지요. 특히 셰퍼는 단테와 베르길리우스 앞에 프란체스카와 파올로, 두 연인의 영혼이 나타나는 장면을 특정하여 묘사합니다. 이 그림은 55세가 넘어서야 결혼하게 된 셰퍼가 결혼 5년 후에 그린 버전이에요. 셰퍼는 이 그림을 그리고 3년 후에 세상을 떠납니다.

지금 내가 하는 사랑은 언제나 대단한 사랑이지요. 세상 그 무엇과

도 바꿀 수 없는 위대한 사랑은 고통을 이길 수 있을까요? 이런 질문을 베토벤도 무수히 했을 것 같아요. 베토벤은 수많은 사랑을 했고, 그 사랑의 끝은 늘 이별이었으니까요. 비록 이룰 수 없는 사랑이었지만, 그의 사랑은 언제나 진심이었고 음악으로 남아있어요.

1792년, 22살의 베토벤은 성공의 꿈을 안고 고향 독일 본을 떠나 오스트리아 빈으로 향합니다. 그는 뛰어난 피아노 연주로 곧 빈의 귀족들에게 인기 많은 피아노 선생이 돼요. 베토벤은 브룬스비크 가문의 두 딸을 가르치며, 작은 딸 요제피네를 좋아했는데요. 요제피네가 떠나자 그녀의 사촌인 줄리에타 귀차르디를 가르치며 새로운 사랑에 빠져요. 31살 베토벤을 뒤흔든 귀차르디는 당시 17살로 눈에 띄게 아름다웠어요. 베토벤은 심각한 청각 장애에도 불구하고, 귀차르디를 향한 애타는 연정을 멈출 줄을 몰랐어요.

하지만 몇 가지 걸림돌이 있었죠. 귀차르디는 귀족, 베토벤은 평민이었어요. 게다가 그녀는 어느 백작과 약혼한 상태였고, 베토벤은 청력을 잃어가는 데다 미래가 불투명한 음악가였죠. 고통이 없는 사랑이 있을까요? 이 사랑도 그랬습니다. 그럼에도 귀차르디와의 사랑으로 행복을 찾아가던 베토벤은 그녀를 향한 사랑과 격정을 〈피아노 소나타 14번〉에 녹여냅니다. 그리고 이 곡을 그녀에게 헌정해요.

이 곡이 작곡된 건 낭만주의가 시작되던 1802년이에요. 베토벤은

이 소나타에 '환상곡풍의 소나타'라는 부제를 붙입니다. 부제처럼 1악장은 C샵단조로 낭만적이고 환상적인 분위기로 가득해요.

이 소나타가 발표되고 약 20년 후, 빈의 음악 평론가인 루트비히 렐슈타프가 이 소나타의 1악장에 대해 "달빛이 비치는 루체른 호수에 떠 있는 조각배 같다"고 문학적으로 비유합니다. 그러면서 이 곡은 자연스럽게 'Moonlight Sonata'로 불리게 됩니다. '월광' 소나타! 제목만으로도 너무나 낭만적이죠. 렐슈타프는 슈베르트가 말년에 작곡한 〈세레나데〉의 가사를 쓴 작가이기도 해요.

하지만 당시 베토벤의 상황을 알게 되면, '호수에 떠있는 배' 같은 건 떠오르지 않아요. 격정적인 사랑과 그 불안함이 혼재된 상태의 고통을 음악으로 표현했으니까요. 고전주의를 대표하는 베토벤이 소나타에 개인의 감정을 이토록 낭만적이고 자유롭게 불어넣었다는 건 놀라운 일이에요. 베토벤은 사랑, 그리고 사랑으로 인한 질투와 격정으로 꿈과 환상 사이를 넘나들어요.

내 눈을 감겨주세요, 그래도 나는 당신을 볼 수 있습니다.
내 귀를 막아주세요, 그래도 나는 당신의 목소리를 들을 수 있습니다.
나는 발이 없어도 당신에게 갈 수 있고
입이 없어도 당신의 이름을 부를 수 있습니다.
내 심장을 멎게 하세요, 그러면 나의 뇌가 고동칠 것입니다.

당신이 내 뇌에 불을 지르면, 내 피가 당신을 실어 나를 것입니다.

-라이너 마리아 릴케가 루 살로메에게 헌정한 〈기도 시집〉 중에서

청력 문제로 특히 고음을 잘 듣지 못했던 베토벤은 피아노의 왼편 저음부 쪽에 앉아요. 아다지오 소스테누토로 '느릿하게, 한 음 한 음 충분히 들으며' 소리 내요. $\frac{2}{2}$박자로, 한 마디를 4개가 아닌 2개로 쪼개며 흘러갑니다. 똑같이 생긴 셋잇단음표들이 오른손에서 아주 여리게 얼굴을 내밀어요. 오른손에서 얌전하게 반복되는 셋잇단음표들은 왼손에 의해 화성을 바꾸고, 그 잔잔함은 차츰 고조되어 격정적인 지점에 이르러요.

베토벤은 사랑하는 그녀의 이름의 첫 음절, 귀차르디의 'Gui'의 G, 즉 솔을 가장 위 선율로 노래하도록 작곡해요. C샵단조에서 G는 G샵이 되는데요. 딸림음인 G샵은 으뜸음인 C샵 다음으로 중요한 음이에요. 베토벤은 1악장에서 G샵을 유난히 강조합니다. 바로 그 G샵으로 새겨 넣는 리듬(♪♩.)은 베토벤이 느끼는 고통이에요. 운명을 거스르는 사랑, 하늘도 허락하지 않는 사랑을 한 음 한 음 고통스럽게 새깁니다.

귀차르디를 향한 베토벤의 애타는 사랑은 오선지 전체를 아예 G샵으로 채우고도 남았을 거예요. 하지만 그녀와 결혼까지 생각했던 베토

벤이 그녀 앞에 내세울 수 있는 건 너무나 미미했어요. 베토벤은 자신이 처한 현실에 화가 나기도 하고, 그런 자신을 달래보기도 합니다. 그녀와 헤어져 보려고도 했던 베토벤은 힘겹게 그녀 앞에 서있어요. 그의 사랑은 지금 이 순간만큼은 그 무엇보다도 위대해요.

하지만 그들이 처한 현실은 차가웠어요. 그녀는 결국 베토벤 곁을 떠나요. 그녀가 없는 세상, 이제 어떻게 살아야 할까요?

셰퍼의 그림에서 고통을 이기는 사랑을 봅니다. 그녀의 눈물은 몸이 느끼는 고통의 눈물일 뿐, 마음의 고통에서 오는 눈물은 아니겠지요. 사랑하는 연인과 헤어져 살아도 사는 게 아니라면, 차라리 지옥에서라도 함께하고 싶겠죠. 그런 사랑이라면 지켜야죠. 다시 태어나도 그런 사랑은 만날 수 없을 테니 말이죠. 그 사랑에는 후회가 없을 거예요. 그러니 사랑이 전부예요. 살아서도, 죽어서도.

"사랑은 모든 것을 이기니, 사랑하세요."

-푸블리우스 베르길리우스

햇빛이 비추는 그런 사랑,
바람이 나부끼는 그런 순간

오늘의 그림 | **끌로드 모네, 〈파라솔을 든 여인〉, 1875**
오늘의 클래식 | **가브리엘 포레, 〈파반느〉, 1887**

우리는 사진이 흔한 시대를 살고 있죠. 언제든 휴대전화를 꺼내 누르기만 하면 되니, 가끔은 통화 기능이 있는 사진기를 들고 다니는 착각마저 들어요. 누구나 사진 좀 찍는 요즘에 봐도, 이 그림은 사진조차 잡아낼 수 없는 아름다운 순간을 보여줍니다. 웬만한 스냅 사진도 따라오기 힘든 순간 포착, 사랑 없이 과연 가능할까요? 그것도 캔버스 위에 붓으로 말이죠.

그녀의 드레스와 아이의 옷은 구름으로 착각될 정도로 희고 희어요. 햇살은 도대체 얼마나 강렬한 걸까요? 아마도 양산을 쓰지 않고는 눈을 뜰 수 없을 정도로 눈부신 날이었을 것 같아요. 이런 햇살 아래

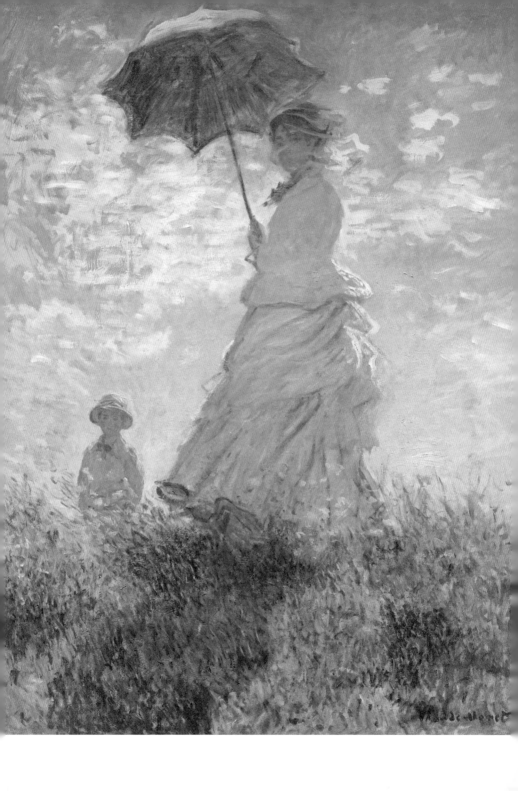

라면, 다소 안 좋았던 기분도 금세 누그러지죠. 햇빛은 기분이 좋아지는 비타민D를 생성해 주니까요.

그리고 또 눈길이 가는 아이템이 있어요. 안쪽이 초록빛인 양산이라니! 1870년대는 도대체 얼마나 멋졌던 걸까요? 풀밭의 초록과 양산의 초록이 어우러져, 너무나 아름다운 색감으로 눈을 황홀하게 합니다. 게다가 세상에는 얼마나 다양한 초록색이 있는 걸까요? 마치 그림에 불을 켠 듯 화사한 빛은 파스텔 톤과 어우러져 경쾌하고 가벼운 분위기를 돋워요. 그림 속 주인공이 되어보고 싶을 정도로 아름다운 그림입니다.

붓을 든 화가 끌로드 모네Claude Monet에게, 카미유는 캔버스였어요. 모네는 그녀를 그렸고, 그녀는 모네의 아이를 낳았지요. 모네는 가족을 위해 붓을 잡았고, 카미유는 캔버스가 되어주었어요. 모네는 친구인 화가 마네의 도움으로 아르장퇴유 강가에 있는 정원 딸린 작은 집을 얻어요. 모네 가족은 마당에 테이블을 놓고 아름다운 경치를 보며 점심을 먹곤 했죠. 카미유는 순정만화의 주인공 같은 믿기 힘들 정도로 아름답고 청순한 외모를 가졌어요. 모네의 붓은 카미유와 아들을 그려내느라 바빴지요.

바람 부는 여름날, 모네는 카미유와 8살 된 아들 장을 데리고 강가로 산책을 나가요. 카미유의 온몸은 바람에 날려 깃털처럼 가벼워져

요. 드레스 자락이 그녀의 몸을 우아하게 휘감고, 바람은 스카프를 날려 그녀의 얼굴을 덮고 말아요. 강바람이 이토록 거세군요. 그림의 시원한 바람이 그대로 느껴지죠? 하늘 저편 구름부터 언덕 위 들풀까지, 모든 것이 공기고 바람이에요. 바로 그때 장이 신나서 소리 지르고, 카미유도 웃음을 터트렸겠죠. 바람 소리와 함께 묻어나는 즐거운 사람 소리, 행복이 전해집니다. 모네가 사랑을 듬뿍 담아 그려낸 그림은 어딘가 마음을 움직입니다. 바로 카미유의 표정 때문인데요. 그녀가 얼굴에 머금은 우아한 슬픔은 바람과 함께 아름답게 흩날려요.

자연과 여성, 그리고 아이의 조화로운 삼박자는 그림 속에서 우아하게 빛나고 있어요. 바로 그 빛나는 순간의 포착 또한 경이롭고요. '인상'이라는 말을 처음 그림 제목에 사용한 화가답게, 모네는 사물의 형태를 부드럽게 흐립니다. 하늘도 풀도 작은 붓으로 어찌나 섬세하게 붓질 자국을 내며 그려냈는지, 한 풀 한 풀 만져질 듯한 질감이 생생해요. 모네의 경쾌한 붓질을 상상하다 보니, 비트가 규칙적으로 떨어지는 춤곡이 떠오릅니다.

"예술은 자연 그대로의 복제를 넘어서서,
자연과 상상력 사이의 신비로움을 만들어야 한다."

-샤를 보들레르

세련되고 균형 잡힌, 순수한 프랑스 음악을 추구한 포레. 그가 42살에 작곡한 솔로 피아노를 위한 춤곡 〈파반느〉를 함께 들어요. 〈파반느〉는 과거 스페인 궁정에서 추던 느린 춤이에요. 이 곡을 좋아했던 어느 백작부인의 요청으로, 포레는 관현악 버전도 만듭니다. 하지만 소박한 〈파반느〉의 선율은 대편성의 관현악보다는 조용히 읊조리는 듯한 피아노 소리로 들어야 그 감미로운 맛을 제대로 느낄 수 있습니다.

슬픔을 머금은 F샵단조. 스타카토로 끊어지듯 떨어지는 빗속에서 '부드럽고 감미로운' 선율이 시작돼요. 고요 속에 흐르는 차분한 멜로디 사이사이로 흐르는 건 눈물인가요, 빗물인가요. 수풀 저편에 누가 있나요? 감미로운 선율은 3도 위 화성으로 메아리쳐 돌아와요. 보이지 않는 누군가에게 보낸 선율이 다시 돌아오길 반복하다가, 스타카토로 떨어지던 비는 예고도 없이 소나기로 바뀌고, 먹구름과 함께 쏟아지고 쏟아집니다. 부드러운 노래로 채웠던 초원, 마음이 다급해져요. 다행히 소나기는 금세 그치고, 맑게 갠 하늘 아래로 감미로운 노래가 다시 이어져요. 선율을 보내고, 또 선율을 받아요.

모네가 이 그림을 그리고 3년 후, 카미유는 둘째 아들 미셸을 낳아요. 그리고 얼마 지나지 않아 자궁암으로 세상을 떠나요. 두 아들과 함께 남겨진 모네에게 이 그림과 이날의 추억은 특별했을 거예요. 하지만 그림은 이미 팔린 상태였지요. 모네의 후견인 중에는 파산 후 실종

된 사업가가 있었는데요. 모네는 그를 돕는 심정으로, 그의 가족을 자신의 집으로 데려와 부양하고 있었어요. 카미유가 죽은 뒤, 모네는 후견인의 아내와 결혼합니다. 모네는 그녀의 딸을 세워 이 그림과 비슷한 그림을 그리지만, 카미유의 얼굴이 있는 자리에 다른 이의 얼굴을 그려 넣을 수는 없었어요. 모네에게 파라솔을 든 여인은 오직 한 명, 카미유였어요.

모네의 그리움은 포레의 〈파반느〉의 선율에 묻어 바람처럼 날아갑니다. 사랑하면 왜 아파야 할까요? 사랑은 바람처럼 날아왔다 날아가요. 따스한 햇살이 그곳에 있다면 그 바람은 더 이상 슬프지 않아요.

돌아오지 않는 이를 기다리는 마음

오늘의 그림 | 윈슬로 호머, 〈아빠가 오신다!〉, 1873
오늘의 클래식 | 드미트리 쇼스타코비치, 〈로망스〉, 1955

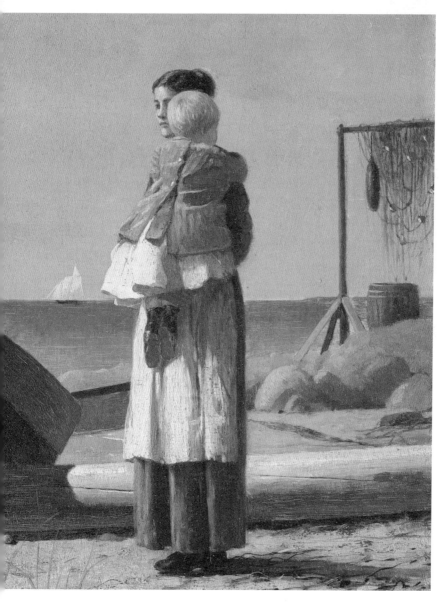

약속 시간에 10분, 아니 5분만 늦어도, 먼저 오신 분은 기다려야 합니다. 우리는 조금만 늦어도 "죄송합니다"를 연발합니다. 기다리게 하는 건 정말 미안해해야 하는 일이죠. 기다리게 하고 시간을 낭비하게 했으니까요. 저도 종종 늦지만요.

그런데 기다리는 사람은 되레 '걱정'을 합니다. '오다가 사고가 난 건 아닐까?' '갑자기 무슨 일이 생긴 걸까?' 이 미안한 마음과 걱정하는 마음 사이엔 배려와 사랑이 있습니다.

전쟁터에 나가 생사를 알 수 없는 남편, 하굣길에 행방 불명된 자식. 가끔 이런 뉴스를 접합니다. 세상의 많은 이별 중, 기약 없는 이별이 가장 가슴 아파요. 바로 그런 이별이 이 그림에도 있어요. 이토록 예쁜 바다에도.

미국 사실주의 화가 윈슬로 호머Winslow Homer는 파리에서 유학하고 영국의 해안가에서 지내요. 다음 해인 1873년 여름, 호머는 매사추세츠 북쪽의 항구 마을 글로스터에 머물러요. 그리고 관심 있게 지켜보던 어촌 마을의 삶을 화폭에 담기 시작합니다.

매서운 바다와 싸워내야 하는 어부 가족의 삶은 고되고 험난하죠. 호머는 고기잡이 배가 출항한 후, 육지에 남은 가족의 일상을 좀 더 가까이에서 조명합니다. 그의 그림에는 바닷물을 긷는 아이들, 모래사장에 박힌 큰 닻을 가지고 노는 아이, 조개를 주워 구워 먹는 아이들,

낚싯배를 탄 아이들, 그물 등의 어구를 손질하는 여자아이들 등 평범하지만, 어촌이라는 특수한 생활 환경에 맞춰 나름대로 적응하며 살아가는 아이들이 등장해요.

매일 바다를 마주하며 살아가는 아이들과 외지인인 호머가 바라보는 바다는 달랐겠지요. 어부 가족의 마음은 늘 근심과 걱정으로 가득합니다. 특히, 바다로 나간 배가 폭풍우를 만나면 돌아오지 못하는 경우가 잦았을 터, 남은 가족들은 그저 애타게 바다만 바라봤겠지요. 배를 구조하러 나간 구조선이 돌아오지 않는 시간이 길어지면 길어질수록.

호머는 어촌 마을에서 삶과 죽음의 그 희미한 경계에 놓인 많은 남녀노소를 봅니다. 그리고 가족의 소중함과 자연의 위력 앞에 힘을 쓰지 못하는 인간의 미약함을 목격해요. 호머가 글로스터에 정착한 그해 여름, 일요일에도 고기를 잡으러 나간 어부들은 유난히 강한 폭풍을 만나요. 야속하게도 어선 9척이 난파당하고 무려 128명의 어부들이 집으로 돌아오지 못합니다. 늘 위험이 도사리는 바다 어부의 삶, 그리고 남겨진 가족들의 애달픈 마음에 호머는 붓을 들어요. 그리고 바닷가에서 하염없이 아빠를 기다리던 한 소년을 화폭에 담아요.

처음 그림에 붙인 제목은 〈아빠를 기다리며〉였어요. 제목만 봐도 커다란 슬픔이 밀려오는 그림이었죠. 얼마 후, 호머는 엄마와 동생을 추가로 그려 넣고, 제목을 바꿉니다. 〈아빠가 오신다!〉 호머는 제목에 느

낌표까지 달아요. 아빠는 정말로 돌아왔을까요? 호머는 폭풍우로 아빠를 잃고 절망에 빠진 글로스터 어촌 마을의 많은 아이들과 가족들에게 희망을 주고 싶었던 걸까요? 그림 한 장의 힘을 믿으면서 말이죠.

하늘과 바다를 정확히 이등분하는 수평선. 아빠가 올 확률과 오지 못할 확률이 반반일까요? 푸른 바다 빛과 하늘 빛의 어우러짐이 마음에 잔잔하게 와닿아요. 낚싯배의 뱃머리에 앉아있는 아이는 귀여운 밀짚모자를 썼지만, 배와 똑같은 갈색 옷을 입어서 눈에 잘 안 띄지요. 아이의 마음이 아빠가 탄 배에 가닿기를 바라는 호머의 마음일까요? 모래사장에 어지럽게 널린 돌과 풀, 그물 조각 등은 가족의 심란한 마음 상태를 대변하는 듯해요.

"아빠다! 아빠가 오고 있어!" 소년은 실제로 저 먼 바다 위에 떠있는 아빠 배를 본 것일까요? 아니면 바다 위에 떠있는 몇 척의 어선을 보며, 그중 한 척에 아빠가 타고 있다고 믿는 걸까요? 호머가 희망적으로 붙인 제목을 다시 한 번 곱씹어 보니, 불현듯 그림에서 큰 슬픔이 밀려와요. 세 사람의 얼굴은 각각 다른 곳을 바라봅니다. 사방 어디에도 아빠가 없다는 의미일까요? 긴 시간 바다를 바라보느라 힘없이 축 늘어져 있는 아이, 그리고 동생을 안고 있는 엄마. 엄마는 무표정한 얼굴로 되레 바다 쪽을 외면합니다. 아빠가 오기는커녕, 아빠가 돌아올 희망이 적다는 듯. 그들의 모습에서 일말의 환희도 느껴지지 않아요. 정지한 체념의 에너지는 묘한 불안감을 전합니다. 아빠는 결국 돌아오지

못하는 걸까요?

　화가 호머는 바다를 너무나 사랑해서 아예 미국 메인주의 바닷가에
정착해요. 심지어 등대에서 살기도 합니다. 말년에는 숭고한 자연, 거센
바다에 맞선 어부들의 투쟁을 사실대로 그려내요. 그들에게, 그리고
호머에게 과연 바다는 무엇이었을까요? 삶의 터전이면서 즐거움도 주
지만, 가족을 위협하는 바다. 그 바다에 가족을 위해 뛰어드는 아빠들.

　음악가도 한 사람의 아버지였고 아들이었지요. 레닌그라드 음악원
의 교수였던 드미트리 쇼스타코비치Dmitri Shostakovich는 40대 초반에 교
수직에서 내려오게 됩니다. 프롤레타리아를 위한 음악만을 작곡해야
하는 당시 소련의 정치 상황에서 희생당한 것이죠. 두 아이의 아버지
였던 40대 가장 쇼스타코비치는 경제적인 압박에 시달려요. 그는 오페
라뿐 아니라 무려 15개의 교향곡 등을 작곡한 정통 클래식 작곡가지
만, 집세를 내고 생활비를 벌기 위해 돈이 꽤 되는 영화 음악 작곡에
뛰어들어요. 가족을 위해서였지요.

　쇼스타코비치는 인기 소설인 『갯플라이』를 영화화한 동명의 영화
〈갯플라이〉의 음악을 맡게 됩니다. 안타깝게도 바로 전해에 22년을 함
께한 아내가 세상을 떠나요. 쇼스타코비치는 아내에 대한 애절한 그리
움과 사랑을 추억하며 〈로망스〉를 작곡합니다. 〈로망스〉는 영화에 삽
입된 OST 12곡을 모은 《갯플라이 모음곡》의 8번째 곡이에요. 바이올

린 솔로의 목소리에 귀를 기울여요.

$\frac{4}{4}$박자, 모데라토로 '차분하게', 피아노가 C장조의 정갈한 화음을 빚어내요. 잔잔한 바다, 돌체로 '부드럽게' 바이올린이 물어요. "삶이란 그런 건가요? 그토록 사랑하고 그토록 오랜 세월을 함께한 사람과 이렇게 헤어져야 하나요? 당신의 빈자리는 어떻게 채워야 하나요?"

이제 바이올린은 A플랫으로 시작하며 지나간 세월을 그려요. 촉촉한 감성이 무수히 달린 내림표들과 함께 내려오고, 사방의 조명이 어두워져요. "왜 지나간 세월은 아름답게만 기억되는 거죠? 그대의 이름을 불러봐요. 그 이름, 내겐 너무나 소중한 이름. 그 얼굴, 내겐 너무나 소중한 얼굴. 만질 수 없고, 가까이 갈 수 없는 그대. 보고 싶어도 볼 수 없는 그대. 그대 없이 사는 삶이 어떤지 아시나요?"

극적인 전환과 함께 바이올린은 아름다운 화음을 만들며 다시 한 번 사랑을 고백해요. "당신을 생각해요. 당신이 그리워요. 그대의 품에 날 안아주세요." 바이올린 선율은 예상치 못한 곳으로 이리저리 옮겨 다니며 방황합니다. "아, 가지 말아요. 사라지지 말아요. 조금만 더, 머물러줘요……" 다시 C장조에서 바이올린은 다정하게 말해요. "이제 그대를 놓아줘야죠. 가끔 찾아올게요, 이 선율과 함께."

사랑을 갈구하는 애절한 바이올린 선율에 몸을 맡깁니다. 그리고 기다려요, 한없이.

"세상의 많은 이별 중,

기약 없는 이별이

가장 가슴 아파요."

힘들 때 더욱 생각나는 엄마

애착 인형을 던져버린 꼬마 아가씨. 엄마 품속에 쏘옥 들어가 세상에서 가장 편한 자세로 앉아있어요. 초롱초롱한 두 눈으로 엄마가 들려주는 이야기를 따라가느라 졸리지도 않나 봅니다. 모험심 많은 아이의 귀를 사로잡은 건 환상의 나라로의 여행 이야기인『이상한 나라의 앨리스』예요. 아이는 허공을 스케치북 삼아 흥미진진한 소설 속 장면을 그리고 있어요. 완전히 푹 빠져든 표정이 너무나 귀엽죠? 엄마의 따뜻한 손을 꼭 잡은 걸 보니, 빨간 눈의 토끼가 나오는 무시무시한 장면일까요? 역시 엄마 품은 최고로 안전해요.

엄마, 엄마 목소리, 엄마 냄새, 엄마가 말할 때 입 모양, 표정, 일어날 때 자세, 앉을 때 자세, 싱크대 앞에 서서 설거지하는 자세……. 엄마의 모든 것이 내 눈앞에 펼쳐집니다. 아기 때부터 보아온 엄마의 모든 것. 아이에게 엄마는 세상이고 전부입니다. 나는 곧 엄마이고, 엄마는 곧 나이기도 합니다.

그림 속 엄마와 딸은 런던 출신의 화가 조지 던롭 레슬리George Dunlop Leslie의 아내와 딸 앨리스예요. 레슬리는 영국 작가 루이스 캐럴의 1865년 소설『이상한 나라의 앨리스』로부터 영감을 받아 이 그림을 그려요. 화가의 아내도 딸 앨리스에게『이상한 나라의 앨리스』를 읽어주었겠죠. 딸 앨리스의 이름도 바로 이 소설 속 앨리스의 이름에서 가져온 것일지도 모르겠어요. 앨리스가 품에 안고 있는 꽃은 동심을 상징하는 미나리아재비 꽃이에요. 검정 옷을 입은 인형은 신데렐라처럼 구

두 한 짝을 잃어버렸네요. 아내가 자애로운 미소로 딸에게 책을 읽어 주는 모습, 화가의 눈에 얼마나 사랑스러웠을까요? 화가는 행복하게 붓을 놀렸을 듯해요. 반대로 아내의 불행은 가족의 불행으로 이어지죠.

이제는 지나가버린 오래전 어느 날,
늙으신 어머니, 내게 이 노래 가르쳐 주실 때
가끔 두 눈에 눈물이 곱게 맺혔네.
이제 어린 딸에게 이 노래 들려주려니
내 그을린 두 뺨 위로 한없이 눈물 흐르네.

-아돌프 헤이두크의 시 〈어머니가 가르쳐 주신 노래〉 중에서

체코 시인 헤이두크의 시를 읽으면 저절로 엄마가 떠오릅니다. 시인은 결혼한 다음 해에 딸을 얻지만, 3개월 만에 잃게 돼요. 그는 미어지는 가슴을 안고 어머니가 자신에게 노래를 가르치시며 흘린 눈물의 의미를 떠올려요. 그리고 그 아픔을 시로 써 내려가요. 시인과 동시대를 살며 비슷한 일을 겪은 드보르자크는 바로 이 시에 선율을 붙여요. 그 선율이 너무도 애절합니다.

당시 드보르자크는 큰 슬픔에 빠져있었어요. 음악가로 출발점에 서 있던 그는 사랑하는 여인과 결혼해 첫아들과 두 딸을 연이어 낳아요.

그런데 그만 큰딸이 생후 이틀 만에 죽고, 1년 반 후 태어난 둘째 딸은 11개월 만에 약물을 잘못 마시는 사고로 죽더니, 한 달 후 장남마저 천연두로 세상을 떠나요. 3년 동안 어린 자식 셋을 모두 잃는, 믿지 못할 비극을 겪은 것이죠.

연이은 슬픔으로 영혼이 갈기갈기 찢겨나간 드보르자크는 자식 잃은 어미를 봅니다. 그의 아내였죠. 동시에, 예순이 된 자신의 어머니를 떠올려요. 14명의 남매 중 첫째였던 드보르자크는 효자였어요. 16살에 음악가의 꿈을 펼치기 위해 고향 넬라호제베스를 떠나 프라하에서 지내며, 늘 어머니를 그리워합니다. 이제 39살이 된 드보르자크는 세 아이를 연이어 잃고 살아갈 희망을 잃어요. 상처받은 텅 빈 영혼을 붙들고, 자신의 어머니로부터 받은 사랑을 그려내기 시작해요. 〈어머니가 가르쳐 주신 노래〉로.

피아노가 $\frac{6}{8}$박자에서 어긋나게 리듬을 내놓으며 강한 슬픔을 표출합니다. 그 위로 이어지는 $\frac{2}{4}$박자의 바이올린 선율은 '여린 소리로' 슬픔을 담아냅니다. 끝까지 이어지는 피아노의 집시 리듬은 드보르자크의 상처받은 영혼을 닮았고, 우수 가득한 선율은 어머니의 자애로운 목소리 같아요. 이따금씩 피아노도 어머니의 선율을 들려줍니다.

사랑하는 아이를 잃은 드보르자크가 슬픔을 하소연하는 이 노래는 연로한 어머니를 향한 사무치는 그리움을 담은 애끓는 사모곡이기

도 해요. 우리의 어머니는 죽지 않고 늘 가슴속에 살아있습니다, 영원히. 어머니가 가르쳐 주신 노래로요. (이후 드보르자크에게는 여섯 아이가 더 태어나요.)

마음이 힘들 때, 엄마를 떠올립니다. 가슴속에 살아있는 엄마는 늘 내 편이니까요. 엄마는 행여나 내가 힘들까 노심초사하며 세월을 보냅니다. 부모의 사랑을 뛰어넘는 것이 이 우주에 또 있을까요? 나를 일으켜 세우는 엄마라는 이름을 늘 가슴속에 되뇝니다. 그리고 말합니다. "사랑해요, 엄마!"

인간관계

때로는 말없이, 침묵이 전하는 진심

오늘의 그림 | **귀스타브 카유보트**, 〈**오르막길**〉, 1881
오늘의 클래식 | **가브리엘 포레**, 〈**침묵의 로망스**〉, 1863

"빠롤레, 빠롤레~."

이 샹송을 아시나요? 어린 시절, 집에서는 곧잘 샹송이 들려왔어요. 엄마가 샹송을 좋아하셨죠. "빠롤레, 빠롤레~." 특히 이 중독적인 후렴구를 뜻도 모르고 따라 불렀답니다. 알고 보니 유명한 프랑스 배우 알랭 들롱의 노래였어요(달리다와 함께 불렀죠). 사랑을 표현할 때 말이란 게 얼마나 덧없는지를 노래한 샹송이에요. 당시 가사는 몰랐지만, 인간이 입으로 내는 그 아름다운 소리언어에 반해 즐겨 듣곤 했어요.

어느 날 포레의 〈침묵의 로망스〉를 듣다가, 프랑스어 제목을 보며 이 샹송이 생각나 반가웠어요. 'Romance sans paroles', 영어로는 'Romance without parole', 즉 말이 없는 '침묵의 로망스'죠. 그러니까 어린 시절 그토록 따라 부르던 '빠롤레paroles'는 말, 언어라는 의미였어요.

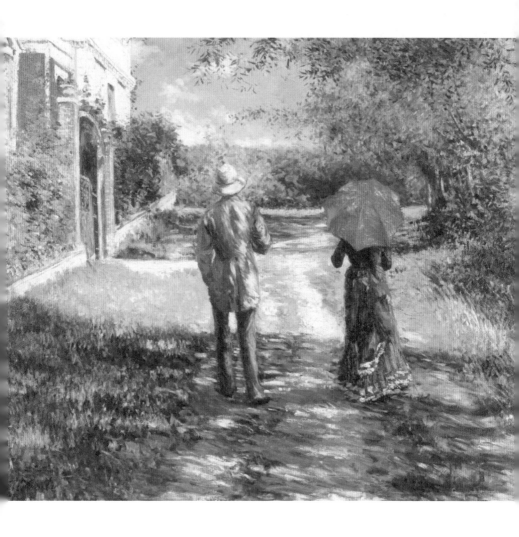

클래식에서 무언가無言歌는 가사가 없는 기악 연주곡을 의미해요. 그래서 〈침묵의 로맨스〉를 '말 없는 로맨스' 또는 '무언가'라고도 해요. 로맨스는 연애시, 연가를 의미하죠. 그러니까 결국 〈침묵의 로맨스〉는 돌고 돌아 '말 없는 연애시'라는 의미가 됩니다. "말 없는 시라니!" 말이 안 되지만, 말 대신 선율이 있습니다.

말이나 글로 사랑하는 마음을 전하려다 보면 표현이 겉돌기도 하는데요. 글자 몇 개로 표현하기엔, 사랑은 너무나 특별한 것이죠. 그런데 침묵한다는 것은 말하거나 글로 써 내려가는 것보다도 어려운 일입니다. 그럼에도 진실한 마음을 전하기에 더욱 값어치 있는 것이 바로 침묵이지요.

프랑스 화가 귀스타브 카유보트Gustave Caillebotte가 남녀의 뒷모습을 그린 〈오르막길〉에서도 침묵이 고스란히 전해져요. 동생과 함께 노르망디 해안에서 여름 휴가를 즐기던 카유보트는 오르막길을 오르고 있는 두 남녀를 그립니다. 남자가 쓴 노랑 밀짚모자와 여성의 붉은 양산이 초록빛 수풀 속에서 도드라져 보입니다.

그런데 두 남녀는 어쩌다 이렇게 어깨너비로 떨어진 채 걷고 있는 걸까요? 두 주인공의 '거리 두기'가 예사롭지 않아 보입니다. 둘 사이에 버젓이 길이 하나 나있을 정도인 데다, 그녀는 길과 잔디의 중간을 걷고 있어요. 불편할 만도 한데 말이죠. 게다가 이 길은 여름날 걷기엔 살짝 땀나는 오르막길이네요. 호젓한 길을 함께 걸으며 이런저런 이야

기를 도란도란 나누다 보면 어느새 친해지죠. 그런데 이 그림에서는 침묵만이 느껴집니다.

거리 두기와 침묵. 두 사람이 만난 지 얼마 안 되었다면, 두근거리는 마음으로 서로를 알아가는 중일지도 모릅니다. 이제 막 사랑을 시작한 연인의 설레는 모습은 예나 지금이나 다를 게 없겠죠. 서로에 대해 궁금한 것투성이지만, 차마 다 물어볼 수는 없겠지요. 속마음을 알고 싶고 마음을 나누고 싶지만, 아직은 함께 걷는 것만으로도 충분히 행복한 두 사람. 풋풋함과 함께, 말 한마디도 조심스러움이 두 사람의 손끝과 몸 선에서 배어 나옵니다.

그들은 서로의 생각과 느낌을 묻지 않고, 입을 다문 채 노르망디의 따사로운 여름 햇살 아래를 걷고 있어요. 두 사람은 같은 햇살 아래서, 같은 풀 냄새를 맡으며, 같은 공기로 호흡합니다. 그저 이 시간을 함께한다는 것만으로도 충분히 행복하지 않을까요? 말 없는 연애시를 쓰는 두 사람.

포레의 〈침묵의 로망스〉를 들으며 노르망디의 햇살 아래를 걸어봅니다. 세련되고 정감 넘치는 선율은 따뜻한 화성 속에서 더욱 마음을 녹입니다. 사랑하는 사람에게 다가갈까 말까 하는 조심스러움에서 아름답고 밝은 사랑의 기운이 싹틉니다. 두 사람은 침묵하지만, 음악은 마치 두 사람에게 말을 건네듯 주위를 맴돌아요. 가사는 없지만 되레 말

보다 더 아름답고 선명하게 사랑의 깊은 감정을 전합니다.

얼굴이 보이지 않는 두 남녀는 혹시 카유보트 자신과 그의 연인이
아닐까요? 카유보트는 당시 자신의 가정부인 샤를로트와 교제를 시작
해 죽을 때까지 함께했거든요. 이 그림을 그리고 2년 후, 카유보트는
샤를로트에게 종신 연금을 지급한다는 유언장을 작성해요. 그리고 그
해, 카유보트의 친구 르누아르도 샤를로트의 초상화를 그려주었어요.

그녀는 1880년대 파리에서 유행하던 외출용 드레스를 입고 한껏 멋
을 냈어요. 두 사람은 서로에게 호감을 가지고 알아가던 중이랍니다.
그들이 지나간 길은 그늘져 있지만, 걸어갈 앞길은 환히 빛납니다. 카
유보트는 죽는 순간까지 12년간 자신의 곁을 지켜준 샤를로트에게, 결
국 살던 저택까지 남깁니다.

카유보트는 자신이 사 모은 명화들을 루브르 미술관에 걸고 싶다
는 유언도 남깁니다. 실현되지는 못했지만요.

〈침묵의 로망스〉에 귀 기울여 볼까요. 느릿하면서 편안한 왼손의 펼
친 음들 위로, 오른손이 "람빠바암~"의 선율(♫♩)을 부드럽게 노래해
요. 양손이 함께하던 음악은 오른손이 옥타브 위로 올라가면서 마치
3개의 손으로 연주하듯 들립니다. 중간 성부가 위 성부를 따라다니며
노래하죠. 카유보트와 샤를로트의 대화 같죠?

사람과 사람 사이의 적당한 거리 두기는 상대에 대한 존중이자 배려입니다. 때론 말하지 않아도 알 수 있고 다가가지 않아도 그 소중함을 느낄 수 있죠. 적당한 간격을 유지하는 아름다운 거리 두기는 소중한 사람과의 관계를 오래도록 빛내줘요. 〈침묵의 로망스〉를 들으며 진심을 전하는 침묵의 힘을 믿어봅니다.

함께 비를 맞으며 위로해요

오늘의 그림 | **피에르 오귀스트 코트**, 〈폭풍〉, 1880
오늘의 클래식 | **프란츠 리스트**, 〈위안 3번〉, 1850

"예술이란 뭘까?" 이 질문에는 다양한 답이 있죠. 그런데 "인간에게 예술은 왜 꼭 필요한가?"라는 질문에 답은 하나입니다. 삶은 너무나 힘든 것이기에, 온전히 우리 힘만으로는 그 슬픔과 고통을 덜어내기 어려워요. 그것들을 쪼개고 덜어낼 무엇이 필요합니다. 예술은 우리 삶을 덜 힘들게 하기 위해, 위로하고 치유하고 힐링을 주기 위해 존재합니다. 그림을 보며 위로받고, 음악을 들으며 고통을 덜어낸다면 치유가 되는 것이죠. 클래식에는 'Consolation', 즉 '위안', '위로'라는 제목을 가진 멋진 작품이 있습니다.

〈위안〉. 이 곡은 아픈 마음에 위로를 주기 위해서 작곡되었어요. 헝가리 작곡가 리스트의 사랑 이야기입니다. 리스트는 이십 대 초반에

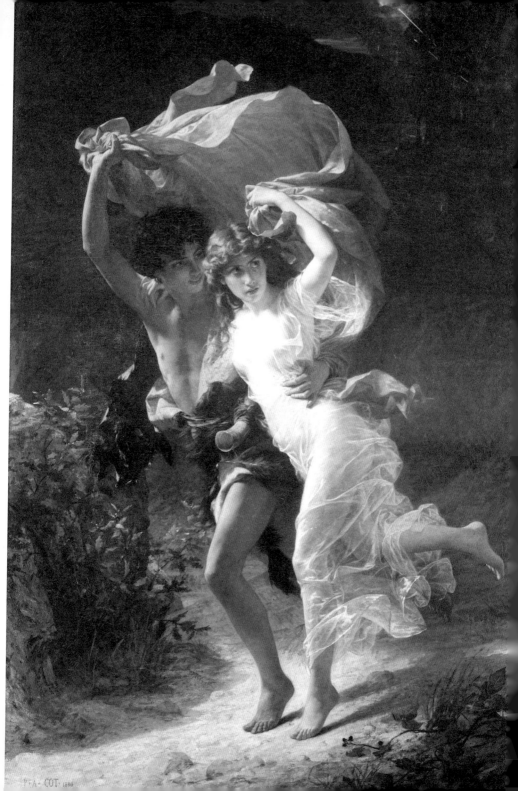

다구 백작부인과 동거하며 아이 셋을 낳아요. 두 사람은 사랑했지만, 리스트가 잦은 연주 여행으로 가정에 소홀한 데다 여성들과의 스캔들까지 터지죠. 안 그래도 성격 차이가 컸던 두 사람은 결국 헤어져요. 이어서 리스트는 비트겐슈타인 공작부인과 연인이 됩니다. 지혜롭고 영리했던 공작부인은 좀 더 먼 미래를 내다봅니다. 슈퍼스타였던 리스트가 연주 여행을 다니며 소모되기보다는, 작곡가로서 후세에 이름을 남기도록 설득하지요. 음반 녹음이라는 것이 없던 시대에 콘서트 피아니스트로서 영원하기는 어려웠으니까요.

창작이 사명임을 되새긴 리스트는 36세에 유럽 최고의 비르투오소(뛰어난 기교를 가진 음악가) 피아니스트라는 왕좌에서 은퇴합니다. 그리고 독일 바이마르에 정착해서 콘서트의 슈퍼스타가 아닌, 위대한 작곡가로서 새 전성기를 맞이해요. '사랑의 꿈'은 '사랑의 힘'으로 바뀌어, 리스트는 바이마르 궁정의 음악감독이 되고 교향시를 창시하게 됩니다.

리스트는 제2의 음악 인생을 펼치며 공작부인과 결혼을 꿈꿔요. 하지만 그녀는 남편의 반대로 이혼을 하지 못하는 상황이었죠. 비트겐슈타인 공작은 그녀의 재산을 노리고 정략결혼을 한 것이었어요. 공작부인은 지친 나머지 피부병마저 악화돼요. 리스트는 힘들어하는 그녀를 위로하기 위해, 6곡의 〈위안〉을 써 내려가요. 그중 3번째 곡은 그즈음 세상을 떠난 친구 쇼팽을 기리며, 쇼팽의 〈녹턴〉 스타일로 작곡합니다. 이국 땅 파리에서 함께 우정을 나눈 친구를 향한 오마주였죠.

렌토 플라시도로 '느리고 온화한' 소리가 울려 퍼져요. 침묵 속에 들려오는 따스한 소리. 셈프레 레가티시모로 '극도로 부드럽고', 피아니시시모로 '극도로 작게', 들릴 듯 말 듯 D플랫장조에서 분산된 음들이 다가와서 말을 건네요. "괜찮아요?"

고요 속으로 초대받은 듯 섬세하게 가만가만 움직이는 선율. 추운 날 마시는 코코아 한 잔과 같은 따스함에 툭 떨어지는 눈물. 아무 말 없이 그저 듣기만 해도 위로를 받는 기분에 온몸의 긴장이 풀어져요. 눈물을 닦아줄 누군가가 있고, 더 이상 혼자가 아니라는 안도감에 고마운 눈물이 또 떨어집니다. 모든 고통과 모든 슬픔이 스모르찬도로 '점점 느리게' 하늘 위로 사라져요.

건반 위의 슈퍼스타 리스트가 아니라, 사랑하는 연인을 위로하는 로맨티스트 리스트가 작곡한 이 곡에서는 왕년의 그가 보여주던 화려한 기교는 들리지 않아요. 단순하고 소박한 선율로 보듬고, 진한 울림으로 다독이기 위해, 리스트는 시를 쓰듯 음표를 써 내려가요. 한 줄 한 줄 여백이 느껴지는 이 곡에는 공작부인에 대한 리스트의 사랑과 신뢰가 가득합니다.

리스트는 그녀와의 사랑을 진심으로 응원해 준, 러시아 황제의 여동생에게 6곡의 〈위안〉을 헌정해요. 이 곡을 즐겨 연주한 철학자 프리드리히 니체는 이렇게 말했어요. "음표들이 내면의 깊은 곳에 파고들어 정신적인 울림을 일으킨다." 맞아요, 이 곡은 누군가에게 들려주는 것

만으로도 위로가 되는 선물 같은 곡입니다.

　리스트와 공작부인의 사랑이 성숙한 소울메이트의 사랑이라면, 프랑스 화가 피에르 오귀스트 코트Pierre Auguste Cot의 그림 〈폭풍〉 속 사랑은 순수하고 소박한 사랑입니다. 〈폭풍〉이라는 제목과 달리, 그림에서는 그 어떤 공포나 위협이 보이지 않아요. 그들은 금방이라도 그림 밖으로 튀어나와 요정처럼 사뿐사뿐 걸어 다닐 듯, 너무나 천진난만하고 사랑스럽습니다. 맨발로 비를 피해 다급히 뛰듯이 걷는 두 남녀의 표정이 생생하지요. 소녀는 적극적으로 비를 피하려 하지만, 소년의 얼굴은 그저 소녀와 함께하는 이 순간이 더 중요해 보여요. 소년은 신호를 주고받는 뿔피리를 허리춤에 걸고 소녀가 비를 맞지 않도록 옷을 머리 위로 높이 들고 있어요.
　소년의 목을 오른손으로 꼭 감은 소녀의 눈은 걱정으로 가득해요. 하지만 설사 더 거센 비바람이 몰아친다 해도 소년이 있는 한 안심이에요. 더 이상 혼자가 아니라는 안도감은 그 어떤 공포와 걱정, 그리고 슬픔을 몽땅 몰아내니까요. 두 사람은 한 방향을 향해 뛰어갑니다.

　백혈병에 걸린 아이가 빡빡 깎은 머리로 등교를 하자, 반 친구들이 모두 머리를 빡빡 깎았다는 기사가 떠오릅니다. 아이는 반 친구들이 얼마나 고마웠을까요? 자신이 환자라는 사실도 잊었을 것 같아요. 나의 고통을 이해해 주고 슬픔을 나눌 사람이 있다는 것만으로도, 그 고

통에서 벗어날 수 있어요. 같은 곳을 바라보고 같은 길을 걸으며 동행하는 사람, 그를 위해 우리 함께 비를 맞을까요? 서로의 위로로 슬픔은 작아지고 기쁨은 커지겠죠?

감사하면 감사할 일이 생겨요

오늘의 그림 | 가브리엘레 뮌터, 〈안락의자에 앉아 글 쓰는 여인〉, 1929
오늘의 클래식 | 클라라 슈만, 〈녹턴〉, 1835

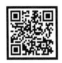

"고맙습니다!" "감사합니다!"

　예의 바른 아이가 되려면 자주 이렇게 말해야 했습니다. 어린아이가 감사의 완전한 의미를 이해했을 리는 없지요. 시간이 흐르고 세월의 풍파를 겪으며 '감사'의 진정한 의미를 알아갑니다. 그리고 그 진심 어린 감사의 마음도 더욱 소중해집니다.

　아침에 눈뜰 때부터 밤에 잠들기 전까지 마냥 평온한 날도 있지만, 한 편의 액션 영화처럼 사건 사고가 끊이지 않는 날도 있죠. 특히 정해진 기간 안에 주어진 일을 해내야 하는 상황이 되면, 어쩐지 모든 일이 내 의도와는 정반대로 흐르는 것처럼 느껴지죠. 일이 순리대로 풀리지 않으면 불평이 늘고 불만이 쌓입니다.

그런데 잘 찾아보면 그 와중에도 마냥 불평할 일만 있는 건 아니더 군요. 분명, '감사한 일들'이 있습니다. 하루 중의 감사한 일들을 적어두 면 삶의 가치는 더욱 올라갑니다. 감사의 기록은 일상을 빛내주는 조 명과도 같은 역할을 하지요.

클라라 슈만Clara Schumann은 당대를 대표하는 피아니스트이자 작곡 가입니다. 그녀는 위대한 음악가 슈만의 아내일 뿐 아니라 그의 뮤즈 이면서, 동시에 그녀 자신도 위대한 예술가예요. 클라라는 9살에 이미 유럽 무대에 데뷔하고 무려 60여 년간 쉼 없이 무대에 선, 역사상 최 장수 무대 경력의 피아니스트예요. 독일 100마르크 지폐에 그려진 클 라라의 모습에서는 흐트러지지 않은 단정함이 돋보여요. 그녀는 가는 곳마다 센세이션이었어요.

데뷔 이후로 쇼팽의 곡을 즐겨 연주한 클라라는 13살 때 파리에 연 주 여행을 갔다가 쇼팽을 만나고, 쇼팽 앞에서 그의 곡을 연주합니다. 그녀의 연주에 완전히 반한 쇼팽은 자신의 〈피아노 협주곡 1번〉 악보 를 선물해요. "신과 같은 놀라운 재능을 가진 피아니스트가 꼭 이 곡 을 연주하길 고대하며!"라는 메모와 함께요. 이때부터 클라라의 콘서 트 프로그램에는 늘 쇼팽의 곡이 들어있었고, 그녀는 수백 회의 콘서 트에서 쇼팽의 곡을 연주합니다.

둘의 만남으로부터 약 60년이 지난 후, 70세의 클라라가 자신의 은 퇴 무대에서 연주한 곡은 바로 쇼팽의 〈피아노 협주곡 1번〉이었어요.

소녀 시절, 자신의 재능을 인정해 준 쇼팽에게 전하는 감사였지요.

클라라와 쇼팽은 첫 만남 이후, 악보와 편지를 주고받으며 친밀하게 지내요. 그러다 3년 후, 클라라가 16살 때 쇼팽이 라이프치히의 클라라 집을 방문해요. 다음 해, 쇼팽은 클라라와 슈만을 만나기 위해 라이프치히에 다시 들러요. 바로 이날, 클라라는 이즈음 작곡해 둔 6곡의 피아노 소품을 모은 《저녁의 노래Soirées musicales》를 쇼팽 앞에서 연주하지요.

프랑스어 '수아레Soirée'는 독일어 '아벤트abend', 즉 저녁을 의미해요. 그런데 이 곡의 제목은 왜 그녀의 모국어인 독일어가 아닌 프랑스어일까요? 모음곡 《저녁의 노래》는 녹턴, 마주르카, 발라드, 폴로네즈 등 쇼팽이 즐겨 작곡하던 악곡들로 구성되어 있어요. 이 곡은 9살 많은 쇼팽 오빠의 음악 스타일에 완전히 반한 17세 소녀의 팬심으로 작곡된 것이죠. 그리고 쇼팽의 방문에 대한 감사의 마음이 두 번째 곡 〈녹턴〉에서 흘러나와요.

밤의 감성을 차분히 녹여낸 〈녹턴〉은 왼손의 정적인 화성 안에서 오른손이 우아한 선율을 그려가는 것이 특징이에요. 여기에 클라라는 '쇼팽'스러운 장식음의 형태와 임시표로 반음씩 움직이며, 쇼팽의 스타일을 그대로 들려줘요.

'느리게 흐르는' 안단테 콘 모토. 왼손의 잔잔한 펼침 화음 위로 오른손의 떨어지는 5개 음 "라솔파미레"가 멀리서 들려오듯 아련하게 울려요. 악보에는 '우아하게', '표정을 가지고' 연주하라는 지시어들이 가득해요. 그 표정은 쇼팽에게서 와서 클라라에게로 전이된 것이죠. 아름다운 음악을 보여준 쇼팽에 대한 감사와 헌사에는 사춘기 소녀의 멜랑콜리한 감성이 밤하늘의 별처럼 반짝여요.

당시 클라라는 쇼팽과 동갑내기인 또 다른 오빠, 슈만과 사귀고 있었어요. 아버지의 반대를 무릅쓰면서요. 슈만은 2년 전 피아노 모음곡집 《카니발》을 작곡했는데, 그중 12번째 곡이 바로 〈쇼팽〉이에요. 슈만의 〈쇼팽〉과 클라라의 〈녹턴〉은 모두 쇼팽을 가리키지만 그 의도는 사뭇 달라 보이죠?

클라라와 쇼팽은 정돈되고 차분하며 우아한 성정이 닮았어요. 그러다 보니 음악 스타일도 비슷합니다. 그토록 잘 맞는 두 사람은 이후 다시는 못 만났지만, 평생 서로의 예술을 존중하고 아꼈어요.

독일 화가 가브리엘레 뮌터Gabriele Münter의 그림 속 그녀를 보면 정돈되고 깔끔한 클라라가 떠오릅니다. 노트에 무언가를 쓰고 있는 그녀, 두 발을 붙인 채 다소 불편하게 앉아있어요. 제목의 '안락의자'가 무색하게도 말이죠.

뮌터는 자신의 모습을 짧은 단발의 여성으로 그려 넣은 듯해요. 그

녀가 입은 블라우스의 늘어진 소매와 바짓단의 매듭 장식은 다소 경직된 검정 셔츠와 빨간 구두 사이에서 유연하게 흐릅니다. 눈에 띄는 붉은 연필을 쥔 그녀, 노트에는 무엇을 적고 있을까요?

"나는 여학생이 일기를 쓰듯, 스케치북을 채운다. 내 그림은 내 삶의 순간들이다." 뮌터가 스케치북에 그림을 채우듯, 그림 속 그녀는 노트에 자신의 일상을 새깁니다.

젊은 시절 뮌터는 화가 칸딘스키와 만나 사랑에 빠지고 함께 살아요. 칸딘스키는 뮌터가 찍은 사진을 보며 유화를 그리고, 그녀와 함께 목판화를 배웁니다. 하지만 칸딘스키는 바우하우스의 교수가 되고 유명해지자 결국 그녀를 떠나죠. 홀로 남은 뮌터는 고독을 견디며 은둔해요. 이 그림은 그녀가 다시 활발하게 활동하기 시작한 시기에 그려진 그림이에요.

칸딘스키의 예술 세계를 사랑한 그녀는 이후 나치의 감시를 피해 칸딘스키의 그림을 지하실에 보관하고, 전시회를 열어 그의 초기 작품들을 세상에 알립니다. 클라라가 남편 슈만이 세상을 떠난 뒤에도 변함없이 슈만의 작품을 무대에서 연주하며 세상에 알렸듯이요. 뮌터와 칸딘스키가 서로에게 영향을 준 것은 클라라와 슈만이 음악가 부부로서 서로에게 뮤즈였던 것과 일맥상통합니다.

다소곳이 두 다리를 모으고 앉은 그녀의 노트는 감사의 글로 채워져 있지 않을까요? 뮌터는 자신을 버린 연인의 작품을 위험을 무릅쓰고 간직하다 세상에 꺼내 보였는데요. 그와의 만남과 그와 함께한 시간에 감사하는 마음이 있었기에 가능한 일이었겠지요.

삶의 모든 순간에는 감사할 이유가 있습니다. 오늘의 감사한 마음 덕분에 우리의 내일은 더욱 감사한 일로 채워집니다. 감사의 말과 글은 그 누구도 아닌, 바로 나를 위한 비타민이지요. 감사하는 마음으로 감사를 적으면, 감사할 일이 생깁니다. 그러니 안 적을 수 없겠죠?

"삶의 모든 순간에는

감사한 일들이 있습니다.

감사의 말과 글은 그 누구도 아닌,

바로 나를 위한 비타민입니다."

사람과 사람 사이의 온정

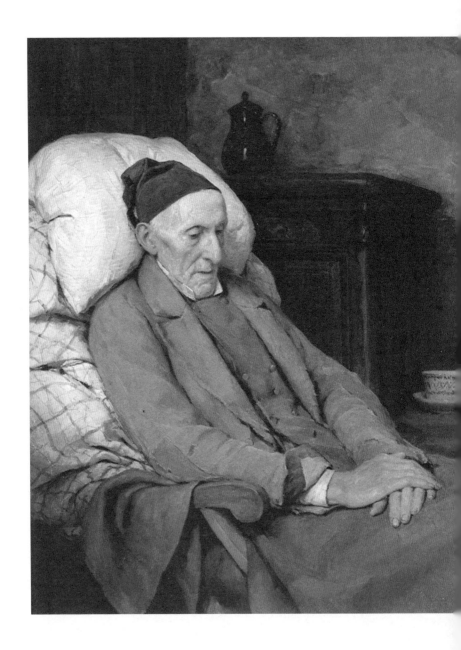

오늘의 그림 | 알베르트 앙커, 〈할아버지에게 책 읽어주는 소년〉, 1893
오늘의 클래식 | 요한 제바스티안 바흐와 아들, '시칠리아노', 1734

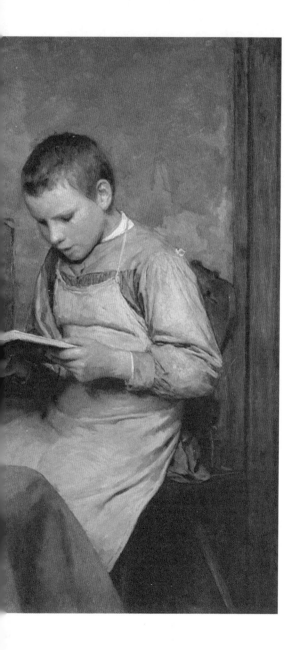

시력이 좋지 않아 책 읽는 게 불편한 할아버지. 앞치마를 두르고 일을 하던 소년은 기꺼이 하던 일을 멈추고 곁에 앉아요. 할아버지는 한기를 느끼는지, 무릎에 담요를 덮고 있어요. 소년은 책을 또박또박 분명하게 읽어내기 위해, 미간에 힘을 주며 열심히 글자를 봅니다.

할아버지는 이 순간이 너무나 귀중한 것을 알기에, 두 손을 한데 모으고 소년의 목소리에 집중합니다. 시선은 고정시키고, 오직 듣는 데에 온 힘을 다합니다. 아마도 할아버지는 소년이 준비한 차를 마시는 것조차 잊은 듯해요. 차는 차갑게 식었는지 몰라도, 방 안은 할아버지와 소년의 따스한 교감으로 난롯불을 지핀 듯 온기가 피어오릅니다.

이 그림에 계속 눈길이 가는 건, 오래되고 진실된 아름다움을 보는 듯해서예요.

사람과 사람, 마음과 마음의 교감을 보여주는 이 그림을 보니, 조용하면서도 기품 있는 바흐의 선율인 '시칠리아노'가 떠오릅니다. 시칠리아노는 17~18세기 이탈리아 시칠리아섬에서 시작된 6박자의 춤곡이에요. 마치 물 위에 배가 둥둥 떠있는 듯한 리듬 "라람밤 밤밤밤"(♫♪ ♫♪)이 특징이에요. '시칠리아노'는 이 리듬 위로 서정적이고 목가적인 선율을 들려줍니다.

본래 이 곡은 바흐의 〈플루트 소나타〉의 2악장이에요. 바로크 시대의 플루트는 지금처럼 금이나 은이 아닌, 나무로 만든 트라베르소였

어요. 트라베르소는 좀 더 따스한 소리를 머금지요. 저는 플루트가 아닌 피아노만으로 연주되는 '시칠리아노'를 즐겨 들어요. 이 세상에 피아노 연주로 안 좋은 곡은 없죠? 특히 이 곡이 피아니스트 빌헬름 켐프Wilhelm Kempff의 손을 거쳐 너무나 아름다운 피아노 독주곡으로 편곡됩니다. 켐프는 250년 전에 살았던 음악의 아버지인 바흐를 존경해서 그의 많은 음악을 피아노로 편곡해요. 이 곡은 단 34마디의 짧은 곡이지만, 인생의 황혼기에서 지나온 시간을 반추하게 합니다.

수백 년 동안 이 곡은 음악의 아버지 바흐의 곡으로 여겨졌지만, 최근 연구에 의하면 바흐의 둘째 아들인 카를 필리프 에마누엘 바흐Carl Philipp Emanuel Bach의 곡일 가능성에 무게를 두고 있어요. 그래서 아버지와 아들의 이름을 나란히 씁니다. 바흐의 곡이든 그 아들의 곡이든 세대만 다를 뿐, 바흐라는 물줄기에서 나온 건 변함이 없습니다.

인간의 수명이 길어지면서 지금의 노인들은 과거 노인들보다 더 오랜 시간을 노인으로 살고 있습니다. 젊은 세대와의 소통, 과연 가능할까요? "요즘 젊은 애들은 영 버릇이 없어"라는 고대 로마의 기록이 있다고 하죠. 진화론적 입장에서 봐도 당연한 신구 세대 간의 갈등은 결코 없어지지 않을 텐데요. 세대 간의 푸념은 점점 서로의 존재를 부정하는 모습으로 확대되는 듯합니다. 갈수록 삭막해지는 현대 사회에서 우리는 점점 더 촘촘하게 사람 구역을 나눕니다. 취향이나 취미가 서

로 같거나 세대가 같아야 어우러지죠. 반대로, 공통점이 없으면 그만큼 멀어집니다.

지구별에 여행 온 우리들, 서로를 있는 그대로 인정해 주면 좋겠어요. 그림 속 할아버지와 소년의 모습은 그 자체로 아름다워요. 감사의 마음이 담긴 할아버지의 가지런한 두 손과 어느 때보다도 열심인 소년의 집중하는 미간이 서로에 대한 존중을 보여줍니다. 큰돈을 기부하거나 연탄을 나르지 않아도, 가슴을 따뜻하게 하는 온정은 어떤 형태로든 존재합니다.

노인들은 젊은이에게 먼저 다가가서 말을 붙이기가 조심스럽고 두렵다고 합니다. 반면에 젊은이라면 언제든 먼저 다가갈 수 있죠. 우리가 먼저 따스하게 다가가면 어떨까요. 우리도 언젠가는 나이 들고 노인이 되어, 젊은 세대와 섞이지 못하는 때가 옵니다. 인생의 마지막 페이지를 사는 분들께 사소하더라도 따스한 기억을 드릴 수 있으면 좋겠습니다.

"지구별에 여행 온 우리들,

서로를 있는 그대로

인정해 주면 좋겠어요."

함께하면 절망 속에서도 무지개를 봅니다

오늘의 그림 | 존 에버렛 밀레이, 〈눈먼 소녀〉, 1856
오늘의 클래식 | 세르게이 라흐마니노프, 〈이 얼마나 멋진 곳인가〉, 1896

드넓게 펼쳐진 황금 들판을 등지고 앉은 소녀. 무릎 위에는 작은 악기가 놓여있어요. 아코디언처럼 생긴 이 악기는 콘서티나라는 손풍금이에요. 화가가 살던 당시 영국에서 태어난 악기지요. 소녀는 손풍금을 연주하며 지나는 사람들에게 동냥을 하며 살아가요. 그녀의 목에는 "장님에게 자비를"이라고 쓰인 팻말이 걸려있어요. 자매의 옷은 해지고 군데군데 기워 너덜너덜합니다. 눈이 먼 소녀는 동생을 돌보며 주변 마을을 떠돌아요. 오갈 데 없는 자매에게 손풍금은 생계 유지를 위한 필수품입니다.

한바탕 쏟아지는 빗줄기를 피하기 위해 소녀는 동생과 함께 붉은색 숄을 뒤집어씁니다. 소나기가 지나간 후 믿지 못할 일이 눈앞에 펼쳐져요. 바로 쌍무지개! 놀란 동생이 외칩니다. "무지개다!" 동생은 손가락

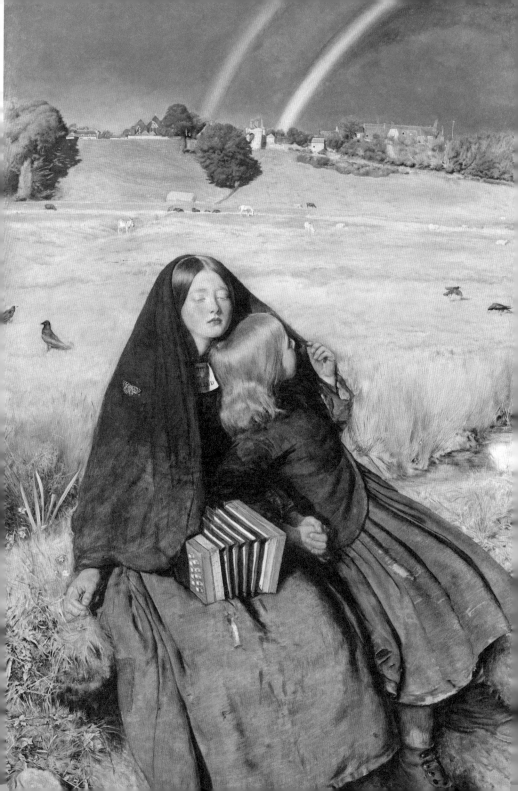

으로 무지개를 가리키지만 언니에겐 보이지 않죠. 동생의 설명을 따라가며 언니는 머릿속으로 열심히 그것을 그려봅니다.

영국 화가 존 에버렛 밀레이John Everett Millais의 애잔한 이 그림은 우리의 심금을 울립니다. 화가는 영국 남동부의 어느 해변가 마을에서 동냥하며 살아가는 두 소녀를 우연히 목격해요. 동생은 언니의 눈이 되어주고 언니는 동생의 보호자가 되어줍니다. 둘은 꼭 잡은 손을 놓지 않아요. 화가는 앞을 못 보는 언니와 곁에 꼭 붙어있는 동생을 보며, 가슴 아프지만 보는 즉시 마음이 따스해지는 그림을 남깁니다. 언니의 어깨 위에 내려앉은 호랑나비가 속삭여요. "이 또한 지나갈 거야, 소나기처럼!"

그런데 화가는 왜 무지개를 두 개 그렸을까요? 하나는 언니를 위해, 다른 하나는 동생을 위해? "언니, 무지개가 떴어! 두 개야! 하나는 내 거, 하나는 언니 거!" 이 행복한 외침에 눈먼 소녀는 얼마나 즐거웠을까요? 꼭 잡을 동생의 손이 없다면 소녀는 이 험한 세상을 버틸 수 없을지도 모릅니다. 세상의 모든 희망이 사라진 것 같은 순간에도 누군가와 함께한다면 희망의 무지개가 찾아와요. 그 무지개는 눈에 보이지 않아도 가슴속에 떠오르죠.

소녀는 비록 시각을 잃었지만, 되레 평범한 우리보다 더 많은 것을 들으며 느꼈을 거예요. 그녀는 자신이 가진 남은 감각들을 최대한 누

리며 행복을 찾아갑니다. 따뜻한 공기의 감촉을 느끼고, 새의 지저귐을 들으며, 싱그러운 풀 내음을 맡아요. 오른손 끝으로 들풀의 감촉을 느끼고, 왼손으로 동생에 대한 무한한 사랑을 피부로 느낍니다. 보통 소녀들처럼 평범한 꿈을 꿀 엄두조차 낼 수 없지만, 온몸으로 햇살을 느낍니다. 햇빛을 받아 찬란히 빛나는 소녀의 얼굴은 마치 세상을 다 가진, 환희에 젖은 여왕의 모습이에요. 우리가 살면서 무심결에 지나치게 되는 많은 것들, 소녀는 바로 그것들을 놓치지 않고 만끽합니다. 그 즐거움에 소녀의 얼굴은 저토록 평화로워요.

이 뭉클한 아름다움에 노래를 덧댑니다. 제목마저 너무나 멋진 곡이에요. 라흐마니노프의 〈이 얼마나 멋진 곳인가〉.

20대 초반의 라흐마니노프는 존경하던 차이콥스키의 죽음, 〈교향곡 1번〉의 실패, 사촌동생과의 금지된 사랑 등으로 우울증에 시달립니다. 하지만 정신과 의사 달 박사의 치료로 건강을 되찾고 1901년 재기에 성공해요. 그리고 다음 해에 사랑하는 사촌동생 나탈리아와 드디어 결혼하죠.

그녀와의 행복한 결혼 생활로 영감이 넘치던 라흐마니노프는 사랑의 노래인 로망스를 무려 12곡이나 작곡해요. 그중 7번째 노래인 이 곡은 갈리나의 시를 가사로 합니다.

이 얼마나 멋진 곳인가.

저 멀리 바라봐요.

불처럼 빛나는 강물과

형형색색의 카펫 같은 들판,

하얀 구름이 떠다녀요.

꽃과 오래된 소나무,

그리고 너, 나의 꿈.

-글라피라 갈리나의 시 〈이 얼마나 멋진 곳인가〉 중에서

무지개를 볼 수 없는 소녀가 무지개를 상상하듯, 눈을 감고 노래를 들어봅니다. 라흐마니노프가 즐겨 사용한 셋잇단음표의 피아노 반주 위로 황금 들판이 펼쳐져요. 부드러운 감촉이 느껴지나요? 무리 지어 노니는 염소와 새, 평화로운 마을, 하늘에 펼쳐진 한 쌍의 무지개……. 염소 우는 소리, 새의 지저귐도 들리네요. 시의 마지막 행 "그리고 너, 나의 꿈"에서 이 노래의 가장 높은 음이 불립니다. 그리고 기나긴 후주로 이 아름다운 풍경을 끝맺어요.

라흐마니노프는 좋은 사람들의 도움으로 위기를 극복할 수 있었어

요. 우울증을 치료해 준 달 박사, 언제나 곁을 지켜준 아내 나탈리아. 라흐마니노프는 이 노래를 'N'에게 헌정해요. N이 누구인지는 라흐마니노프 본인만이 알지요. 니콜라이 달 박사와 나탈리아, 혹은 그들 모두를 의미할 수도 있어요. 아마도 라흐마니노프가 마음 깊이 고마워할 만큼, 도움을 준 사람일 거예요. 눈먼 소녀의 그림을 보며 노래를 들으니 N이 라흐마니노프의 손을 잡아주었듯, 누군가의 손을 잡아주고 싶습니다.

가보지 않은 길도 가야 하는 것이 인생이죠. 함께 가는 그대라는 존재가 있어, 힘들지 않아요. 사랑하는 사람의 존재만으로도 세상은 두려울 게 없어요. 행복을 주는 그 사람과 함께라면 내 인생길에는 분명 무지개가 떠있을 거예요. 오래오래.

나만 보는 내 곁의 소중한 존재

오늘의 그림 | **알베르트 앙커**, 〈**고양이와 노는 소녀**〉, 1887
오늘의 클래식 | **로베르트 슈만**, 〈**밤에**〉, 1837

퇴근하고 집에 가면 문 앞까지 나와 반기는 친구들이 있습니다. 바로 반려동물이죠. 특히 고양이 집사들은 알죠? 그 작은 친구들은 그저 집사만 바라봅니다. 집사 옆에서 자고, 집사 앞에서 놀고, 집사가 뭘 하든 졸졸 따라다녀요. 이것은 사랑인가, 감시인가, 종종 헷갈리기도 합니다. 나만 사랑해 주는 이 친구 덕분에, 사랑받는 기분이 넘쳐나요.

고양이와 집사가 떨어져 있다면 이 사랑이 유지될까요? 불가능한 일이죠. 집사가 며칠 집을 비우고 돌아오면 고양이는 그토록 원망하는 몸짓을 보이거든요. 동물 친구들은 꼭 곁에 있어야만 사랑을 주고받을 수 있답니다. '곁'은 그토록 중요합니다.

고양이는 인류의 오랜 친구였어요. 고대 이집트의 피라미드 무덤 속

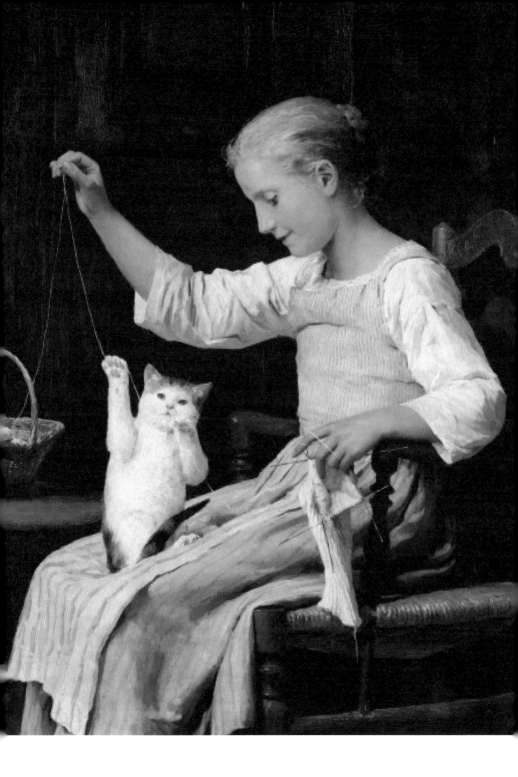

주인 옆에는 고양이도 함께 누워있답니다. 나만 사랑해 주는 존재, 나만 바라봐 주는 존재, 그 존재로 인해 내가 살아있음을 느낍니다. 이 작은 존재가 내게 선사하는 일상의 소박한 즐거움은 결코 작지 않답니다.

.

고양이의 울음과 움직임을 묘사한 음악은 꽤 있어요. 화가들의 그림에서도 고양이와의 행복한 순간을 만날 수 있고요. 르누아르, 피카소, 클림트, 칼로 등등. 그중엔 고양이와 소녀를 즐겨 그린 화가가 있어요. 바로 스위스 국민 화가 앙커예요.

앙커는 젊은 시절 파리의 화실에서 모네, 르누아르, 시슬레 등 당대의 화가들과 교류하며 화가의 꿈을 키워요. 그런데 그만 아버지가 돌아가시고, 앙커는 즉시 고국 스위스로 돌아갑니다. 그리고 부모님 집의 다락방에 화실을 꾸려요. 그때부터 농촌의 소박한 일상을 그만의 따뜻한 시선으로 관찰한 그림들을 쏟아냅니다. 이 그림도 따스한 친밀감과 평화로운 분위기로 가득하지요.

보자마자 미소가 한가득 지어지지 않나요? 어쩌면 이렇게 사랑스러울까요? 그림 속 소녀의 미소가 내 얼굴에도 번집니다. 순식간에 온기와 마음의 평온이 전해져요.

방 안이 꽤 어두운 건, 아마도 고양이가 야행성이기 때문이겠죠. 소녀는 잠이 안 오는지 뜨개질을 시작하고, 고양이는 단 1초의 틈도 주

지 않고 바로 달려와 소녀의 무릎 위에 앉아요. 따스하고 포근한 집사의 무릎. 소녀가 뜨개 실을 들어 올리자 얌전하던 고양이는 온데간데 없이 뒷다리로 서서 바로 실을 낚아채요. 소녀가 들어 올린 털실의 끝을 따라, 실을 쥔 고양이의 손도 딸려 올라갑니다. 이제 실은 온전히 고양이 것이 되었어요. 웃음이 나는 표정까지! 고양이의 발톱에서 실을 빼내려면 아마 대단한 인내심이 요구되겠죠. 화가는 바로 이 순간을 포착합니다.

소녀가 그 실을 고양이로부터 다시 낚아챌 확률은? 제로에 가깝죠. 고양이는 소녀보다 빠르니까요. 뜨개질은커녕, 소녀는 이미 고양이의 놀잇감이 되었네요. 화가의 눈에 귀여운 소녀의 뜨개질도 사랑스럽지만, 한밤중에 고양이까지 끼어들어 뜨개질을 훼방 놓는 모습이 너무나 사랑스러웠을 것 같아요. 고양이는 늘 호기심 천국이니까요. 화가의 애정 가득한 시선으로 고양이와 소녀의 유대를 담은 이 그림은, 소중한 존재가 곁에 있는 것이 얼마나 고맙고 행복한 일인지를 보여줍니다.

털실뭉치와 고양이, 안 그래도 절묘한 조합이죠. 실뭉치가 굴러가며 풀리는 실 끝에, 고양이는 극도로 흥분한답니다. 고양이는 사물의 끄트머리를 굉장히 좋아해요. 사냥 본능으로 무장한 고양이의 완벽한 '자아 완성'을 위해, 또 그들의 자존감을 끌어올려 주기 위해 한밤중 사냥놀이로 놀아주는 건, 격무에 시달려 피곤한 집사라도 꼭 해줘야 할 일이죠. 저도 고양이 집사라서 여기에 해당됩니다.

유럽의 일반 가정에서 여자아이들은 4살 정도면 뜨개질을 배웠어요. 취미가 아닌, 생존을 위한 뜨개질이었죠. 보온을 위한 긴 목의 뜨개 양말은 뜨개질의 기초 중 기초였고요. 어린아이들이 창가나 난롯가에서 뜨개질을 하다가 꾸벅꾸벅 졸며 꿈속으로 빠져드는 일상이 눈앞에 선해요. 꼬마가 귀엽고 통통한 손가락으로 꼼지락꼼지락 조심조심 뜨개를 뜨는 귀여운 모습은 그림으로 그리기에 충분한 소재였어요. 소녀의 뜨개질과 고양이, 어쩐지 잘 어울리는 조합이죠. 소녀는 행복을 뜨고, 고양이는 행복을 떼어주니까요.

온기를 전해주는 소녀와 고양이의 평화로운 밤, 슈만의 아름다운 저녁 음악을 함께 들어요.

청년 슈만은 사랑하는 클라라와 연애를 시작하지만, 곧바로 난관에 부딪쳐요. 클라라의 아버지인 비크 선생이 둘의 교제를 반대하며 데이트를 하지 못하도록 방해합니다. 두 사람의 편지를 중간에서 가로채는 수법까지 동원해요. 하지만 사랑하는 남녀를 막을 수 있나요. 만나려 하면 어떻게든 만나지요. 이렇게 비밀 데이트가 시작됩니다.

보고 싶은 클라라를 마음껏 볼 수 없어 힘들어하던 슈만은 8개의 소곡을 엮어 피아노 모음곡집《환상 소곡집》을 작곡합니다. 마치 조각보처럼 한 곡 한 곡을 붙여서 전체를 만든 것이죠.《환상 소곡집》이라는 제목은 슈만이 존경하던 E. T. A. 호프만의 여러 단편을 모은 모음

집 『칼로풍의 환상 소곡집』에서 온 거예요.

특히 슈만은 자신의 이중적인 두 내면인 오이제비우스와 플로레스 탄을 《환상 소곡집》의 8곡에 대입합니다. 이 두 자아 중 오이제비우스는 내성적이면서 몽상적이고, 플로레스탄은 변덕스러우면서 열정적이에요.

첫 곡 〈밤에〉는 오이제비우스의 명상적인 성격을 표현한 곡이에요. 저녁 황혼의 부드러운 분위기를 가득 담은 이 곡은 언제든 밤의 분위기를 전해줘요. 슈만은 첫 시작에 "사랑을 담아" 연주하라고 써요. 오른손의 조용한 선율선은 클라라를 사랑스럽게 어루만지는 바로 그 손길처럼 '다정하고 친밀하게' 연주합니다.

D플랫장조로 시작된 노래는 저녁 분위기가 상승하는 듯, 기분이 좋아지는 E장조로 이어져요. 이렇게 두 조성을 왔다갔다 하다가 다시 차분한 D플랫장조로 돌아와서 끝나요. 마지막 8마디의 선율에서 특히 더욱 사랑스러운 마무리가 돋보입니다.

잔잔한 호숫가, 하늘은 조금씩 붉게 물들어가고 주위는 온통 고요해요. 호수의 물결이 조용히 밀려갔다 밀려오는 소리만이 들릴 뿐. 그 저녁의 오렌지빛 황혼이 떠올라요. 부드럽게 흐르는 선율과 함께 그때를 추억합니다.

클라라와 떨어져 지내던 슈만은 그리움과 안타까움을 담아냅니다. 곁에 없을 때 그 사랑이 깊어가지요. 클라라에게 슈만은 첫사랑이었고, 슈만에게 클라라는 마지막 사랑이었습니다. 그들은 함께한 시간 동안 서로만을 사랑했어요.

말이 통하지 않거나 서로 생각이 달라도, 변함없이 내 곁에 머무르며 사랑과 힘을 주는 존재. 그 존재가 내 곁에 있음을, 그리고 내가 그 존재의 곁에 있음을 생각합니다. 소박한 일상을 나누며 서로를 진심으로 믿는 소중한 존재, 그 존재가 곁에 있나요?

"나만 사랑해 주는 존재,

나만 바라봐 주는 존재,

그 존재로 인해

내가 살아있음을 느낍니다."

휴식과 위로

퇴근길, 이제부터 자유입니다

오늘의 그림 | 존 슬론, 〈6시, 겨울〉, 1912
오늘의 클래식 | 끌로드 드뷔시, 〈아름다운 저녁〉, 1880

언제부터인지 저녁 시간은 하고 싶은 무언가를 하는 시간이 되었어요. '저녁이 있는 삶'을 추구하며 퇴근 이후의 시간을 자유롭고 알차게 채우는 것이 트렌드로 자리 잡았죠. 일단, 퇴근이라는 말만 들어도 설레고 가슴이 벅차오르지요.

'퇴근'은 직장, 즉 일터를 기준으로 쓰는 용어죠. "이제는 자유다"라는 숨겨진 뜻도 있고요. 집으로 가는 길의 기분은 아침에 집에서 나올 때의 그것과 다를 수밖에 없습니다. 아침부터 시작된 고된 하루의 끝, 왠지 그냥 마무리하기는 아깝기도 해요. 이럴 때 하루를 정리해 주고 긴장을 풀어줄 무엇을 찾아 우린 또 어디론가 갑니다. 오늘 하루 어땠는지를 서로 나누고 다독이러, 그리고 자유를 즐기러.

거대한 열차는 그림 왼쪽에서 오른쪽으로 튕겨 나올 것만 같아요. 열차 너머, 바다같이 청푸른 하늘에 온통 시선을 빼앗깁니다. 미국 화가 존 슬론John Sloan의 그림 속 기차역은 퇴근하는 사람들로 금세 채워집니다. 두꺼운 외투를 입고 털모자를 쓴 사람들. 쌀쌀한 겨울날, 땅거미가 지면 마음은 절로 다급해지죠. 아까운 하루가 온데간데없이 사라질 것만 같거든요. 비록 머리밖에 보이지 않지만, 아래로는 바쁘게 잰걸음을 걷는 수많은 신발들이 상상됩니다.

고가도로를 기준으로 위에는 가로등이, 아래로는 상점들이 불빛을 밝히고 있어요. 100여 년 전, 러시아워의 도시 풍경은 지금과 별반 다를 것 없어 보여요. 직장인이라면 누구나 공감할 수밖에 없는 풍경입니다.

저녁 퇴근길의 차디찬 공기를 맞으며 아름다운 음악을 함께 들어요. 프랑스 작곡가 드뷔시의 〈아름다운 저녁〉입니다. 이 곡은 프랑스 시인 부르제의 시에 드뷔시가 선율을 붙인 노래예요. 드뷔시는 마치 인상주의 화가들처럼, 빛을 그려냅니다. 음표에 말이죠. 그는 특정 순간의 기분과 느낌, 정취, 또는 시를 읽고 떠오르는 장면을 음악으로 담아내요. 그러니까 이 곡은 해가 지고 저녁이 시작되는 그 시점의 풍경을 전해요.

해는 지고, 강물은 장밋빛으로 변하네.
밀밭 사이로 작은 풀벌레가 밀려드네.

젊은 우리, 이 아름다운 저녁에
세상의 매력을 맛보려는 호소.
파도는 떠나고 우리도 사라지네.
바다로, 무덤으로.

-폴 부르제의 시 〈아름다운 저녁〉 중에서

시인은 프랑스어 '보beau'(아름다운)와 '통보tombeau'(무덤)의 라임을 맞춥니다. '아름다운'과 '무덤'은 반대되는 개념이지만, 이 시에서 가장 중요한 두 낱말이에요. 행복하고 싶고 젊음을 즐기고 싶은 우리들. 하지

만 언젠가 이 모든 것들은 파도에 쓸려가듯, 우리도 무덤으로 사라지니까요.

장밋빛으로 물든 강물과 바람에 흔들리는 밀밭에서 석양이 시작돼요. 처음부터 끝까지, 시종일관 아주 작은 목소리로 속삭여요. 부드럽게 흐르는 피아노의 셋잇단음표 위로 잔잔하게 흐르는 선율. 드뷔시가 표현하는 음악은 윤곽선을 흐리며 반음과 반음 사이를 교묘하게 지나갑니다.

가사에서 "보beau"(아름다운)를 노래할 때, 선율은 가장 높은 F샵까지 가닿으며 절정을 노래해요. 그리고 아름다운 시간이 사라지듯, 이 곡의 분위기도 느리고 유연하게 사라집니다.

드뷔시는 음악에서 절제를 중요시했어요. 그래서 그의 음악을 들으면 쉼표와 여백이 느껴지면서 잔물결 같은 잔잔한 감동이 밀려옵니다. 마음이 진정되고 차분해지는 저녁 공기가 내 주변을 감싸요. 온몸과 머릿속이 한결 편안해집니다.

드뷔시가 본 저녁 노을은 이렇듯 살며시 얼굴을 내밀고, 저녁 하늘은 그 장밋빛에 물들어 세상을 밝혀요. 그의 음악을 통해 자연 속의 저녁이 눈앞에 펼쳐집니다. 거대한 몸통으로 들어서는 통근 열차의 에너지, 퇴근하는 사람들, 그리고 그들의 흥분된 얼굴. 끊임없이 반복될 도시의 일상이 드뷔시의 선율에 물들어가요. 언젠가는 무덤 속으로

사라질 우리. 아름다운 저녁이 몇 번이나 남았을까요? 그 저녁을 즐기러 가보시죠.

시원하게 맥주 한 잔, 어때?

오늘의 그림 | **에두아르 마네**, 〈카페 콩세르의 한구석〉, 약 1880
오늘의 클래식 | **다리우스 미요**, 〈스카라무슈〉, 1937

파리의 카페 콩세르(콘서트가 열리는 카페), 왁자지껄하죠? 맥주를 마시며 공연을 즐기는 손님들. 그 사이를 종업원이 능숙하게 비집고 다니며 맥주를 나릅니다. 커다란 잔에 가득 담긴 맥주를 한 방울도 흘리지 않으면서요. 게다가 여러 잔을 한 손에 들고 말이죠. 그 모습에 감탄한 프랑스 화가 에두아르 마네Edouard Manet는 이 광경을 그림으로 남깁니다.

달인의 경지로 보였을 종업원의 숙련된 이 서빙 기술은 지금에야 흔하지만, 당시에는 꽤 진기했겠죠. 파란 옷을 입은 손님은 무심하게 파이프 담배를 피우고 있는데요. 종업원은 그 앞에 맥주를 내려놓으면서 동시에 시선을 돌려 왼손의 맥주잔을 전달할 손님의 위치를 찾고 있죠. 종업원과 손님이 각자 다른 방향을 보는 것도 꽤 재밌죠? 화가 마네는 공연이 아닌, 달인의 작업 기술을 감상했네요.

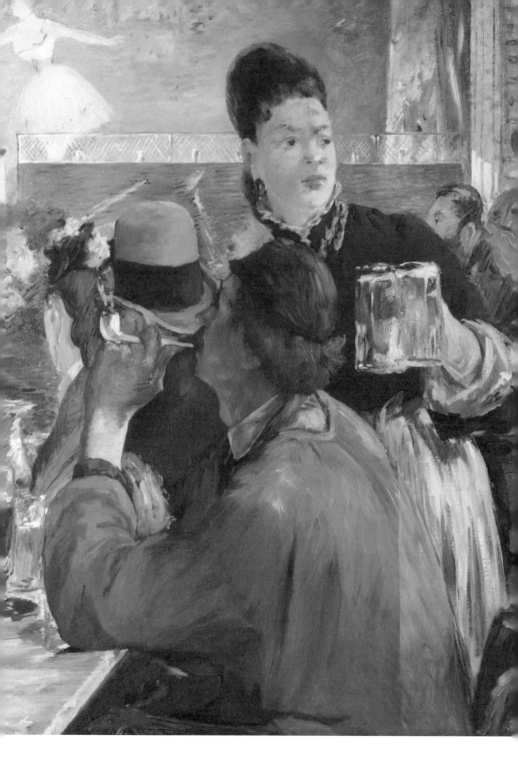

카페 콩세르의 흥겨운 분위기가 고스란히 전해지는 이 순간, 스카라무슈가 떠오릅니다. 스카라무슈는 할리퀸 같은 어릿광대를 말해요. 록 그룹 퀸의 인기 곡 〈보헤미안 랩소디〉에도 등장하죠. "스카라무슈, 판당고(스페인 민속춤)를 춰줄래?" 스카라무슈는 연극이 시작되기 전, 기타를 메고 등장해서 너스레를 떠는 익살꾼 역할도 합니다. 또, 파리에는 스카라무슈라는 극장도 있지요. 이 극장의 이름을 딴 곡이 바로 프랑스 작곡가 다리우스 미요Darius Milhaud의 〈스카라무슈〉예요. 특히 3번째 악장은 마네 그림의 떠들썩한 분위기를 그대로 닮은, 아주 신나는 곡이에요.

1936년, 미요는 어린이용 연극인 몰리에르의 〈하늘을 나는 의사〉에 쓰일 음악을 작곡해요. 이 연극은 다음 해 스카라무슈 극장에서 초연됩니다. 그리고 다음 해 이 곡은 파리 만국박람회에서도 울려 퍼져요. 미요의 스승인 피아니스트 마르그리트 롱이 〈스카라무슈〉를 피아노 2대로 연주할 수 있도록 편곡을 부탁했거든요. 미요는 그녀를 위해서 2대의 피아노를 위한 모음곡 〈스카라무슈〉를 만들어줍니다. 제목은 연극을 초연한 극장의 이름을 따서 〈스카라무슈〉로 지은 것이죠.

3악장 '브라질풍으로'는 미요가 브라질 주재 프랑스 대사관에서 보좌관으로 일한 덕분에 탄생한 곡이에요. 미요는 브라질 리우데자네이루에서 2년간 거주하며 브라질 음악에 매료돼요. 3악장 악보의 시작에 "삼바 악장"이라고 써있듯, 이국적인 브라질의 삼바 리듬이 전반에

깔려있어서 신나고 경쾌한 낙천주의로 가득합니다.

2대의 피아노는 1번 피아노와 2번 피아노로 나뉘어, 각각 리듬부와 선율부를 담당해요. 중간에 역할을 교대하기도 합니다. 라틴 아메리카의 신나는 리듬이 다양하게 펼쳐지고, 그 위로 천진난만한 선율이 피아노의 옥타브로 시원하게 들려와요. 귀가 뻥 뚫리는 듯한 상쾌함은 물론이고, 의자에 가만히 앉아있을 수 없게 하죠. 벌떡 일어나게 만드는 에너지가 끝까지 펼쳐집니다. 두 피아니스트가 빠르게 음표들을 훑고 지나갈 때 이국적인 하모니가 전해지면서 잠시 다른 세계로 떠나는 듯해요. 듣자마자 나도 모르게 이 독특한 리듬에 감전되고야 마니, 중독성이 대단하죠?

종업원이 들고 있는 꽉 찬 맥주잔을 보니 계영배가 떠오릅니다. 계영배는 술잔의 술이 70퍼센트 이상 차게 되면 모든 술이 아래 구멍으로 흘러 나가도록 만들어진 독특한 기능의 술잔이에요. 과음을 경계하기 위한 것이죠. 인간의 과욕에 대해 공자는 이렇게 말하죠. 과유불급過猶不及, '과하면 부족한 것만 못하다.' 술도 인생도 비워야 채워집니다. 단, 신나는 리듬과 경쾌한 선율로 가득한 〈스카라무슈〉는 100퍼센트 채워 들어도 좋겠지요. 술잔은 깨끗이 비우고요.

가장 멋진 옷을 입고 나가볼까요?

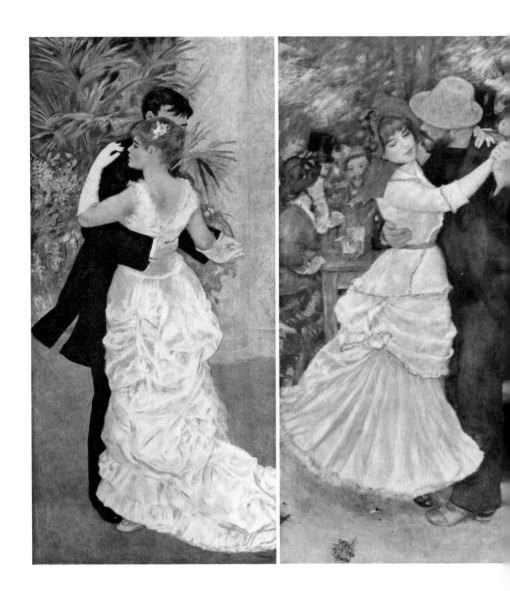

오늘의 그림 | 오귀스트 르누아르, 〈도시 무도회〉,
　　　　　　〈부지발 무도회〉, 〈시골 무도회〉(왼쪽부터), 1883
오늘의 클래식 | 에릭 사티, 〈난 당신을 원해요〉, 1896

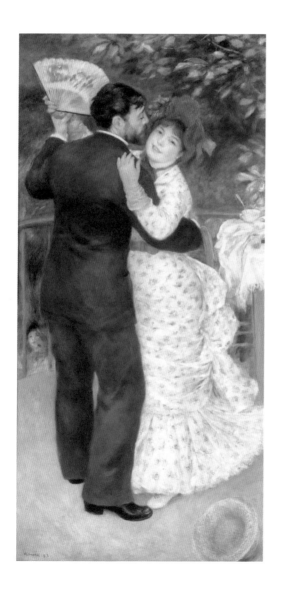

고민, 고민하며 고르고 고른 옷을 옷장 속에 고이 모셔두고 있다고요? 옷이 아깝다고 걸어두지만 말고, 바깥 구경을 시켜주세요. 자주 입어야 내 몸에 잘 맞는, 진짜 내 옷이 되거든요. 특별한 날을 위해 입는 옷이 아니라, 그 옷을 입고 그날을 특별하게 만들어봐요. 그림 속 주인공들처럼.

동글동글 귀여운 얼굴의 숙녀들과 멋진 신사들의 행복한 춤 선에서 눈길을 뗄 수가 없어요. 각양각색의 드레스와 슈트가 유난히 돋보이죠? 마치 패션을 보여주기 위한 그림으로도 보입니다. 프랑스 인상주의 화가 오귀스트 르누아르Auguste Renoir의 그림들이에요. 르누아르의 부모님은 의상실을 운영했어요. 그 덕분에 르누아르는 유달리 패션 감각이 뛰어났지요. 그래서인지 그의 그림 속 인물들은 하나같이 예쁘고 멋진 옷을 입고 있어요.

당시 파리의 무도회장은 패셔너블한 파리지앵과 파리지엔들의 집합지였어요. 그들은 휴일이 되면 가장 멋진 옷을 꺼내 입고 밖으로 나갑니다. 세탁소에서 옷을 빌려 입기도 했죠. 평일에 일이 좀 고되더라도 주말이 되면 어떤 옷을 입고 어디에 갈지를 계획하며 즐거운 고민을 했겠지요.

르누아르는 다양한 분위기의 무도회 풍경을 그림에 담아요. 〈도시 무도회〉와 〈부지발 무도회〉, 그리고 〈시골 무도회〉는 이렇게 탄생합니

다. 3점의 그림은 실물 크기로 크게 그려져서 그림 앞에 서면 실제로 사람들이 눈앞에서 춤을 추는 듯한 기분이 든답니다. 이제 그 무도회 속으로 어서 가볼까요?

〈도시 무도회〉에서 실크 소재의 우아한 이브닝 드레스와 긴 장갑을 낀 여성은 당시 르누아르의 모델이자 연인이던 수잔 발라동Suzanne Valadon이에요. 르누아르는 발라동을 위해 직접 파리의 고급 의상실에서 드레스를 주문합니다. 턱시도를 입고 흰 장갑을 낀 남성은 여성의 손을 받친 채 조심스럽게 동작을 이끌어요. 한껏 차려입은 도시 무도회의 두 사람, 너무 점잔을 빼는 것 같지 않나요?

이어진 〈부지발 무도회〉는 좀 더 편안한 분위기예요. 르누아르와 친구들은 파리 인근 휴양지인 부지발에서 종종 파티를 즐깁니다. 야외의 저녁 공기가 생기 가득 전해지는 이곳은 예술가들의 핫플이었어요. 남성(작가 폴 로트)의 얼굴이 여성에게 적극적으로 다가가고 있네요. 그녀 역시 발라동이에요. 춤 동작에서 리듬감이 느껴지죠? 발라동은 남성에게 손을 맡기면서도 왠지 모르게 부끄러워하네요.

마지막 〈시골 무도회〉에 간 여성은 7년 후 르누아르의 아내가 된 알린이에요. 그녀는 드레스 디자이너였어요. 정면을 향해 미소 짓는 알린의 표정이 너무나 사랑스럽죠? 그녀는 잔잔한 꽃무늬의 소박한 드레스 차림에 일본풍 부채까지 손에 쥐고 있어요. 아마도 좋아하는 음악이 나오니 식사를 하다 말고 벌떡 일어나서 춤을 추는 듯 보여요. 뒤쪽 테

이블 위에 그 답이 있답니다. 복숭앗빛으로 달아오른 여성의 두 뺨이 그림 한가운데를 조명처럼 비춥니다. 남자의 모자가 바닥을 뒹구는 걸 보니, 무도회의 열기가 절정에 이른 듯해요. 과연 어떤 음악이 흐르고 있을까요?

〈도시 무도회〉와 〈부지발 무도회〉에 등장하는 발라동은 미술사에서 중요한 인물이에요. 르누아르뿐 아니라, 드가, 로트레크, 모딜리아니 등 당대 웬만한 프랑스 화가들의 캔버스엔 그녀가 그려져 있지요. 그녀의 예쁜 얼굴은 다양한 붓끝에서 각각 다른 모습으로 표현됩니다. 화가의 모델 일을 하며 그들의 애인 역할도 하던 다른 모델들과 달리, 발라동은 모델 일에 머무르지 않고 스스로 화가가 되어 직접 그림을 그려요. 남성 화가의 붓끝에서 그저 예쁜 모델이었던 발라동은 자신의 자화상에서 예쁜 척하지 않는 '센 언니'의 거칠고 투박한 매력을 발산합니다.

많은 남성들이 매력적인 그녀에게 구애를 하는데요. 그중에는 음악가 에릭 사티Erik Satie도 있었어요.

르누아르의 붓끝에서 춤을 추던 발라동은 10년 후, 주식중개인 폴 무시스의 연인이 됩니다. 두 사람은 몽마르트르 언덕의 유명한 카페 '검은 고양이'를 방문해요. 이 카페에서 피아노를 치며 생계를 이어가던 사티는 발라동을 보고 첫눈에 반하지요. 소문난 괴짜답게 사티는

애인과 함께 있는 발라동에게 청혼을 해요. 물론 거절당하죠.

어느 날 발라동은 사티가 사는 작은 아파트의 옆집으로 이사 와요. 이제 사티는 발라동의 데이트에까지 따라 나가요. 정말 괴짜죠? 사티는 그렇게도 열렬히 발라동을 사랑했어요. 발라동은 사티의 초상화를 그려줍니다. 사티도 그녀의 초상화를 그려줘요. 하지만 6개월 후 그녀는 사티를 완전히 떠나버리고 함께 찍은 사진 속 사티를 도려내 버려요. 사티의 가슴은 갈기갈기 찢어져요.

사티는 인기 여가수 다르티의 피아노 반주자였어요. 그녀가 뮤직 홀에서 부를 노래를 작곡해 주기도 했지요. 발라동과 헤어진 지 3년 후, 사티는 사랑을 갈구하는 파코리의 시를 가사로 노래를 작곡해요. 〈난 당신을 원해요〉. 사티는 아직도 발라동을 잊지 못한 걸까요?

'난 당신을 사랑해요Je t'aime'는 플라토닉한 느낌이고, '난 당신을 원해요Je te veux'는 왠지 에로틱하지 않나요? 안 그래도 가사는 대놓고 연인의 손길을 탐하는 내용이에요. 피아노는 3박자의 왈츠 리듬을, 사티의 평소 성격처럼 C장조의 기본 화음으로 소심하고 덤덤하게 울려내요. 피아노 반주는 밋밋하고 재미없는 사티 같고, 자유롭게 음률을 넘나드는 매혹적인 노래는 발라동의 자유분방하고 톡톡 튀는 성격을 닮은 듯해요. 벨 에포크 시절의 교태 넘치는 감성이 풀풀 묻어나죠? 가수 다르티가 이 노래를 수도 없이 애창했을 만도 합니다.

내 바람은 단 하나.
오직 당신 곁에서 평생 사는 것.
내 심장은 당신 것이 되고
당신 입술은 내 것이 되고
당신 몸은 내 것이 되고
내 몸은 당신 것이 될 거예요.

사랑에 빠진 당신의 심장은 내 손길을 원하죠.
영원히 타오를 사랑의 불길 속에서
끌어안은 우린 하나가 돼요.

-앙리 파코리의 〈난 당신을 원해요〉 중에서

연인의 손길을 원하는 멋진 노래를 만든 사티, 정작 그는 평생 단 한 번 연애합니다. 오직 발라동. 사티는 발라동과 헤어진 후 죽을 때까지 무려 30년간 그 어떤 여성도 만나지 않았어요. 르누아르의 연인이었던 발라동은 무도회 그림이 그려진 그해에 아들을 낳고, 사티의 짝사랑을 받더니, 결국 무시스와 결혼해요.

그런데 〈시골 무도회〉 속 여성도 원래는 발라동이 아니었을까요? 르누아르가 발라동의 얼굴을 그린 후, 어떤 사정이 있어 알린의 얼굴로 바꿔 그린 건 아닐지 궁금해져요. 알린의 빨간 모자에 답이 있겠죠?

발라동의 빨간 모자와 똑같으니까요.

일주일에 한 번은 옷장 깊숙한 곳에서 잠자고 있는 가장 아끼는 옷, 가장 멋진 옷을 꺼내 입어요. 마치 르누아르의 그림 속 멋쟁이들처럼. 그 누구도 아닌, 나 자신에게 가장 멋지게 보여야죠. 그리고 그런 나를 데리고 이 시간을 즐기고 추억할 만한 곳으로 가보세요. 어디든 좋아요. 춤추러 가도 좋고, 도서관도 좋고. 이 순간, 망설일 필요 있나요? 오직 나를 위해 용기 내서 나가봐요. 일주일 동안 수고한 나는 하루쯤 그래도 되니까.

머리가 복잡할 땐 산책이 최고예요

오늘의 그림 | **오귀스트 르누아르**, 〈**산책**〉, 1870
오늘의 클래식 | **로베르트 슈만**, 〈**호두나무**〉, 1840

목적 없이 걷기는 목적이 있는 그것보다 훨씬 즐거워요. 가는 길을 바쁘게 재촉하지 않아도 되니, 주변을 둘레둘레 볼 수 있어 좋죠. 걸으며 이런저런 생각에 잠기다 보면, 어느새 복잡한 머릿속이 비워지고 사나웠던 마음이 차분해지죠. 또 좋은 영감과 아이디어가 떠오르기도 합니다. 건강한 몸과 마음을 위해 걸을 수만 있다면 되도록 많이, 자주 걸어봐요. 도심 속 걷기도 좋지만, 특별히 시간을 내어 숲에 들어서면 또 다른 세상이 나를 반깁니다. 가볼까요?

울창한 나무들이 먼저 인사해요. 바람에 스치는 나뭇잎 소리에 두리번거리게 되죠. 나무의 목소리, 들리시나요? 산책로 위의 돌멩이들도 아는 척을 하네요. "오랜만이네?" 그들은 이런저런 이야기를 들려줍니다. 만약 누군가 나무의 언어를 이해한다면 놀라운 비밀이 드러날지

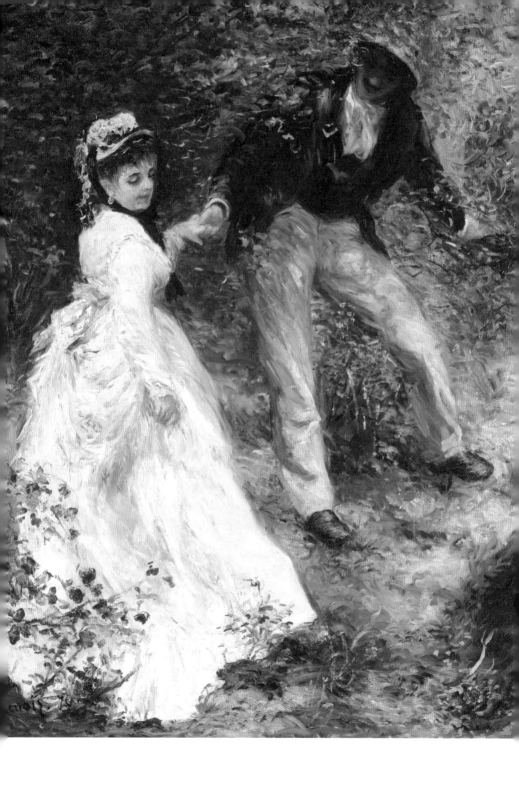

도 몰라요. (『나의 라임 오렌지 나무』의 주인공 제제는 어떻게 나무의 말을 알아들을 수 있었을까요?) 제제처럼 나무와 친구가 되어 나무의 속삭임을 들어봐요.

나무와의 대화를 상상해 본 사람도 있어요. 작곡가 슈만은 문학을 사랑했지요. 독서량이 대단했고 시인과 소설가에 대한 관심도 유별났어요. 슈만은 법학을 공부하지만, 음악에 대한 열정으로 결국 그만두고 비크 선생에게 피아노를 배워요.

어느 날, 슈만은 모젠의 시집을 읽다가 한 페이지에서 멈춰요. 그의 마음을 사로잡은 시는 〈호두나무〉. 호두나무는 봄에 꽃을 피우고 9월이 되면 열매를 맺지요. 호두는 그렇게 우리 손에 들어옵니다. 호두나무는 다정하게 비밀 이야기를 들려줘요. 슈만은 귀를 쫑긋해요. 그리고 선율을 붙여가요.

집 앞 푸르른 호두나무 한 그루,
가지마다 향기로운 이파리들이 활짝 피어있네.
부드러운 바람은 꽃봉오리들을 사랑스럽게 포옹하네.

꽃들은 둘씩 짝지어 속삭이네.
서로 입 맞추려 귀엽게 머리를 기울인 채.

꽃들이 한 소녀에 대해
밤낮으로 속삭이네.

내년이면 신랑감이 나타날지 모른다고
그 희미한 속삭임을
누가 알아들을까?

귀 기울이던 소녀는
미소를 지으며
꿈속으로 빠져드네.

-율리우스 모젠의 시 〈호두나무〉 중에서

이 곡은 세상의 어지러움과 불쾌감이 모두 사라진, 정화된 아름다움을 선사합니다. 화음을 펼쳐내는 아르페지오 반주는 따뜻한 햇살이 내 몸 안에 들어와 덮혀주는 듯 포근해요. 노래의 부점 리듬(♫♪)은 설렘을 전해요. 피아노와 노래는 선율을 주고받으며, 함께 하나의 이야기를 만들어가요. 화성이 바뀔 때마다 장면이 전환되듯, 색채가 바뀝니다. 이에 따라 숲의 정경도 쉴 새 없이 필터를 바꿔요. 노래는 마치 숲길을 걷던 연인이 호두나무 아래에서 도란도란 이야기를 나누듯 따스해요.

슈만은 비크 선생에게 피아노를 배우다 그의 딸 클라라와 사랑에 빠집니다. 하지만 비크 선생은 자신의 보물이자 자랑이던 클라라가 나이도 많고 정신적으로도 불안한 슈만과 결혼하는 걸 반대해요. 결국 슈만은 결혼 문제를 두고 비크 선생과 법정까지 가요. 긴 시간에 걸친 힘겨운 법적 다툼 끝에 슈만은 드디어 클라라와 합법적 결혼을 판결받아요. 두 사람은 클라라의 생일 전날에 결혼식을 올립니다.

슈만은 마음에 드는 시들을 모아둔 노트에서 26개 시를 골라 연가곡집《미르테의 꽃》을 작곡하고, 사랑하는 클라라에게 결혼 선물로 헌정해요. 포근하고 따스한 〈호두나무〉는 바로 이 결혼 선물의 3번째 곡이에요.

클라라와 사랑의 결실을 이루게 된 슈만은 기쁘고 행복한 마음을 밝고 경쾌하게 노래합니다. 슈만은 그녀를 평생의 동반자로 여기고 함께 행복하게 살아가기로 맹세합니다. 노래에서 "소녀"라는 가사가 나올 때마다 음악은 리타르단도로 '점점 느려집니다'. 바로 여기서 천천히 그리고 신중하게 클라라를 바라보는 슈만의 시선이 느껴져요.

시에서는 "꽃들은 둘씩 짝지어" 있다고 말해요. 실제로 호두나무의 꽃은 암수가 같이 피고, 또 열매도 두 알씩 꼭 붙어있어요. 이 모습을 시에서는 "입" 맞춘다로 표현해요. 슈만이 처음 이 시를 읽었을 때 클라라와의 사랑이 불타오르고 있었어요. 그러니 꽃 두 송이, 열매 두 알이 꼭 붙어있는 호두나무를 노래한 모젠의 시에 빠질 수밖에요. 호두

나무 열매 속에는 단단한 껍질의 호두가 들어있고, 그 껍질 속에는 한 쌍의 호두알이 사이좋게 마주 보고 있지요. 두 호두 조각은 서로 마주 붙어야 완전한 하나가 됩니다. 이보다 더한 사랑이 또 있을까요? 그 무엇도, 심지어 아버지도 뗄 수 없는 사랑이었으니, 슈만과 클라라는 호두알 커플이었네요.

 사랑스러운 호두알 커플과 꼭 닮은 그림이 있습니다. 르누아르의 〈산책〉. 사랑스러움이 한눈에 들어오죠. 이 그림에 유난히 끌리는 건, 두 사람이 주고받는 상냥한 표정과 자태 때문이에요. 신사가 숙녀에게 베푸는 섬세한 친절! 신사는 여성이 오르막길을 쉽게 오르도록 손을 잡아주며, 다른 손으로는 나뭇가지를 치워줘요. 이 친절한 행위로 두 사람의 다정함이 더욱 부각됩니다. 남성이 내민 손을 잡기는 했지만, 여성은 고개를 살짝 돌려버려요. 어쩌면 이렇게 깜찍할까요? 이 커플도 슈만과 클라라처럼 호두알 커플이죠?
 그림에서는 숲과 나무에 둘러싸여 자연과 하나 된 연인의 아름다운 정서가 그대로 전해져요. 초록의 나무와 어우러진 연인은 솜사탕 같은 밝은 색감과 가벼운 붓놀림으로 그려져 더욱 찬란하게 빛납니다. 산책을 위해 한껏 차려입은 두 연인. 멋쟁이 화가 르누아르의 그림답게, 남성은 멋진 슈트와 모자를 걸쳤어요. 여성이 쓴 귀여운 모자는 눈길을 사로잡는 또 하나의 포인트죠. 특히 그녀의 풍성한 드레스 자락은 한가로운 숲속의 여유를 전해줘요. 상냥하게 두 손을 맞잡은 연인은 그

림 속에서 마치 살아 움직이는 듯한 역동성을 부여합니다.

'산책'이라는 제목은 르누아르가 붙인 건 아니에요. 만약 르누아르라면 어떤 제목을 썼을까요? '나무와 연인들' 또는 '숲이 지켜준 우리의 비밀' 같은 제목은 어떨까요?

그림 속 남녀처럼 가까운 산책길로 나가보세요. 한 손에 텀블러를 들고, 햇빛 아래를 거닐어요. 산책은 마음이 어지럽고 머릿속이 복잡할 때 특히 더 좋아요. 걷다 보면 어느새 스트레스가 사라지고 몸도 마음도 가벼워지거든요. 그렇게 걷다가 내 손을 꼭 잡아줄 누군가를 만나는 상상은 덤이에요.

"목적 없이 걷기는 목적이 있는 그것보다 즐거워요.

걸으며 이런저런 생각에 잠기다 보면,

어느새 복잡한 머릿속이 비워지고

사나웠던 마음이 차분해집니다."

아무것도 하지 않는 날도 필요해요

오늘의 그림 | 메리 카셋, 〈푸른 소파에 앉아있는 소녀〉, 1878
오늘의 클래식 | 가브리엘 포레, 〈자장가〉, 1894

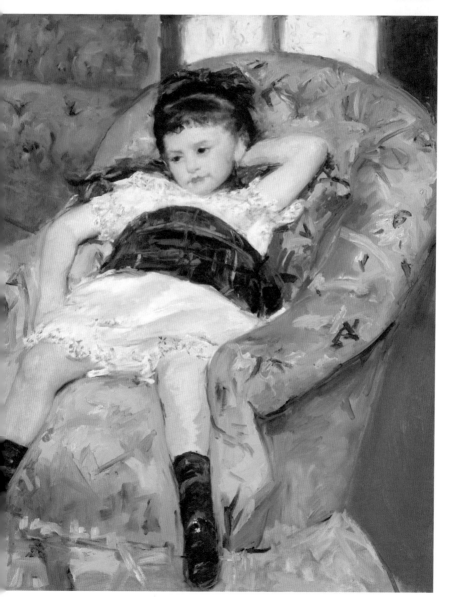

번호표를 받으면 그 순간부터 시간은 더디게 흐릅니다. 특히 전자레인지 앞에 서면 시간은 왜 멈춘 것 같을까요. 하물며 어린 꼬마가 이젤 앞에 모델로 서면, 얼마나 힘들까요? '아무것도 하지 않음'이 이토록 힘든 일이라니! 차라리 무언가를 하는 게 낫겠어요. 아이는 머리끝부터 발끝까지 마치 인형처럼 차려입었지만, 자세와 표정은 정반대예요.

　이 그림의 웃음 포인트는 무료함을 온몸으로 표현하는 꼬마의 자세와 표정이에요. 다리를 축 늘어뜨린 채 아무렇게나 앉아있는 모습에서는 멋지게 그려지고 싶다는 의지가 전혀 느껴지지 않죠. 심지어 약간 심통이 난 듯도 해요. 자포자기한 채 멍 때리고 있는 꼬마에서 왼편의 강아지로 시선을 옮기면, 다시 한 번 웃음이 터져 나와요. 꼬마의 '좋은 친구' 역할을 다 하지 못한 강아지는 장렬하게 잠이 들고 말았으니까요.

　아이를 사랑스럽게 바라보는 시선의 주인공은 미국 인상주의 화가 메리 카셋Mary Cassatt이에요. 그녀의 눈으로 바라본 이 광경은 우리의 시선도 단번에 사로잡지요. 아이의 천진난만한 표정에 이어, 한눈에 들어오는 시원한 바다 빛 소파! 청록색이 약간 가미된 푸른색은 그냥 '블루'라 하기엔 어딘가 부족하네요. 공작새의 날개 색(피콕 블루) 같기도 하고, 터키석 색(터키즈 블루)에 브로콜리를 흩뿌린 느낌도 들어요. 만약 아이가 강아지와 저 상태로 잠이라도 든다면 지중해 바닷속에서 열대어들과 노는 꿈을 꾸지 않을까요?

꼬마는 지금 벌어지는 일, 즉 자신이 캔버스 위에 그려지고 있다는 사실에는 전혀 관심이 없어요. 소파에서 소리 지르며 강아지와 뛰어다녀야 하는데, 그러지 못할 뿐이죠. 만약 조금이라도 움직이면 엄마에게 혼날 게 뻔하니, 어쩔 수 없이 참는 것이죠. 어쩌면 그림 밖의 엄마가 이젤 뒤에서 "가만히 잘 앉아있으면 사탕과 초콜릿 줄게!"라며 아이를 계속 타이르고 있을지도 모릅니다. 아이는 엄마 말에 '움직거리고 싶은 마음'을 참고 또 참아요. 누워서도 안 되고, 저런 표정을 지어서도 안 되지만, 결국 지쳐서 "될 대로 돼라" 하고 아무렇게나 퍼져버렸어요.

바로 이 귀여운 순간을 포착한 화가 카셋도 아마 어린 시절에 '얌전한 숙녀'가 되기 위한 교육을 받았겠죠. 그래서 억지로 참다가 울화통이 터질 듯한 꼬마의 표정에 너무나 공감했을 거예요. 화가의 공감은 "이래야 한다", "저래야 한다"는 교육을 받으며 '무언의 반항'을 했던 우리의 공감 또한 이끕니다. 짜증 나기 일보 직전인 아이의 표정을 통해서요. 만약 이 그림 속으로 들어가 볼 수 있다면, 아이의 '들리지 않는 외침'을 들을 수 있을까요? 아이들은 남을 의식하거나 상황을 계산하지 않기 때문에, 있는 그대로, 생각 없이 행동하죠. 그래서 아이들 그림은 천진난만함과 순수함을 전하고, 복잡한 생각으로 지쳐있는 우리에게 쉼의 여유를 줍니다.

이십 대 초반에 파리로 간 카셋은 루브르 미술관에서 사본을 그리는 사본가로 활동하며 많은 명화를 공부해요. 이후 미국에 돌아갔다

가 서른 살 무렵 다시 파리로 와서 정착해요. 카셋은 줄곧 살롱전에 출품하는데, 어느 해에 그만 낙선을 하고 말아요. 그즈음 그녀의 화실에 10살 많은 드가가 찾아와요. 드가는 카셋이 인상주의 전시에 참여하도록 초대합니다. 둘은 가까운 이웃에 살며 친구가 돼요. 그리고 카셋은 드가가 선물해 준 강아지 밥티스트와 드가의 친구의 딸을 그립니다. 드가는 그림 속 강아지 뒤편의 중앙 벽에 모서리 선을 그려 넣어 줘요. 카셋에게 큰 힘이 되었겠죠?

화려한 싱글로 살았던 카셋은 드가와는 연인이 아닌, 친한 이성 친구 사이였어요. 만약 두 사람이 그 이상의 관계였다면, 말 많은 파리 미술계에서 가만히 두지 않았겠죠. 드가는 카셋을 자신의 캔버스에 담기도 해요. 그들은 그림이 맺어준 소울메이트로 지내며, 40년 가까이 우정을 이어가요. 카셋은 드가가 세상을 떠날 때까지 곁에 있었어요.

너무 지루한 나머지 몸을 비비 꼬고 있는 꼬마와 강아지를 보니, 재미난 곡이 떠올라요. 포레의《돌리 모음곡》이에요.

포레는 은행가의 부인이자 소프라노 가수였던 엠마에게 완전히 반해요. 이미 가정이 있었던 포레는 열렬한 사랑의 감정에 휩싸이고, 엠마는 포레의 뮤즈가 됩니다. 그녀는 둘째 아이를 낳는데, 사람들은 이 인형 같은 여자아이를 '돌리'라고 불러요. 포레는 돌리를 친딸처럼 사랑합니다. 돌리의 첫 생일에 포레는 〈자장가〉를 선물해요. 〈자장가〉는

《돌리 모음곡》의 첫 곡으로,《돌리 모음곡》은 포레가 돌리의 첫 생일부터 4살 생일까지, 그리고 여러 기념일들을 위해 작곡한 6개의 짧은 곡들을 엮은 모음곡이에요. 포레는 〈자장가〉를 1대의 피아노에서 두 사람이 4개의 손으로 연주하는 피아노 듀오로 작곡해요. (피아노 듀오에서 고음역대를 맡는 파트를 프리마, 저음역대를 맡는 파트를 세콘다라고 해요.)

세콘다가 저음에서 흔들거리는 리듬을 연주하면, 프리마는 고음에서 멜로디를 노래해요. 마치 오르골을 켠 듯, 영롱한 선율이 흐릅니다. 세콘다의 리듬은 쉴 새 없이 반복되며 안락함과 안정감을 부여해요. 그러다가 드디어 세콘다에서도 달콤하고 부드러운 선율이 연주됩니다. 이 곡은 난이도가 높지 않아서, 실제로 아이와 어른이 함께 연주하기에도 좋아요. 포레가 세콘다를 맡고, 돌리가 프리마를 맡아 함께 연주하는 상상을 해봅니다.

포레는 모음곡 각각의 곡에 귀엽고 앙증맞은 6개의 제목을 붙입니다. 〈자장가〉 외에도, 〈미아우〉, 〈돌리의 정원〉, 〈키티 왈츠〉, 〈부드러움〉, 〈스페인 댄스 스텝〉 등, 제목도 사랑스럽죠? 제2곡의 〈미아우〉는 고양이 울음소리가 아니라 꼬마 돌리가 오빠(엠마의 첫아들)를 부를 때 발음했던 "므슈 아울Messieu Aoul"(아울 씨)을 흉내 낸 소리예요. 제4곡 〈키티 왈츠〉도 고양이 왈츠가 아니라, 돌리의 강아지 케티를 포레가 '키티'로 잘못 적은 거예요. 그 바람에 강아지 왈츠가 아닌 고양이 왈츠처럼

되어버렸답니다.

포레와 엠마의 관계는 그녀가 다른 작곡가와 연애하면서 끝나버려요. 그의 이름은 드뷔시.

'멍 때리기 대회'라고 들어보셨나요? 멍 때리기, 누구나 할 수 있지만 아무나 잘할 수는 없는 것 같아요. 우린 늘 생각이 꼬리에 꼬리를 물고 펼쳐지는 '복잡한 인간'이니까요. 그럼에도 이따금씩 그저 머리를 깨끗이 비우고 '멍 때리는' 시간이 필요합니다. 그리고 정말 아무것도 하지 않는 것이 중요해요. 우리가 활력 있게 쓸 수 있는 에너지에는 한계가 있으니까요. 인간은 로봇이 아니기에 무한대로 움직일 수는 없는 노릇이에요. 가끔은 몸과 뇌를 쉬게 해주세요. 저 꼬마처럼요.

"이따금씩 멍 때리는 시간이 필요합니다.

정말 아무것도 하지 않는 것이 중요해요.

가끔은 몸과 뇌를 쉬게 해주세요."

나만의 감성에 젖고 싶은 밤

오늘의 그림 | **카를 홀쇠**, 〈**피아노 치는 여인**〉, 약 1900
오늘의 클래식 | **표트르 차이콥스키**, 〈**센티멘탈 왈츠**〉, 1882

평온이 흐르는 밤. 한 여인이 피아노 앞에 앉아있어요. 건반을 연주하는 그녀. 시간이 멈춘 듯, 음악을 빚어내는 이 순간은 은은히 퍼지는 촛불과 함께 아름답게 실내를 채웁니다. 평범한 일상 속 어느 한순간의 포착. 그녀의 뒷모습은 문득 감성을 건드립니다. 덴마크 화가 카를 홀쇠Carl Holsøe의 〈피아노 치는 여인〉입니다.

"당신을 사랑해요, 센티멘탈한 이유로I love you for sentimental reasons……."
미국 재즈 가수 냇 킹 콜의 이 노래, 정말 멋진 가사죠. 당신을 사랑하는 이유가 센티멘탈이라니요. 말하자면, "난 당신을 '이유 없이' 사랑해요"가 되겠죠. 사랑은 그냥 끌리는 거니까. 사랑엔 이유가 없으니까.
날씨는 사람의 기분과 감성에 영향을 줘요. 여름이 지나고 선선해지

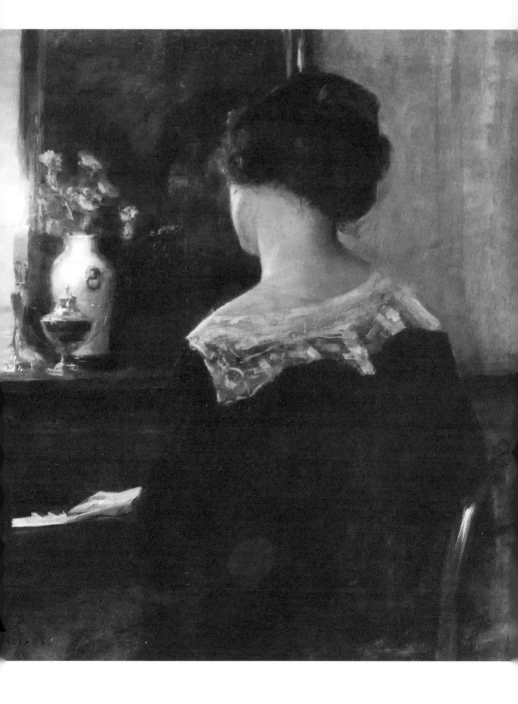

면 나도 모르게 '센치'해집니다. 흔히 말하는 '센치'가 바로 센티멘탈이죠. 가끔 저는 "멘탈이 센치해진다"는 농담을 하곤 해요. 왠지 '센치'해지는 그런 날, 그런 순간이 있습니다. 이유 없이 말이죠.

바로 이 '센치한 멘탈'이 국가 대표급이었던 러시아 작곡가 차이콥스키는 그때그때의 감성을 즉흥적으로 음악에 녹여냅니다. 그래서 그의 소품들은 단숨에 작곡된 즉흥곡과도 같아요. 게다가 아주 아름답기까지 하죠. 유난히 섬세하고 예민한 차이콥스키의 음악은 듣자마자 그만의 특유한 감성 속으로 빠져들게 합니다.

오페라 작곡가로 성공 가도를 달리던 차이콥스키는 좌절된 사랑과 불행한 결혼 생활로 30살부터 45살까지 무려 15년간 슬럼프에 빠져있었어요. 방향을 잃은 채 자신의 창작력을 불안해하고 혼란스러워했죠.

1882년, 마흔을 갓 넘긴 차이콥스키는 출판사 누벨리스트의 제안으로 《6개의 소품》을 작곡해요. 왈츠를 특히 사랑한 차이콥스키는 6곡 중 3곡을 왈츠로 작곡합니다. 그중 여름의 끝자락과 가을의 시작점 사이에 작곡한 마지막 제6곡은 그냥 왈츠가 아니라 〈센티멘탈 왈츠〉, 즉 '센치'한 왈츠예요. 그래서인지 자신의 결핍을 자각한 차이콥스키의 슬픔이 느껴집니다. 〈센티멘탈 왈츠〉는 왈츠를 추기 위한 음악이 아니라, 왈츠를 추는 분위기가 연상되는 연주용이자 감상용 왈츠예요.

〈센티멘탈 왈츠〉와 〈피아노 치는 여인〉은 밤의 감성과 그림이 주는

평온함이 만나 꽤 잘 어울려요. 그림 속 그녀의 표정은 알 수 없지만, 뒷모습에서 되레 그녀의 내면을 만납니다. 화가의 아내인 그녀는 머리카락을 올리고, 흰 레이스 칼라가 달린 단정한 검정 옷을 입고 있어요. 노란 촛불이 흰 칼라를 더욱 돋보이게 합니다. 홀쇠가 집 안 곳곳에서 아내를 담아낸 수많은 그림을 보면, 간혹 첼로가 놓여있곤 한데요. 누군가 그녀 옆에서 첼로를 함께 연주하는 상상을 해봅니다. 피아노와 첼로가 어우러지며 〈센티멘탈 왈츠〉가 흘러요.

3박자의 왈츠풍으로, '표정을 담아 부드럽게' 시작해요. F단조에서 살포시 올라갔다 내려오는 우울한 주제 선율은 발레리나의 우아한 움직임을 닮았어요. 선율을 3번 반복한 후, '아주 고요하게' 적막감이 가득한 분위기에서 조금 다른 노래를 들려줘요. 닿을 듯 말 듯, 잡힐 듯 말 듯, 놓쳐버린 사랑. 왼손에서 옥타브로 받아서 강하게 이어가요. '점점 빨라지며' 무도회용 왈츠처럼 화려해져요. 그리고 다시 우울한 주제 선율로 돌아와요.

나에게 충실하고 집중하는 시간. 짧더라도 나를 위해 꼭 있어야 합니다. 특히 하루를 마무리하는 시간에, 잠깐이라도 나를 돌봐주고 내 마음을 보듬어주세요. 삶을 멀리서 바라보면 그저 지나가는 순간의 연속이지만, 매 순간 나의 감정과 감성은 소중하니까요. 그것들을 모으면 하루하루가 영화입니다.

삶의 여백을 찾는 시간

오늘의 그림 | 빌헬름 하메르쇠이,
 〈스트란가데 거리의 집에 드리운 햇살〉, 1901
오늘의 클래식 | 에릭 사티, 〈짐노페디 1번〉, 1888

챗바퀴 돌듯 하루하루를 바쁘게 살다 보면, 문득 벗어나고 싶을 때가 있지 않나요? 특히 눈이 어지러운 도시에서 귀가 아파오는 소음에 시달리다 보면, 아무도 없는 조용한 곳으로의 공간 이동이 절실하지요. 그럴 때는 내 눈과 귀를 편안한 곳으로 옮겨봅니다.

그곳은 덴마크 화가 빌헬름 하메르쇠이Vilhelm Hammershøi의 그림 속 거실입니다. 커다란 창이 한눈에 들어오는 방. 창으로 들어오는 햇볕은 손으로 만져질 듯 부드러워요. 보자마자 눈이 정화되는 그림이죠. 햇살이 바닥에 놓고 간 네모난 창틀 그림자는 비밀의 문 같아요. 그림자를 열고 들어가면 어디로 통할까요?

직각의 창틀과 문, 네모 액자 사이에서 둥그런 테이블과 여인의 둥그런 실루엣의 드레스, 그녀가 앉아있는 의자의 곡선이 눈에 들어옵니다. 단순한 아름다움을 지닌 덴마크 가구가 눈길을 사로잡네요. 단정하고 차분한 분위기에 꼭 들어맞는 그녀는 어떤 일에 몰두해 있어요.

빈 벽, 빈 바닥, 빈 문. 그림 대부분을 차지하고 있는 건 빈 것, 즉 여백입니다. 야단스럽지 않고 단정한, 들뜨지 않고 차분한, 화려하지 않고 잔잔한 실내는 주인을 닮았어요. 정적이고 간결한 회백색의 파스텔 색조는 시끄러운 오디오 소리를 꺼버린 듯, 혹은 침묵하며 그린 듯 사랑스러워요. 과하지 않으며 여유로운 공간미를 살린 인테리어에 더욱 눈길이 머무릅니다.

그림 속 정갈한 이곳은 덴마크 코펜하겐의 중심가인 스트란가데 거리에 있는 화가의 화실이자 집이에요. 항구를 향하고 있어 바닷바람을 머금은 햇살이 투명한 창을 뚫고 종일 드리워져 있죠. 책상에 앉은 그녀는 화가의 아내예요. 화가의 친구이자 동료인 일스테드의 동생이지요. 화가가 그린 것은 그녀가 아니라, 그녀를 품고 있는 단순하고 고요한 실내 정경이에요. 정지해 있는 순간을 그린 그림은 물감으로 그린 시詩 같기도 합니다. 화가의 팔레트에서 나온 회색과 흰색의 여백은 산소가 되어 우리의 답답한 가슴을 숨 쉬게 해줘요.

음악에도 여백이 존재해요. 음악에서의 여백을 강조한 작곡가는 사티예요. 사티와 화가는 2살 차이로, 같은 시대를 살았어요. 사티가 추구한 여백이 느껴지는 음악을 '가구 음악Furniture Music'이라고 합니다. 책상, 의자 등 가구는 분명 공간에서 자리를 차지하고 있지만, 특별히 의식하거나 눈길을 주게 되지는 않죠. 음악에 대한 사티의 관념은 다소 독특했어요. 대부분 음악가들은 자신의 음악이 주목받길 바랐지만, 사티는 그 반대였어요. 사티는 주목받는 음악이 아닌, 공간 속에서 가구처럼 자연스럽게 어우러져 '공존하는 음악'을 추구합니다.

그러니까 의식해서 '리스닝listening하는'(귀 기울여 듣는) 음악이 아니라, '히어링hearing하는'(자연스럽게 듣는) 음악을 만든 것이죠. 사티의 음악은 그 자체로 가구였어요. 파리 몽마르트르의 카페 '검은 고양이'의 한구석에서 피아노를 치며 살아가던 사티는 카페 손님들이 자신의 음

악에 귀 기울이고 주목하면 되레 화를 냈어요. "하던 얘기 계속하세요!" 하고 소리를 질렀답니다.

〈짐노페디〉는 사티의 대표 가구 음악이에요. 짐노페디는 원래 고대 그리스에서 청년들이 나체로 추던 춤이에요. 아마도 사티는 우연히 이 낯선 단어를 접하고 그 생소함에 이끌려 제목으로 사용한 것 같아요. 3개의 〈짐노페디〉 중 1번은 다양한 미디어에 등장해 유명해졌어요. 사티는 자신의 음악이 주목받지 않도록 작곡했기에, 그의 음악은 영화나 광고의 배경 음악으로 탁월한 기능을 발휘합니다. 그는 사람들이 자신의 음악에 집중하는 걸 극도로 싫어했지만, 아이러니하게도 그의 음악은 묘하게 우리를 옴짝달싹 못하게 사로잡아요. 그래서 그의 〈짐노페디〉를 들으며 바쁜 일상을 잠시 멈추고 쉴 수 있어요.

음소거 버튼을 누른 듯 들려오는 왼손의 먹먹한 왈츠. 피아노가 '느리면서 고통스럽게' 울립니다. 음으로 존재하기보다는 음향으로 분위기를 만들어갑니다. 나른한 오후의 햇살이 머무르는 듯, 계속해서 들려오는 먹먹한 음향은 물에 빠진 스피커처럼 우리 귀로 스며듭니다. 8분음표는 단 한 개도 없어요. 느릿하고 긴 음표들. 리듬이 사라진 음들의 나열. 음악은 앞으로 나아가지 않고, 멈춰있어요. 그저 그 자리에서 진동하며 울립니다. 이제 온몸의 근육과 뼈가 이완되고 나도 모르게 나른해져요. 이 기분 좋은 나른함을 자주 느껴보고 싶어요.

우리는 화려한 건물과 수많은 영상, 도시가 만들어내는 각종 소음
에 시달리고 있어요. 편의점에서 물건을 사는 동안에도 현란한 포장의
상품들과 시끄러운 음악을 대해야 하죠. 강제로 보고 강제로 듣느라
우리의 눈과 귀는 너무 지쳐있어요. 그림과 음악이 선물하는 삶의 여
백 속으로 들어가 보세요. 지친 눈과 귀를 잠시라도 쉬게 해주세요.

달빛이 전해주는 따뜻한 위로

오늘의 그림 | **오딜롱 르동**, 〈**감은 눈**〉, 1890
오늘의 클래식 | **끌로드 드뷔시**, 〈**달빛**〉, 약 1890

눈을 지그시 감은 한 사람이 있습니다. 스스로 감은 것인지, 누군가에 의해 감긴 것인지 알 수 없습니다. 살았는지 죽었는지, 그녀인지 그인지, 자는 것인지 그저 눈만 감은 것인지, 웃는 것인지 웃지 않는 것인지, 슬픈 것인지 편안한 것인지, 낮인지 밤인지, 그리고 이곳이 바다인지 땅인지도 통 알 수가 없습니다. 계속해서 구석구석 살펴보지만, 역시 얻어낼 수 있는 것은 없어요. 프랑스 상징주의 화가 오딜롱 르동 Odilon Redon, 그의 그림은 그저 오리무중입니다. 르동은 아무 말도 하지 않아요. 그 어떤 암시도 없지만 우리의 시선은 그림에 머물고 말지요.

르동은 태어나자마자 친척 집에 보내져 부모의 사랑을 모르고 자랍니다. 그래서인지 그가 우울한 침묵 속에서 꺼낸 형상들은 다소 괴기

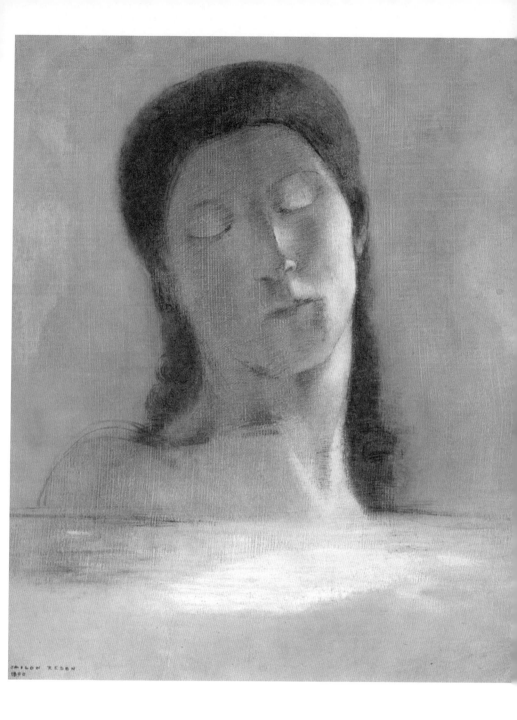

스러운 흑백 판화들이었어요. 마침내 마흔 살에 사랑하는 여인과 결혼하고, 10여 년 후에 둘째 아들이 태어나면서 단색의 형상들은 '채색'되기 시작합니다. 〈감은 눈〉은 바로 그때 그린 그림이에요.

"내 그림은 음악처럼 영감을 주고,
불확실하며 모호한 세계로 데려간다."

-오딜롱 르동

그림 속 인물은 눈을 감은 채 빛을 느끼고 있습니다. 은은한 빛은 그의 뺨과 목을 어루만지고 그가 몸을 담근 듯한 수면에도 드리워져요. 따뜻한 기운으로 그를 위로해 주는 듯한 저 불빛은 아무래도 강렬한 햇빛은 아닌 듯합니다. 세상의 모든 소란스러움이 잦아드는 때 찾아오는 빛, 바로 달빛이 아닐까요?

우리말에는 참 예쁜 단어들이 많죠. 특히 자연을 담은 우리말은 깨끗하고 순수한 자연 그대로의 얼굴을 전해줍니다. 햇살, 노을, 이슬, 여울, 달빛, 별빛……. 그런데 요즘은 달도 외국 이름을 달고 등장하더라고요. 슈퍼문, 블루문, 슈퍼 블루문……. 심지어 보름달마저도 자신의 이름을 잊은 듯합니다. 나에게 소중한 건 그런 유명한 달보다, 나만의 달입니다. 우주에 달은 하나, 나만의 달도 단 하나예요.

이토록 오랫동안 신비로움을 머금고 우아한 빛을 선물해 주는 존재인 달. 우리는 달을 내려다볼 수 없어요. 늘 올려다봅니다. 땅거미가 지고 하늘이 붉게 물들 때면 하늘을 올려다볼 여유가 생기지요. 우리는 달의 모양과 빛에 대해 늘 이야기하고, 또 그 옆을 슬며시 지나는 구름과의 콜라보도 즐깁니다. 달은 밤이 되면 얼굴을 바꿔가며 하늘에 걸려있어요. 그런 달이 뿜는 신비한 빛과 만나면 왠지 모를 기대감에 부풀지요. 달빛이 유난할 땐, 내 기분도 덩달아 묘해지며 마음에 위안을 얻어요.

달은 내게 무언가를 말해주는 것도 같아요. 달을 보며 소원을 빌 때, 그러니까 달에게 말을 걸 때면, 그 달과 달빛은 온전히 나의 달이 됩니다. 달은 나를 닮은 나 자신이 되어줘요. 밤하늘의 어둠이 짙을수록 달은 더 환하게 우리를 비추며 존재감을 발합니다.

사실 달은 낮이나 밤이나 늘 존재하죠. 단지 지금 내 눈앞에 보이지 않을 뿐이에요. 달은 뜨고 지는 것이 아니라, 늘 있어요. 그런데 요즘 세상에서는 눈에 보여야만 하고, 눈에 보이지 않으면 마치 없는 것이 되어버립니다. '보이는 것'이 중요해진 현대 사회에서, 보이지 않는 것을 만나려면 되레 두 눈을 감아야 합니다.

〈달빛〉이라는 아름다운 제목을 가진 피아노 곡을 들어봅니다. 드뷔시의 〈달빛〉은 누구에게나 강한 인상을 남기는 '인상적'인 곡입니다.

제목과 음악이 하나로 흐르고, 듣는 이가 다양한 감상을 펼치게 하니까요. 바쁜 일을 잠시 멈추고 눈을 감아요. 깜깜한 밤하늘, 달빛이 창문 틈새로 들어와 내 머리 위에 살포시 내려앉아요. 〈달빛〉을 들으며 나의 달을 만나요. 달빛의 목소리가 들려와요. "안녕? 너, 괜찮은 거니?"

달은 영감의 원천이기도 하죠. 많은 예술가들이 달을 보며 그만의 것을 만들어냈어요. 〈달빛〉은 드뷔시가 베를렌의 시 〈달빛〉을 읽고 영감을 받아 작곡한 사라방드풍의 춤곡이에요. 이 곡은 여러 춤곡을 모은 《베르가마스크 모음곡》의 3번째 곡으로 베를렌의 시의 시작 부분에 '베르가마스크'가 등장해요.

그대는 멋진 영혼,
가면을 쓴 베르가마스크 춤과 류트 소리,
화려한 의상 뒤로
슬픔을 가리고 있네.

단조의 선율은 달빛에 섞이고
그림 같은 달빛은 슬프고도 아름답네.

-폴 베를렌의 시 〈달빛〉 중에서

이 곡의 조용한 분위기는 그야말로 달빛을 닮았어요. 시작부터 끝까지 피아노의 왼쪽 페달인 소프트 페달을 밟은 채 피아니시모$_{pp}$로 '매우 여린' 소리를 내며, 부서질 듯 연약한 달빛의 목소리를 담아냅니다. 드뷔시 음악의 핵심인 음향은 눈을 감고 들으면 그 음색의 뒤섞임을 더 잘 전달받을 수 있어요.

"느리고 극도로 섬세하게 연주하라"는 지시어와 함께, 까만 밤의 아찔함에 녹아들어 가는 나. 바로 '나의 주제'가 펼쳐집니다. 먹먹한 아름다움, 순식간에 은은하게 비추는 달빛이 부드럽게 나를 감싸줘요. 달빛을 만지는 듯, 빛의 이미지를 소리로 빚어내요. 피아노의 저음을 옥타브로 쿵~, 들뜸과 흥분, 좌절과 분노가 한번에 잦아듭니다. 모든 것들이 차분해집니다.

양손의 옥타브 선율이 조금씩 활기를 띠며 내 안의 기쁨을 드러내기 시작합니다. 왼손의 아르페지오가 화음을 펼쳐내며 꿈을 꾸듯 다양한 기분을 표현해요. 달빛을 더욱 넓게 가슴에 품다가, '생기 있고 바쁘게' 움직입니다. 그러다 다시 들려오는 첫 시작의 '나의 주제'. 피아니시시모로 '더욱 여리고' 힘겹게 소리 내요. 드뷔시가 음표로 그린 달빛은 그렇게 모든 것들을 녹여냅니다.

〈달빛〉은 나도 몰랐던 내 마음을, 플래시를 켜고 들여다보는 시간을 선물합니다.

〈달빛〉을 들으며 그림을 들여다보니, 이제서야 화가가 말해주지 않은 것들이 보입니다. 르동은 세상의 어지러움, 거짓과 위선을 차라리 안 보겠다고 선언하는 듯해요. 그리고 나의 내면에 집중하겠다는 의지를 그린 것 아닐까요? 꽃은 자세히 보아야 예쁘다(나태주)고 하지만, 볼 수 없는 우리의 내면은 눈을 감아야 더 잘 보입니다. 내 마음에 들어온 달빛 한 스푼, 그 달에는 내가 있어요. 허물과 가식을 벗은 진짜 나. 어지럽고 심란한 나의 내면에 고요와 평화가 차오릅니다.

우리 각자에게는 달빛처럼 찬란한 나만의 광채가 있어요. 그 빛을 따라가봐요. 드뷔시와 르동의 두 작품이 만나 우리의 마음에 와닿고, 내 안의 나와 만납니다. 그리고 아주 작은 소리로 말해요.

"괜찮아, 다 괜찮을 거야."

"드뷔시의 〈달빛〉은

나도 몰랐던 내 마음을,

플래시를 켜고 들여다보는 시간을 선물합니다."

빠른 세상에서
느린 즐거움을 누려요

오늘의 그림 | 에밀 프리앙, 〈작은 배〉, 1895
오늘의 클래식 | 끌로드 드뷔시, 〈조각배〉, 1889

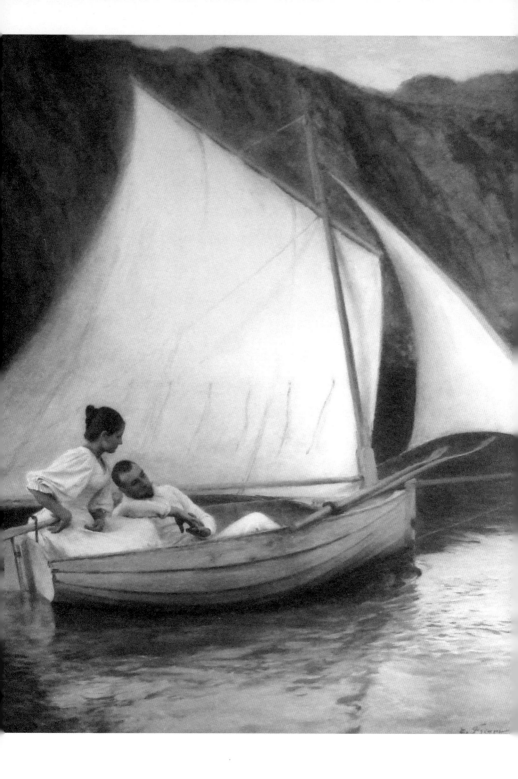

도대체 얼마나 더 빨라야 할까요? 인류는 점점 더 빠른 것들을 탐하고 개발합니다. "빠름, 빠름"이라고 외치는 휴대전화 광고, "빠른 건 기차"의 기차보다 더 빠른 KTX, 10분을 1분으로 요약해 주는 '유튜브 쇼츠'까지! 조금이라도 느리고 길어지면 답답해하는 통에, 저도 말이 점점 빨라지곤 합니다. 하물며 통통배나 노 젓는 배는 더 이상 교통 수단도 아니죠. 물놀이에서 재미로 타는 배라면 느리든 빠르든 상관없지만요.

그림 속 두 남녀도 물놀이를 즐기고 있는 걸까요? 19세기 프랑스에서는 일명 '보트 파티'라고 불리는 뱃놀이가 대단한 유희였으니까요. 마치 우리네의 오리배처럼요. 그림을 보자마자 한눈에 들어온 건, 꽤 작은 조각배에 달린 크고 아름다운 돛이에요. '조각배'라는 예쁜 단어보다 '돛단배'라는 정겨운 단어가 먼저 떠오른 것도 무리는 아니죠.

한껏 펼쳐진 두 개의 흰 돛은 흰 배를 감싸고 있어요. 돛과 배는 뒤쪽의 어두운 암벽 기슭과 대비되어 희고 깨끗한 느낌이 더욱 부각됩니다. 게다가 물빛은 너무나 사실적이에요. 한 번 만져보고 싶을 만큼 영롱한 바다색. 암벽을 낀 물속에는 여러 해초와 작은 돌들이 있기 마련이죠. 그것들이 물에 비쳐 자아내는 아름다운 물빛이 그림의 오른편 아래를 채웁니다.

사실주의를 지향한 프랑스 화가 프리앙은 두 남녀의 느긋한 모습을

화폭에 담아요. 특별한 목적지가 있어 보이진 않아요. 그러니 바쁠 건 하나도 없죠. 배는 그저 물결 따라 흘러가고 있어요.

바로 이 정경을 그대로 음표로 그려낸 듯한 음악이 있어요. 드뷔시의 〈조각배〉를 들으며, 둥둥 느릿하게 떠내려가 볼까요.

19세기 말, 프랑스의 많은 음악가들이 서정 시인 베를렌의 시에 흠뻑 빠져있었어요. 문학에 조예가 남달랐던 드뷔시도 예외는 아니었죠. 드뷔시의 〈달빛〉도 베를렌의 시집 『우아한 축제』에 수록된 시 〈달빛〉에서 영감을 받아 만든 곡이에요. 〈조각배〉도 바로 그 시집에 실린 시를 바탕으로 작곡되었어요. 드뷔시의 친구였던 출판업자 뒤랑이 누구나 쉽게 연주할 수 있는 곡을 의뢰하자, 드뷔시는 2명의 연주자가 1대의 피아노에서 4개의 손으로 연주하는 연탄곡을 작곡해요. 그리고 뒤랑과 함께 초연합니다.

〈조각배〉는 뱃노래 즉 '바르카롤'이에요. 드뷔시뿐 아니라 그 어떤 작곡가도 바르카롤을 빠른 템포로 작곡하지 않았어요. 당시는 '배가 빠르다'는 개념 자체가 불가능했기 때문이겠죠. 뱃노래는 보통 (시칠리아노처럼) 6박자로 표현해요. 물의 넘실댐을 표현하기 좋아서죠. 이 곡도 6박자로, 느릿한 안단티노예요.

G장조 위에서 세콘다(피아노의 저음역 연주자)가 연주하는 아주 여린 아르페지오는 미풍이 살살 불어와 돛을 미는 듯해요. 프리마(피아노의 고음역 연주자)의 다정다감한 선율은 물 위에서 배가 둥실대는 모습을 표현합니다. 상쾌한 기분을 선사하는 이 선율은 드뷔시만의 세련미를 가득 품고 있어요. 고요한 바다, 물 소리와 바람 소리만이 귓가를 스칠 뿐, 마치 꿈속의 뱃놀이처럼 몽환적인 분위기가 가득합니다.

 G장조는 어느새 D장조로 바뀌고, 점음표의 선율은 리솔루토로 '단호하게', 포르테로 '강하게', 끌어올려지고 끌어내려져요. 이렇게 리드미컬하고 익살스러운 중간 부분을 지나면 점음표들은 점점 길게 늘어지며, 나른하게 음계를 늘어놓아요. 잠시 뒤 다시 시작된 항해에서 갑자기 채워진 16분음표들은 마치 잔물결 무늬처럼 좀 더 활발해지다가, 물결이 잦아드는 듯 느리게 늘어지며 끝나요. 심각하고 진지하기보다는, 물가에 나와 상기된 아이들처럼 기분 좋은 곡이죠. 느릿한 뱃놀이, 어떠셨나요?

 빛에 따라 달라지는 순간의 인상을 표현한 인상주의 화가들에게 물은 좋은 소재였어요. 물은 그 자체로 자연의 일부이면서, 빛과 바람 등 다른 자연과 맞물리면 마법처럼 그 모습을 바꾸니까요. 그래서인지 인상주의를 지향한 음악가들도 물을 소재로 한 작품을 많이 작곡해요. 드뷔시뿐 아니라, 라벨도 물을 음악의 소재로 사용했어요. 라벨의 물이 커다란 아르페지오로 표현한 거대한 파도라면, 드뷔시의 물은 한결

잔물결 같은 성질을 지닙니다.

드뷔시의 〈조각배〉, 그리고 그림 속 젊은 연인의 한가롭고 평온한 뱃놀이. 이 모든 것들이 잠시라도 우리 마음을 '한가하고 느리게' 만들어주면 좋겠습니다. 함께 즐겨봐요, '빠른' 세상에서 '느린' 즐거움을!

빗방울이 전해주는 소중한 추억

오늘의 그림 | **귀스타브 카유보트**, 〈비 내리는 예르강〉, 1875
오늘의 클래식 | **프레데리크 쇼팽**, 〈전주곡 15번〉 '빗방울', 1838

비가 오면 생각나는 사람······.

비는 우리를 과거의 기억 속 어딘가로 데려갑니다. 빗소리를 들으며, 혹은 창밖에 내리는 비를 보며, 미래를 떠올리거나 새로운 계획을 세우는 사람은 드물 거예요. 빗방울은 나의 기억 장치 속의 그 시절, 그 사람, 그 향내와 그 소리를 꺼내서 보여줘요.

비가 오면 우리는 저절로 감성적이 되어 감상에 젖게 됩니다. 해를 가린 어둑한 비 오는 날엔, 화창한 날에 분비되는 세로토닌보다는 감상에 젖게 하는 멜라토닌이 더 많이 분비되니까요.

마치 빗방울 소리가 들려오듯, 물 표면에 동그렇게 퍼지는 동그라미들. 그 파문들을 홀로 처연하게 바라보고 있는 이는 화가 자신입니다.

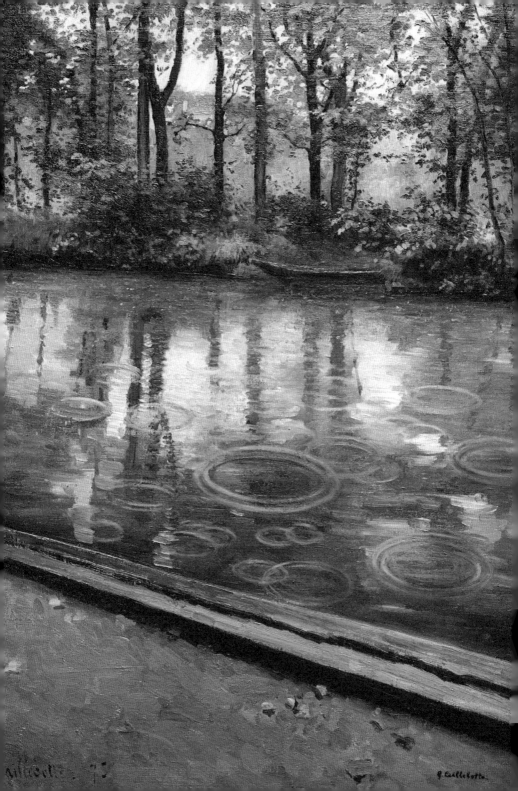

반짝이는 햇살이 어른어른 비치지만 대부분이 초록과 흙색으로 칠해진 이 그림은 어딘지 외롭고 적막합니다.

27세의 청년 카유보트는 예르 강가에 서서 강물을 바라봐요. 사랑하는 아버지가 세상을 떠나자 모든 것이 달라졌어요. 카유보트는 12살부터 여름이 되면 가족과 함께 예르 강가의 하얀 집에서 지냈어요. 동생과 첨벙대며 물놀이를 하고, 아버지와 산책을 했지요.

빗방울과 함께 아련한 기억들이 흙냄새와 함께 피어올라요. 물 위로 떨어지는 빗방울 소리는 그의 귀에 어떻게 들렸을까요? 빗방울을 보고 들으며 2년 전 돌아가신 아버지와의 추억도 함께 떠오릅니다. 어린 시절 추억이 가득한 이곳에서 사뭇 다른 기분에 휩싸입니다.

아버지와 함께 타고 놀았던 나무배는 강 건너에 빈 채로 묶여있어요. 강물에 띄워 보내서 다시는 돌아오지 않는 유리병 편지처럼, 아버지와의 시간도 다시는 돌아오지 않아요. 빈 나무배는 그 추억을 싣고 어디론가 떠날 준비를 합니다. 가슴으로만 기억해야 할 아버지. 아버지를 잃은 상실감과 공허한 마음이, 빗방울이 그려낸 동그라미 안에 가득합니다.

이 그림의 영어 제목은 〈비의 효과〉인데요. 빗방울은 가슴에 묻어둔 아버지와 다시 만나게 해준 고마운 존재죠. 여름비가 내리는 강물은 얄궂게도 너무나 아름다워요.

비가 거리를 촉촉이 적시고 빗방울이 후두두둑 유리창에 부딪쳐 눈물처럼 흘러내리는 이 시간. 빗방울의 맑고 영롱한 소리에 맞춰, 쇼팽의 〈전주곡 15번〉 '빗방울'도 들려와요.

쇼팽은 자신의 멜랑콜리한 정서를 피아노로 시를 쓰듯 옮겨놓은 작곡가예요. 그래서 그의 음악은 비 오는 날의 우리 감성과 잘 어울립니다. 쇼팽의 음악은 우리의 감정과 기분을 주물러줘요. 고독과 좌절, 그리움과 울분이 녹아든 쇼팽의 혼잣말. 나지막하게 말을 건네요.

쇼팽은 파리의 한 살롱에서 소설가 상드를 만나 연인이 됩니다. 폐가 안 좋았던 쇼팽의 기침이 심해지자 상드는 요양을 계획해요. 안 그래도 파리 사교계의 눈을 피하고 싶은 참이었죠.

그해 겨울, 상드는 쇼팽과 자신의 아이들을 데리고 날씨가 좋은 스페인 마요르카섬으로 떠나요. 그들은 산꼭대기 발데모사의 수도원에서 지내요. 비가 세차게 오던 12월의 어느 날, 산 아래 시내로 나갔던 상드와 그녀의 아이들이 돌아오지 않아요. 쇼팽의 걱정이 점점 커지고, 안절부절못하던 그는 피아노 앞에 앉아요.

빗방울이 한 방울 한 방울, 지붕을 타고 떨어지는 소리를 들으며 피아노로 규칙적인 A플랫 음을 소리 냅니다. 그 위에서 한없이 가련하고 우수에 찬 선율이 연주돼요. 쇼팽은 빗방울 소리를 들으며 상드와의 아름다운 추억을 꺼내봅니다. 그러다가 상드와 아이들이 집으로 돌

아오는 길에 폭풍을 만나 모두 죽었을지 모른다며 절망하기 시작해요. 빗방울은 눈물이 되어 쇼팽의 심장 위로 툭툭 떨어지다가 어느새 강물이 됩니다. 쇼팽은 그 강물에 빠져 죽고 말아요. 이제 관을 따라 행렬하는 장송 행진곡으로 바뀌고 분위기는 암흑이 됩니다.

왼손이 들려주던 A플랫의 빗방울 소리는 오른손의 G샵으로 바뀌며 '나지막하게' 눈물 소리를 들려줘요. A플랫과 G샵은 이름만 다를 뿐, 같은 소리를 내는 같은 음이에요. 마치 쇼팽이 수도원에 머무르며 밤낮으로 들었던 수도승들의 기도 소리가 빗소리에 섞여 들리는 듯해요. 곧 빗방울은 폭풍우로 변해 격정적으로 휘몰아칩니다. 이내 다시 평온한 A플랫의 빗방울 소리를 들려주며 쇼팽의 환상은 끝나요.

다양한 감정으로 빗방울 소리를 표현한 이 곡은 '빗방울 전주곡'으로 불려요. 상드는 쇼팽에게 가장 중요하고 소중한 뮤즈였어요. 상드와 함께한 9년 동안 쇼팽은 그녀에게서 받은 영감으로 주옥 같은 명곡들을 쏟아냅니다. 늘 병약했던 쇼팽은 상드의 극진한 간호가 절실했어요.

하지만 결국 상드는 쇼팽을 떠나고, 그녀의 부재는 쇼팽을 더욱 병들게 합니다. 뮤즈를 잃은 쇼팽은 창작의 힘을 상실한 채 병마와 싸우다가 2년 후 세상을 떠납니다.

쇼팽이 그려낸 아름다운 빗방울들은 카유보트의 그림 속 강물로 투두둑 떨어져요. 쇼팽의 눈물이 되어…….

"비는 우리를

과거의 기억 속

어딘가로 데려갑니다."

내 생일에 순수를 선물해요

오늘의 그림 | 레오나르도 다 빈치, 〈흰 담비를 안은 여인〉, 1491
오늘의 클래식 | 드미트리 쇼스타코비치, 〈피아노 협주곡 2번〉 2악장, 1957

매년 어김없이 돌아오는 1년에 단 한 번, 참으로 귀하고 소중한 날. 바로 내 생일입니다. 왕~ 울음을 터뜨리며 세상에 나와 신고식 한 날, 제대로 기념하려면 뭘 하면 좋을까요? 가족, 친구, 애인, 나를 둘러싸고 나의 존재를 진심으로 좋아해 주는 사람들과 이 중요한 날을 함께해야죠. 이 세상에 '나'라는 존재가 태어나서 이렇게 존재함을 진심으로 기뻐하는 누군가가 있다면, 그것만으로도 크나큰 선물일 거예요.

그런데 정작 생일이 되면 "또 왔구나" 하며 대충 스치듯 지나가기도 합니다. 어른이 되고 수십 번의 생일을 지나면서 특별한 내 생일마저 시큰둥해지는 건, 순수함을 잃어가기 때문이겠죠. 이제 내 생일에는 나만을 위한 하루를 만들어보면 어떨까요? 나 _____가 이렇게 잘 살고 있음에 감사하며, 명화를 보여주고 명곡을 들려줘요. 순도

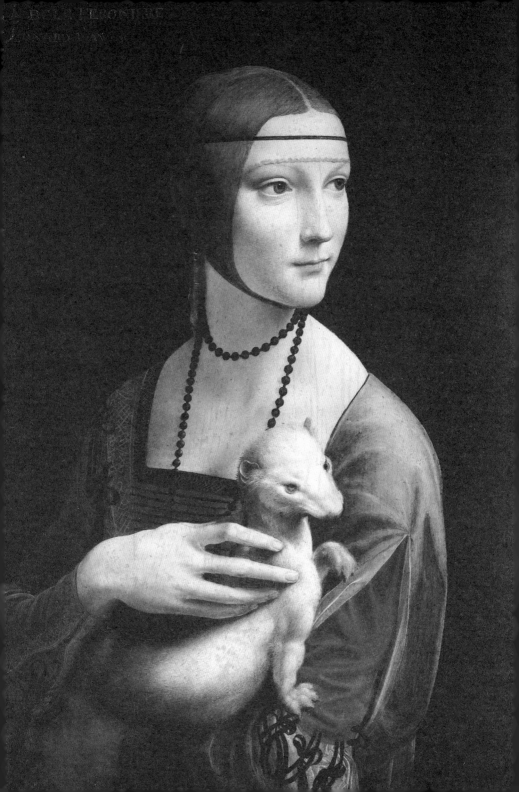

100퍼센트의 나, 그 순수를 좀 더 간직하기 위해.

　먼저 순수를 그려낸 이탈리아 르네상스 시대의 거장 레오나르도 다 빈치Leonardo da Vinci의 그림을 만나봅니다. 그림 속 그녀는 단정한 눈빛과 부드러운 입매, 정갈하고 고귀한 분위기로 단번에 시선을 끌어요. 어디선가 본 듯한 친근한 인상에, 그 시대에 유행했을 법한 독특한 머리모양, 이마를 지나가는 검정 끈과 목에 휘감긴 검정 목걸이, 어두운 코발트색 옷을 걸친 한쪽 어깨에도 시선이 멈춥니다.

　그리고 아이처럼 고분고분 여인의 품에 안겨있는 한 마리 담비. 담비도 그녀와 똑같은 각도로 어딘가를 응시하네요. 둘의 눈길을 끄는 건 뭐였을까요? 초상화 안에서는 보이지 않습니다. 은은하면서 단아한 분위기를 머금은 그녀에게 한 번 시선을 뺏기면, 그녀에게서 눈을 돌리지 못해요. 몸과 얼굴의 방향이 살짝 다른 것도 묘하게 그녀에게 집중하게 하죠? 그녀의 표정은 사랑으로 충만한, 안정되고 편안한 느낌을 줍니다. 그윽한 눈빛뿐 아니라 엷은 미소 때문이기도 하죠.

　담비는 요즘엔 그다지 친숙하지 않지만, 르네상스 시대 초상화에서는 여성의 손에 곧잘 들려있었어요. 담비는 족제빗과에 속해요. 담비의 모피는 왕족의 망토나 귀부인의 외출복 등에 보온을 위해 덧대는 데 쓰였어요. 그래서 상류층의 그림에 자주 등장합니다.

1482년, 30살이던 레오나르도는 밀라노를 다스리던 루도비코 스포르차 공작의 궁정에 고용돼요. 이후 공작은 레오나르도에게 사랑하는 연인 갈레라니의 초상화를 그리게 해요. 갈레라니는 미모와 예술적 재능을 겸비한 여성으로, 16살 때 21살 연상의 공작을 만납니다. 공작은 그녀의 지성과 지혜로움에 반해 자신의 곁에 둡니다.

당시엔 이마가 넓고 얼굴에 털이 없어야 미인이었어요. 그래서 〈모나 리자〉도 눈썹이 없었던 건데요. 갈레라니의 눈썹도 흐릿하게 흔적만 남아있어요. 갈레라니는 아주 엷고 의미심장한 미소를 보여요. 레오나르도가 자신의 전매 특허인 스푸마토 기법으로 〈모나 리자〉의 입을 웃는지 아닌지 통 알 수 없게 표현한 것도, 갈레라니의 이 사랑스러운 미소가 그려지고 나서 10여 년 후의 일이에요.

레오나르도는 초상화를 그릴 때, 그 주인공이 누구인지를 암시하는 비밀 코드를 그림 곳곳에 배치하는 걸 즐겼어요. 보이는 것이 전부인 그림과는 차원이 다르죠. 그의 그림을 수수께끼 풀 듯 자세히 들여다보면 어느새 그림과 친해지게 된답니다.

이 초상화가 그려지기 한 해 전, 스포르차 공작은 나폴리 왕으로부터 담비 기사단의 기사 작위를 받아요. 이제 공작의 상징은 담비가 되지요.

또 우연히도 담비의 고대 그리스어가 갈레라니의 첫 시작인 '갈레 Gale'예요. 담비는 자신의 털을 절대로 더럽히지 않는, 깔끔한 동물이에

요. 담비가 털이 더럽혀질까 봐 진흙탕에 들어가지 않아 결국 사냥꾼에게 포획됐다는 전설 때문에, 이 동물은 '순수'를 상징합니다. 이렇듯 그림 속 담비는 순수한 갈레라니와 담비 기사단인 공작을 동시에 가리킵니다.

그런데 레오나르도가 처음부터 담비를 의도하고 그린 건 아니에요. 담비는 순수함 외에 순산을 기원하는 상징이기도 해요. 그래서 결혼한 귀족 부인의 손에 담비가 들린 초상화가 꽤 있었던 것이죠. 초상화 작업 중, 갈레라니는 공작의 아이를 임신합니다. 그러니까 임신을 축하하고 순산을 기원하며 담비를 덧그린 것이죠.

갈레라니가 귀여운 담비를 손가락으로 가볍게 잡은 걸 보면, 이 담비는 또한 갈레라니의 아이, 즉 스포르차 주니어를 상징합니다. 공작이 갈레라니를 얼마나 사랑했고, 그녀의 임신에 얼마나 기뻐했는지를 레오나르도는 잘 알고 있었겠지요. 그 기쁨과 환희는 그녀의 조용한 표정에서도 느껴집니다.

그런데 정작 담비가 상징하는 공작은 그림 속에 존재하지 않아요. 레오나르도는 공작을 그리지 않고도 공작과 갈레라니의 사랑을 그림에 한가득 담아냅니다. 여러 상징과 알레고리로 뒤섞인 이 초상화에서 또 어떤 은유가 발견될지 흥미로워요.

초상화에 크게 만족한 공작은 4년 후, 레오나르도에게 또 하나의 작

품을 의뢰해요. 바로 레오나르도의 최고 명작인 〈최후의 만찬〉이에요. 레오나르도가 '흰 담비'라는 신의 한 수를 그려 넣은 덕분에 불후의 명작이 탄생하게 된 것이죠.

한 점의 그림에도 최선을 다한 레오나르도, 그림에 대한 그의 순수한 사랑은 위대합니다. 음악과 미술은 순수한 마음에서 출발하고, 그 순수를 담아냈을 때 예술은 더 이상 설명이 필요 없는, 있는 그대로 느끼고 감동하는 그것이 됩니다.

구소련 작곡가 쇼스타코비치의 〈피아노 협주곡 2번〉이 바로 그 순수를 담아낸 음악이에요. 쇼스타코비치는 지금의 러시아가 소련으로 불리던 시기에 활동했어요. 그는 당으로부터 노동자를 계몽하고 사회주의 이념에 맞는 음악을 작곡하도록 강요당합니다. 개인의 감정을 음악에 넣으면 비판당하고 매장당했지요.

쇼스타코비치는 음악의 순수한 아름다움을 지키려 합니다. 그는 검열과 감시를 피해 자신만의 풍자와 냉소를 담은 암시를 음악에 숨겨 넣는 것으로 홀로 투쟁해요. 마치 '다 빈치 코드'처럼요. 스탈린이 죽고 나서야 쇼스타코비치는 자유로운 창작 활동을 할 수 있게 됩니다.

스탈린이 죽고 4년 후, 51세가 된 쇼스타코비치는 사랑하는 아들 막심의 19번째 생일을 축하하기 위해 〈피아노 협주곡 2번〉을 작곡해요. 막심은 자신의 모스크바 음악원 졸업 연주회에서 이 곡을 직접 피아

노로 연주합니다. 특히 이 곡의 2악장 안단테는 넋을 놓고 듣게 되는 아름다움을 품고 있어요. 전체적으로 여운이 느껴지는 간결미와 느린 템포의 조화로움이 지친 영혼을 달래줍니다.

이 곡의 연주에는 쇼스타코비치의 귀여운 담비들이 등장합니다. 이 곡을 초연했던 쇼스타코비치의 아들 막심이 오케스트라를 지휘하고, 막심의 아들(쇼스타코비치의 손자)인 드미트리 쇼스타코비치 주니어가 피아노를 연주해요. 쇼스타코비치의 순수가 그대로 담긴 곡을 들어볼까요?

오케스트라의 현악기들이 C단조로 비장하고 슬픈 주제 선율을 느릿하게 연주하면, 피아노는 C장조로 왼손의 셋잇단음표 위에서 오른손으로 또 다른 주제 선율을 노래해요. 피아노의 맑은 음색은 온몸을 깨끗이 씻어주고 투명해지는 느낌을 선사해요. 그래서인지 몸이 고단할 때 이 곡을 들으면, 신기하게도 피로가 풀리고 몸이 가벼워져요. 피아노의 선율과 함께 나의 소중한 순간순간을 불러봅니다.

다시 C단조로 돌아가, 나의 소중했던 시간을 돌이켜보며 엷은 미소를 지어봅니다. 피아노는 저 아래의 도를 쿵 들려준 후, C단조의 아르페지오로 화음을 널따랗게 펼쳐 보여요. 그리고 마지막에 느려지며 도를 7번 울립니다. 마치 종소리처럼. 그렇게 순수한 도로 돌아갑니다.

잊었던 나의 어린 시절, 그때의 나를 떠올려봅니다. 내 생일에 만나는 순수한 그림과 음악. 그것들을 통해 순수한 나를 만납니다.

그럼에도 불구하고

아픔과 소멸,

울고 싶을 땐 펑펑 울어요

오늘의 그림 | 조지 클라우슨, 〈울고 있는 젊은이〉, 1916
오늘의 클래식 | 알렉산드르 글라주노프, 〈비올라 엘레지〉, 1893

보자마자 쿵! 하고 가슴이 내려앉아요. 자신의 알몸을 내보인 채 태아처럼 웅크린 여성, 〈울고 있는 젊은이〉입니다. 실제로 울고 있는지는 알 수 없어요. 그래도 누구나 한 번쯤은 이런 모습으로 울어본 적이 있지요.

그녀는 슬픈 것이 아니라 고통스러워 보여요. 죽을 만큼 고통스러워 눈이 아닌 온몸으로 울고 있어요. 그녀의 눈물은 보이지 않지만, 그녀의 울음 소리가 들려와요. 괴성으로 엉엉 우는 것이 아니라, 온몸의 오장육부가 다 아프고 아리는 느낌, 그 고통으로 그녀는 신음하며 웁니다. 하지만 단정하게 묶음 머리를 한 그녀는 울음을 들키지 않으려는 듯, 두 손으로 얼굴을 가렸어요. 그래서 더 가슴 아프게 다가옵니다.

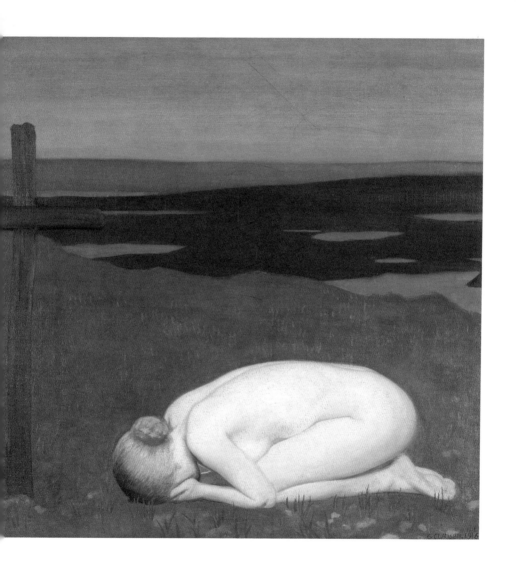

눈물과 콧물이 뒤범벅된 그녀의 얼굴은 그 누구에게도 보여줄 수 없는 고통의 흔적이에요. "울지 마, 울지 마." 펑펑 울던 내가 나에게 했던 말이에요. 이제 그녀에게 다가가 눈물을 닦아주고, 발가벗어 오들오들 떨고 있을 그녀의 몸에 내 옷을 벗어 덮어주고 싶어요. 누군가 내게 그렇게 해주었듯이.

어둡고 삭막한 이곳에서 그녀의 희디흰 피부, 그녀의 하얀 몸이 유난히 도드라져 보입니다. 저녁의 어스름일까요? 그녀로부터 시선을 뗀 뒤에야 눈에 들어오는 그녀 앞의 십자가. 누군가의 죽음이 그녀에게 정신을 잃을 만큼의 고통을 주었나 봅니다. 들판의 풀들마저 삭막해 보여요. 웅크린 그녀는 몸이 불편한 것도 잊고 있어요. 과연 일어나 온전히 설 수 있을까요? 하염없이 울며, 그저 최대한 온몸을 작게 만든 채 웅크리고 있을 수밖에요.

문득 유대인 성지인 예루살렘의 '통곡의 벽'이 떠오릅니다. 유대인들이 이곳에 와서 울며 기도하는 소리가 마치 통곡하는 소리처럼 들려서 붙은 이름인데요. 이 성벽 앞에서 유대인들이 죽임을 당한 이후로 밤마다 성벽에서 눈물이 흘러나왔다고 해요. 많은 사람들이 이곳을 찾아 벽에 손을 짚고 울면서 기도합니다. 한 맺힌 아픔과 눈물들.

그녀는 영국 화가 조지 클라우슨George Clausen의 딸이에요. 그녀는 제1차 세계대전에 참전한 약혼자가 전사했다는 전갈을 받고 힘들어해

요. 클라우슨은 그런 딸을 보며 이 그림을 그립니다. 아마도 그녀는 긴 시간을 울고 애도하며, 정상적인 일상을 살지 못했겠지요. 아버지로서 할 수 있는 일이 아무것도 없었을 터, 딸의 모습을 그저 지켜볼 수밖에 없었던 그 또한 고통스러웠겠지요. 화가는 딸이 느끼는 감정을 화폭에 담으며, 전쟁으로 사랑하는 애인을 잃은 수많은 젊은 연인들의 아픔을 위로합니다. 그리고 전쟁의 참상과 포악함을 세상에 알려요.

세상에서 가장 슬픈 음악은 뭘까요? 바로 엘레지예요. 세상을 떠나 더는 볼 수 없는 이를 애도하는 노래니까요. 애도의 마음을 어찌 노래 한 곡에 다 담아낼 수 있을까요? 비록 오선 위에 다 표현하지는 못해도, 엘레지를 들으면 한바탕 울어내고 슬픈 마음을 붙들어 맬 수 있어요. 그리고 그 사람과 함께한 시간을 온전히 추억하게 됩니다. 특히 음악에서 슬픔을 가장 잘 표현하는 조성인 G단조의 엘레지를 그림 속 그녀에게 들려주고 싶어요.

러시아 상트페테르부르크 출신의 작곡가 알렉산드르 글라주노프 Aleksandr Glazunov는 28살이 되던 1893년, 슬픈 소식을 접합니다. 러시아의 위대한 작곡가 차이콥스키의 갑작스런 죽음이었어요. 글라주노프는 차이콥스키에 대한 고별사로, 〈비올라 엘레지〉를 작곡합니다. 비올라는 바이올린과 첼로 사이에서 편안하고 안정감 있는 음색을 들려주는 악기예요.

아지랑이가 피어오르듯, 요람을 탄 아이를 어루만지듯, 넘실대는 $\frac{9}{8}$ 박자의 "바암밤 바암밤 바암밤"(♩ ♪♪ ♩♪ ♪). 피아노가 잔잔하게 살랑대면 비올라가 낮은 목소리로 읊조려요. 비올라의 중후한 음색은 춤곡 리듬과 만나 마음을 차분하게 보듬어줍니다. 우울한 음률이지만, 그렇다고 비애와 슬픔만을 토해내지는 않아요. 슬프디슬픈 G단조지만 경쾌한 알레그레토로 '조금 빠르게', 그리고 돌체로 '부드럽게 감미로운 느낌'을 더합니다.

어느덧 조성이 E플랫장조로 옮겨가고, 그와의 행복한 추억이 떠올라요. 이윽고, 처음의 G단조로 다시 돌아가요. 마음을 자극하지 않으면서 피아노와 비올라가 서로 대화하는 듯한 선율은 평안과 안정감을 줍니다. 두 악기는 아름다운 조화를 이루며, 자연스레 이야기를 풀어가요.

엘레지를 들으며 내 슬픈 마음을 두 손바닥에 담아봅니다. 그리고 눈물을 훔치듯, 슬픔을 닦아내요.

그림 속 그녀를 만나 이야기를 들어주고 함께 울어주며, 곁에서 그저 가만히 시간을 보내고 싶어요. 웅크린 마음의 주름을 펴려면 때로는 실컷 울어도 좋아요. 마음의 응어리, 그 단단한 덩어리를 부드럽게 녹여줄 눈물에 기대봐요. 너무 참지 말아요. 안 아픈 척할 필요는 없어요. 아리스토텔레스가 말했듯, 비극을 보며 울면 감정이 순해지고 마

음이 정화되는 카타르시스를 느낄 수 있으니까요. 울고 싶으면 울어요. 울어내야 해요. 실컷, 펑펑, 후련하게 마음껏 울어요.

아플 때 전해지는 누군가의 사랑

오늘의 그림 | 에드바르 뭉크, 〈아픈 아이〉, 1907
오늘의 클래식 | 프레데리크 쇼팽, 〈첼로 소나타〉, 3악장, 1847

그림 속 소녀는 많이 아파 보입니다. 베개에 기댄 핏기 없는 얼굴은 엷은 미소를 짓고 있어요. 체념한 듯 고개를 숙인 여성을 위해 애써 지어낸 듯해요. "울지 마세요, 저는 괜찮아요……" 아픈 소녀는 절망한 여성을 되레 위로합니다. 소녀는 내심 희망을 버렸지만, 여성은 이 현실을 받아들이지 못합니다. 안타까움을 어쩌지 못해 소녀와 눈도 마주치지 못해요. 소녀의 손을 꼭 잡고 기도하는 수밖에요.

노르웨이의 표현주의 화가 에드바르 뭉크Edvard Munch. 그의 삶은 온통 죽음, 죽음뿐이었어요. 뭉크는 어린 시절부터 사랑하는 가족의 죽음을 차례로 경험하며, 죽음에 대한 공포로 얼룩진 삶을 살아갑니다. 그가 5살 때 어머니가 폐결핵으로 세상을 떠납니다. 아버지는 의사였

지만 당시엔 치료제가 없었어요. 엄마의 빈자리를 채우기 위해 이모가 와서 아이들을 보살펴줘요. 뭉크는 한 살 많은 소피 누나와 유독 끈끈했어요. 안타깝게도 남매는 폐결핵을 물려받아 함께 아팠어요. (사실 결핵은 유전병이 아니지만, 뭉크는 결핵을 어머니로부터 물려받은 것으로 여겼지요.) 결국 뭉크가 14살 때 사랑하는 소피 누나마저 세상을 떠납니다.

이때부터 뭉크는 그림을 그리기 시작해요. 그는 22살 때 왕진 가는 아버지를 따라갔다가 아픈 소녀를 만나요. 뭉크의 머릿속에는 8년 전, 15살 꽃다운 나이에 죽어간 소피 누나가 떠오릅니다. 그 아픈 기억을 여러 번 캔버스에 옮겨 담아요. 그림 속 아픈 소녀, 즉 소피 누나 곁에는 어린 시절 자신과 누나를 돌보던 이모의 모습을 그려 넣어요. 누나는 슬퍼하는 이모에게 애써 미소를 지어 보이는 소녀였어요. 그 모습이 어린 뭉크의 기억에 지워지지 않고 남았나 봅니다.

4년 후엔, 어머니의 죽음으로 우울증이 심해진 아버지마저 세상을 떠납니다. 이제 뭉크는 극심한 공포에 시달리는 자신을 〈절규〉 시리즈로 표현합니다. 남동생은 뭉크가 32세 때 어머니와 누나처럼 폐결핵으로 사망하고, 여동생은 3년 뒤 정신병원에 입원합니다. 죽음이 시시때때로 엄습하는 분위기에서 자신도 언제든 죽을 수 있다는 두려움이 늘 뭉크를 옥좨요. 게다가 뭉크도 여동생처럼 아버지의 우울증을 물려받아요. 결국 각종 정신질환과 경계성 인격 장애를 앓습니다. 그의 그림에서 느껴지는 어둠과 절망, 불안과 공포는 어찌 보면 당연하지요.

폐결핵은 근대에 치료법이 개발되기 전까지, 많은 사람을 죽음으로 몰아갔어요. 특히 예술가 중에는 몸이 약하고 극도로 예민한 성향을 가진 사람들이 꽤 많지요. 그들은 결핵균에 저항하지 못해 쉽게 결핵에 전염되었어요. 폐결핵으로 생을 마감한 대표 음악가가 바로 쇼팽이에요.

쇼팽은 어려서부터 병약했고, 기침이 잦았어요. 이십 대 후반부터 그 증세가 심해졌고, 날씨에 따라 증상이 좋았다 나빠지기를 반복했지요. 연인 상드의 극진한 간호를 받으며 증세가 간헐적으로 잦아들기도 합니다. 하지만 그녀와 헤어진 후, 결국 폐결핵이 악화된 쇼팽은 2년 만에 39년의 생을 마감해요.

쇼팽은 피아니스트로서 평생 피아노 곡 작곡에 몰두합니다. 그런 그가 피아노 다음으로 좋아했던 악기는 나지막한 음색으로 마음을 어루만져 주는 첼로였어요.

1830년, 프랑스 파리에 도착한 스무 살 쇼팽은 자신보다 2살 많은 첼리스트 프랑숌과 좋은 친구가 됩니다. 프랑숌은 쇼팽이 피아노와 첼로를 위한 작품을 쓰도록 격려합니다.

1846년 쇼팽과 상드의 관계가 삐걱거리며 파국으로 치달을 무렵, 쇼팽은 자신의 아픈 마음을 달래주는 첼로를 위해, 그리고 소중한 친구 프랑숌을 위해 〈첼로 소나타〉를 작곡해요. 그리고 그해 파리 콘서바토리의 주임교수가 된 프랑숌에게 이 소나타를 헌정합니다. 프랑숌에게는 좋은 일들이 연이어 일어나던 시기에 쇼팽은 상드와 헤어집니다.

1848년 2월 16일 쇼팽과 프랑솜은 플레옐 홀에서 소나타의 마지막 3개 악장을 초연합니다. 쇼팽이 눈을 감기 1년 반 전이었어요. 쇼팽의 생애 마지막 무대가 된 플레옐 홀은 그가 처음 파리에서 데뷔했던 바로 그 무대였어요.

소나타 4개 악장 중 3악장에서 상드와의 관계가 무너지고 몸이 쇠약해진 쇼팽의 슬픔을 만납니다. 차오르는 슬픔을 애써 억누르듯, 피아노 건반을 '꾹꾹 누르며' '극도로 느리게' 연주합니다. 첼로는 그의 마음을 대변하듯, 긴 프레이즈를 깊은 보잉으로 울려줘요. 그러면 피아노는 다시 아르페지오로 화음을 차례로 펼치며 첼로의 쓰라린 마음을 쓰다듬어요.

젊은 날 이국 땅 파리에서 만나 끝까지 곁을 지켜준 좋은 친구 프랑솜에게, 쇼팽은 피아노로 감사 인사를 합니다. 프랑솜도 첼로로 쇼팽과의 추억을 회상해요. 피아노와 첼로가 나란히 선율을 주고받는 동안, 쇼팽만의 풍부한 화성은 마치 더운 공기로 감싸듯 주변을 포근히 안아줍니다. 치밀하면서 끈질긴 둘의 대화는 3악장 전체를 관통합니다. 한없이 유려하고 다채로운 빛깔을 뿜내는 피아노 위로, 첼로는 격렬하면서도 절제된 노래를 부릅니다. 어쩌면 그것들은 자신의 마음속에 가둔 채 다 꺼내놓지 못한 쇼팽의 애달픈 슬픔과 고뇌일까요? 쇼팽이 첼로와 피아노로 써 내려간 한 편의 시에서 그의 복잡한 마음이 엿보입니다.

쇼팽과 프랑숌은 이 공연이 쇼팽 인생의 마지막 무대가 될 것임을 알았을까요? 둘은 마지막 순간을 사색하듯, 가라앉은 슬픔을 연주합니다. 파리에서 친구로 지낸 18년 동안, 그들은 진정으로 좋은 친구였지요. 절친한 친구와 만들어내는 순수한 소리. 그들의 우정만큼 아름다웠겠지요. 두 사람의 연주가 어땠을지 가늠조차 되지 않아요.

1847년에 출판된 이 〈첼로 소나타〉는 쇼팽 생전의 마지막 출판작이에요. 〈첼로 소나타〉를 쓴 후, 쇼팽은 짧은 소품 몇 곡 정도밖에는 써내려갈 수 없을 정도로 몸과 마음이 피폐해져요. 이제 그는 삶의 자리를 서서히 죽음에 내어줍니다.

뭉크와 쇼팽, 두 사람은 병마에 시달리는 삶을 살았습니다. 죽음이라는 공포를 등에 업고도, 그림을 그리고 작곡을 하기 위해 최선을 다했지요. 비록 병세로 인해 육체뿐 아니라 정신까지 쇠약해졌지만, 예술을 향한 열정은 쉬이 물러나지 않았습니다.

아픈 이의 곁을 지키며 진심 어린 사랑을 보여주는 소중한 사람, 그를 위해 좀 더 힘을 내주세요. 삶이 멈추는 순간에도 사랑은 존재하니까.

슬퍼도 쉘 위 댄스?

오늘의 그림 | 윈슬로 호머, 〈여름밤〉, 1890
오늘의 클래식 | 프레데리크 쇼팽, 〈왈츠 7번〉, 1847

강연을 하러 외지에 갈 때마다 될 수 있으면 바다를 보려 합니다. 해안도로를 타고 최대한 가까이 가다 보면, 눈앞에 펼쳐지는 푸른 바다. "아! 바다다!" 탄성이 절로 나오죠. 이토록 감탄하고 싶어 그토록 바다가 보고 싶은가 봅니다. 여름날의 추억을 부르는 예쁜 바다는 어떤 이에게는 슬프고 힘든 곳이기도 합니다. 바로 어촌 마을에서 바다를 상대로 생계를 꾸려가는 사람들이에요.

마치 필터를 씌운 사진 같은 그림이죠. 명과 암, 빛과 어둠 속의 바다. 해안가 바위에 부서지는 파도 소리가 "찰싹, 철썩, 샤르륵" 들려오는 듯해요.

한 무리의 사람들은 마치 바윗덩이처럼 해안에 앉아 달빛에 비친 바다와 새하얀 포말을 바라봅니다. 그들의 꺼멓고 우울한 실루엣과 무척 대조되는 바다는 은빛인지 금빛인지 모를, 신비한 빛으로 표현되었어요. 바다 표면에 달빛이 뒤섞여 더더욱 밝은 광채를 펼쳐 보여 줘요.

여름 밤바다의 시원한 바람은 춤추는 여인들의 치마를 둥글고 넓게 어루만져 줍니다. 펄럭이는 치맛자락 안으로 들어오는 밤바람을 느끼며 바다 냄새를 맡고 있을 그녀들. 음악에 섞여 울리는 밤바다의 파도 소리, 그리고 눈앞에 펼쳐진 물보라와 달빛의 콜라보까지! 그림은 청각과 시각, 촉각, 후각 등 우리의 모든 감각을 건드립니다. 이 환상적인 경험은 한여름밤의 꿈처럼 환영을 만들어내요.

미국 보스턴 출신의 화가 호머는 여러 나라를 여행하며, 특히 영국과 미국 해안가에서 느낀 자신의 경험을 사실적으로 그립니다. 그는 바다에 의존하며 살아가는 어촌 사람들이 바다에 맞서기도 하며 고군분투하는 일상과, 어부 가족의 아픔을 있는 그대로 화폭에 담아요. 근심 어린 어부의 아내, 그물을 짜는 여성, 바닷가의 아이들⋯⋯.

쉰 살을 앞두고 호머는 미국 메인주의 프라우츠 넥Prout's Neck에 정착해요. 해안가에 마련한 호머의 화실은 바다에서 불과 20미터 앞에 있었죠. 어느 여름밤, 호머는 화실에서 바라본 장면을 그대로 옮겨 그려요.

화가는 악사 한 명 안 보이는 이 그림에, 역설적이지만 음악 없이 음악을 넣어요. 말로는 표현할 수 없고 글로도 쓸 수 없는, 특별한 순간의 특별한 느낌을 담아냅니다. 검푸른 밤바다는 무서울 정도로 암흑이지만, 달빛의 마법으로 환한 은빛 살갗을 보여줍니다. 달빛 아래 마주 서서 춤을 추는 그녀들. 그녀들은 해변의 모래가 아닌, 호머의 화실 발코니의 마룻바닥에 발을 딛고 서있어요. 화실에서 새어 나오는 불빛이 그녀들의 드레스를 환하게 비춰요.

이토록 슬픈 춤이라니! 파도 소리에 몸을 맡긴 그녀들은 본능적으로 움직입니다. 얼굴을 보이는 여성은 흐릿하지만 행복한 미소를 짓고 있어요. 엄마와 딸로 보이는 두 여인. 그들은 바다로 나간 뒤 소식이 없는 남편과 아빠와의 추억을 떠올리고 있을까요? 마음속은 그리움

과 회한, 원망으로 가득하지만, 슬픔을 억누른 채 시원한 바람을 느끼며 여름밤의 분위기를 즐깁니다. 바로 이 순간, 이 광경을 지켜보던 호머는 미국 전역에서 유행하던 노래 〈버펄로 아가씨〉를 흥얼거렸는지도 모릅니다. 이 그림의 본래 제목이 바로 〈버펄로 아가씨〉였거든요.

버펄로 아가씨, 오늘 밤 달빛 아래서 함께 춤추지 않을래요?

-미국 가요 〈버펄로 아가씨〉 중에서

호머는 '투박한 음유시인', '붓을 든 은둔자'로 불렸어요. 마치 한 편의 시를 쓰듯 서정미와 리듬감을 붓으로 채운 호머에게 어울리는 별명이죠. 그는 세상에 은둔하는 모든 생명의 빛과 어둠을 밖으로 꺼내 보입니다. 호머가 전하는, 때로는 슬프고 때로는 기뻤던 그녀들의 추억은 쇼팽의 〈왈츠〉를 들려줍니다.

잔잔했던 바다도 갑자기 높은 파도로 돌변해 모든 걸 집어삼키기도 하죠. 그 바다처럼, 인생의 시련은 누구에게나 언제든 닥칩니다. 그것도 예고 없이. 쇼팽에게도요.

고국 폴란드를 떠나 의도치 않게 파리에 정착한 쇼팽은 난감했어요. 그의 아버지는 프랑스인이지만, 쇼팽의 모국어는 어머니의 언어인 폴란드어였어요. 외국인으로 살아간다는 건 언어에서부터 막힘의 연속이

죠. 쇼팽은 유창하지 않은 프랑스어로 세련되고 빛나는 파리에서 어떻게든 살아남아야 했어요.

그러다가 만난 연인 상드. 하지만 쇼팽은 끝내 그녀에게 버림받아요. 쇼팽은 눈에 띄게 병약해지고, 뮤즈였던 상드의 부재로 창작에 대한 의지 자체를 잃어버려요. 힘내서 살아야 할 이유도 더 이상 없었어요. 하염없이 상드를 기다려봐야 그녀는 결코 다시 돌아오지 않으리라는 것을 쇼팽은 잘 알고 있었지요. 모든 것을 뒤로하고, 왈츠를 써 내려가요. 쇼팽이 세상을 떠나기 2년 전인 1847년이었어요.

첫마디부터 상처 가득한 마음을 담아낸 듯, 힘없이 무너져요. C샵단조에서 차곡차곡, 3박자의 마디마디를 채워갑니다. 두 마디는 길게, 죽어감을, 다음 두 마디는 짧게, 살아감을……. 상처를 숨긴 채 쓸쓸한 어조를 이어가요. 우아하게 흐르는 템포 루바토의 미묘한 '당김과 끌림'. 마주르카풍의 왈츠는 좀 더 기운을 내더니 '좀 더 활기 있는' 8분음표들을 쏟아냅니다. 마치 왈츠를 추는 여성들의 화려한 드레스처럼 빙글빙글 계속 돌고 돌아요. 이제 숨통이 조금 트입니다.

예술가들과 귀족 부인들이 모인 파리의 살롱. 샴페인 잔이 부딪치는 소리에, 형형색색의 꽃들이 쏟아내는 향기가 뒤섞여요. 이곳이 과연 쇼팽에게 맞는 곳이었을까요? '서서히 느려지며' 조금씩 밝은 빛을 내비쳐요. 상드와의 추억을 회상하는 듯, 기쁘게 행복을 노래해요. 그리고 다시 쇼팽의 상처와 그 안에 숨겨둔 쓸쓸함이 되풀이됩니다. 왈츠

로 써 내려간 쇼팽의 시는 그가 죽기 전 2년 동안 작곡한 세 곡 중 한 곡이에요.

　그림과 음악의 마법 같은 조화가 온몸을 바다로 데려갑니다. 황홀하면서도 한편으로는 아련한 느낌을 주는 이 그림은 표현할 수 없는 것을 표현했어요. 바다를 향한 사랑과, 바다와 더불어 살아가는 사람들을 향한 사랑까지. 이 그림은 마냥 슬프거나 마냥 기쁘지 않아요. 보는 사람에 따라 다른 느낌이겠지요.

　인생도 슬프고 나쁜 인생과 기쁘고 좋은 인생으로 나눌 수 없어요. 인생이란 본래 기쁘기도 하고 슬프기도 한 것이죠. 슬픈 왈츠와 기쁜 왈츠가 따로 있는 게 아니라, 왈츠 안에 슬픔과 기쁨이 다 있듯이. 내가 원하는 대로, 나만의 왈츠를 추는 것이 선물 같은 인생을 잘 누리는 것이겠죠. 나만의 빛과 광채를 따라 나만의 왈츠를 춰봐요, 3박자로!

"인생은 기쁘기도 하고 슬프기도 해요.

슬픈 왈츠와 기쁜 왈츠가 따로 있는 게 아니라,

한 곡의 왈츠에 슬픔과 기쁨이 다 있듯이."

메멘토 모리, 나의 죽음을 철학합니다

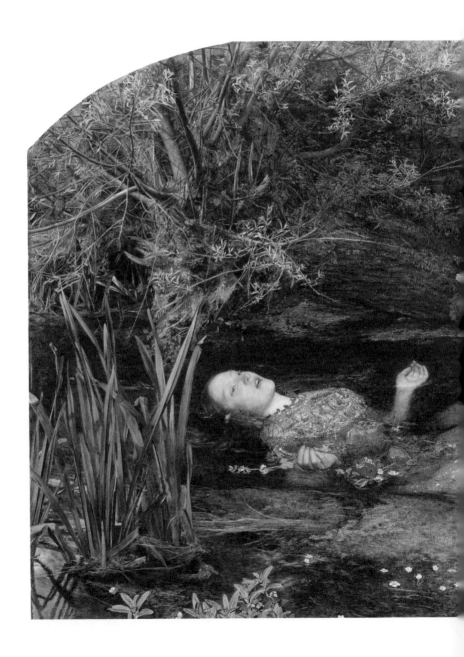

청초한 그녀, 오른손에 꽃을 한 움큼 쥔 채 목에는 꽃 목걸이를 하고 있어요. 각양각색의 꽃들이 화면을 가득 메우고 있습니다. 데이지는 고통과 버림받은 사랑을, 양귀비는 죽음을, 제비꽃은 순결과 젊은이의 죽음을 뜻합니다. 온 사방이 꽃이고, 나무이고, 생명체입니다. 화관 속에 누운 듯한 그녀만이 더 이상 숨을 쉬지 않아요. 투명한 냇물에 누운 그녀는 살려는 노력을 하지 않아요. 그녀의 눈에 하늘은 어떤 표정이었을까요? 이토록 아름다운 풍경과 그 속에 자리한 그녀의 차디찬 육체가 극단적인 대조를 이루며 눈을 떼지 못하게 합니다.

영국 화가 밀레이는 자연의 아름다움을 있는 그대로 섬세하게 그린 라파엘 전파를 이끕니다. 그는 막 개발된 튜브 물감을 들고 밖으로 나가 자연을 담아내요. 그중 하나가 『햄릿』에 등장하는 비련의 여주인공 오필리아를 그린 이 그림입니다. 윌리엄 셰익스피어의 희곡 『햄릿』의 주인공은 늘 햄릿이지만, 밀레이의 붓끝에서는 오필리아가 주인공입니다.

오필리아는 사랑하는 연인 햄릿이 자신의 아버지를 실수로 죽였다는 사실을 알게 됩니다. 억압받는 삶에서 갈 곳을 잃은 그녀는 실성하고 말아요. 사랑하는 연인과 사랑하는 아버지의 부재는 그녀를 나락으로 떨어뜨립니다. 미친 척을 해야 했던 햄릿과 진짜로 미칠 수밖에 없었던 오필리아. 오필리아는 꽃을 따다 개울에 빠지고 심장은 멈춥니다. 『햄릿』에서 그녀의 죽음은 이렇게 묘사됩니다.

"글쎄 그 애가 늘어진 버드나무 가지에 화관을 걸려고 가지를 타고 오르는데, 그만 심술궂게도 가지가 부러져 버렸어. 그 애는 화관을 쥔 채로 흐느끼는 시냇물에 빠져버렸단다. 자신이 인어라도 된 듯 노래까지 부르더란다. 이 불행한 상황을 모르는지 말이야. 그런데 그것도 잠깐이었어. 이내 옷에 물이 스며들어 무거워지는 바람에 노래는 끊기고, 가엾은 그 애는 시냇물 진흙 바닥으로 끌려 들어가 죽고 말았지."

오필리아가 죽어가며 부르던 노래가 그녀의 반쯤 벌린 입을 통해 들려오는 듯합니다. 아버지의 죽음, 아버지를 죽인 애인과의 영원한 이별, 거기에 그녀 자신의 죽음까지, 비극에 비극이 더해집니다. 세상에 이보다 더한 비극이 있을까요.

『햄릿』의 등장인물들은 하나같이 죽는 순간을 마주합니다. "죽느냐, 사느냐, 그것이 문제로다"는 죽지 못해 살며, 살기 위해 복수를 하고 죽어야 하는 햄릿의 고통을 상징하는 대사죠. 밀레이의 그림은 삶과 죽음의 경계, 즉 삶의 끝과 죽음의 시작에서야 비로소 모든 고통을 잊은 오필리아의 기구한 처지를 전합니다. 죽음에 무덤덤한 그녀의 얼굴은 죽음을 초월한 죽음을 보여줘요. 그녀의 죽음은 많은 화가들의 붓끝에서 너무나 아름답게 박제됩니다.

깊은 슬픔을 머금은 음악을 그녀에게 바칩니다. 이탈리아 베네치아에서 활동한 바로크 시대 작곡가 알레산드로 마르첼로Alessandro Marcello

의 〈오보에 협주곡〉이에요. 특히 2악장 '아다지오Adagio'는 구슬픈 서정성이 절정을 이루고, 오보에 음색과 애잔한 선율이 잘 어우러져 어질러진 내면을 정화시켜 줍니다.

마르첼로는 직업 음악인이 아니었어요. 그는 음악뿐 아니라 시, 미술, 철학, 수학, 정치 등 다방면에서 뛰어난 딜레탕트dilettante(예술 애호가)였지요. 이 곡은 주요 오보에 레퍼토리로 역사에 남았지만, 당시에는 전혀 알려지지 않았어요. 마르첼로가 이 곡을 쓴 건 어디까지나 취미 활동이었으니, 악보를 출판하지 않고 서랍 속에 보관한 것이죠.

하마터면 영원히 묻혀버릴 뻔한 보물을 발견한 사람은 바로 바흐예요. 바흐는 마르첼로가 오보에로 새긴 깊은 슬픔에 감동해 하프시코드로 연주할 수 있도록 편곡해요. 이렇듯 바흐의 손에 의해 〈마르첼로의 협주곡〉으로 새롭게 탄생하면서 마르첼로의 이름도 주목받게 됩니다.

아무 일도 없었다는 듯 오히려 담담하게, 레에서부터 선율을 신중하게 쌓아가요. 잠시 후 한 맺힌 듯한 애끓는 선율이 울려 퍼져요. 소리 내지 못하고 삼키고 삼키는 듯, 숨죽인 채 울어요. 함께 울어줄 이 없는 외로운 심정을 감추려는 듯 장식음들을 덧대요. 애수 가득한 선율은 정처 없이 떠돌며 공허한 마음을 드러냅니다. 울음이 터져버릴 듯 감정이 고조되다가 다시 애간장을 녹여요. 공허함 속에 절제된 슬픔으로 눈물짓게 하는 아름다움은 흡사 한 장의 그림과도 같아요.

〈오필리아〉, 그녀에게 다시금 시선이 머무릅니다. 차디찬 물속에 누운 그녀의 몸과 핏기 없는 얼굴 때문일까요? 그림은 습하고 서늘한 느낌을 가득 전해요. 마르첼로-바흐의 따스한 선율이 차갑게 식은 그녀의 몸에 따뜻한 이불이 되어주면 좋겠어요. 이제 모든 슬픔을 거두고 편안하라고.

화가는 무려 다섯 달 동안 매일 이젤을 들고 냇가로 나가 11시간씩 머무르며 〈오필리아〉를 그립니다. 겨울엔 추위를 피할 움막까지 지었죠. 화가에게 오필리아의 죽음은 목숨을 건 작업이었어요. 그래서일까요. 죽음을 그린 그림에서 되레 '삶'과 '살아있음'을 철학하게 됩니다. 오필리아는 죽었지만, 죽음을 각오하고 그린 밀레이의 그림은 살아있어요. 아름다운 죽음은 없지만, 그녀는 아름다움으로 남아요.

인간의 죽음을 담은 예술은 나의 죽음을 마주하게 합니다. 그것들을 멀찌감치 떨어져 바라보며 나의 소멸을 떠올립니다. 동시에, 내 삶의 가치와 살아가는 이유를 묻고, 과연 어떻게 살아갈 것인지를 철학합니다.

아모르 파티,
내 삶의 상처를 있는 그대로 바라봐요

오늘의 그림 | **프리다 칼로**, 〈물이 내게 준 것〉, 1938
오늘의 클래식 | **게오르크 프리드리히 헨델**, 〈미뉴에트〉, 1713

함께 목욕을 하면 금방 친해지죠. 부끄럼을 내려놓고 서로를 알아가는 시간. 그녀의 그로테스크한 목욕에 초대합니다. 목욕물은 따뜻한 대신, 그리 깨끗하진 않아요. 심지어 물 위에 정체를 알 수 없는 괴상한 것들이 둥둥 떠다니더라도 너무 놀라지는 마세요. 이 목욕은 조금 불편할 수 있지만, 잊을 수 없는 대단한 경험이 될 거예요.

이 그림을 그린 화가 칼로는 많은 자화상을 남겼어요. 그래서 얼굴이 잘 알려져 있죠. 자화상이 워낙 많다 보니 가끔은 그녀가 셀럽으로 느껴져요. 칼로는 자화상을 통해 자신의 모습과 자신의 내면 상태에 집중해요.

칼로가 끊임없이 자신의 모습을 담아냈던 건 외롭고 힘들어서였을 것이고, 그 많은 시련을 견뎌야 하는 자신을 위로하기 위해서였겠죠. 칼로의 자화상은 자신에 대한 깊은 성찰이며, 동시에 고통스러운 현실에 대한 진실한 고백서였어요. 칼로는 자신이 가장 잘 아는 소재, 즉 자기 자신을 그리며 운명과 정면으로 맞섭니다. 울면 우는 대로, 피가 나면 피가 나는 대로, 그대로 그려내요.

욕조 광경을 그린 〈물이 내게 준 것〉에는 칼로의 얼굴이 아닌, 두 발이 등장합니다. 칼로는 6살 때 소아마비로 무려 9개월간 입원해요. 병원에서는 꼬마 칼로의 다리를 작은 욕조의 따뜻한 물에 담그는 치료를 해줍니다. 그래도 오른쪽 다리는 계속해서 가늘어졌고 제대로 자라지 못해 결국 짧아집니다. 어린 칼로는 오른쪽 다리에만 양말을 서너 켤레 덧신기도 하고, 오른쪽 신발만 굽을 높여 장애를 감추려고 했어요. 하지만 절뚝이는 걸음까지 숨길 수는 없었지요. 친구들은 그녀를 "나무 다리 프리다"라며 놀립니다. 한창 예민한 나이에 친구들로부터 놀림을 받았던 칼로. 그녀는 당시의 상처와 이후 일어난 사고들까지, 그 모든 순간을 이 욕조 그림에 표현합니다.

우리는 스스로의 얼굴과 뒷모습을 직접 볼 수 없지만, 목 아래의 몸은 내려다볼 수 있지요. 특히 욕조에 누우면 저절로 두 다리에 시선이 갑니다. 욕조에 물을 채우고 반신욕을 하던 칼로의 눈에 두 다리와 두

발이 들어와요. 핏빛 페디큐어를 한 두 발 중 오른발 발가락 사이에 빨간 상처가 보여요. 발가락들은 기형적으로 휘어져 있어요. 소아마비를 앓았던 오른발은 왼발보다 낮은 위치에 있습니다. 그런데 목욕물은 왜 이렇게 더러운 걸까요? 혹시 칼로가 지나온 얼룩진 과거, 또는 앞으로 다가올 불투명한 미래를 암시하는 건 아닐까요?

그녀의 욕조에는 다양한 부유물들이 떠있어요. 뒤틀린 오른발 아래로는 초고층의 엠파이어 스테이트 빌딩이 화산 분화구에서 솟아 나와 시뻘건 연기를 내뿜고 있어요. 화산 섬 기슭에는 흰 팬츠를 입은 남성이 앉아있고, 그의 손에는 밧줄이 쥐어져 있습니다. 그 밧줄은 벌거벗은 여성의 목을 휘감고 있어요. 곧 죽을지 모르는 그녀의 얼굴 위로는 거미도 한 마리 보입니다. 밧줄은 그녀의 목을 지나 두 개의 돌부리에도 묶여있어요. 줄 위에는 모기와 애벌레 등 이름 모를 불쾌한 벌레들이 기어다녀요.

벌거벗은 여성은 바로 지금 욕조에 하체를 담그고 있는 칼로 자신입니다. 칼로처럼 여성도 다리만이 물속에 잠겨있으니까요. 그녀의 목숨이 한 남자의 손아귀에 달린 듯한 아슬아슬한 이 상황은 현실 그대로였어요. 남편 리베라는 엠파이어 스테이트 빌딩이 있는 뉴욕에서의 생활을 좋아했지만, 칼로는 멕시코에서의 삶을 원했지요. 두 사람은 결국 멕시코로 돌아왔지만, 남편이 칼로의 여동생과 바람을 피우면서 칼로 부부는 결국 별거에 들어갑니다.

그림 속 칼로의 왼편 아래쪽에 보이는 아름다운 드레스는 칼로가 즐겨 입던 멕시코 전통의상인 테우아나 옷이에요. 칼로는 교통사고로 부서진 척추뼈를 받치기 위해 의료용 코르셋을 착용했어요. 테우아나 드레스는 치마폭이 넓고 길이가 길어서 바로 이 코르셋과 불편한 다리를 가리기에 좋았죠. 그녀는 자신의 장애를 숨기기 위해 일부러 화려한 액세서리를 착용해 시선을 분산시키기도 합니다. 그녀의 자화상들도 화려한 색상으로 가득해요. 칼로는 테우아나 옷을 개성 있게 재해석해 입으면서 패션 아이콘이 됩니다.

나체 여성 오른편에는 자신의 뿌리인 부모님을 그렸어요. 칼로의 아버지는 독일인이었고, 어머니는 스페인인과 멕시코 원주민의 혼혈이었지요. 피부색이 서로 다른 부모의 결혼이야말로 프리다 칼로라는 존재의 출발점입니다. 부모의 오른편에는 칼로가 한 여인에게 안겨있는데요. 당시 칼로는 동성애에 탐닉하고 있었어요. 이 시기에 칼로 부부는 사이가 좋지 않았고, 서로를 할퀴고 감시하며 각자 자유 연애를 즐깁니다. 동성애에 대한 그녀의 관심은 바람난 남편 리베라에 대한 반항이었을까요?

그 외에 흰 돛을 단 범선과 여러 식물들, 나무 위에 걸린 채 배를 내밀고 죽은 새, 언덕 위에 정자세로 앉아있는 해골도 보입니다. 물 위에 떠있는 이 부유물들의 의미를 낱낱이 다 알 수는 없지만, 칼로의 복잡한 심경만큼은 짐작하고도 남아요. 칼로를 상징하는 이 이미지들은 이후에 그려진 그녀의 여러 그림에서 다시 등장합니다. 칼로는 이렇게

말합니다. "이 그림은 어린 시절 욕조에서 놀던 시간과 내 삶에 일어난 슬픈 시간에 대한 이미지예요."

물속에 몸을 맡긴 칼로. 마치 자신이 물에 빠져 죽어가는 것조차 인지하지 못한 오필리아와 오버랩됩니다. 밀레이의 〈오필리아〉가 들려준 바로크 음악처럼, 칼로의 그림도 바로크 음악을 들려줍니다. 바흐와 마르첼로, 그리고 헨델. 칼로가 물 위의 서사로 그려낸 슬픔의 시간들, 첫소리만 들어도 눈물이 날 듯한 헨델의 〈미뉴에트〉와 함께해요.

헨델은 오페라를 무려 40편 이상 작곡한, 거대한 체구만큼이나 스케일이 큰 작곡가입니다. 독일 태생이지만 영국으로 귀화해, 평생을 영국의 국민 작곡가로 사랑받아요. 헨델은 어린 시절부터 건반악기인 하프시코드 연주에 천부적인 재능을 보였어요. 그래서 오페라를 주로 작곡하면서도 하프시코드에 대한 열정을 평생 놓지 않았지요. 특히 하프시코드를 즉흥으로 연주하는 실력이 대단했어요.

오페라에서 아리아는 첫째도 선율, 둘째도 선율이지요. 헨델은 오페라의 아리아뿐 아니라 기악곡들에서도 유려한 선율을 들려줍니다. 헨델이 하프시코드를 위해 작곡한 춤곡 모음곡인 《하프시코드 모음곡》중 4번째 곡인 〈미뉴에트〉도 마찬가지예요. 멜랑콜리한 감성이 돋보이는 이 곡을 독일 피아니스트 빌헬름 켐프가 하프시코드 소리가 아닌, 피아노 음색이 돋보이도록 편곡해요. 켐프의 〈미뉴에트〉는 음악에서

가장 슬픈 조성인 G단조로 시작해요. 포레와 글라주노프의 〈엘레지〉
처럼.

아무도 없는 나 혼자만의 시간. 물에 잠긴 나와 마주합니다. 눈물
한 방울이 툭, 더 많은 눈물이 투두둑 떨어져요. 물 위로 떨어진 눈물
은 사방으로 번집니다. 내가 살아가는 이 시간, 슬퍼할 일이 아직 더
남았나요? 왜 내 인생에는 기쁨은 없고 슬픔만 있는 거죠? 내 안은 텅
비어있어요. 사랑을 말하고 싶지만, 사랑을 쓰고 싶지만, 내 삶은 사랑
없이 공허할 뿐이에요.

첫소리에 눈물이 고이고야 마는 슬픈 〈미뉴에트〉. 헨델의 감성은 이
토록 서글픈 춤을 추게 합니다. 마침내 터져버린 꽃봉오리처럼, 칼로는
욕조에서 하염없이 울지 않았을까요? 물 위에 떨구는 칼로의 쓰라린
눈물 방울은 그녀가 세상을 향해 쏟아내는 원망과 야속한 마음으로
부유합니다.

〈물이 내게 준 것〉은 칼로의 그 유명한 얼굴을 보여주지 않지만, 그
녀의 모든 희로애락을 잘 보여주는 진정한 자화상이에요. 얼굴 없는
자화상이면서, 그녀의 삶을 이미지로 보여주는 자서전이죠. 욕조 위
에 둥둥 떠있는 것들은 칼로의 삶의 궤적을 설명해 주는 키워드입니
다. 그녀는 자신의 삶에 대해 끝없이 질문을 던지며 그 의미를 정의하

려 애썼지요. 혼자만의 시간, 외로움을 견딘 시간이 그만큼 길었다는 의미도 되겠지요. 31살 그녀의 키워드는 엽기적이고 살벌합니다. 신체의 고통과 내면의 슬픔이 빈틈없이 채워진 삶 속에서 그녀가 얼마나 큰 트라우마에 시달렸는지, 그것들이 그녀를 얼마나 강하게 억눌렀는지가 절절히 와닿아요. 그녀는 왜 이렇게 고통받아야 했을까요?

칼로처럼, 나의 삶을 키워드로 정리해 보면 어떨까요? 그것들은 '나'라는 사람의 인생을 비추는 거울이면서 동시에 나의 자화상이 되겠죠. 이 키워드들을 AI에 입력하면 나를 위한 멋진 초상화를 그려주지 않을까요? 나 자신을 더 잘 알게 되고 나와 더 친해지는 계기가 될 수도 있을 거예요. 상처를 보듬어 안으며 용기를 북돋아줄 사람 또한 바로 나니까요.

아모르 파티Amor Fati, '자신의 운명을 사랑하라'는 뜻입니다. 삶이 그대를 속일지라도 슬퍼하거나 노여워하지 말라는 푸시킨의 시가 떠오릅니다. 물이 칼로에게 준 것은 결국 뭘까요? 과거와 현재, 사랑과 슬픔, 즐거움과 고통, 삶과 죽음……. 자신의 망가진 다리를 바라보는 칼로, 그녀는 자신의 상처를 바라봅니다. 그리고 모든 상처를 인정하고 상처 하나하나에 반창고를 붙여줍니다. 그것도 이왕이면 예쁜 반창고로 말이죠.

브라보 마이 라이프, 내 인생을 응원해!

오늘의 그림 | **프리다 칼로,**
 〈수박, 인생이여, 만세〉, 1954
오늘의 클래식 | **마누엘 폰세,** 〈**작은 별**〉, 1912

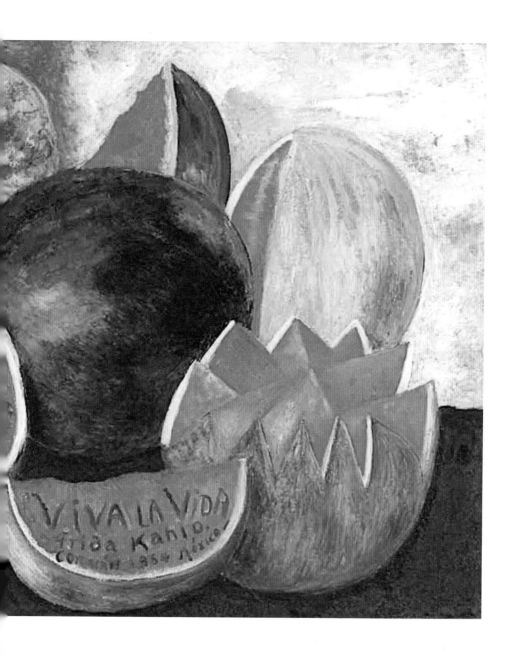

이 그림이 프리다 칼로가 그린 거라고? 모두가 놀랍니다. 센세이션을 일으킨 그녀의 얼굴도 아니고, 멋진 무엇도 아닌, 그저 수박이니까요. 칼로는 죽기 8일 전에 이 그림을 그립니다. 생의 마지막 순간에 난데없이 수박이라니요. 설명 없이는 도저히 이해하기 힘들지요. 서툰 필체로 그린 듯한 이 그림을 처음 접하면, 칼로의 그림이라는 것을 믿기 힘들 수밖에 없습니다.

하지만 숨은 의미를 알게 되면 이 수박 그림을 사랑하게 돼요. 모든 삶과 죽음, 그리고 우주를 뛰어넘어, 그녀가 자신의 삶을 얼마나 사랑했는지를 절절히 전해주기 때문인데요. 그녀의 마지막 그림과 함께 이 책의 마지막 장을 닫으려 합니다.

수박은 멕시코 사람들이 가장 좋아하는 국민 과일이에요. 또 수박을 보면 같은 색의 멕시코 국기가 떠오르죠. 멕시코에서는 '죽은 자의 날' 때 제단에 수박을 놓고 망자들이 수박 먹는 상상을 하며 축제를 즐기는 전통이 있어요. 수박의 두껍고 단단한 초록 껍질을 깨면, 붉은색의 달달한 과즙을 실컷 맛볼 수 있죠. 이 황홀한 경험은 칼로의 인생과 연결됩니다.

수박의 단단한 껍질은 칼로 인생의 대형 사고들, 즉 소아마비와 교통사고, 결혼 생활의 고통을 상징합니다. 하지만 그 안에는 칼로의 예술적 감성과 창의력이 더해진, 깊고 유쾌하고 사랑스러운 내면이 자리하고 있죠. 수박의 붉은 속살처럼요.

삼십 대를 지나며 칼로의 상태는 계속 악화됩니다. 교통사고의 후유증은 그리 만만한 것이 아니었어요. 30회 이상의 수술을 견디며 병실에 누워있는 시간만 해도 어마어마했어요. 그 시간 동안 칼로는 얼마나 외로웠을까요? 아무런 희망 없이 두 시간마다 죽으로 연명하기도 합니다. 심지어 한 해 동안 파릴 박사로부터 무려 7번의 척추 수술을 받으며 9개월간 입원하기도 해요. 퇴원하면 가장 하고 싶었던 일이 무엇이냐는 질문에, 칼로는 "그림이요, 그림!"이라고 답해요. 너무 뻔한 질문이었죠. 사랑, 건강, 아이. 결국 그 무엇도 갖지 못하고 끊임없이 부서져야만 했던 칼로의 영화 같은 인생. 그래도 그녀는 비극적인 운명에 지지 않고 계속 그림으로 대답합니다.

휠체어 생활을 시작한 칼로는 수술을 집도했던 파릴 박사에게 감사의 마음을 담아 자신의 자화상을 선물해요. 그녀의 마지막 자화상이었어요. 그리고 이제 칼로는 정물화에 집중합니다. 특히 과일 그림은 세밀한 붓질이 필요하지 않아 아픈 그녀에게 알맞았죠. 칼로는 과일들이 울거나 썩어있는, 정말 안타까운 그림을 그립니다. 가끔은 정물화 속 과일에 조국 멕시코 국기를 꽂아두기도 했어요. 그 와중에 그녀는 생애 최초로 개인전을 열어요. 칼로는 침대에 누운 채 참석해요.

얼마 뒤, 칼로는 마지막 수술의 감염으로 괴저병에 걸리고, 오른쪽 다리를 잘라야 하는 상황에 이릅니다. 결국 오른쪽 다리의 무릎 아래를 잃게 돼요. 그녀의 절망이 느껴지시나요? (칼로가 받은 수십 회의 수술

중에는 칼로의 상태를 과하게 심각한 것으로 진단하고 필요 없는 수술을 집도한 경우가 많았어요. 이로 인해 결국 칼로는 한쪽 다리를 잃었던 거죠.) 칼로는 일기에 이렇게 씁니다. "내게는 날 수 있는 날개가 있으니 발은 필요 없어."

자신의 처지를 무덤덤하게 쓰긴 했지만, 사실 칼로는 분노와 절망으로 몸부림치고 있었어요. 고장 나고 망가진 칼로의 육체는 진통제 없이는 버티기 힘들 정도로 아팠습니다. 그녀의 정신 또한 술 없이는 버티기 힘들 정도로 무너져가요. 칼로의 온전하지 못한 육체는 여전히 그리는 행위를 통해 온전해질 수 있었어요. 그렇게 많은 자화상을 그리며 버텨왔지만, 이제 그녀는 속절없이 무너집니다. 반짝이던 창의성도 사그라들고, 굳건하던 그림들도 차츰 흐트러지기 시작해요. 그런 칼로의 눈에 단단하고 달달한 수박이 들어옵니다. 수박은 그녀의 단골 소재가 돼요. 칼로는 비둘기와 수박을 그린 그림에 파릴 박사의 이름을 써넣기도 해요.

47번째 생일 전날(1954년 7월 5일), 칼로는 틈틈이 그리고 있던 또 하나의 수박 그림을 꺼내 완성합니다. 각기 모양이 다른 7개의 수박을 그린 그림이었어요. 통째로인 것, 1/2로 자른 것, 1/4로 자른 것, 그리고 제단에 올리기 위해 윗부분을 꽃처럼 잘라낸 것 등 다 같은 수박이지만 모양에 따라 다르게 보이는 수박덩이들. 이로써 칼로는 인간의 삶에는 다양한 모습들이 존재함을 말합니다. 탄생과 죽음, 그리고 다시

새로운 탄생, 그 생명의 순환을 상징하는 구 모양의 수박을 그리며, 칼로는 죽음이 가까워진 자신을 달래고 위로했겠지요. 그녀의 생애 마지막 그림이 된 수박 그림. 칼로는 빨간 과육에 대문자로 마지막 메시지를 써요.

"인생이여, 만세!
프리다 칼로
1954년 멕시코 코요아칸"
(코요아칸은 그녀가 태어나고 죽은 곳이에요.)

다음날, 칼로는 친구와 지인 100명을 초대해 성대한 생일 파티를 열어요. 그리고 일주일 후에 진통제 11알을 삼키고 파란만장한 생의 막을 내립니다.

칼로의 꺼져가는 낡은 목소리가 멕시코 작곡가 마누엘 폰세Manuel Ponce의 노래에서 들려오는 듯합니다. 1912년 어느 늦은 밤, 열차를 타고 집으로 가던 폰세는 밤하늘을 바라봐요. 유난히 빛나는 별들을 보며, 즉석에서 종이를 꺼내 선율을 써 내려갑니다. 까만 하늘 속 작은 별들은 그에게 무슨 말을 건넸던 걸까요?

머나먼 하늘의 작은 별, 그대는

내 슬픔을 아시나요.

내 아픔을 아시나요.

가까이 내려와 아직 날 사랑한다고 말해주세요.

당신의 사랑 없이는 살 수 없으니까요.

당신은 나의 별, 내 사랑의 등대.

당신만이 내 마음에 빛을 내려줘요.

작은 별, 그대여, 아직 날 사랑한다고 말해주세요.

슬픈 건 이 마음뿐이니까.

당신 곁에 작은 별, 그대는 아시나요.

내가 사라져간다는 것을.

-〈작은 별〉 가사

칼로는 파리 루브르 미술관에 그림이 걸렸던 최초의 멕시코 화가이
자, 중남미 예술작품 사상 최고가를 기록한 화가입니다. 그런 그녀의
유서와도 같은 수박 그림은 단순한 과일 그림이 아니에요. 누구보다도
열정적으로 삶을 살아낸 칼로가 삶을 사랑하고 예찬하며 그린 그림이
에요. 사랑하고 원하던 그 무엇도 가지지 못했지만, 그럼에도 불구하고
칼로는 뒤로 물러나 있는 여성의 삶에 용기와 희망을 줍니다.

살다 보면 꿈이 뭉개지기도 하고, 당연히 와야 할 것들이 내게는 오지 않기도 합니다. 어느 날 아침, 문득 찬란한 이 하루가 너무나 아름답고 소중해서 눈물이 난 적이 있어요. 인생이 주는 선물은 바로 그 하루하루입니다. 매일매일 선물로 받는 24시간. 그러니 얼마나 소중한가요! 인생은 그 자체로 커다란 선물이에요. 비록 파란 하늘이 가끔은 어두워지더라도, 삶은, 인생은, 신나게 한번 살아볼 만한 것입니다. 비바람이 몰아쳐도 그 안에서 살아내는 것이 인생이지요. 내게 주어진 하루에 감사하며, 인생이여, 만세! 브라보, 마이 라이프!

부록
그림과 클래식 목록

*음원은 교체될 수 있습니다.

일과 꿈

일거리가 밀려드는 날엔 마음부터 깨끗이 비워요
- 찰스 코트니 커랜Charles Courtney Curran, 〈바람 부는 날A Breezy Day〉, 1887년, 캔버스에 유채, 61.5×81.9cm, 필라델피아, 펜실베이니아 미술 아카데미Pennsylvania Academy of the Fine Arts.
- 요한 제바스티안 바흐Johann Sebastian Bach와 샤를 구노Charles Gounod, 〈아베 마리아Ave Maria〉, 1853년. 연주: 미샤 마이스키Mischa Maisky(첼로), 파벨 길릴로프Pavel Gililov(피아노).

오늘도 수고한 나를 위해
- 에드가 드가Edgar Degas, 〈다림질하는 여인들Repasseuses〉, 1886년, 캔버스에 유채, 76×81.4cm, 파리, 오르세 미술관Musée d'Orsay.
- 요한 파헬벨Johann Pachelbel, 〈캐논Canon〉, D장조, P.37, 약 1680년. 연주: 브루클린 듀오Brooklyn Duo(피아노와 첼로). 브루클린 듀오의 승인.

카르페 디엠, 지금 이 시간을 꼭 붙잡아요
- 존 윌리엄 워터하우스John William Waterhouse, 〈할 수 있을 때 장미꽃을 모아둬요 Gather Ye Rosebuds While Ye May〉, 1909년, 캔버스에 유채, 100×83cm, 영국, 페어라이트 아트Fairlight Art.
- 프란츠 슈베르트Franz Schubert, 〈즉흥곡Impromptus〉, Op.90, D.899, No.3, G플랫장

조, 1827년. 연주: 크리스티안 치머만Krystian Zimerman.

좋은 오늘이 쌓여 좋은 내일을 만들어요

• 카스파르 다비트 프리드리히Caspar David Friedrich, 〈범선 위에서Auf dem Segler〉, 약 1820년, 캔버스에 유채, 71×56cm, 상트페테르부르크, 예르미타시 미술관 Gosudarstvennyi Ermitazh.

• 리하르트 슈트라우스Richard Strauss, 《4개의 노래4 Lieder》, Op.27, No.4, 〈내일!Morgen!〉, 1894년. 연주: 미샤 마이스키(첼로), 파벨 길릴로프(피아노). 유니버설 뮤직 그룹의 승인.

가지 않은 길에 미련을 갖지 말고 내 선택을 사랑해 줘요

• 안젤리카 카우프만Angelika Kauffmann, 〈그림과 음악 사이에서 주저하는 자화상Self-Portrait of the Artist Hesitating between the Arts of Music and Painting〉, 1794년, 캔버스에 유채, 180×249cm, 웨스트 요크셔, 노스텔 수도원 분원Nostell Priory.

• 로베르트 슈만Robert Schumann, 《어린이 정경Kinderszenen》, Op.15, No.7, 〈꿈 Träumerei〉, 1838년. 연주: 블라디미르 호로비츠Vladimir Horowitz(피아노). 유니버설 뮤직 그룹의 승인.

예술로 나의 숨겨진 욕망을 만나요

• 프레더릭 레이턴Frederic Leighton, 〈타오르는 6월Flaming June〉, 1895년, 캔버스에 유채, 120×120cm, 폰세, 폰세 미술관Museo de Arte de Ponce.

• 가브리엘 포레Gabriel Faure, 《3개의 선율Trois mélodies》, Op.7, No.1, 〈꿈꾸고 난 후에 Après un rêve〉, 1878년. 연주: 미샤 마이스키(첼로), 다리아 호보라Daria Hovora(피아노). 유니버설 뮤직 그룹의 승인.

그리워 기다리는 간절한 마음

• 카스파르 다비트 프리드리히, 〈창문가의 여인Frau am Fenster〉, 1822년, 캔버스에 유채, 44×37cm, 베를린, 베를린 구국립미술관Alte Nationalgalerie.

• 요하네스 브람스Johannes Brahms, 《알토, 비올라와 피아노를 위한 두 개의 노래Zwei Gesänge》, op.91, I. 〈가슴 깊이 간직한 동경Gestillte Sehnsucht〉, 1884년. 연주: 크리스타 루트비히Christa Ludwig(메조소프라노), 제프리 파슨스Geoffrey Parsons(피아노), 허버트 다운스Herbert Downes(비올라).

성장
...

꺾이지 않는 마음이 만들어내는 기적

- 앤드루 와이어스Andrew Wyeth, 〈크리스티나의 세계Christina's World〉, 1948년, 패널에 달걀 템페라, 81.9×121.3cm, 뉴욕, 뉴욕 근대미술관(모마MoMA). © 2024 Wyeth Foundation for American Art / Artists Rights Society (ARS), New York
- 세르게이 라흐마니노프Sergei Rachmaninoff, 〈피아노 협주곡 2번〉, Op.18, 2악장 아다지오 소스테누토Adagio Sostenuto, 1901년. 연주: 크리스티안 치머만(피아노), 보스턴 심포니 오케스트라, 오자와 세이지Seiji Ozawa(지휘). 유니버설 뮤직 그룹의 승인.

세상에 나 혼자라고 느낄 때

- 카스파르 다비트 프리드리히, 〈안개 바다 위의 방랑자Der Wanderer über dem Nebelmeer〉, 약 1818년, 캔버스에 유채, 94.8×74.8cm, 함부르크, 함부르크 미술관 Hamburger Kunsthalle.
- 구스타프 말러Gustav Mahler, 《뤼케르트 가곡집Rückert Lieder》, 3번 〈나는 세상에서 잊히고Ich bin der Welt abhanden gekommen〉, 1902년. 연주: 토머스 햄슨Thomas Hampson(바리톤), 빈 필하모니 오케스트라, 레너드 번스타인Leonard Bernstein(지휘). 유니버설 뮤직 그룹의 승인.

내 인생의 주인공은 바로 나

- 파블로 피카소Pablo Picasso, 〈나, 피카소Yo, Picasso〉, 1901년, 캔버스에 유채, 73.5×60.5cm, 개인 소장. © 2024 - Succession Pablo Picasso - SACK (Korea)
- 아스토르 피아졸라Astor Piazzolla, 오페라 《부에노스 아이레스의 마리아María de Buenos Aires》, 〈나는 마리아야Yo Soy María〉, 1968년. 연주: 기돈 크레머Gidon Kremer(바이올린), 줄리아 젠코Julia Zenko(노래), 크레메라타 무지카Kremerata Musica.

내게 어울리는 색이 가장 좋은 색이에요

- 마리 로랑생Marie Laurencin, 〈샤넬 초상화Portrait de Mademoiselle Chanel〉, 1923년, 캔버스에 유채, 92×73cm, 파리, 오랑주리 미술관Musée de l'Orangerie.
- 끌로드 드뷔시Claude Debussy, 〈꿈Rêverie〉, 1890년. 연주: 상송 프랑수아Samson François(피아노).

최선을 다하는 인생의 의미

- 구스타프 클림트Gustav Klimt, 〈피아노를 치는 슈베르트 IISchubert am Klavier II〉, 1898년, 캔버스에 유채, 150×200cm, 1945년 독일군에 의해 전소됨.
- 프란츠 슈베르트, 《백조의 노래Schwanengesang》, D.957, 제4곡 〈세레나데Ständchen〉, 1828년. 연주: 미샤 마이스키(첼로), 다리아 호보라(피아노). 유니버설 뮤직 그룹의 승인.

어제와 똑같은 오늘을 살며 내 삶이 바뀌길 바라나요?

- 프리다 칼로Frida Kahlo, 〈짧은 머리의 자화상Self-Portrait with Cropped Hair〉, 1940년, 캔버스에 유채, 40×27.9cm, 뉴욕, 뉴욕 근대미술관.
- 프레데리크 쇼팽Frédéric Chopin, 〈연습곡Étude〉, C단조, Op.10, No.12, '혁명 Revolutionary', 1830년. 연주: 조성진(피아노).

까만 밤, 다친 마음을 들여다보는 시간

- 페테르 일스테드Peter Vilhelm Ilsted, 〈촛불에 책 읽는 여인Woman Reading by Candlelight〉, 약 1908년, 캔버스에 유채.
- 프레데리크 쇼팽, 〈녹턴Nocturne〉, Op.9, No.2, E플랫장조, 1831년. 연주: 아르투르 루빈스타인Arthur Rubinstein(피아노).

진짜 나를 찾는 나는 진짜일까?

- 제임스 엔소르James Ensor, 〈가면에 둘러싸인 자화상Self-Portrait with Masks〉, 1899년, 캔버스에 유채, 117×82cm, 고마키, 메나드 미술관メナード美術館.
- 로베르트 슈만, 《오보에와 피아노를 위한 3개의 로망스Drei Romanzen für Oboe und Klavier》, Op.94, No.2, 〈꾸밈없이 진심으로Einfach, innig〉, 1849년. 연주: 알브레히트 마이어Albrecht Mayer(오보에), 마르쿠스 베커Markus Becker(피아노). 유니버설 뮤직 그룹의 승인.

모든 고통엔 이겨낼 힘이 숨어있어요

- 리오넬로 발레스트리에리Lionello Balestrieri, 〈화가와 피아니스트The Painter and the Pianist〉, 1910년, 캔버스에 유채, 개인 소장.
- 루트비히 판 베토벤Ludwig van Beethoven, 〈피아노 소나타Piano Sonata〉, No.8, C단조, Op.13, '비창Pathétique' 2악장 아다지오 칸타빌레Adagio cantabile, 1798년. 연주: 빌헬름 켐프Wilhelm Kempff(피아노).

가슴 뛰는 일이라면 놓치지 말아요

• 장오귀스탱 프랑클랭Jean-Augustin Franquelin, 〈답장La réponse à la lettre〉, 19세기 초
반, 캔버스에 유채, 46×38cm, 파리, 루브르 미술관.
• 안토닌 드보르자크Antonín Dvořák, 〈4개의 낭만적 소품4 Romantic Pieces〉, Op.75, No.1,
알레그로 모데라토Allegro moderato, 1887년. 연주: 이츠하크 펄만Itzhak Perlman(바이
올린), 새무얼 샌더스Samuel Sanders(피아노).

기록은 기억을 지배해요

• 디에고 벨라스케스Diego Velázquez, 〈왕녀 마르가리타의 초상Portrait de l'infante
Marguerite Thérèse〉, 1654년, 캔버스에 유채, 70×58cm, 파리, 루브르 미술관.
• 모리스 라벨Maurice Ravel, 〈죽은 왕녀를 위한 파반느Pavane pour une infante défunte〉,
M.19, 1899년. 연주: 스비아토슬라프 리히터Sviatoslav Richter(피아노).

사랑과 이별

사랑할 수 있을 때 더 사랑해요

• 마르크 샤갈Marc Chagall, 〈마을 위에서Over the Town〉, 1918년, 캔버스에 유채,
45×56cm, 모스크바, 트레티야코프 미술관Tretyakov Gallery. © Marc Chagall /
ADAGP, Paris - SACK, Seoul, 2024
• 프란츠 리스트Franz Liszt, 〈사랑의 꿈Liebesträume〉, S.541, No.3, 1849년. 연주: 다니
엘 바렌보임Daniel Barenboim(피아노). 유니버설 뮤직 그룹의 승인.

사랑하면 닮아가요

• 에밀 프리앙Émile Friant, 〈연인Les Amoureux〉, 1888년, 캔버스에 유채, 111×145cm,
낭시, 낭시 미술관Musée des Beaux-Arts de Nancy.
• 세르게이 라흐마니노프, 〈첼로 소나타Sonata for Cello and Piano〉, G단조, Op.19, 3악
장 안단테Andante, 1901년. 연주: 린 해럴Lynn Harrell(첼로), 블라디미르 아시케나지
Vladimir Ashkenazy(피아노). 유니버설 뮤직 그룹의 승인.

끝난 사랑에 마음이 한겨울인가요?

• 아서 해커Arthur Hacker, 〈갇혀버린 봄Imprisoned Spring〉, 1911년, 캔버스에 유채, 개인

소장.

- 표트르 차이콥스키Pyotr Il'yich Tchaikovsky, 〈그리움을 아는 자만이None but the Lonely Heart〉, Op.6, No.6, 1869년. 연주: 다니엘 로자코비치Daniel Lozakovich(바이올린). 유니버설 뮤직 그룹의 승인.

세상의 모든 이별은 아파요

- 하인리히 포겔러Heinrich Vogeler, 〈이별Abschied〉, 약 1898년, 캔버스에 유채, 90×78cm, 개인 소장.
- 가브리엘 포레, 〈엘레지Élégie〉, C단조, Op.24, 1880년. 연주: 자클린 뒤 프레Jacqueline Du Pré(첼로), 제럴드 무어Gerald Moore(피아노). 워너 클래식의 승인.

만날 수 없는 연인들에게

- 하인리히 포겔러, 〈그리움Sehnsucht〉, 약 1900년, 캔버스에 유채, 개인 소장.
- 루트비히 판 베토벤, 《멀리 있는 연인에게An die ferne Geliebte》, Op.98, 1816년. 연주: 디트리히 피셔디스카우Dietrich Fischer-Dieskau(바리톤), 제럴드 무어(피아노).

같은 곳을 바라보는 나의 소울메이트

- 리카르드 베리Richard Bergh, 〈북유럽 여름 저녁Nordisk sommarkväll〉, 1900년, 캔버스에 유채, 170×223.5cm, 예테보리, 예테보리 시립미술관Göteborgs konstmuseum.
- 요하네스 브람스, 《6개의 피아노 소품6 Piano Pieces》, Op.118, No.2, 〈인터메조Intermezzo〉, A장조, 1893년. 연주: 라두 루푸Radu Lupu(피아노). 유니버설 뮤직 그룹의 승인.

루브르에서 쇼팽을 듣다

- 작가 미상, 외젠 들라크루아Eugène Delacroix의 〈쇼팽과 상드Portrait of Frédéric Chopin and George Sand〉(1838)를 다시 그림, 연도 미상, 원작의 쇼팽 부분은 파리의 루브르 미술관에, 상드 부분은 코펜하겐의 오르드룹고드Ordrupgaard에 소장.
- 프레데리크 쇼팽, 《피아노 연습곡Étude》, Op.10, No.3, 〈이별의 노래Tristesse〉, E장조, 1832년. 연주: 블라디미르 아시케나지(피아노).

모든 걸 이기는 사랑을 해요

- 아리 셰퍼Ary Scheffer, 〈단테와 베르길리우스 앞에 나타난 파올로와 프란체스카Les ombres de Francesca da Rimini et de Paolo Malatesta apparaissent à Dante et à Virgile〉,

1855년, 캔버스에 유채, 171×239cm, 파리, 루브르 미술관.
- 루트비히 판 베토벤, 〈피아노 소나타 14번〉, C샵단조, Op.27, No.2, '월광Moonlight' 1악장 아다지오 소스테누토Adagio sostenuto, 1802년. 연주: 다니엘 바렌보임(피아노). 유니버설 뮤직 그룹의 승인.

햇빛이 비추는 그런 사랑, 바람이 나부끼는 그런 순간
- 끌로드 모네Claude Monet, 〈파라솔을 든 여인Woman with a Parasol(모네 부인과 아들 Madame Monet and Her Son)〉, 1875년, 캔버스에 유채, 100×81cm, 워싱턴 D.C., 워싱턴 국립미술관National Gallery of Art.
- 가브리엘 포레, 〈파반느Pavane〉, Op.50, 1887년. 연주: 호르헤 페데리코 오소리오Jorge Federico Osorio(피아노).

돌아오지 않는 이를 기다리는 마음
- 윈슬로 호머Winslow Homer, 〈아빠가 오신다!Dad's Coming!〉, 1873년, 패널에 유채, 22.9×34.9cm, 워싱턴 D.C., 워싱턴 국립미술관.
- 드미트리 쇼스타코비치Dmitri Shostakovich, 《갯플라이 모음곡Suite from the Gadfly》, Op.97a, VIII. 〈로망스Romance〉, 1955년. 연주: 기돈 크레머(바이올린), 올레그 마이젠베르크Oleg Maisenberg(피아노). 워너 클래식의 승인.

힘들 때 더욱 생각나는 엄마
- 조지 던롭 레슬리George Dunlop Leslie, 〈이상한 나라의 앨리스Alice in Wonderland〉, 약 1879년, 캔버스에 유채, 81.4×111.8cm, 브라이튼 앤드 호브, 브라이튼 미술관 Brighton Museums.
- 안토닌 드보르자크, 《집시의 노래Gypsy Melodies》, Op.55, No.4, 〈어머니가 가르쳐 주신 노래Songs My Mother Taught Me〉, 1880년. 연주: 아르튀르 그뤼미오Arthur Grumiaux(바이올린), 이슈트반 하이두Istvan Hajdu(피아노). 유니버설 뮤직 그룹의 승인.

인간관계
..

때로는 말없이, 침묵이 전하는 진심
- 귀스타브 카유보트Gustave Caillebotte, 〈오르막길Chemin montant〉, 1881년, 캔버스에

유채, 100×125cm, 포츠담, 바르베리니 미술관Museum Barberini.
- 가브리엘 포레, 〈침묵의 로망스Romance sans paroles〉, Op.17, No.3, 1863년. 연주: 백건우(피아노). 유니버설 뮤직 그룹의 승인.

함께 비를 맞으며 위로해요
- 피에르 오귀스트 코트Pierre Auguste Cot, 〈폭풍The Storm〉, 1880년, 캔버스에 유채, 234.3×156.8cm, 뉴욕, 메트로폴리탄 미술관The Met.
- 프란츠 리스트, 〈위안Consolations〉, S.172, No.3, D플랫장조, 1850년. 연주: 조성진(피아노). 유니버설 뮤직 그룹의 승인.

감사하면 감사할 일이 생겨요
- 가브리엘레 뮌터Gabriele Münter, 〈안락의자에 앉아 글 쓰는 여인Dame im Sessel, schreibend〉, 1929년, 캔버스에 유채, 61.5×46.2cm, 뮌헨, 렌바흐하우스 미술관 Lenbachhaus.
- 클라라 슈만Clara Josephine Schumann, 《저녁의 노래Soirées musicales》, Op.6, No.2, 〈녹턴Notturno〉, F장조, 1835년. 연주: 안나 구라리Anna Gourari(피아노). 유니버설 뮤직 그룹의 승인.

사람과 사람 사이의 온정
- 알베르트 앙커Albert Anker, 〈할아버지에게 책 읽어주는 소년Die Andacht des Grossvaters〉, 1893년, 캔버스에 유채, 63×92cm, 베른, 베른 시립미술관Kunstmuseum Bern.
- 요한 제바스티안 바흐, 〈플루트 소나타Flute Sonata〉, 2악장 '시칠리아노Siciliano', G단조, BWV1031, 1734년. 연주: 빌헬름 켐프(피아노). 유니버설 뮤직 그룹의 승인.

함께하면 절망 속에서도 무지개를 봅니다
- 존 에버렛 밀레이John Everett Millais, 〈눈먼 소녀The Blind Girl〉, 1856년, 캔버스에 유채, 83×62cm, 버밍엄, 버밍엄 미술관Birmingham Museum and Art Gallery.
- 세르게이 라흐마니노프, 〈이 얼마나 멋진 곳인가Zdes' khorosho〉, Op.21, No.7, 1896년. 연주: 미샤 마이스키(첼로), 파벨 길릴로프(피아노). 유니버설 뮤직 그룹의 승인.

나만 보는 내 곁의 소중한 존재
- 알베르트 앙커, 〈고양이와 노는 소녀Mädchen mit Katze spielend(작은 친구Le petit ami)〉, 1887년, 캔버스에 유채, 63×48.5cm, 개인 소장.
- 로베르트 슈만, 《환상 소곡집Fantasiestücke》, Op.12, No.1, 〈밤에Des Abends〉, 1837년. 연주: 스비아토슬라프 리히터(피아노).

휴식과 위로

퇴근길, 이제부터 자유입니다
- 존 슬론John Sloan, 〈6시, 겨울Six O'Clock, Winter〉, 1912년, 캔버스에 유채, 워싱턴 D.C., 필립스 컬렉션Phillips Collection.
- 끌로드 드뷔시, 〈아름다운 저녁Beau Soir〉, L.6, 1880년. 연주: 미샤 마이스키(첼로), 다리아 호보라(피아노). 유니버설 뮤직 그룹의 승인.

시원하게 맥주 한 잔, 어때?
- 에두아르 마네Edouard Manet, 〈카페 콩세르의 한구석Corner of a Café-Concert〉, 약 1880년, 캔버스에 유채, 97.1×77.5cm, 런던, 내셔널 갤러리.
- 다리우스 미요Darius Milhaud, 〈스카라무슈Scaramouche〉(2대의 피아노를 위한 작품), Op.165b, III. '브라질풍으로Brazileira', 1937년. 연주: 예프게니 키신(피아노), 마르타 아르헤리치Martha Argerich(피아노).

가장 멋진 옷을 입고 나가볼까요?
- 왼쪽: 피에르오귀스트 르누아르Pierre-Auguste Renoir, 〈도시 무도회Danse à la ville〉, 1883년, 캔버스에 유채, 180×90cm, 파리, 오르세 미술관.
- 가운데: 피에르오귀스트 르누아르, 〈부지발 무도회Danse à Bougival〉, 1883년, 캔버스에 유채, 181.9×98.1cm, 보스턴, 보스턴 미술관Museum of Fine Arts.
- 오른쪽: 피에르오귀스트 르누아르, 〈시골 무도회Danse à la campagne〉, 1883년, 캔버스에 유채, 180×90cm, 파리, 오르세 미술관.
- 에릭 사티Erik Satie, 〈난 당신을 원해요Je te veux〉, 1896년. 연주: 알렉상드르 타로 Alexandre Tharaud(피아노), 쥘리에트Juliette(노래).

머리가 복잡할 땐 산책이 최고예요

• 피에르오귀스트 르누아르, 〈산책La Promenade〉, 1870년, 캔버스에 유채, 81.3×65cm, 로스앤젤레스, 게티 센터Getty Center.

• 로베르트 슈만, 《미르테의 꽃Myrthen》, Op.25, No.3, 〈호두나무Der Nussbaum〉, 1840년. 연주: 디트리히 피셔디스카우(노래), 외르크 데무스Jörg Demus(피아노). 유니버설 뮤직 그룹의 승인.

아무것도 하지 않는 날도 필요해요

• 메리 카셋Mary Cassatt, 〈푸른 소파에 앉아있는 소녀Little Girl in a Blue Armchair〉, 1878년, 캔버스에 유채, 89×129cm, 워싱턴 D.C., 워싱턴 국립미술관.

• 가브리엘 포레, 《돌리 모음곡Dolly Suite》, Op.56, No.1, 〈자장가Berceuse〉, 1894년. 연주: 로랑스 프로망탱Laurence Fromentin(피아노), 도미니크 플랑카드Dominique Plancade(피아노). 워너 클래식의 승인.

나만의 감성에 젖고 싶은 밤

• 카를 홀쇠Carl Vilhelm Holsøe, 〈피아노 치는 여인A Lady Playing the Piano〉, 약 1900년.

• 표트르 차이콥스키, 《6개의 소품Six Pieces》, Op.51, No.6, 〈센티멘탈 왈츠Valse sentimentale〉, 1882년. 연주: 다니엘 샤프란Daniel Shafran(첼로).

삶의 여백을 찾는 시간

• 빌헬름 하메르쇠이Vilhelm Hammershøi, 〈스트란가데 거리의 집에 드리운 햇살Interior in Strandgade, Sunlight on the Floor〉, 1901년, 캔버스에 유채, 46.5×52cm, 코펜하겐, 코펜하겐 국립미술관Statens Museum for Kunst.

• 에릭 사티, 〈짐노페디Gymnopédies〉, No.1, 1888년. 연주: 파스칼 로제Pascal Rogé(피아노). 유니버설 뮤직 그룹의 승인.

달빛이 전해주는 따뜻한 위로

• 오딜롱 르동Odilon Redon, 〈감은 눈Les Yeux clos〉, 1890년, 판지 위의 캔버스에 유채, 44×36cm, 파리, 오르세 미술관.

• 끌로드 드뷔시, 《베르가마스크 모음곡Suite bergamasque》, L.75, No.3, 〈달빛Clair de lune〉, 약 1890년. 연주: 모라 림파니Moura Lympany(피아노).

빠른 세상에서 느린 즐거움을 누려요

• 에밀 프리앙, 〈작은 배La Petite barque〉, 1895년, 패널에 유채, 49.5×61cm, 낭시, 낭시 미술관.
• 끌로드 드뷔시, 《작은 모음곡Petite suite》, L.65, Ⅰ. 〈조각배En Bateau〉, 1889년. 연주: 미셸 베로프Michel Béroff(피아노), 장필리프 콜라르Jean-Philippe Collard(피아노). 워너 클래식의 승인.

빗방울이 전해주는 소중한 추억

• 귀스타브 카유보트, 〈비 내리는 예르강The Yerres, Effect of Rain〉, 1875년, 캔버스에 유채, 80.3×59.1cm, 인디애나 대학교, 에스케나지 미술관Eskenazi Museum of Art.
• 프레데리크 쇼팽, 〈전주곡Prelude〉, Op.28, No.15, '빗방울Raindrop', D플랫장조, 1838년. 연주: 마르타 아르헤리치(피아노).

내 생일에 순수를 선물해요

• 레오나르도 다 빈치Leonardo da Vinci, 〈흰 담비를 안은 여인Lady with an Ermine〉, 1491년, 목판에 유채, 54×39cm, 크라쿠프Kraków, 차르토리스키 미술관Czartoryski Museum.
• 드미트리 쇼스타코비치, 《피아노 협주곡Piano Concerto》, No.2, Op.102, 2악장 안단테 Andante, C단조, 1957년. 연주: 막심 쇼스타코비치Maxim Shostakovich, 드미트리 쇼스타코비치 주니어Dmitri Shostakovich Jr..

아픔과 소멸, 그럼에도 불구하고

울고 싶을 땐 펑펑 울어요

• 조지 클라우슨George Clausen, 〈울고 있는 젊은이Youth Mourning〉, 1916년, 캔버스에 유채, 91.4×91.4cm, 런던, 제국전쟁박물관Imperial War Museums.
• 알렉산드르 글라주노프Aleksandr Glazunov, 〈비올라 엘레지Élégie in G minor for Viola and Piano〉, Op.44, 1893년. 연주: 타베아 치머만Tabea Zimmermann(비올라), 토마스 호페Thomas Hoppe(피아노).

아플 때 전해지는 누군가의 사랑

• 에드바르 뭉크Edvard Munch, 〈아픈 아이The Sick Child〉, 1907년, 캔버스에 유채, 119×

121cm, 런던, 테이트Tate.

• 프레데리크 쇼팽, 〈첼로 소나타Cello Sonata〉, Op.65, G단조, 3악장 라르고Largo, 1847년. 연주: 자클린 뒤 프레(첼로), 다니엘 바렌보임(피아노). 워너 클래식의 승인.

슬퍼도 쉘 위 댄스?

• 윈슬로 호머, 〈여름밤Summer Night〉, 1890년, 캔버스에 유채, 76.5×102cm, 파리, 오르세 미술관.

• 프레데리크 쇼팽, 〈왈츠Waltz〉, Op.64, No.2, C샵단조, 1847년. 연주: 아르투르 루빈스타인(피아노).

메멘토 모리, 나의 죽음을 철학합니다

• 존 에버렛 밀레이, 〈오필리아Ophelia〉, 1852년, 캔버스에 유채, 76.2×111.8cm, 런던, 테이트.

• 요한 제바스티안 바흐, 〈마르첼로의 협주곡Concerto〉, BWV974, 2악장 아다지오Adagio, D단조, 약 1715년. 연주: 알렉상드르 타로(피아노).

아모르 파티, 내 삶의 상처를 있는 그대로 바라봐요

• 프리다 칼로, 〈물이 내게 준 것Lo que el agua me dio〉, 1938년, 캔버스에 유채, 91×70.5cm, 파리, 다니엘 필리파치 컬렉션Collection of Daniel Filipacchi.

• 게오르크 프리드리히 헨델Georg Friedrich Händel, 《하프시코드 모음곡Suite》, HWV434, IV. 〈미뉴에트Menuett〉, G단조, 1713년. 연주: 빌헬름 켐프(피아노). 유니버설 뮤직 그룹의 승인.

브라보 마이 라이프, 내 인생을 응원해!

• 프리다 칼로, 〈수박, 인생이여, 만세Viva la Vida, Watermelons〉, 1954년, 목판에 유채, 50.8×59.5cm, 멕시코시티, 프리다 칼로 미술관.

• 마누엘 폰세Manuel Ponce, 〈작은 별Estrellita〉, 1912년, 야샤 하이페츠Jascha Heifetz의 편곡 버전. 연주: 야샤 하이페츠(바이올린).

루브르에서 쇼팽을 듣다

초판 1쇄 발행 | 2024년 1월 8일
초판 6쇄 발행 | 2024년 12월 10일

지은이 안인모
발행인 강혜진 · 이우석

펴낸곳 지식서재
출판등록 2017년 5월 29일(제406-251002017000041호)

주소 (10909) 경기도 파주시 번뛰기길 44
전화 070-8639-0547
팩스 02-6280-0541

블로그 blog.naver.com/jisikseoje
네이버 포스트 post.naver.com/jisikseoje
페이스북 www.facebook.com/jisikseoje
인스타그램 @jisikseoje1705
트위터 @jisikseoje
이메일 jisikseoje@gmail.com

디자인 모리스
인쇄 · 제작 두성P&L

© 안인모, 2024

ISBN 979-11-90266-05-5 03600